U0119027

宋元绘画之变

李永强 著

商务印书馆
The Commercial Press
创于1897

图书在版编目(CIP)数据

宋元绘画之变/李永强著.—北京:商务印书馆,2024
(图像史文丛)
ISBN 978 - 7 - 100 - 23565 - 5

Ⅰ.①宋…　Ⅱ.①李…　Ⅲ.①中国画—绘画评论—
中国—宋元时期　Ⅳ.①J212.052

中国国家版本馆 CIP 数据核字(2024)第 062309 号

广西艺术学院学术著作出版资助项目
(编号:XSZZZD202202)

图 像 史 文 丛

宋元绘画之变

李永强　著

商 务 印 书 馆 出 版
(北京王府井大街36号　邮政编码100710)
商 务 印 书 馆 发 行
北京雅昌艺术印刷有限公司印刷
ISBN 978 - 7 - 100 - 23565 - 5

2024 年 5 月第 1 版　　　　　开本 710×1000　1/16
2024 年 5 月北京第 1 次印刷　　印张 18½

定价:98.00 元

自　序

我喜欢自己写序，因为自己更了解自己的书。

对于宋元绘画仁者见仁，智者见智。有学者认为宋元绘画属于同一个风格体系，有学者则认为宋元绘画截然不同。到底宋元绘画同在哪里？不同在哪里？学术界没有特别深刻的系统的研究成果予以梳理。本书深入研究了宋元绘画之间的不同，梳理了绘画从宋到元到底发生了什么转变，其具体细节体现在哪里，背后的文化因素是什么，有哪些人起到了重要的推动作用。这一研究让我们更加理性地看到宋元绘画转变的细节，两个朝代绘画之间的不同，以及在中国美术史发展的长河中，宋元绘画各自扮演的角色与承担的功能。这对我们进一步深入理解宋元绘画、理解中国美术史的发展都有着十分重要的意义。

第一章《宋元绘画之变的外部环境》研究了宋和元两代绘画的外在生态、文化环境等。宋代绘画是以儒家文化为主导的结果，宋代有很多承载着政教功能的作品传世，如人物画有传为李公麟的《免胄图》、李唐的《采薇图》、佚名的《却坐图》和《折槛图》等；山水画虽然政教功能不明显，但很多作品中也能感受得到，如范宽的《溪山行旅图》、郭熙的《早春图》、李唐的《万壑松风图》等，画中山水的布局显示了中正有序、君臣有礼的儒家思想，郭熙在《林泉高致》中还将山水的主次山峰比喻为君臣，都说明了宋代绘画的儒家思想基础。到了元代，这种儒家思想被无情地摧毁，面对蒙古统治者强有力的军事武装，遗民无力反抗，只能选择隐居，加上常年不开科举，文人渐渐构建起了一种隐逸文化。隐逸文化促使画家们表现自我的情感体验，塑造自我人格的独立与价值，加速了画家作为个体的自我觉醒，推动了文人画的发展。

第二章《宋元绘画的技法之变》具体研究了宋元绘画转变的技法，如笔墨、材质、图式、色彩、题材等，论述了宋元绘画技法的变化及转变的原因。

笔墨上由宋代的"画法"转变为元代的"写法","画法"重描摹，重造型，重客观，所以画风写实细腻；"写法"重以书入画，重笔法，重情感表达，重主观，所以画风写意粗放。材质上由宋代的绢本主流转变为元代的纸本主流。宋代绘画多用绢，绢本光滑，不渗墨，故画风精工华丽；元代以后渐渐用生纸，纸本相对粗糙，笔墨能吃进纸张里面，加上洇渗效果，会形成苍劲滋润的笔墨风格。图式上由宋代的高转变为元代的远。北宋绘画多以高远为主，或高远辅以深远，少见平远，所以山水画有崇高感，风格厚重挺拔，雄浑博大；南宋山水画则开始向平远过渡，既有北宋山水画的全景构图特点，又有开阔平远之势的表达；元代山水画则多以平远为主，平淡广阔，渐去渐远，风格萧散平淡，清疏高逸。色彩上由宋代的五彩斑斓转变为元代的水墨苍润。宋代花鸟画精工细腻，华丽多彩；虽然山水画以水墨为主，但也有不少青绿山水画。元代不管是花鸟画，还是山水画，均以水墨为主。题材由宋代的自然属性转变为元代的文人属性。宋代山水画多是自然山水的再现，画中点景也是樵夫、渔夫、农民、行旅等具有自然属性的人物。元代山水画则以文人属性为主流，如表现文人书斋、庭院题材、隐逸题材，画中点景也多是表现文人读书、清啸等。花鸟画也从宋代客观再现自然花鸟的性质，转变为表达文人心性的水墨竹、梅、兰等。元代绘画的文人属性是文人大规模参与绘画的结果，他们通过绘画抒情达意，让绘画成为自己表达情感与志向的载体。

第三章《宋元绘画的款识之变及其原因》研究了宋元绘画题款的转变，宋代绘画的款识多是无款、穷款、隐款，而且大多不用印章。此时题款字数少，而且很多时候还把款识隐藏在树叶、石头等不易被人发现的地方，即使不是隐款，也大多题在画面的一侧，甚至是另外再接一张纸来题，此时的款识与画面构图没有任何呼应、补充、协调等关系。元代以后，这种样式发生了极大的转变，不仅题款的文字内容多，包括了时间、地点、人物等信息，甚至还出现了上款、双款的样式，而且大多都钤印，还有不少画家题的是诗文，可谓诗、书、印俱全；还有些画作中题款的位置与画面形成了呼应、互补的画面关系，成为画面重要的组成部分。元代绘画款识虽然还存在一些不足，如印章略大等，但已经预示着绘画款识发展的成熟。

第四章《宋元画家身份结构之变》分析宋元两代不同类型画家的身份及其

所占的数量，数据显示宋代宫廷画家数量最多，文人士大夫画家次之，文人画家最次。到了元代，宫廷画家数量最少，文人画家渐多，文人士大夫画家最多，不同类型画家数量格局的变化，显示了宫廷绘画逐渐退出画坛主流的趋势与文人画强劲的发展动力。众多文人参与绘画，直接影响了绘画的发展方向，使绘画朝着文人审美的方向在变化。

第五章《宋元绘画之变中的代表画家》讨论了从宋到元绘画发生转变的过程中，哪些人起了哪些重要作用，主要对钱选与赵孟頫展开了深入的分析，研究了二人在宋元绘画转变中各自所起的不同的重要作用，即钱选是继承多于创新，赵孟頫是创新多于继承。钱选一方面风格细腻，颇有南宋院体画风的影子，但另一方面又显示出较多创新的地方，如强烈的情感表达、发展了文人画诗书画印的艺术形式以及对粗笔写意技法的推动等。钱选绘画整体上继承的多，创新的少，对元代绘画的影响也相对较小，但对赵孟頫产生了不小的影响。赵孟頫一方面有复古的倾向，但另一方面呈现出极强的开拓性，主要是体现在以书入画的理论与实践、发展了文人画诗书画印的艺术形式等。赵孟頫绘画整体上继承的少，创新的多，对元代绘画产生了极大的影响，元代画坛稍有名气的书画家都基本受到了赵孟頫的影响。

第六章《宋元绘画品评标准的转换》提出了从宋到元绘画标准也发生了从"唯逼真而已"到"不求形似"、从"用笔新细"到"以书入画"的两大变化，评价标准的变化也反映出理论家、画家对绘画的审美标准以及对绘画本质理解的不同。

当下的美术史研究似乎流行外部研究方法，如图像学、艺术社会学、知识考古学等，传统的美术史研究方法好像有些过时，而且对作品与绘画本体的研究越来越少，不知道这会不会是以后发展的趋势。我对美术史的外部研究方法没有成见，几年来，学界也的确产生了不少让人耳目一新的成果，角度新颖，令人受益。我甚至也在尝试着从这方面入手，希望开拓自己的研究视野，并期待取得更好的成果。但与此同时，我们也应该看到，外部研究方法风靡之下，也产生了一些不尽如人意的结果，那就是出现了很多远离艺术本体的学术成果，甚至培养了不少看不懂艺术作品、缺乏艺术鉴赏力的艺术史工作者，这不得不引起我们的注意。我并不是想否定外部研究方法，而是希望大家能够客观地看

待研究方法，不能为方法而方法，被方法所役。研究方法的使用是为了解决问题，方法没有高低、优劣之分，我们在研究中可以取长补短，为我所用。

学术探索之路漫长，并非朝夕之事。唯有抛开杂念，围绕着自己的兴趣，十年如一日地慢慢积累，方能有所收获。学术探索之路坎坷，并非宽阔坦途。回望往昔，旧作可能舛误百出，不忍直视，但它们却是进步的基石、前进的印记。蓦然回首，我进入美术史研究领域已经近 20 年了，虽然从未有过懈怠，但资质平平，终究未有大进。这本小书是近年来主持国家社科基金艺术学一般项目的成果，限于学力，疏漏与谬误在所难免。在此，恳请各位师友、同行批评指正！永强顿首拜谢！

南宁静闲居

2022 年 1 月 1 日

目　录

插图目录

第一章　宋元绘画之变的外部环境

一件艺术作品的产生必然与作者创作时的心情、环境有着密切的关系，一位艺术家的风格必然与他的身份、经历、学识等密不可分，一个朝代的艺术风格必然与这个朝代的文化形态、艺术家的生存际遇等相互依存。因此，研究艺术作品、艺术家乃至某一个朝代的艺术风格，只有还原到那个特定的时代与情境中，才能有较为全面与客观的认识。

第一节　由儒士文化到隐逸文化

要研究宋元绘画之变，断不能脱离宋元文化之变。宋代文化是由儒家思想主导的，绝大部分的读书人都以"修身、齐家、治国、平天下"为自己一生的事业，遁入山林、避世隐居实在是文人无奈之下迫不得已的选择。即便是绘画也反映出一定的儒家思想，虽然宋代绘画已经开始从唐代重政教功能的写实性向注重画家心性与情感表达的写意方向转变，但绘画中的儒学思想还依然存在，实现这个转变还需要较长一段时间，直至元代才彻底完成。宋代绘画中的儒学思想体现在当时的画论与作品中，但直接论述绘画政教功能的已经比较少了，我们由此可以看出绘画的政教功能由唐到宋逐渐在转弱。当然，这个变化也是有个过程的，相关论述还是偶尔可以见到的，如郭熙《林泉高致·画题》云："然则自帝王、名公、臣儒相袭而画者，皆有所为而作也。如今成都周公礼殿有西晋益州刺史张牧画三皇五帝、三代至汉以来君臣贤圣人物，灿然满殿，令人识万世礼乐。"[①]米芾也曾批评当时的绘画追求奢丽之风而忽视政教功能："古

① 郭熙：《林泉高致》，引自中国书画全书编纂委员会编：《中国书画全书》第 1 册，上海书画出版社 1992 年版，第 501 页。

人图画，无非劝诫。今人撰《明皇幸兴庆图》无非奢丽，《吴王避暑图》重楼平阁，徒动人侈心。"①此外，还有传为李公麟《免胄图》、李唐《晋文公复国图》《采薇图》、传为萧照《光武渡河图》《中兴瑞应图》、传为刘松年《中兴四将图》、佚名《折槛图》《迎銮图》《望贤迎驾图》《却坐图》（图 1.1）等人物画作品，虽然有些作品已佚，但也可看出宋代依然有不少以儒家思想为主的强调政教功能的绘画作品。宋代绘画中的儒家思想还反映在山水画中，尤其是北宋，只不过山水画中的这一思想表现不如人物画那么强烈，如郭熙《早春图》（图 1.2）、范宽《溪山行旅图》、李成《晴峦萧寺图》、李唐《万壑松风图》等。这些作品中蕴含着儒家所倡导的中正有序、君臣有礼，郭熙《林泉高致》曾有较为详细的论述：

> 大山堂堂为众山之主，所以分布以次冈阜林壑，为远近大小之宗主也。其象若大君，赫然当阳，而百辟奔走朝会，无偃蹇背却之势也。长松亭亭为众木之表，所以分布以次藤萝草木，为振挈依附之师帅也。其势若君子轩然得时，而众小人为之役使，无凭陵愁挫之态也。（《山水训》）
>
> 山水先理会大山，名为主峰。主峰已定，方作以次，近者、远者、小者、大者。以其一境主之于此，故曰主峰。如君臣上下也。林石先理会大松，名为宗老。宗老意定，方作以次，杂窠、小卉、女萝、碎石，以其一山表之于此，故曰宗老。如君子小人也。（《画诀》）

当然我们不能否定郭熙《林泉高致》中的道家思想，但也要看到"郭熙的思想是以儒家思想为其基本立脚点的，儒家思想是《林泉高致》的灵魂。郭熙在论画意、画境、画题等方面，无不将儒家思想作为自己的立论基点"。②绘画强调"成教化、助人伦"的儒学思想与政教功能到了宋代确实逐渐被削弱，但并没有丧失。到了元代，这一思想基本上已经被消解始尽，尤其是画坛的主流思想已经完全被道家思想所代替，画家追求的是静以修身的隐逸文化。

宋代的士人大都在为实现经世济用的社会价值而努力，他们对边疆战事、

① 米芾：《画史》，引自《中国书画全书》第 1 册，第 982 页。

② 朱良志：《〈林泉高致〉与北宋理学关系考论》，《社会科学战线》2002 年第 5 期，第 44 页。

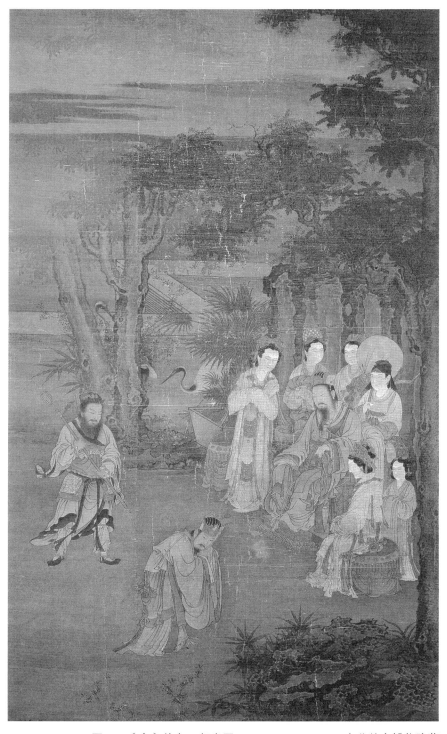

图 1.1　〔宋〕佚名　却坐图　146.8cm×77.3cm　台北故宫博物院藏

图 1.2 〔宋〕 郭熙 早春图 158.3cm×108.1cm 台北故宫博物院藏

社会民生等较为关注，对建功立业、治国理政有着较高的热情，这也是他们的人生理想与个人生命价值的最佳体现。正如王水照所说，宋代士人"从其政治心态而言，则大多富有对政治、社会的关注热情，怀有'以天下为己任'的责任感和使命感，努力于经世济时的功业建树中，实现自我的生命价值。这是宋代士人，尤其是杰出精英们的一致追求"。① 宋代文人在自己诗文中不断地阐释自己的价值观、政治观以及社会责任感，如范仲淹的"先天下之忧而忧，后天下之乐而乐"，王安石的儒者"用于君则忧君之忧，食于民则患民之患"②，都时刻激发着文人的社会使命感，激励他们努力读书，效忠国家，服务民生。我们也能发现宋代很多大文学家都是朝廷官员，如柳永、范仲淹、晏殊、欧阳修、苏轼、秦观、周邦彦、陆游、辛弃疾等。当然这主要得益于朝廷重视文人，通过科举等各种方式笼络文人，正如宋太宗太平兴国八年（983）所说：

> 朕亲选多士，殆忘饥渴，召见临问，以观其材，拔而用之，庶使岩野无遗逸，而朝廷多君子尔。朕每见布衣搢绅，间有端雅为众所推誉者，朕代其父母喜。或召拜近臣，必为择良日，欲其保终吉也。朕于士大夫无所负矣。③

尤其到了南宋，战事不断，一批兼具文人与军事将领双重身份的名家脱颖而出，如岳飞、辛弃疾、陆游、文天祥等，他们不仅亲自参与战斗，而且还创作了很多诗词以表达这种儒家政治使命感，如辛弃疾的《破阵子·为陈同甫赋壮词以寄之》："醉里挑灯看剑，梦回吹角连营。八百里分麾下炙，五十弦翻塞外声。沙场秋点兵。马作的卢飞快，弓如霹雳弦惊。了却君王天下事，赢得生前身后名。可怜白发生。"④ 陆游的《诉衷情》（当年万里觅封侯）："当年万里觅封侯，匹马戍梁州。关河梦断何处？尘暗旧貂裘。胡未灭，鬓先秋，泪空流。此生谁料，心在天山，身老沧州。"⑤ 还有岳飞的名篇《满江红》等，这些诗词字里行

① 王水照：《宋代文学通论》，河南大学出版社 1997 年版，第 13 页。
② 王安石撰：《临川先生文集》，中华书局 1959 年版，第 6/8 页。
③ 《续资治通鉴长编》第 3 册，中华书局 1995 年版，第 547 页。
④ 邓广铭笺注：《稼轩词编年笺注》，上海古籍出版社 2007 年版，第 250 页。
⑤ 夏承焘、吴熊和笺注：《放翁词编年笺注》，上海古籍出版社 1981 年版，第 92 页。

间都透露着忠君、爱国、泽民的儒家思想情怀与实现自我社会价值的使命感。

到了元代，宋代士人这种强烈的儒家思想情怀被彻底摧毁，面对蒙元统治者强有力的军事武装，他们毫无反抗之力，只能在诗、词、歌、赋、书、画、曲艺中表达自己对前朝的忠君爱国之情，他们或隐于山林，或行走于江湖，作品中时时流露出亡国的伤感以及对自己命运不济的哀怨，处处透露着隐逸的情怀，以张炎为例，"他的 300 余首词当中，有 97 首隐逸词作，占到了约三分之一的比重"[①]。这些遗民开启了元代隐逸文化的先河，虽然南宋遗民在元初也就存在了二十余年的历史，但由于这些遗民的影响力很大，而且他们在江南文人中的地位普遍比较高，所以直接引导了元代文化朝着隐逸的方向发展。客观来讲，元代文化的主体构成还是汉族文人，所以南宋遗民便是元代文化的早期先锋代表。我们来看元初这些遗民的年纪，如关汉卿（约1220～约1300年）、龚开（约1222～约1302年）、谢枋得（1226～1289年）、白朴（1226～约1306年）、周密（1232～约1298年）、钱选（约1239～约1302年）、郑思肖（1241～1318年）、方凤（1241～1322年）、蒋捷（约1245～1305年后）、邓牧（1247～1306年）、张炎（1248～约1320年）、谢翱（1249～1295年）、王炎午（1252～1324年）等，这些人的活动大多都集中在1325年之前，而在元代有限的98年里，南宋遗民文化就占据了一半的时间[②]，他们的思想文化与生活方式在很多诗词作品中都有体现，他们向往的是听琴声、品清茗、眺云泉、诗词唱和、文艺雅集、曲水流觞等似醉非醉、似醒非醒的闲逸与超脱，如张炎向往的是"紧系篱边一叶舟。沽酒去，闭门休。从此清闲不属鸥"的生活[③]，蒋捷追求的是"只把平生，闲吟闲咏，谱作棹歌声"的生活[④]。虽然无奈，但时间久了，他们对这种悠然自得的生活也非常享受，如周

① 徐拥军：《超越的沉重与精神的栖居——论张炎的隐逸词》，《兰州学刊》2010 年第 11 期，第165 页。

② 从 1276 年南宋都城临安城破到大约 1325 年，共计 49 年。为什么要把截止的时间定在大约1325 年呢？因为出生在 1256 年以前的南宋人，到 1276 年时是 20 岁，算是成年，毕竟其在南宋生活了 20 年，他可能会感到国家灭亡后的痛苦与社会生活的巨变，因此才可能会有遗民心态，而 1256 年以后出生的人，在南宋灭亡时尚未成年，可能不会产生遗民心态。从 1256 年到 1325 年左右是近 70 岁，这批最晚的遗民也大多去世了。

③ 葛渭君、王晓红校辑：《山中白云词》，辽宁教育出版社 2001 年版，第 198 页。

④ 黄明校点：《竹山词》，上海古籍出版社 1989 年版，第 55 页。

密《弁阳老人自铭》云："间遇胜日好怀，幽人韵士，谈谐吟啸，觞咏流行。酒酣，摇膝浩歌，摆落羁絷，有蜕风埃、齐物我之意。客去，则焚香读书，晏如也。"① 他们由这种遗民思想而形成的遗民文化对元代中后期的文人产生了巨大的影响，加上元代科举不畅、不平等的民族政策等，使更多的文人参与到了隐逸文化的构建中。

元代中后期依旧有不少著名文人、书画家没有入仕，过着隐逸的生活，他们将元初遗民构建的遗民文化进一步发扬光大，使之成为元代文人生活方式的主流。这些人当中，有的是曾经有短暂的入仕经历而后归隐，如黄公望（1269～约1354年）、王蒙（？～1385年）等；有的是想入仕但由于种种原因而未能如愿，如张渥（？～约1356年）、王冕（？～1359年）、周德清（1277～1365年）等，他们均因科举考试落第而归隐山林；还有的则根本就不想入仕，如曹知白（1272～1355年）、吴镇（1280～1354年）、张雨（1283～1350年）、张枢（1292～1348年）、倪瓒（1301～1374年）、顾瑛（1310～1369年）、方从义（生卒年不详）等。

元代遗民文化的影响巨大，即使是入仕的文人也时不时流露出向往山林的心理诉求，也许是他们在为官时遭遇不公待遇之后的浅吟低唱，也许是内心深处受到南宋遗民的影响，也许是面对一些朋友对其入仕新朝而颇有微词的间接回应，也许是他们内心真正的声音，我们很难判断他们行为背后真正的原因，但不管如何，他们对隐逸的向往都更加有力地助推了元代隐逸文化的发展。如仇远（1247～1326年）1301年出仕元朝，曾官镇江学正、溧阳州学教授等职，后隐居杭州。对于自己的出仕，仇远也流露出些许惭愧："微禄虚名老可羞。"② 他曾作《诉衷情》等词以表达自己对隐逸的向往："渚莲香贮一房秋，秋叶上人头。年光鬓影偷换，堪叹不堪留。人渺渺，事休休。恨悠悠，莼鲈不梦也归舟。家住沧洲。"③ 我们也可从他的诗文《卜居白龟池上》看出他的隐逸情结："一琴一鹤小生涯，陋巷深居几岁华。为爱西湖来卜隐，却怜东野又移家。荒城雨滑难骑马，小市天明已卖花。阿母抱孙闲指点，疏林尽处

① 朱存理：《珊瑚木难》，引自《文渊阁四库全书》第815册，台湾商务印书馆1983年版，第143页。
② 仇远：《金渊集》，引自《文渊阁四库全书》第1198册，第50页。
③ 仇远：《无弦琴谱》，引自《续修四库全书》第1723册，上海古籍出版社2002年版，第360页。

是栖霞。"① 还有生于 1254 年的赵孟頫，作为宋太祖第四子秦康惠王赵德芳的后裔，属于宋太祖的第十一代孙，身上流淌着皇室的血液，但他 1286 年出仕元朝，从从五品的兵部郎中一直做到了从一品的翰林学士承旨，在仕途上可谓出身于南宋的汉族文人中职位最高的。赵孟頫在宋亡之际，不少诗词流露出不愿与元统治者合流的隐逸之心，如"青青蕙兰花，含英在中林。春风不披拂，胡能见幽心？"（《赠别夹谷公》)② 再如："岁云暮矣役车休，蟋蟀在堂增客愁。少年风月悲清夜，故国山川入素秋。佳菊已开催节物，扁舟欲买访林丘。从今放浪形骸外，何处人间有悔尤！"（《次韵子俊》)③ 他北上大都出仕新朝后，作《罪出》表露心迹："在山为远志，出山为小草。古语已云然，见事苦不早。平生独往愿，丘壑寄怀抱。图书时自娱，野性期自保。谁令堕尘网，宛转受缠绕。昔为水上鸥，今如笼中鸟。哀鸣谁复顾？毛羽日摧槁。"④ 之后的不少诗词中也流露出对隐逸的向往，如："鲈鱼莼菜俱无恙，鸿雁稻粱非所求。空有丹心依魏阙，又携十口过齐州。闲身却羡沙头鹭，飞去飞来百自由。"（《至元庚辰繇集贤出知济南暂还吴兴赋诗书怀》)⑤ "江南春暖水生烟，何日投闲苕水边。买经相牛亦不恶，还与老农治废田。"（《赠相士》)⑥ "准拟新年弃官去，百无拘系似沙鸥。"（《岁晚偶成》)⑦ "吾爱戴安道，隐居绝尘埃。"（《奉酬戴帅初架阁见赠》)⑧ 此外，冯子振、戴表元、汪元量、王沂孙、陈允平等入仕元朝的文人都有数量不等的隐逸主题的诗词。

元代的隐逸文化覆盖了大部分文人，虽然说其主体是在野的文人，但也有不少高居庙堂的士大夫，他们的心中都有着隐逸的情怀，虽然程度不同，甚至隐逸只是士大夫的一个借口，或是标明自我清高与不凡的一种方式，但终归是推动了隐逸文化的繁荣。"元人的归隐意识相当强烈，大有前无古人的势头，如果说古人归隐的咏叹是委婉低回的吟唱，那么元人则是直抒胸臆的引吭高歌。"⑨

① 仇远：《山村遗集》，引自《文渊阁四库全书》第 1198 册，第 77—78 页。

② 钱伟强点校：《赵孟頫集》，浙江古籍出版社 2015 年版，第 18 页。

③ 同上书，第 97 页。

④ 同上书，第 22 页。

⑤ 同上书，第 105 页。

⑥ 同上书，第 61 页。

⑦ 同上书，第 125 页。

⑧ 同上书，第 19 页。

⑨ 孙丽华：《论元代士人的归隐意识》，《唐都学刊》1991 年第 2 期，第 29 页。

　　元代隐逸文化的繁荣体现在元代文艺的方方面面，如元曲中就有太多的隐逸主题作品，或表达对故国故园的怀念，如马致远的【南吕·四块玉】《恬退》："绿鬓衰，朱颜改。羞把尘容画麟台，故国风景依然在。三顷田，五亩宅，归去来。"[①] 或表现对山林生活的向往，如张养浩的【中吕·普天乐】《闲居》："好田园，佳山水，闲中真乐，几个人知。自在身，从吟醉。一片闲云无拘系……"[②] 或抒发不与元统治者同流合污的志向，如宫天挺的【正宫·二煞】《严子陵垂钓七里滩》："你也不是我的君，我也不是你的卿……我则是七里滩垂钓的严陵。"[③] 或阐发视功名富贵为尘土的价值判断，如汪元亨的【中吕·朝天子】《归隐》："身不出敝庐，脚不登仕途，名不上功劳簿。窗前流水枕边书，深参透其中趣。大泽诛蛇，中原逐鹿，任江山谁作主。孟浩然跨驴，严子陵钓鱼，快快煞闲人物。"[④]

　　元代隐逸文化在绘画上的反映是多方面的，从题材上讲，元代隐逸主题的绘画越来越多，这一主题的山水画还可以分为三种类型：第一类是直接表现历史上的隐士，如何澄《陶潜归庄图》、钱选《归去来辞图》、王蒙《葛稚川移居图》（图 1.3）等；第二类是表现具有隐逸标志的主题，如渔父；第三类是表现具有隐逸意象的题材，如钱选《烟江待渡图》、王蒙《青卞隐居图》等。花鸟画的隐逸主题并不是太明显，主要体现在水墨梅、兰、竹题材的表现上，梅、兰、竹的寓意与象征性受到了许多遗民和具有隐逸情怀的文人所青睐，他们利用这种清冷、高标、独立等象征性来表达自己不与元代统治者合污的志向。此外，绘画从宋代的五彩斑斓到元代的墨分五色，从崇尚"高"到表现"远"等转变过程中，都有着隐逸文化的助推因素，因为水墨与远淡更符合遗民的心境表达。当这种绘画隐逸文化发展至一定规模时，便形成了一种绘画形态，其隐逸的含义在逐渐削弱，成为人人都接受，也可参与的绘画样式。如果说作为隐士的郑思肖、王冕、黄公望、倪瓒、吴镇等人隐逸主题的绘画是自然而然的事情，那么像身居庙堂的赵孟𫖯（《秋江待渡图》《秋江渔艇图》《渊明

① 瞿钧编注：《东篱乐府全集》，大津古籍出版社 1990 年版，第 57 页。
② 王佩增笺：《云庄休居自适小乐府笺》，齐鲁书社 1988 年版，第 85 页。
③ 徐征、张月中、张圣洁、奚海主编：《全元曲》第 5 卷，河北教育出版社 1998 年版，第 3597 页。
④ 同上书第 7 卷，第 4948 页。

图 1.3 〔元〕 王蒙 葛稚川
移居图 139cm×58cm 故宫
博物院藏

漉酒图》)、赵雍(《山水渔父图》《秋山访隐图》)、何澄(《陶潜归庄图》)、高克恭(《寒江孤钓图》)等与属于宫廷画家的商琦(《溪亭坐隐图》)、职业画家的盛懋[《清溪渔隐图》《秋林渔隐图》(图 1.4)]等创作的不少隐逸主题绘画,则可以看出隐逸文化对绘画的影响。此外,在隐士心中具有清高、超脱、高洁、晚节象征的墨梅、墨竹,也得到了元代广大画家的青睐,因为梅、兰、竹象征的君子形象与文人品格也是文人普遍追求的目标。

隐逸虽然说是时代变迁下文人的无奈之举,但它毕竟改变了文人的生活方式,尤其是思维方式与价值观。他们不再以功名利禄来作为人生成功的价值标

图 1.4　〔元〕盛懋　秋林渔隐图　26cm×33cm　美国大都会艺术博物馆藏

准，也不再追求经世致用的儒家精神，而是以道、释精神为依托，以独善其身、自得其乐为生活原则，在山林丘壑中寻找自我的生命意义，他们重视个体的体验感受，促进了人作为个体的觉醒，他们通过疏离、否定既有的儒学政治价值观来确定自我人格的独立性与价值性。避世退隐在刚开始是一种无奈的选择，但久而久之，便形成了一种文化价值观，进而影响到社会的方方面面，促使绘画朝着表现自我个性、抒发画家情感的文学化方向发展。

第二节 隐逸文化的成因

一、宋朝遗民的隐逸

既然要探讨遗民的隐逸，那就有必要对"遗民"作个定义：此处的遗民专指那些不仕新朝的前朝忠义之士，他们是有着较强的前朝国家归属感与民族气节的群体。宋朝遗民原本有着较高的社会地位，是南宋文化领域和政治领域的精英群体，或担任着朝廷要职，或引领着文化发展。但宋元易祚，他们瞬间沦落为元代政治、文化中心之外的边缘人士，原本衣食无忧，如今捉襟见肘，原本是社会精英，如今变成了社会底层，原本忙于治国平天下的政事生活已然不存。改朝换代给他们带来了太多的不适，但他们依然保持着强烈的民族气节与爱国精神，对故国充满了依恋与惋惜，对全新的现实社会极为不满，在现实生活中得不到人生价值与社会价值的实现，于是便隐居田园，不问世事，修心养性，开启了元代的隐逸文化。

"古之遗民，莫盛于宋。"[①] 宋代遗民很多，主要由江南士人组成，因为南宋是被蒙元直接所灭，所以原来南宋统治辖区内的士人对元代的反抗情绪最为激烈，蒙元统治者也是他们的直接敌人。北宋由于是被金所灭，金又被元所灭，所以北宋辖区内的士人反元的情绪没有那么强烈。南宋遗民人数众多，"宋亡之后，遗民之多，超越前代。《宋史·忠义传》记载忠义及遗民一百七十四人，与《新唐书》《旧唐书》比较多出五倍"[②]。较早辑录宋代遗民事迹的是明人程敏政，

① 邵廷采著、祝鸿杰点校：《思复堂文集》，浙江古籍出版社 2012 年版，第 198 页。
② 萧启庆：《内北国而外中国：蒙元史研究》（上），中华书局 2007 年版，第 147 页。

其《宋遗民录》重点辑录遗民 11 人，分别是王鼎翁、谢翱、唐玉潜、张毅父、方韶卿、吴子善、龚圣予、汪大有、梁隆吉、郑所南、林景熙。其后明末朱明德在程敏政的基础上又有增加，定书名为《广宋遗民录》，清人李长科也辑录了一本《广宋遗民录》，"二书虽佚，但据文献可知，前书录宋遗民约三百人，后书则增至四百余人，数量可谓众多"①。根据宋亡后遗民的反应，大致可以将他们分为两类。

第一类是坚守忠义，甚至以死保节，如谢枋得、郑思肖、谢翱等。这一类遗民有着较强的民族意识与国家归属感，他们视蒙元统治者为敌人，并通过自身激烈的行为来明志。最典型的莫过于谢枋得，他宋理宗宝祐四年（1256）进士及第，曾任江西招谕使、信州知州等职。他誓死抗元，满门忠烈，伯父、兄长以及两个弟弟、两个侄子、妻子等均在战争中遇难。宋亡后，元代统治者四次征召谢枋得，都被拒绝，他留下的《上程雪楼御史书》和《上丞相留忠斋书》都显示出其伟大的爱国主义精神。1288 年福建行省参政魏天祐邀功心切，胁迫谢枋得北行入仕元廷，谢枋得作《与参政魏容斋书》直言拒绝：

> 宋室逋臣，只欠一死……某愿一死，全节久矣，所恨时未至耳……忠臣不事二君，烈女不事二夫，此天地间常道也……谢某不失臣节，视死如归也……某自九月十一日离嘉禾，即不食烟火。今则并勺水一果不入口矣。惟愿速死，与周夷齐、汉龚胜同垂青史，可以愧天下万世为臣不忠者。②

1289 年 4 月，谢枋得于大都殉国。他留下了很多爱国、忠君、坚贞不屈的诗文，他的行为也得到了很多遗民以及后世文人的肯定与赞颂。

郑思肖虽然不能像谢枋得那样走上战场为国效力，但他通过自己的诗文时刻记录着战事、抒发着自己的爱国情怀。1275 年苏州城被元军攻陷，他作《陷虏歌》记录当时的惨状："德祐初年腊月二，逆臣叛我苏城地。城外荡荡为丘墟，积骸飘血弥田里。城中生灵气如蛰，与贼为徒廿六日。"③1276 年，南宋都

① 刘静：《宋末元初江南遗民群体的崛起、分化及原因寻绎》，《广西社会科学》2011 年第 5 期，第 99 页。
② 《叠山集》，引自《文渊阁四库全书》第 1184 册，第 862 页。
③ 陈福康校点：《郑思肖集》，上海古籍出版社 1991 年版，第 41 页。

城临安被元军攻破，皇帝被俘，他在悲愤郁闷中写下《德祐二年岁旦二首》：

> 力不胜于胆，逢人空泪垂。一心中国梦，万古下泉诗。日近望犹见，
> 天高问岂知？朝朝向南拜，愿睹汉旌旗。
>
> 有怀长不释，一语一酸辛。此地暂胡马，终身只宋民。读书成底事？
> 报国是何人？耻见干戈里，荒城梅又春。①

他的诗文集中时刻传递着"忠君"的思想，如"妇无二夫，子无二父，臣无二君"②；"生死事小，失节事大。臣之于君，有死无二"③。宋亡后，他以"大宋孤臣"自居，诗文中经常表明此志，如《即事八首》云："赤心怀赵日，绿鬓染吴霜"④，又如《偶成二首》云："梦中亦问朝廷事，诗后唯书德祐年。"⑤在日常生活中，郑思肖的行为也体现出他激烈的遗民情怀，如坐必向南，不与元代北方官宦为伍。陶宗仪《南村辍耕录》云：

> 郑所南……曰肖，曰南，义不忘赵，北面它姓也。隐居吴下，一室萧然，坐必南向，岁时伏腊，望南野哭，再拜而返，人莫识焉。誓不与朔客交往，或于朋友坐上见有语音异者，便引去，人咸知其狷洁，亦弗为怪。⑥

谢翱曾捐尽所有家产，招募士兵，并随文天祥奋战在保家卫国第一线，南宋王朝覆灭后，一直过着隐居的生活，并撰写了很多怀念故国与纪念文天祥的文章。1278年，江南释教都总统杨琏真迦，盗取钱塘、绍兴的宋陵，并欲建白塔镇压宋高宗、宋孝宗的骸骨，谢翱协助唐珏、林景熙等人冒死将之易出，安葬在兰亭山，并将南宋临安故宫的冬青树植其上，谢翱作有《冬青树引别玉潜》以记之。1290年，他与汐社成员在严子陵钓台祭拜文天祥，以竹如意击石，做招魂

① 陈福康校点：《郑思肖集》，第23页。
② 同上书，第104页。
③ 同上书，第108页。
④ 同上书，第30页。
⑤ 同上书，第31页。
⑥ 陶宗仪：《南村辍耕录》，中华书局1959年版，第246—247页。

歌，歌罢竹石俱碎，其《登西台恸哭记》表达了他对文天祥的深切怀念。他的这些行为大大激励了遗民的抗争意识，当然也得到了很多文人的赞赏，如元代杨维桢作《吊谢翱文并序》，云：

> 予读谢翱《西台恸哭记》，为之掩卷叹曰：嗟乎！翱以至诚恻怛之心，发慷慨悲歌之气，世知其为庐陵王恸也。吾以翱恸夫十七庙之世主不食，三百年之正统斯坠也。盖是恸，即箕子过故国之悲，鲁连蹈东海之愤，留侯报韩、靖节存晋之心也。天经地义，于是乎在。异日杨琏发陵事，翱又有阴移冥转之功。嗟乎！自箕鲁而下，旷千载有国士风者，非翱而谁？①

第二类是远离现实，避世隐居，通过文学、书画活动自娱消闲，如龚开、周密、钱选、方凤、蒋捷、邓牧、张炎、王炎午等。这一类人比较多，大部分文人还要考虑生存、生活，甚至谋求新的发展，所以他们并没有像谢枋得、郑思肖等人那样具有强烈的反抗情绪，面对元代统治者，他们更多的是无奈，只能通过拒绝仕元、建构桃源之地来保持民族气节，进而在文学、书画领域抒发对故国的歌颂与怀念。正如方勇所述："他们面对着蒙古人的大刀和劲弩，大多只会哀叹回天无力，惟借助于放浪山水、啸傲湖山来发抒其悲愤怫郁的情感意绪，并以此来表达他们不愿与新朝合作的态度。"②周密出身书香门第，在杭州遗民圈中有着较大影响，宋亡后他将所有精力都放在了著书立说上，传世的著作有《齐东野语》《武林旧事》《癸辛杂识》《云烟过眼录》《志雅堂杂钞》《澄怀录》《浩然斋雅谈》《浩然斋意钞》等，通过笔下的文字来践行对宋王朝继续效力的使命，尽可能地保存南宋的历史文化。他的诗词中不时流露对南宋王朝的怀念，如《一萼红·登蓬莱阁有感》："故国山川，故园心眼，还似王粲登楼。最负他，秦鬟妆镜，好江山，何事此时游。为唤狂吟老监，共赋销忧。"③《法曲献仙音·吊雪香亭梅》："共凄黯，问东风，几番吹梦，应惯识当年，翠屏金辇。一片古今愁，但废绿，平烟空远。无语销魂，对斜阳，衰草泪满。又西泠

① 程敏政：《宋遗民录》，《四库全书存目丛书》史部第 88 册，齐鲁书社 1996 年版，第 456 页。
② 方勇：《南宋遗民诗人群体研究》，人民出版社 2000 年版，第 115 页。
③ 周密：《蘋洲渔笛谱》，引自《续修四库全书》第 1723 册，第 197 页。

残笛，低送数声春怨。"①

张炎在宋亡后曾北游大都写经，可能他也想入仕新朝，但也可能其中有太多的无奈，而且他此行的另一个目的可能是为了寻找失散已久的妻子。不管如何，北游写经结束后他回到了江浙一带，依旧过着漂泊隐遁的生活。张炎的家庭本来比较殷实，但由于其祖父张濡在抗元时曾杀过元使而被元廷杀害，并被没收了家产，他也从一个殷实富裕的公子变成了无依无靠的落魄文人。他隐居于江湖，写了很多隐逸的词作，表达自己失去国家与昔日美好生活的伤悲，如"却笑归来，石老云荒，身世飘然一叶"（《疏影》）。②"他在他的词作中着力构建一个世外桃源式的隐逸世界，不过那仅仅是一种表象，在这表象的后面所透露出的却是作者现实与设想之间的内在矛盾。"③当然这种矛盾并不是仅仅出现在张炎身上，而是像他这样的一批遗民都在面对这种矛盾。

王炎午本名王应梅，也是一位有着强烈爱国情怀的遗民，他曾尽捐家产为文天祥筹集军饷，也曾为文天祥出谋划策，后因父亡母病而返乡。得知文天祥被俘后，他写下《生祭文丞相》，洋洋洒洒两千余言，极力劝文天祥不要屈膝变节，一定要勇于牺牲，他举出了文天祥四种可死的理由，又历数了不少忠君名臣的义节之举，指出文天祥"所欠惟一死耳"。④文天祥英勇就义后，他痛哭流涕，悲伤至极，又撰《望祭文丞相》，对文天祥的忠肝义胆进行高度的推崇与赞颂："生为名臣，没为列星，不然劲气，为风为霆。干将莫邪，或寄良冶，出世则神，入工不化。今夕何夕，斗转河斜，中有光芒，非公也耶。"⑤宋亡后，他更名炎午，取二字为南方之意，定其书稿为《吾汶稿》，以示不与元代统治者合污之志，书中有大量的吊唁、祭文等，处处传达着王炎午的遗民之情。

虽然南宋遗民在整个元代文人数量中占比不是很大，但他们的影响力是巨大的，他们是文化精英，在文学、艺术等各个领域内都有着很大的影响，

① 周密：《蘋洲渔笛谱》，引自《续修四库全书》第1723册，第198页。

② 葛渭君、王晓红校辑：《山中白云词》，第18页。

③ 徐拥军：《超越的沉重与精神的栖居——论张炎的隐逸词》，《兰州学刊》2010年第11期，第165页。

④ 王炎午：《吾汶稿》，引自《文渊阁四库全书》第1189册，第585页。

⑤ 同上书，第587页。

引导着文学、艺术的发展方向，由他们构建的遗民文化开启了元代文化艺术的新风尚。

二、士人入仕不畅退而隐逸

宋代是中国历史上文化极为发达的时期，宋太祖赵匡胤在建国初期就定下了"以儒立国"（《宋史·儒林传六》）的基本原则，而且还立下不杀士大夫的规矩，这大大刺激了读书人仕进的决心，也促进了宋代文化的繁荣与发展。

文人在宋代有着较高的地位，他们不仅可以减免税赋，而且具有广阔的政治前途。科举的盛行，使他们一旦登第，便金榜题名，名传天下，身份、地位、金钱均随之而来。宋代十分重视文官，很多官职大都由文人执掌，这给士人提供了更多的入仕机会。蔡襄即云：

> 今世用人，大率以文词进。大臣，文士也；近侍之臣，文士也；钱谷之司，文士也；边防大帅，文士也；天下转运使，文士也；知州郡，文士也。①

文人在宋代宫廷中的地位可见一斑。两宋历代皇帝都重视科举考试，如宋太祖将殿试制度固定下来，亲自主持进士的复试；宋太宗创立并参与唱名赐第，更是提倡与士大夫共治天下。所以宋代大兴科举取士，其开科次数与录取数量均在中国历史上创下了记录，张希清曾作了详细的统计：

> 北宋贡举（包括徽宗朝上舍贡士）共开科考试 81 榜……北宋当共取正奏名诸科约为 17000 人。而正奏名进士、诸科合计约共为 36000 人……北宋当共取特奏名进士、诸科合计约为 25000 人。综上所述，北宋贡举取士总约为 61000 多人……南宋贡举开科取士共有 49 榜……正奏名进士23198 人（含新科明法 2 人）……特奏名进士 28000 多人。综上所述，南宋贡举取士总计约为 51000 人。而两宋贡举总计则当为 11 万多人。②

① 陈庆元等校注：《蔡襄全集》，福建人民出版社 1999 年版，第 432 页。
② 张希清：《中国科举制度通史·宋代卷（下）》，上海人民出版社 2017 年版，第 777—778 页。

朝廷越重视科举，越重视人才，民间就越推崇读书，读书人的地位就越高，就越能吸引更多的人去读书仕进，这是一个良性循环。上至公卿之后，下至寒门子弟，自小都受到读书的熏陶、引导、刺激，有条件了好好读书，没条件创造条件也要好好读书，唯有金榜题名、效力国家才是正路，他们的人生理想就是治国平天下，所以宋代的隐士就比较少。

元代则完全不同，统治者靠武力征服了中原及江南，完成了统一大业，他们认为只有武力才是强国之本，不重视文人儒士以及科举，尤其是对汉文化的儒家传统不以为然。《元史·张德辉传》记录了1247年还是藩王的忽必烈与金朝遗老张德辉的一段对话，颇能显示忽必烈对汉儒文化的排斥：

> 岁丁未，世祖在潜邸，召见……又问："或云'辽以释废，金以儒亡'，有诸？"对曰："辽事臣未周知，金季乃所亲睹。宰执中虽用一二儒臣，余皆武弁世爵，及论军国大事，又不使预闻，大抵以儒进者三十之一，国之存亡，自有任其责者，儒何咎焉！"

虽然张德辉的回答对忽必烈的观点予以了否定，但我们可以从这一对话中看到忽必烈对汉儒文化的态度，这也为其成为皇帝后对待科举取士、儒士地位等的态度埋下了伏笔。元代统治者认为宋代灭亡的原因在一定程度上是过于重视文人，使用文臣过多致使文体卑弱、士习萎靡、朝纲不振、国家无力，所以忽必烈反对科举，反对大量使用儒士："科举之虚诞，朕所不取也。"[①] 由于皇帝对文人、科举的反对态度十分明确，所以元代朝廷中的很多"公卿大夫喜尚吏能，不乐儒士"[②]，致使科举在元代几乎荒废。

由于统治者从内心排斥汉儒，所以科举在元代迟迟未开。早在忽必烈称帝后的1264年，中书右丞相史天泽就建议开科举，然而未果。1267年翰林学士承旨王鹗等人再次奏请科举取士，最终因为阻力太大而未行，直到元仁宗皇庆二年（1313）才正式恢复科举，并于延祐元年（1314）举行乡试，1315年举行会试，共有56人及第，这是元代第一次科举考试，意义重大。至1333年，每

① 苏天爵撰、姚景安点校：《元朝名臣事略》，中华书局1996年版，第168页。
② 苏天爵：《滋溪文稿》，引自《文渊阁四库全书》第1214册，第227页。

三年一次，共开七科。元统三年（1335）太师伯颜罢科举。至正元年（1341）科举重开，直到1368年元代灭亡。"从延祐元年（1314）到至正二十五年（1365），期间中断七年，元代科举共计举办十六科，取进士科一千三百左右人。"① 对比宋元的科举取士，南宋共计152年历史，科举49榜，取士51000多人，而元代共计98年历史，开16榜，取士1139人，取士人数相差极为悬殊，这个对比还是很能说明问题。所以元末学者叶子奇对科举取士的评价甚是准确："至于科目取士，止是万分之一耳，殆不过粉饰太平之具，世犹曰无益，直可废也。"②

皇庆二年（1313）元仁宗下诏恢复科举，延祐元年（1314）举行乡试，次年举行会试，使得荒废近四十年的科举得以恢复，这一重大事件得到了全国范围内文人的重视，使他们重新燃起了读书仕进的希望。苏天爵记载："当延祐时，朝廷设科，方务以文取士，大江之南，士之求售于有司者，恒千百人。"③然而此次科举以会试56人及第宣告结束，录取人数之少，令人瞠目结舌。元末王行曾对科举取士有这样的记载："予尝怪元之有国，以吏为治，不任儒术之实。虽尝设科取士，而天下之广，三年之旷，仅取百人，右榜复居其半。"④ 他指出元代虽然开了科举，但三年举行一次，全国范围才取百余人，而蒙古人、色目人的右榜占了一半，南人与汉人的左榜占一半。王行的记载还将科举取士的人数往上提了提，其实真实的数据更加可怜：1315年56人，1318年50人，1321年64人，1324年86人，1327年86人，1330年97人，1333年100人，1342年78人，1345年78人，1348年78人，1351年83人，1354年62人，1357年51人，1360年35人，1363年62人，1366年73人，其中单次最高录取人数是100人，最低是35人，平均每次科举录取71人，如果右榜再占一半的名额，那南人、汉人科举入仕的人数就更加少。他们落第后对科举失去了信心，看到录取名额如此之少，便不再有努力读书仕进的念想，自然而然地归隐山林。正如元人林石所言："当元盛时，取士之途甚狭，士大夫不由科举，惟从

① 武玉环、高福顺、都兴智等：《中国科举制度通史·辽金元卷》，上海人民出版社2017版，第464页。
② 叶子奇：《草木子》，中华书局1959年版，第82页。
③ 苏天爵：《滋溪文稿》，引自《文渊阁四库全书》第1214册，第330页。
④ 王行：《半轩集》，引自《文渊阁四库全书》第1231册，第391页。

吏而已。积月累时，求一身荣耳，虽间有长才善策，迫于其类，亦无从施。故有志者不肯为也，宁往往投山水间自乐其所有。"① 就连元代进士及第，官至淮西宣慰副使、都元帅府金事的余阙也为那些无法入仕而投向山林的文人感到惋惜：

> 我国初有金宋，天下之人，惟才是用之，无所专主，然用儒者为居多也。自至元以下，始浸用吏，虽执政大臣亦以吏为之。由是中州小民粗识字能治文书者，得入台阁，共笔札，累日积月，皆可以致通显，而中州之士见用者遂浸寡。况南方之地远，士多不能自至于京师，其抱材蕴者又往往不屑为吏，故其见用者尤寡也。及其久也，则南北之士亦自町畦以相訾，甚若晋之与秦，不可与同中国。故夫南方之士微矣。延祐中，仁皇初设科目亦有所不屑，而甘自没溺于山林之间者不可胜道。是可惜也。②

可以想象，大批文人，尤其是生于南宋朝的文人，自小便受到读书仕进、治国平天下的儒家思想的影响而寒窗苦读，希望能够一朝登第天下知，实现自己的人生价值与社会价值。然而残酷的社会现实是科举不兴、入仕无门，于是便以道、释隐匿，自娱自乐。元代有太多这样的记载，如陈瑜玉"少学举子业，艺成而科废，所居深邃"③，徐明可"宋亡科废，不获试。晚好老佛书"④；薛方彦"国初，科举废，世族子弟，孤洁秀拔，率从释老游。故方彦亦入龙虎山中奉真院"。⑤《元史·选举志一》则直言："贡举法废，士无入仕之阶，或习刀笔以为吏胥，或执仆役以事官僚，或作技巧贩鬻以为工匠商贾。"可见士人因科举不畅而退隐山林不是个案，而是一个群体现象。

士人除了科举入仕，是不是就没有其他通道了呢？当然不是，比如还可以由吏而入，只是这个通道也比较狭窄，道路也比较艰辛。统治者对儒士的不重视、不尊重，导致整个朝廷官员系统都轻视儒士，尤其是江南儒士。这些士人科举无果之后，有的转身为吏，进入仕途，以求物质生活有所改善，但他们的

① 林石：《北郭集序》，引自《文渊阁四库全书》第 1217 册，第 320 页。
② 余阙：《青阳集》，引自《文渊阁四库全书》第 1214 册，第 380 页。
③ 吴澄：《吴文正集》，引自《文渊阁四库全书》第 1197 册，第 822 页。
④ 同上书，第 791 页。
⑤ 李存：《俟庵集》，引自《文渊阁四库全书》第 1213 册，第 766 页。

地位不高，就连小吏都瞧不起儒士。余阙描述了这样的现状：

> 当国者罢科举，摈儒士，其后公卿相师皆以为常。然而，小夫贱隶亦皆以儒为嗤诋。当是时，士大夫有欲进取立功名者，皆强颜色，昏旦往候于门，媚说以妾婢，始得尺寸……夫以士之贤无所遇而淹于下僚，宜其悲愤无聊而不能尽也。①

元代吏制比较重视"根脚"，即出身，元史专家萧启庆对此评价道："元朝用人取才最重家世，即当时所谓'根脚'。此一'根脚'取才制，与唐宋以来中原取士以科举为主要管道的制度可说是南辕北辙，大不相同。"②因此，如果是普通家庭，想要从吏晋升为官，难度很大。元人姚燧记录了由吏而官的时间要求："必历月九十始许入官，犹以为未也，再下令后是增多至百有二十月。"③他们做吏的时间要达到十年才可以入品为官，可见由吏而官对儒士来说也是一条坎坷的道路。

除了科举与由吏而官，他们还有一条可能的出路，那就是北游大都，这些儒士通过"游"来实现进入仕途的理想。正如元代张伯淳所云："自田不井，举选不乡里，而士之有志斯世者始不得不托于游。"④文人到大都游于达官贵人的门庭，利用自己的长处如文学、医学、绘画、书法等以获得官职，如朱德润北游得到了驸马都尉沈阳王的认可，并因此获得了征东儒学提举之职。据申万里统计，元代有 127 位江南儒士北游大都，"在记载明确的 92 人中，有 75 人得到各种各样的官职，占 81.5%，无果而归者 17 人，占 18.5%"。"从京城的仕宦生活来看，他们所得毕竟只是较低职位，有的只能做权贵家中的门客，寄人篱下。"⑤由此我们也可看出，一些儒士的确通过北游大都实现了入仕的梦想，但毕竟这个数量太少，对于庞大的儒士人群来讲，是不足为道的，大部分的儒士只能止步仕途，游走于山林与江湖。

① 余阙：《青阳集》，引自《文渊阁四库全书》第 1214 册，第 381 页。
② 萧启庆：《内北国而外中国：蒙元史研究》（上），第 145 页。
③ 姚燧：《牧庵文集》，引自《文渊阁四库全书》第 1201 册，第 445 页。
④ 张伯淳：《养蒙文集》，引自《文渊阁四库全书》第 1194 册，第 441 页。
⑤ 申万里：《元代江南儒士游京师考述》，《史学月刊》2008 年第 10 期，第 47 页。

面对朝廷对文人的态度以及各种入仕政策的不畅，儒士心灰意冷，常常感慨，无奈与悲凉这种情绪在元代诗词、散曲中所在多有，如杂剧作家高文秀在《须贾大夫谇范叔》"我本待学儒人倒不如人"①；无名氏《龙济山野猿听经》"空学得五典皆通，九经背诵，成何用"。②诗人陈高《盛兴诗》更是将元代的达官显贵与穷苦儒生做了一个生动且真实的描绘：

> 客从北方来，少年美容颜。绣衣白玉带，骏马黄金鞍。捧鞭揖豪右，意气轻邱山。自云金张胄，祖父皆朱幡。不用识文字，二十为高官。市人共咨嗟，夹道纷骈观。如何穷巷士，埋首书卷间。年年去射策，临老犹儒冠。③

这种极大的社会地位差别与严重错位的评价机制，让文人感到悲愤和绝望，他们渴望进入仕途实现自己的人生理想与社会价值，想得到朝廷与社会的认可，可惜他们没有出路，只能在诗词、书画、散曲中抒发"登楼意，恨无上天梯"的无奈与悲凉。④

科举不畅，文人地位不高，儒士没有出路，这是元代文人面临的严峻问题。文人不管是为了实现儒家思想中治国平天下的人生价值，还是为了提高生活质量与社会地位，都不得不止步于这样的现实问题之前。他们从传统"士农工商"的四民之首一下子沦落到"九儒十丐"的社会底层，不管是物质层面还是精神世界都跌入了低谷。这样的现实状况让他们对传统儒家文化失去了信心，也找不到实现儒家文化中人生价值的路径，他们只能选择远离政治，远离朝廷，并转向释道，静以修身，以修炼独善其身的个人人格。

三、民族等级制度压迫下转而隐逸

学术界普遍存在一种观点，即元代存在四等人的制度划分：第一等为蒙古人，第二等人为色目人，第三等人为汉人，第四等为南人。钱穆对这四种人的身

① 徐征、张月中、张圣洁、奚海主编：《全元曲》第2卷，第1028页。
② 同上书第9卷，第6972页。
③ 陈高：《不系舟渔集》，引自《文渊阁四库全书》第1216册，第138页。
④ 瞿钧编注：《东篱乐府全集》，第46页。

份作了一定的说明，并指出他们在政治上待遇的区别。①钱穆的影响力极大，学术界不少学者都依此学说。当然也有学者对元四等人制度提出了异议，认为这一说法是由清末史学界"三等人制度"说法演变而来的，事实上"没有任何元代的史料记载元朝政府以法令形式实行四等人制度"。②不管三等还是四等，元朝对汉族尤其是原南宋辖区汉人的压迫与歧视不容置疑。北宋为金所灭，虽然不是元的直接敌人，但经过"李璮之乱"③之后，元代统治者对原来金辖区内的汉人一直心有余悸，存有提防之心；而南宋则是元的直接敌人，所以对"南人"的歧视在情理之中。因此，汉人尤其是"南人"，在元代地位不高，甚至被排斥也是自然而然的事情。

等级制度下的压迫随处可见，如在官员的任命上。仅靠数量不多的蒙古人不足以保证朝廷的运转，所以也需要很多汉人、南人，但在职务安排上，朝廷就有明显的偏向，重要的官职肯定是由蒙古人、色目人担任，正如《元史·百官志一》所云："官有常职，位有常员，其长则蒙古人为之，而汉人、南人贰焉。"《元史·儒学传二》中还记载了陈孚因身为南人而受排挤的处境："帝方欲置之要地，而廷臣以孚南人，且尚气，颇嫉忌之，遂除建德路总管府治中。"

在科举考试中也存在对汉人、南人压迫、排挤的现象。首先体现在科举考试的内容上，据《元史·选举志一》记载，蒙古人、色目人与汉人、南人分开考试，蒙古人、色目人第一场考"经问五条"，汉人、南人第一场考"明经经疑二问"，考试内容大概差不多，虽然在数量上蒙古人、色目人要比汉人、南人考的多，但在具体要求上对汉人、南人明显严苛很多，规定汉人、南人考试要"《大学》《论语》《孟子》《中庸》内出题，并用朱氏《章句集注》，复以己意结之，限三百字以上。经义一道，各治一经，《诗》以朱氏为主，《尚书》以蔡氏为主，《周易》以程氏、朱氏为主，已上三经，兼用古注疏。《春秋》许用三传及胡氏传，《礼记》用古注疏，限五百字以上"。蒙古人、色目人第二场考

① 钱穆：《国史大纲》，上海书店出版社 1989 年版，第 455 页。

② 杨晓光：《对元代"四等人制度"说法来源的考辨》，《兰台世界》2015 年 9 月下旬（第 27 期），第 52 页。

③ 1227 年李璮随其父投降蒙古，后出任益都行省，1262 年兵变反叛蒙古，投靠南宋，后兵败被杀。宋理宗还曾作诗一首《李璮归国》。元人刘一清所作《钱塘遗事》亦有一篇"李璮归国"的记载。

的是"策一道"要求五百字以上，汉人、南人第三场也是"策一道"，但要求一千字以上。蒙古人、色目人两场就考完了，但汉人、南人还有第二场的考试"古赋诏诰章表内科一道"，要求"古赋诏诰用古体，章表四六，参用古体"。此外，朝廷还规定，如果"蒙古、色目人，愿试汉人、南人科目，中选者加一等注授"。由此可见，汉人、南人的考试难度明显高于蒙古人、色目人。汉人、南人的考试内容多且难，再加上汉人、南人的数量又众多，所以中试的几率就比较低，大量汉人、南人中的读书人因此无缘仕途。

这种不平等不仅体现在考试过程中，而且还体现在录取环节。在录取名额的分配上，蒙古人、色目人与汉人、南人分开录取，各占一榜，数量大致也是各占一半，这看似平等，但却回避了蒙古人、色目人与汉人、南人的人口数量比例。如果说这还不算严重歧视的话，那么在科举中本应该得第一名的王伯恂，因身为南人最终没有被录取，就证实了朝廷在科举中对汉人、南人的严重歧视。元人郑玉记载了这一事实：

> 至正八年春，朝廷合天下乡贡之士会试于礼部。考官得新安王伯恂之卷，惊且喜曰："此天下奇才也，宜置第一。"且庋其卷左右，以俟揭晓。未几，同列有谓王君南人，不宜居第一，欲屈置第二，且虚第二名以待。考者曰："吾侪较艺，以文第其高下，岂分南北耶？欲屈置第二，宁弃不取耳。"争论累日，终无定见。揭晓期迫，主文乃取他卷以足之，王君竟在不取。揭晓之日，考官自相讼责。士子交相愧叹曰："王君下第，如公论何？"①

一位如此优秀的儒士，竟因身为南人，最终被弃而不录，可见朝廷对汉人、南人的态度。

元代朝廷对汉人、南人的歧视不仅存在于考试、录取过程中，而且还存在于科举中第后的注官，蒙古人与色目人一般都高于汉人、南人。此外，如果儒士连续参加两次科举会试不及第者，可以授予一定的官职，但对汉人、南人的要求明显比蒙古人、色目人多二十年，《元史·选举志一》云："蒙古、色目人，年三十以上并两举不第者，与教授；以下与学正、山长。汉人、南人，年五十

① 郑玉：《师山遗文》，引自《文渊阁四库全书》第1217册，第71页。

以上并两举不第者，与教授；以下，授山长、学正。"此外，"蒙古、色目，初授散官或降职事，再授职，虽不降，必俟官资合转，然后升职。汉人初授官，不及职，再授则降职授官"（《元史·选举志三》）。

其实，朝廷对汉人、南人的压迫与歧视无处不在，他们将汉人、南人视为被征服的对象，当然，汉人、南人也的确在武力上无法与他们抗衡，他们以胜利者的姿态俯视汉人、南人，也是正常的心理。正如元人孔齐《至正直记》所云，他们"自以为右族身贵，视南方如奴隶"。[①] 不仅歧视汉人、南人，而且还害怕汉人、南人的反抗、暴动行为，所以在很多方面对汉人、南人进行限制，如元武宗至大二年（1309）规定："申禁汉人持弓矢、兵仗。"（《元史·武宗纪二》）元顺帝至元五年（1339）规定："申汉人、南人、高丽人不得执军器、弓矢之禁。"（《元史·顺帝纪三》）朝廷还规定："蒙古人殴打汉儿人，不得还报，指立证见，于所在官司陈诉，如有违犯之人，严行断罪。"[②]"诸蒙古人因争及乘醉殴死汉人者，断罚出征，并全征烧埋银。"（《元史·刑法志四》）这些不平等的法律条文，体现了森严的民族等级制度以及对汉人、南人的压迫。

由于对汉人、南人的防范、排斥与压迫，很多儒士无法仕进，进而导致元代宫廷的官吏文化水平较低。元人叶子奇曾记载："北人不识字，使之为长官，或缺正官，要题判署事及写日子，七字钩不从右七而从左七转，见者为笑。"[③]陶宗仪《南村辍耕录》中亦载："今蒙古、色目人之为官者，多不能执笔画押。例以象牙或木刻而印之。"[④] 蒙古人、色目人依据自身的"贵族"血统，在仕进的道路上很快得到提拔，而大多数汉人、南人只能在仕进的门外徘徊。在这种民族歧视与压迫的政策下，职位越高，蒙古人、色目人越多，汉人、南人越少；职位越低，蒙古人、色目人越少，汉人、南人则越多。面对这种民族等级制度，面对这种歧视与压迫，不少儒士为了保持自己的文人风骨，为了维护汉民族的尊严，走向山林，去探寻另一种人生道路，在琴棋歌赋中抚慰受伤的心灵，在诗词书画中实现自我的人生价值，在林泉丘壑中体悟生命的另一番意义。

① 孔齐撰，庄敏、顾新点校：《至正直记》，上海古籍出版社 1987 年版，第 111 页。
② 黄时鉴校：《通制条格》，浙江古籍出版社 1986 年版，第 315 页。
③ 叶子奇：《草木子》，中华书局 1959 年版，第 82—83 页。
④ 陶宗仪：《南村辍耕录》，第 27 页。

第二章　宋元绘画的技法之变

第一节　笔墨：从画法到写法

宋代绘画非常写实，山水画、花鸟画、人物画均呈现出这一特点，这源于其求真的艺术主张与细腻的技法语言。宋代绘画的技法很丰富，很多技法都是依据实际地理特点与物象提炼而来。这些技法都是为画面中的客观物象服务的，所以可以称之为"画法"。到了元代，笔墨技法逐渐向符号性转变，用笔变得较为粗放，丰富的皴法开始变得单一，逐渐形成了以披麻皴为主的技法主流，而其他皴法渐渐销声匿迹。此时技法为画中客观物象服务的作用在一定程度上有所降低，画家更注重自身情感的表达，即写心、抒情、达意，故可称之为"写法"。由宋至元，绘画的技法正逐步完成从"画法"到"写法"的转变。

一、宋代绘画写实的笔墨技法——画法

宋代绘画的笔墨技法主要是服务于客观物象，其重要目的是为写实服务，所以我称之为"画法"。以花鸟画为例，其技法以工笔画为主导，绝大部分都是双勾填色，粗笔写意画相对比较少。花鸟画风格主要是富丽精致、细腻纤巧的黄筌画风，作品中对客观物象形体的刻画，已达到精工细腻的极致高度。沈括《梦溪笔谈·书画》云："诸黄（黄筌及其子居宝、居实、居寀，弟惟亮——笔者注）画花，妙在赋色，用笔极新细，殆不见墨迹，但以轻色染成。"由此可见，黄氏画风是运用极为纤细的淡墨勾勒物体的轮廓，然后运用分染、积染、提染、罩染等各种晕染方法，达到形神兼备的艺术效果。对于黄筌绘画生动逼真、形神兼备的文献记载见于黄休复的《益州名画录》："广政甲辰岁，淮南通聘，信币中有生鹤数只，蜀主命筌写鹤于偏殿之壁。警露者、啄苔者、理毛者、

整羽者、唳天者、翘足者，精彩态体，更愈于生，往往生鹤立于画侧。蜀主叹赏，遂目为六鹤殿焉。"[1] 又："广政癸丑岁，新构八卦殿，又命筌于四壁画四时花竹、兔雉鸟雀。其年冬，五坊使于此殿前呈雄武军进者白鹰，误认殿上画雉为生，掣臂数四，蜀主叹异久之，遂命翰林学士欧阳炯撰《壁画奇异记》以旌之。"[2]《写生珍禽图》（图2.1）传为黄筌的传世作品，虽然不一定是真迹，但能够为我们认识"黄筌富贵"提供一些佐证，画中描绘麻雀、鹡鸰、白头翁、蝉、蜜蜂、乌龟等动物，造型准确，生动逼真，形神兼备。技法上先用淡墨双钩，然后以淡墨或花青分染，后再以色彩渲染，刻画细腻精致，体现出画家对物象的观察与描绘能力之高超，这也与沈括《梦溪笔谈》中的记载相一致。宋徽宗赵佶在继承黄筌画风的基础上，更加追求形似，他为了使所画之鸟更加生动逼真，增加绘画的真实感，"多以生漆点睛，隐然豆许，高出纸素，几欲活动，众史莫能也"[3]。从赵佶的《瑞鹤图》《柳鸦芦雁图》中均能感受到这种精工细腻的画风，尤其是《柳鸦芦雁图》，虽然此图后半部分的"芦雁"有真伪上的争议，但即使定"伪"的专家也认为是宋人的"临摹本"，能反映出赵佶的绘画风格——杨仁恺认为"画风前后统一，惟赵佶签押后加"；傅熹年认为"后半芦雁伪"；徐邦达认为"柳鸦真，后半芦雁宋人摹"[4]。图中芦雁的眼睛刻画（图2.2），可谓是"生漆点睛"，我们能明显地感受到芦雁眼睛高出纸素的体积感与质感。花鸟画的写实性由此可见一斑。

宋代山水画中的各种皴法也都具有写实性的特点，其皴法均为造型服务，正所谓"笔以立其形制，墨以分其阴阳"[5]。宋初的董源根据江南土质松软，雨水丰足，草木郁葱，泥草交杂的特点，加上自身的审美感受，创造了以中锋行笔为主，线条柔和、松散舒展的"披麻皴"。还有宋代李成之齐鲁风光，范宽之终南、太华景色，无不源于自然，忠实于自然，最终才形成了各自不同的绘画风格："夫气象萧疏，烟林清旷，毫锋颖脱，墨法精微者，营丘之制也……峰

[1]　黄休复：《益州名画录》，引自《中国书画全书》第1册，第193页。

[2]　同上。

[3]　邓椿：《画继》，引自《中国书画全书》第2册，第704页。

[4]　中国书画鉴定小组：《中国古代书画目录》第3册，文物出版社1987年版，第2页。

[5]　韩拙：《山水纯全集》，引自《中国书画全书》第2册，第357页。

图 2.1 〔五代〕 黄筌 写生珍禽图 49cm×84cm 故宫博物院藏

图 2.2 〔宋〕 赵佶 《柳鸦芦雁图》之芦雁

峦浑厚，势状雄强，抢笔俱均，人屋皆质者，范氏之作也。"① 的确，范宽铁条一般的线、方硬的雨点皴、突兀的主峰、高远的图式，真实地表现了西北地区山体植被少、石质山崖裸露的质感，这在其作品《溪山行旅图》中可见一斑。此外，还有李唐的刮铁皴、雨点皴、短条皴、小斧劈皴，郭熙的卷云皴、鬼脸石、蟹爪树等，这些皴法均来自画家所熟悉的自然界，经过艺术家的加工而成，"这些绘画技法的创造都是为了通过对自然物象真实、客观地描绘进而达到求真、穷理的境界，是画家对不同地域风貌、山水土质、花草林木的真实感受的客观反映"②。其写实性不言而喻。

二、元代绘画写意的笔墨技法——写法

元代绘画的笔墨技法比宋代较为粗放，呈现出"以书入画"的现象，技法在一定程度上主要是服务于画家的情感表现而非客观物象，并要求绘画的技法要与客观物象的外在形态有一定的统一性，所以我称之为"写法"。

元代绘画的笔墨技法应用比起宋代相对减少，以山水画为例，皴法的主流是披麻皴，虽然还有其他如倪瓒的折带皴、王蒙的牛毛皴等，但追溯其源头，这些皴法还是由披麻皴发展而来。赵孟頫与元四家极其推崇披麻皴的创始人董源，他们以董源为师法对象，在借鉴董源的基础上，寻求属于自己的艺术风格，如黄公望曾云："作山水者，必以董为师法，如吟诗之学杜也。"③ 技法应用的减少与单一趋势预示着技法正朝着符号化的方向发展，其扮演的写实功能已经被消解，与此同时，它所承担的画家情感与心绪的比重则在逐渐增加。

元代绘画的写实性大打折扣，绘画已经基本成为寄托画家情感的载体，画家虽然在一定程度上还注重客观物象的形，但写实性已经不是他们的目的了，他们更为关注的是传神与抒情。在具体笔墨技法中，元代绘画比较注重书写性，即"写法"。最著名的是赵孟頫《秀石疏林图》的题跋中所云："石如飞白木如籀，写竹还于八法通。若也有人能会此，方知书画本来同。"赵孟頫以实际行动演绎着"以书入画"，《秀石疏林图》中山石的画法尤其能体现出他"以书入画"的

① 郭若虚撰、俞剑华注释：《图画见闻志》，江苏美术出版社 2007 年版，第 32 页。
② 李永强：《宋代绘画中的穷款、隐款现象研究》，《东南文化》2010 年第 1 期，第 118 页。
③ 王原祁等：《御定佩文斋书画谱》，引自《文渊阁四库全书》第 819 册，第 476 页。

思想。他倡导将书法的笔法运用到绘画中，与描绘物象的画法在行笔上做到有机统一，强调了书写性，使画法进一步概括、提炼以至抽象，并朝着毛笔的书写性方向演进，最终使画法产生新的样式与审美标准。"赵孟頫顺应中国绘画的发展规律，以高瞻远瞩的文化眼光，将中国山水画中的各式树法和皴法归纳为符号形态后使其成为可拆解的点画结构，再去和文字书写的点画结构相匹配，并以书法之笔法通而贯之，使中国山水画各种法式成为书法化了的符号法式，书法笔法和构成原则成为了可为画法应用的组成部分，书法与画法从同源回归到了同法……书法的引入为元代的山水画增添了许多耐人品味的形式意味。如此一来，中国山水画树法皴法的点画结构与书法文字的点画结构在笔法的统一下，寻找到了书法与绘画的契合之处，书法向画法的转化终于成为了可能。书法形式资源为元代绘画的发展提供了新的能量，开始向以书法为内核的笔墨语言迁跃。此后带有明确书写意味的'写意画'成了中国绘画的代用词。"① 的确如此，我们可以将宋元绘画中同一题材的作品进行对比，即可发现元代绘画的书写性，如对比扬补之的《四梅图》与王冕的《墨梅图》，即可看出扬补之的梅花细腻，王冕的梅花粗放；扬补之的梅花以楷书入画，工整优雅，王冕则以行书入画，劲健粗犷。现藏上海博物馆的王冕《墨梅图》中，可以看出他与扬补之梅花花瓣画法的异同（图2.3）。王冕以铁线勾勒梅花，书法用笔，劲健有力，自由灵活。乾隆皇帝曾说王冕的梅花画法为"钩圈略异杨家法"，对此，孔六庆先生进一步解释道："扬补之圈花是'笔分三趯，攒成瓣'，细铁线一笔三顿挫，节奏变化微妙。王冕圈花铁线……加强了顿挫，以致有些圈花出现了二笔画法。这个画法对明代陈录等影响很大。"② 王冕加强了顿挫感的线条，更加体现出了书法用笔的书写意味。

赵孟頫的"以书入画"理论在元代不断得到推崇与演绎，吴镇在《梅道人遗墨》中云："下笔要劲，节实按而虚起，一抹便过，少迟留则必钝厚不铦利矣。"③ 柯九思说得更为具体："写竿用篆法，枝用草书法，写叶用八分法，或用鲁公撇笔法，木石用金钗股、屋漏痕之遗意。"④ 赵孟頫、吴镇、柯九思等认为表现某一种物象时应该运用与之相类似的书法笔法，这是"以书入画"理论在技法上的开

① 张桐：《代山水画画法转揆与笔墨本体的建立》，《上海文博论丛》2010年第4期，第89页。

② 孔六庆：《中国画艺术专史·花鸟卷》，江西美术出版社2008年版，第296页。

③ 李德壎：《吴镇诗词题跋辑注》，山东美术出版社1990年版，第140页。

④ 徐显：《稗史集传》，商务印书馆1939年版，第5页。

始，或者叫以书写笔法去改造画法的开始，这为明清时期笔墨上升到至高无上的地位、为笔墨具有独立的审美价值、为绘画摆脱造型的束缚奠定了基础。梳理完文献之后，我们再来看看他们的绘画作品。以墨竹为例，赵孟頫的《窠木竹石图》、吴镇的《墨竹坡石图》、柯九思的《清闷阁墨竹图》（图2.4）等作品都是以竹子为主题的绘画，赵孟頫与吴镇所画的竹子似乎更狂放一些，画中竹子随意写出，的确不太重视造型，画家更注意的是笔意。相比之下，晚于赵孟頫与吴镇的柯九思所画的竹子则更注重造型与严谨性，当然这也可能是个人风格的问题。相较于宋代文同笔下的竹子，以上三家的竹子"以书入画"的书写性显露无遗。虽然文同《墨竹图》也呈现一定的书写性，但我们可以看到文同笔下的竹子更注重自然造型，《墨竹图》中竹竿的坚韧、竹节的微妙造型、出枝的细腻变化、竹叶的穿插变化等都描绘得十分精致准确，即使是一片竹叶发生的向背关系都有所表达，这体现的不仅是文同的绘画风格，更多的是宋代绘画整体精工细腻画风影响下的墨竹画法。尤其是比较文同与吴镇的墨竹，更显示出他们二人在画法上的区别，文同墨竹画中强调枝叶的穿插，以浓淡来区分竹叶的向背等方式在吴镇的画里已经没有了踪影。吴镇《墨竹谱》（图2.5）是其极为重要的一套作品，是他71

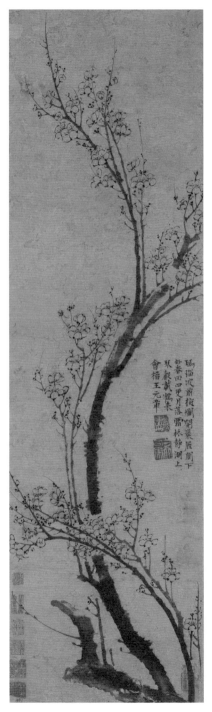

图2.3　〔元〕　王冕　墨梅图
90.3cm×27.6cm　上海博物馆藏

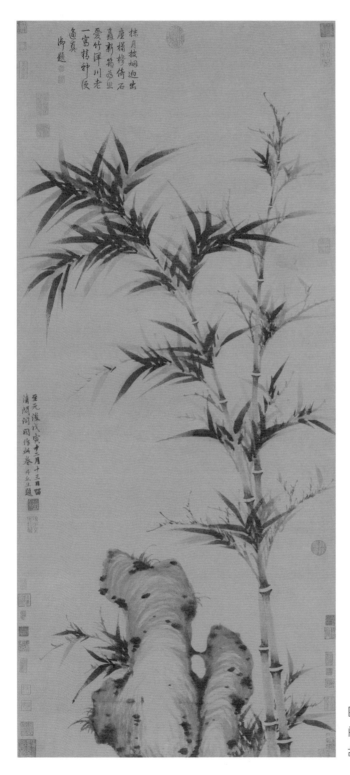

图 2.4 〔元〕柯九思　清閟
阁墨竹图　132.8cm×58.5cm
故宫博物院藏

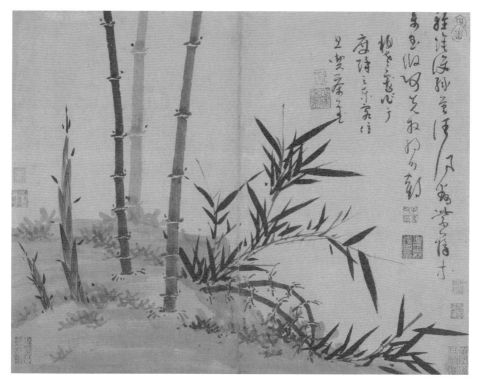

图 2.5 〔元〕 吴镇 《墨竹谱》局部　台北故宫博物院藏

岁时为儿子佛奴所画，因此也可以看作是其墨竹画的代表作，此谱每一开都有完整的构图，布局得当，书画结合。画中十分强调用笔的书写性，而竹子的造型已经不被画家所重视，画家力图用书法笔意去表达心中意象的竹子，兔起鹘落、沉着痛快。吴镇较好地把握了书法的行笔与竹子的韵味，笔墨关系处理得也极为妥当，枝干用淡色、竹叶用浓墨，相得益彰。他墨竹画最大的特点就是通过行笔的书写性来完成竹子形象的塑造。

再来对比一下山水画，我们选取宋元两个时代的代表画家与代表作品进行分析，比较宋代范宽的《溪山行旅图》、李成的《读碑窠石图》、郭熙的《早春图》、李唐的《万壑松风图》、马远的《踏歌图》、萧照的《山腰楼观图》与元代钱选的《山居图》、高克恭的《云横秀岭图》、赵孟𫖯的《双松平远图》、黄公望的《水阁清幽图》、盛懋的《秋江待渡图》、倪瓒的《六君子图》、王蒙的《夏日山居图》，我们发现，宋代山水画十分注重山、石的造型、体量感、质感、阴阳向背等，强调树的四面出枝，强调树干造型与枝叶穿插的复杂性，绘

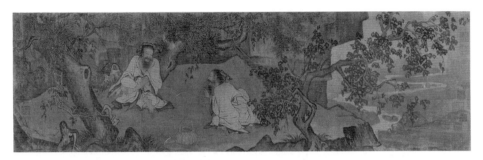

图 2.6 〔宋〕李唐 采薇图 27.2cm×90cm 故宫博物院藏

画技法层面强调技法的写实性，整体上追求自然物象的真实感；元代山水画则趋于简、淡，画中山、石、树木注重书法用笔的厚重与苍润，削弱了物象严谨的造型，画家有意提炼、概括出物象的基本特征并加以描绘，削弱了物象的真实感与质感，强调倾注在物象上的情感。元代画家通过对物象特征的提炼、概括与对绘画技法做"减法"来实现绘画的抒情达意功能。画中物象表现得越复杂，画家的情感表达就越会被降低，因为要表现物象的真实与复杂，必然要将画家激动的情感平静之后才能完成。元代绘画注重情感的抒发，必然要将物象与技法符号化，将"画"转化为"写"，才能通过绘画表达情感。通过对比，我们明显感觉到元代绘画与宋代的不同之处，就在于绘画书写性的转化，宋代画家更注重物象的造型与画面意境，用"加法"来塑造整幅绘画作品的意境，而元代画家更在意笔法与画家情感的表达，用"减法"来抒发画家内心的情感。

当然，由宋到元形成的这种"减法"技法并不是在元代就一下子出现，并完善成熟的，其实在南宋已经初现端倪，如李唐《采薇图》（图2.6）、夏圭《溪山清远图》等作品中的山石、树木已经不像北宋时期那么写实，已经开始趋于"减"，绘画的"绘画性"已经开始出现削弱的迹象，与此同时，绘画的"书写性"也正逐步彰显，技法正朝着"以书入画"的方向迈进。

其实，"以书入画"的理论从唐代就已经有了不少前期铺垫。张彦远在《历代名画记》中就有所提及，他虽然没有直接提出"以书入画"的概念，但他指出了书画用笔同法，这为后来的"以书入画"理论提出打下了基础。他说：

　　　　或问余以顾、陆、张、吴用笔如何？对曰：顾恺之之迹，紧劲联绵，循环超忽，调格逸易，风趋电疾，意存笔先，画尽意在，所以全神气也。

昔张芝学崔瑗、杜度草书之法，因而变之，以成今草书之体势，一笔而成，气脉通连，隔行不断。唯王子敬明其深旨，故行首之字，往往继其前行，世上谓之"一笔书"。其后陆探微亦作"一笔画"，连绵不断，故知书画用笔同法。陆探微精利润媚，新奇妙绝，名高宋代，时无等伦。张僧繇点曳斫拂，依卫夫人《笔阵图》，一点一画，别是一巧，钩戟利剑森森然，又知书画用笔同矣。国朝吴道玄，古今独步，前不见顾、陆，后无来者，授笔法于张旭，此又知书画用笔同矣。①

张彦远是高明的，尤其是在唐代便能提出这样的观点，实在是先知先觉，抑或是他对绘画与书法两方面都有着深刻认知的原因。张彦远一方面从形而上的审美体悟的角度提出"一笔书"与"一笔画"在气质神韵上是一致的，所以"书画用笔同法"；另一方面他又从形而下的技法层面指出张僧繇绘画中的点、曳、斫、拂等技法，是受了卫夫人《笔阵图》书法的影响，因此再一次得出"书画用笔同矣"的结论。

张彦远的"书画用笔同法"理论在宋代不断得到继承与发展，韩拙直接继承了这一理论："书画同体而未分，故知文能叙其事，不能载其状。有书无以见其形，有画不能见其言。存形莫善于画，载言莫善于书，书画异名而一揆也。"②虽然韩拙认为"书本画也"，但最终也没有在实质上将这一理论往前推进，他只是将张彦远的"书画用笔同法"做了重复性的阐释。

经郭思整理的郭熙《林泉高致》在"书画用笔同"的基础上，进一步认为"善书者往往善画"：

> 笔与墨，人之浅近事，二物且不知所以操纵，又焉得成绝妙也哉！此亦非难，近取诸书法正与此类也。故说者谓：王右军喜鹅，意在取其转项，如人之执笔转腕以结字，此正与论画用笔同。故世之人多谓：善书者往往善画，盖由其转腕用笔之不滞也。③

① 张彦远:《历代名画记》卷二，引自《中国书画全书》第1册，第126页。
② 韩拙:《山水纯全集》，黄宾虹、邓实主编:《美术丛书》第二集第八辑，神州国光社1936年版，第13页。
③ 郭熙:《林泉高致·画诀》，引自《中国书画全书》第1册，第501页。

郭熙虽然说"善书者往往善画",但其论据是"转腕用笔之不滞也",郭熙显然并没有指出书法与绘画在哪一个具体点位上的"同法",这使"书画同法"的理论仅仅停留在形而上的层面。

到了南宋,赵希鹄把这一理论往前推进了一大步,他认为"画无笔迹"其实就是画画时用笔的藏锋,这与书法藏锋是一致的,因此得出"善书必善画,善画必善书"的结论。他说:

> 画无笔迹,非谓其墨淡模糊而无分晓也,正如善书者藏笔锋,如锥画沙、印泥耳。书之藏锋,在乎执笔,沉着痛快。人能知善书执笔之法,则能知名画无笔迹之说。故古人如王大令,今人如米元章,善书必能画,善画必能书,实一事尔。①

他指出的绘画与书法在用笔方法(藏锋)上的一致性,为元代"以书入画"理论的出现及其在具体实践中得以落到实处做好了铺垫。

通过梳理唐代至元代的画论,可知唐代的张彦远和宋代的韩拙、郭熙、赵希鹄等人提出的是"书画同源""书画同法",元代的赵孟頫、吴镇、柯九思提出的是"以书入画",虽然这是两个不同的理论观点,但二者之间有着紧密的延续性,前者为后者做好了形而上的理论铺垫,后者在继承前者的基础上往前迈进,并直接运用于绘画创作。再来看宋元两代的绘画创作,仅仅从视觉感受的角度来讲,我们能够明显地感觉到元代绘画用笔粗放,不拘小节,接近书法用笔,而宋代绘画用笔严谨精致,工整细腻。宋代绘画较为粗放的作品有传为苏轼的《枯木怪石图》、文同的《墨竹图》、扬无咎的《四梅图》、米友仁的《潇湘奇观图》等,但与元代此类作品如赵孟頫的《秀石疏林图》《兰竹石图》《古木竹石图》《窠木竹石图》《双松平远图》《鹊华秋色图》、邹复雷的《春消息图》、王冕的《墨梅图》、郑思肖的《墨兰图》、吴镇的《墨竹坡石图》、柯九思的《墨竹图》、方从义的《高高亭图》、倪瓒的《竹枝图》、黄公望的《富春山居图》等作品相比,明显呈现出画法的细腻性,虽然宋代这些作品与精工

① 赵希鹄:《洞天清禄集·画无笔迹》,引自《文渊阁四库全书》第871册,第29页。

逼真的院体绘画相比，已经有了不少直抒胸臆的表达，但与元代此类绘画相比，在技法的粗放性方面则拘谨得多。对传为苏轼的《枯木怪石图》与赵孟頫的《秀石疏林图》、文同的《墨竹图》与吴镇的《墨竹坡石图》（图 2.7）、扬无咎的《四梅图》与邹复雷的《春消息图》等进行同一题材在技法上的对比之后，即使不是绘画专业的人也能看得出他们在技法表现上的差异性，这种差异性就是"画法"与"写法"的不同。①

但我们还需要明白一个事实，那就是从"画法"到"写法"的转变与"以书入画"在元代只是一个开始，一个过渡，并不是成熟，更不是顶峰。正如林木先生所言："作为过渡阶段的以书入画的倡导，更多地强调的是书法用线与造型作用的一种有机的结合，亦即书法用线对画中形象的一种依附，一种同一，书法意味与笔墨表现并未真正独立。"②元代对"以书入画"的推崇，虽然提高了笔墨的地位，但此时笔墨依然是为造型服务的，为画之理、物之理服务，只是在程度上比宋代绘画大为降低。因此，我们在元代看到很多较为粗放型的"以书入画"作品的同时，也会看到不少很工整细致的作品，如李衎的《竹石图》《双钩竹图》（图 2.8）、柯九思的《清閟阁墨竹图》、王渊的《桃竹锦鸡图》《竹石集禽图》、张中的《芙蓉鸳鸯图》、王蒙的《青卞隐居图》《葛稚川移居图》等，这说明"以书入画"要到明代中晚期才算完成。这一转变成熟的标志就是笔墨的地位凌驾于造型之上，不再完全服务于具体的造型，而有着独立的审美价值，换句话说就是：画的是什么不重要，要看笔墨好不好。这也正是明代陈继儒所言的"文人之画，不在蹊径，而在笔墨"③、清代李修易说的"画山水之于蹊径，末务耳"④、王学浩所说的"作画第一论笔墨"。⑤

① 林木：《元人的笔墨与意境——对中国美术史上一段笔墨公案的再解读》，《艺术探索》2019 年第 1 期，第 7 页。

② 林木：《中国古代画论发展史实》，上海人民美术出版社 1997 年版，第 152—153 页。

③ 同上书，第 223 页。

④ 李修易：《小蓬莱阁画鉴》，引自俞剑华编著：《中国古代画论类编（上）》，人民美术出版社 2004 年版，第 276 页。

⑤ 王学浩：《山南论画》，引自王伯敏、任道斌编：《画学集成（明—清）》，河北美术出版社 2002 年版，第 641 页。

图 2.7 〔宋〕文同《墨竹图》(上)与〔元〕吴镇《墨竹坡石图》(下)的局部比较

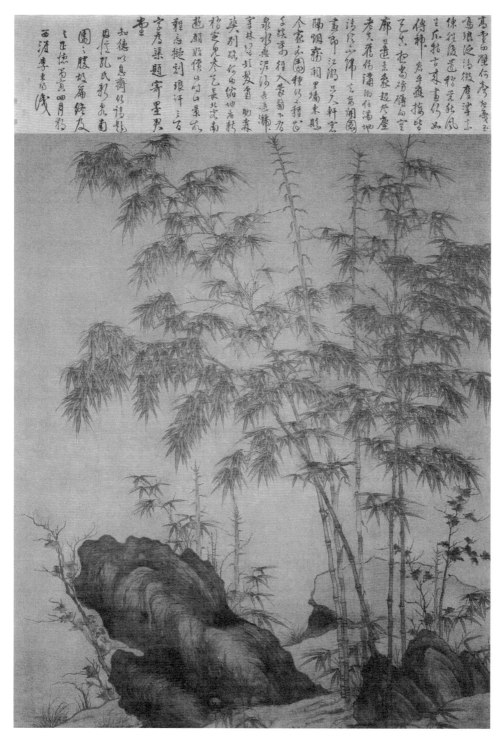

图 2.8 〔元〕李衎　双钩竹图　163.5cm×102.5cm　故宫博物院藏

第二节 材质：从绢到纸

在中国画的历史长河中，材质扮演着极为重要的角色，可惜在我们的研究中会经常忽视这一媒介的重要作用。在中国画的材质中，绢、纸等对中国画的风格与意味产生了尤为重要的影响，因此，研究绢、纸等不同质地的中国画，了解它们与中国画风格变化的关系，有着一定的学术意义。

自中国画出现以来至宋代，绝大部分的作品都是绢本，纸本的绘画可谓是寥寥无几，魏晋时期没有纸本绘画传世，唐代只有韩幹的《照夜白图》、韩滉的《五牛图》。宋代纸本绘画逐渐增多，但与绢本绘画比起来，还是九牛一毛，北宋的纸本绘画有石恪的《二祖调心图》、传为赵昌的《写生蛱蝶图》、传为苏轼的《枯木怪石图》、李公麟的《五马图》《免胄图》、赵佶的《鸲鹆图》《池塘晚秋图》、乔仲常的《后赤壁赋图》；南宋有米友仁的《云山得意图》《潇湘奇观图》《远岫晴云图》、扬补之的《四梅图》、赵芾的《长江万里图》、夏圭的《溪山清远图》、梁楷的《李白行吟图》《六祖斫竹图》《泼墨仙人图》、牟益的《捣衣图》、法常的《观音猿鹤图》、赵孟坚的《墨兰图》《岁寒三友图》（纨扇）和《岁寒三友图》（页）等，这些作品的数量相较于众多的绢本绘画可以忽略不计，也足见宋代绘画质地的主流是绢本。用纸作画的画家大部分是文人画家，或者是具有文人画家气质的专业画家。

宋代画史画论典籍中也记录了个别画家对纸的运用，如邓椿在《画继》卷三"轩冕才贤"中记载了米芾的两幅画均为纸本：

> 予止在利倅李骥元俊家见二画，其一纸上横松梢，淡墨画成，针芒千万，攒错如铁，今古画松未见此制……其一乃梅松兰菊相因于一纸之上，交柯互叶而不相乱，以为繁则近简，以为简则不疏，太高太奇，实旷代之奇作也。乃知好名之士其欲自立于世者如此。[①]

赵希鹄《洞天清禄集》"米氏画"条下云：

①　邓椿：《画继》，引自《中国书画全书》第 2 册，第 707 页。

米南宫多游江浙间，每卜居，必择山水明秀处。其初本不能作画，后以目所见，日渐摹仿之，遂得天趣。其作墨戏，不专用笔，或以纸筋，或以蔗滓，或以莲房，皆可为画。纸不用胶矾，不肯于绢上作。今所见米画，或用绢者，后人伪作，米父子不如此。[①]

米芾作为一个书法家，书法创作之余，偶然涉及绘画，他的绘画具有较强的墨戏性质。当然米芾所用的生纸与今天的生宣纸还是有着较大的区别，发墨性与洇渗的效果也不可同日而语。生纸上作画会生发出许多偶然效果，笔墨的韵味表达比较足，米芾的绘画能力不是很强，但对笔性的理解与把握应该很到位，因此其作品肯定是很粗放，不求形似，所以他能大胆地在生纸上画画。也因为如此，米芾创作的绘画不被时人认可，也没有被《宣和画谱》收录。[②]当邓椿看到米芾的两幅纸本绘画时，也不由得发出了"今古画松未见此制"、"实旷代之奇作"的惊呼了，而且还评价米芾此举是"好名之士欲自立"，这些评价也印证了生纸上画画在宋代实在是鲜见。赵希鹄不仅对米芾的绘画能力做了肯定，而且还指出米芾不肯在绢上作画，所作均为纸本，这一方面说明米芾对生纸的偏爱，另一方面也说明生纸更适合文人画不求形似的笔墨表达。虽然米芾的绘画真迹我们不可一见，但其子米友仁的作品还是能够作为旁证来说明问题的，以《潇湘奇观图》（图 2.9）为例，画风粗犷、逸笔草草，不求形似，画中山、树木等用笔点染后的笔痕、墨洇开的效果等显示出生纸的属性。我们也可在此图后的米友仁跋语中了解一二："此纸渗墨，本不可作□笔，仲谋勤请不容辞，故为戏作。"邓椿在《画继》中概括了米友仁的画风："天机超逸，不事绳墨，其所作山水，点滴烟云，草草而成，而不失天真。"[③]正是因为绘画的材质是纸本，所以才能形成米友仁笔下笔墨淋漓、烟雨迷蒙的艺术风格。还有传为苏轼的《枯木怪石图》，用笔相对粗放，行笔两侧稍微发毛，毛笔在纸上快速写过后留下的干涩飞白，都说明此图的纸张属于生纸范畴。

宋代绘画作品中的其他纸本绘画大多不是生纸，而是经过加工后的皮纸，上过一层胶矾之后，纸张变得光滑，笔痕划过，墨的洇渗效果也不那么强，适

① 赵希鹄：《洞天清禄集》，引自《文渊阁四库全书》第 871 册，第 27 页。
② 李永强：《〈宣和画谱〉中的缺位——米芾绘画艺术问题考》，广西美术出版社 2013 年版，第 27 页。
③ 邓椿：《画继》，引自《中国书画全书》第 2 册，第 708 页。

图 2.9 〔宋〕 米友仁 《潇湘奇观图》局部

合画一些工整一点的小写意或者工笔画。澄心堂纸是由李煜推崇并发扬光大的书画用纸，质地平滑、洁白、坚韧，可谓"滑如春冰密如茧"（梅尧臣《永叔寄澄心堂纸二幅》），因此深受书画家喜爱。如郭若虚《图画见闻志》卷六"李主印篆"条记载："又有澄心堂纸，以供名人书画。"[①] 米芾《画史》中也记载："魏泰字道辅，有徐熙澄心堂纸画一飞鹑如生。"[②] 邓椿《画继》卷三"轩冕才贤"条记载："（李公麟）平生所画不作对，多以澄心堂纸为之，不用缣素，不施丹粉，其所以超乎一世之上者此也。"[③] 宋代朝廷刊印的《淳化阁帖》"皆用澄心堂纸与李廷珪墨"。[④] 澄心堂纸的做工极细致，蔡襄曾专门为此纸创作书法作品《澄心堂纸帖》（图 2.10）云："澄心堂纸一幅，阔狭厚薄坚实，皆类此乃佳，工者不愿为，又恐不能为之，试与厚直莫得之，见其楮细，似可作也，便人只求百幅。癸卯重阳日，襄书。"从中我们便可知道此纸上乘的质量与精良的做工。因此蔡襄在杂文《文房四说》中称："纸，李主澄心堂为第一。"[⑤] 澄心堂纸在当

① 郭若虚撰、俞剑华注释：《图画见闻志》，第 238 页。
② 米芾：《画史》，引自《中国书画全书》第 1 册，第 984 页。
③ 邓椿：《画继》，引自《中国书画全书》第 2 册，第 706 页。
④ 曾宏父：《石刻铺叙》，引自《文渊阁四库全书》第 682 册，第 42 页。
⑤ 蔡襄：《端明集》，引自《文渊阁四库全书》第 1090 册，第 630 页。

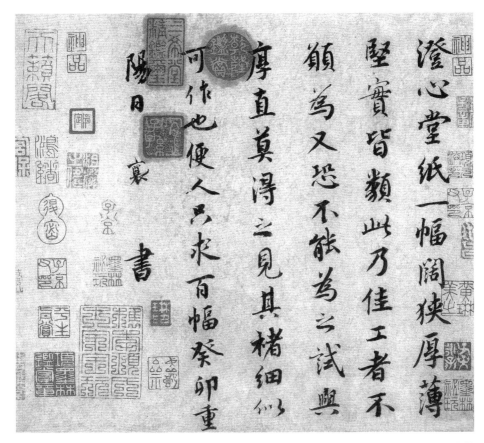

图 2.10　〔宋〕　蔡襄　澄心堂纸帖　24.7cm×27.1cm　台北故宫博物院藏

时极为珍贵，梅尧臣曾在《永叔寄澄心堂纸二幅》诗中给予盛赞："江南李氏有国日，百金不许市一枚。澄心堂中唯此物，静几铺写无尘埃。"[①]足可见当时文人士大夫对澄心堂纸的推崇与珍爱。

宋代造纸业较为发达，由于宋代对文化的推崇，印刷业、书画创作的高度繁荣，纸张的需求量大为增加，全国很多地方都出现了造纸的作坊。宋代文人用纸除了澄心堂纸以外，还有很多种纸张，据记载米芾曾创作书法作品《十纸说》，对十种纸进行评述，有"福州纸、越陶竹万杵纸、六合纸、无为纸、川麻油拳纸、河北桑皮纸、饶州竹纸、纸钱纸、岭峤梅纸、唐黄硬纸"。苏轼在《苏轼文集》中另记载有四种纸——六合麻纸、布头间、海苔纸、竹纸，认为

① 梅尧臣：《宛陵集》，引自《文渊阁四库全书》第 1099 册，第 52 页。

"今人以竹为纸，亦古所无有也"。①

此外，后世的文人墨客也对宋代的书画用纸有所记载，如：
明屠隆《纸墨笔砚笺》：

> 宋纸：有澄心堂纸极佳，宋诸名公写字及李伯时画多用此纸，毫间有纸织成界道，谓之"乌丝栏"。有歙纸，今徽州歙县地名龙须者，纸出其间，光滑莹白可爱。有黄白经笺，可揭开用之。有碧云春树笺、龙凤笺、团花笺、金花笺。有匹纸长三丈至五丈，陶毂家藏数幅，长如匹练，名鄱阳白。有藤白纸、观音帘纸、鹄白纸、蚕茧纸、竹纸、大笺纸，有彩色粉笺，其色光滑，东坡山谷多用之作画写字。②

明高濂《燕闲清赏笺》：

> 宋有澄心堂纸、蜡黄藏经笺、白经笺、碧云春树笺，有龙凤印边、三色，内纸有印金团花，并各色金花笺。纸有藤白纸、研光小本纸。李伪主造会府纸，长二丈阔一丈，厚如绘帛数重。陶毂家藏有鄱阳白数幅，长如匹练。西山观音帘纸、鹄白纸、蚕茧纸、竹纸、大笺纸。③

明张应文撰《清秘藏》：

> 宋有张永自造纸（为天下最尚方不及）、藤白纸、研光小本纸、蜡黄藏经笺（有金粟山、转轮藏二种）、白经笺、鹄白纸、白玉版匹纸、蚕茧纸。④

宋代造纸技术也很发达，可以做出长达 17 米左右的无接缝的纸张，宋苏易简《文房四谱》卷四"纸谱"有载：

① 茅维编、孔凡礼校：《苏轼文集》，中华书局 1986 年版，第 2232 页。
② 屠隆：《纸墨笔砚笺》，黄宾虹、邓实主编：《美术丛书》二集第九辑，第 136 页
③ 高濂：《燕闲清赏笺》，黄宾虹、邓实主编：《美术丛书》三集第十辑，第 206 页。
④ 张应文：《清秘藏》，黄宾虹、邓实主编：《美术丛书》初集第八辑，第 216 页。

> 黟歙间多良纸，有凝霜、澄心之号。复有长者，可五十尺为一幅。盖歙民数日理其楮，然后于长船中以浸之，数十夫举抄以抄之，傍一夫以鼓而节之，于是以大薰笼周而培之，不上于墙壁也。由是自首至尾，匀薄如一。[①]

整体来看，宋代造纸业很发达，但宋代的纸大多没有运用在绘画创作领域，而是多用在书法创作、书籍刊印等领域。

元代以后，绘画发生了较大转变，从宋代追求形神兼备的精工细腻逐渐转向了不求形似的粗变写意，转向了对画家内心深处情感的表达，绘画的材质也从绢本逐渐向纸本过渡。元代的纸本绘画已经占据了相对主流的地位，不少画家也有绢本绘画，但不多。以赵孟頫与元四家为例，他们的传世作品基本都是以纸本为主，绢本为辅，如赵孟頫的作品纸本与绢本的比例约为 5：4，黄公望约为 5：2，吴镇约为 5：3，倪瓒的全为纸本，王蒙仅一幅《夏山高隐图》为绢本，其余全为纸本。即便是画风细腻的钱选、王渊，他们可信为真迹的作品也几乎全是纸本。这足以说明元代是绘画以纸本为主的时代。

为什么元代绘画的材质会变成以纸本为主呢？有人说是"以书入画"画风的转变使画家们改变了绘画材质，"文人画的盛行及水墨画法的发展，以及以书入画、逸笔草草等笔法的兴起，使元代绘画用材也发生了一定的变化。纸代替绢成为绘画的主要底子，开启了纸地时代的到来"[②]。也有人认为是因为绘画纸本材质的改变才造成了元代画风的变化。其实，这不是一个简单的单向因果关系，而是一个共同发生改变的状态，这主要与画家的艺术表现诉求有着极大的关系。元初，统治阶级一度废除科举制，大批文人断绝了入世的念头，他们不在意庙堂政事，不再忧国忧民，不再随世俯仰，患得患失，他们无拘无束，自由自在，进而转向诗、画，借诗、画来畅言心扉，内心或苦闷、或压抑、或忧郁、或愤慨、或悲凉的情绪得以自由的发抒，遂成就了一代文艺，正如元代戴表元所言："科举学废，人人得纵意无所累。"[③] 这也是诗、书、画、印结合的文人画在元代大放异彩的原因。

① 苏易简著、石祥编：《文房四谱》，中华书局 1985 年版，第 53 页。
② 赵权利：《纸史述略》，《美术研究》2005 年第 2 期，第 56 页。
③ 戴表元：《剡源文集》，引自《文渊阁四库全书》第 1194 册，第 109 页。

　　元代画家对生纸的选择也是出于生纸与笔墨的结合更能达到他们想要的笔墨效果，以及想要表达的情感诉求。生纸在一定程度上满足了这种需求，有画画经验的人十分明白毛笔在生纸与熟纸（绢本）上划过所产生的不同的视觉审美感受与创作体验。生纸与绢本所产生的不同视觉效果与技法风格在赵孟頫的绘画中得到了完美的展现，其作品《秋郊饮马图》和《浴马图》均为绢本，技法以勾线、填色为主，山石偶尔有少许皴法，但绝大多数情况下仅仅用染，设色清丽，勾线劲健，不同物象线条粗细变化丰富，整体风格不出宋代院体。可是，《水村图》和《鹊华秋色图》则风格迥异，披麻皴虚实相间，干笔渴墨，厚重沉着，力透纸背，苍润萧散。即便《鹊华秋色图》中也使用了色彩进行渲染，但与《秋郊饮马图》《浴马图》的染法迥然有别，笔墨效果也相去甚远。同一画家出现两种截然不同的技法与艺术风格，虽然材质不是起决定性作用，但也是重要的因素。毛笔在生纸上划过，笔痕的两边会往外洇渗，有一点毛毛的效果，而熟纸和绢本不会。此外，生纸上笔墨可以吃进纸张，加上洇渗效果，会形成"苍润"的风格，既苍劲、干涩，又滋润，这一效果在熟纸和绢本上则达不到。以赵孟頫的花鸟画《秀石疏林图》（纸本）与《兰石图》（绢本）对比为例（图2.11），《秀石疏林图》中石头的用笔厚重有力，力透纸背，苍劲滋润；《兰石图》中的石头也一样厚重有力，劲健挺拔，但却没有"滋润"，所以不能以"苍润"来形容。因此，这两种材质所产生笔墨效果的高下优劣一眼而知，这也是元代画家更喜欢用生纸进行艺术创作的原因。

　　黄公望说过："作画用墨最难，但先用淡墨，积至可观处，然后用焦墨、浓墨，分出畦径远近，故在生纸上有许多滋润处。"[1] 我们看黄公望《富春山居图》中的行笔，长长的披麻皴苍润有力，沉着厚重，一点不浮漂，有渴墨清逸的风格，这正是生纸的效果。当然，这种生纸与我们今天所用的生宣纸有所不同，墨洇渗的效果也没有今天的生纸那么好，应该属于半生熟的状态，但尽管如此，此时纸本上的笔墨效果已经与绢本有了极大的区别，更适合文人的心性与修养。在这一点上，王蒙的绘画也给我们不少启示，他有一幅绢本作品《夏山高隐图》，所画繁密沉着，厚重雄健。但此幅与他的其他作品如《青卞隐居图》《夏日山居图》相比，在艺术效果上还是相差不少，陈传席先生评价说："王蒙画在绢本上的山

① 黄公望：《写山水诀》，引自《中国书画全书》第2册，第762页。

图 2.11 〔元〕赵孟頫《秀石疏林图》(上) 与《兰石图》(下) 的局部对比

水，与纸本又有区别……山石的皴笔较之王蒙纸本画光、阔、润、湿，有的笔松
而虚，大多数笔紧而实，有些类于明代沈周的墨法。大片的树叶用湿墨点出，较
少变化，亦少层次……王蒙的绢画，不若纸画，不像画那样更具有元画的特殊
性格。"①陈传席之所以认为《夏山高隐图》（图 2.12）没有元画的特殊性格，其原
因不是王蒙画得不好，而是材质所带来的局限性。正如林木先生所言："生纸上运
笔那种特殊的渗润性、受墨性及因此而来的种种笔墨意味及变化，那种厚重、凝
练、空灵、毛涩，那种屋漏痕、虫蚀木、印印泥，那种'平、留、圆、重'诸般
书法用笔意味在绢上表现都是困难的……元画特点的产生基础恰恰就在于用纸。"②

　　元代画家对生纸的青睐还有一个原因，那就是在生纸上作画，更能显示自
己的清高、孤傲、不流俗的文人气质，他们觉得在绢本上作画有富贵气息，不
能表达自己野逸、高标的境界。如明人孙作《沧螺集》卷三"墨竹记"条下记
载："仲珪为人抗简孤洁，高自标表，号梅花道人，从其取画虽势力不能夺，惟
以佳纸笔投之案格，需其自至，欣然就几，随所欲为，乃可得也。故仲珪于绢
素画绝少。"③从传世作品来看，吴镇的纸本画确实比绢本多，虽然其代表性的
两幅《渔父图》均是绢本，但其墨竹作品确实大部分为纸本。孙作的记载应
该不虚，从他的记载看，吴镇的确对纸青睐有加，在这里，"用纸之简逸效果
已与人品气节相关，这才是元代文人画大盛与用纸关系实质之所在"④。

　　对于元代绘画多用生纸这一现象，绘画材料专家蒋玄怡先生认为元代画家
的笔墨粗放，线条犹如秋草一般，两边毛涩，只有粗纤维的生纸才能彰显他们
的艺术追求与情趣，如果用绢或熟纸，则会掩盖他们的笔墨效果。蒋先生说：
"凡宋代的加糨、加捶、砑蜡、上浆等精制方法，元代仍袭用之，惟专用于笺
纸，不用于书画纸。盖元人之水墨画，非生纸不能表现其风格，精制砑光纸不
能显现其放逸的笔触。故元代书画纸以半制品的生纸为主。"⑤元代这种纤维比
较粗糙的书画用纸，刚好适合文人画家追求的野逸画风。

　　从宋到元绘画的主流材质经历了从绢到纸的变化，我们不能简单地认为是

① 陈传席：《中国山水画史》，天津人民美术出版社 2003 年版，第 290 页。
② 林木：《笔墨论》，上海画报出版社 2002 年版，第 178 页。
③ 孙作：《沧螺集》，引自《文渊阁四库全书》第 1229 册，第 493—494 页。
④ 林木：《元人的笔墨与意境——对中国美术史上一段笔墨公案的再解读》，《艺术探索》2020 年
　　第 1 期，第 10 页。
⑤ 蒋玄怡：《中国绘画材料史》，上海书画出版社 1986 年版，第 63 页。

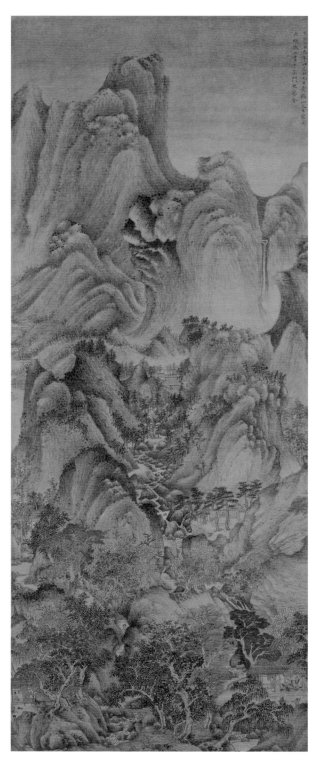

图 2.12 〔元〕 王蒙　夏山高隐图
149cm×63.5cm　故宫博物院藏

材质转变带来了元代绘画新风格的形成，同时，也不能简单地认为是元代绘画新的艺术追求与风格促使绘画的材质发生了转变，因为这一转变是复杂而多因素的，也是综合联动的，它反映出绘画背后深层次的文化精神的转变，它不是单一的，而是一场由文化变革带来的绘画转变，进而形成的绘画表层的变化。

第三节 图式：从高到远

郭熙《林泉高致》云："山有三远：自山下而仰山巅谓之高远，自山前而窥山后谓之深远，自近山而望远山谓之平远。"[1] 这是一个总结性的阐释，"三远"既是山水画的观察方式，又是构图方式，体现出了山水画的不同空间表现及其艺术境界。山水画自宋至元经历了"从高到远"的发展变化，画中山的高度在逐渐地降低，水的面积与在画中的比重在逐步地增加，"平远"的发展趋势愈来愈明显。

一、以高远为主流的北宋山水画空间表现

北宋山水画呈现出的是崇高巍峨、雄浑宏大的壮美，是一种沉厚博大的阳刚之美。它们大多是全景式构图，以"高远"为主，或参以"深远"，尺幅较大，充满着视觉张力，最有代表性的就是范宽的《溪山行旅图》（图 2.13），纵 206.3cm，横 103.3cm，可谓大幅巨制，此图将"高远"发挥到了淋漓尽致的地步。图中主体山峰雄伟高大，自上而下占据了画面三分之二的面积，形成了巨大的冲击力。画面下方山石、树木皆不高，更是进一步衬托出了后面主体山峰的高大。范宽此图着重表现了山之高、山之壮，这种高大、巍峨的山体让观者感觉到自己的渺小，有一种震慑感。面对此画，似乎已经来到了真山面前，这就是刘道醇所说的"范宽之笔，远望不离座外"[2] 的视觉感受。画家着力表现自然造化的真实之境，用笔较实，且刚硬方折，有如铁铸，进一步塑造了雄强壮美之势。韩拙《山水纯全集》评价为："如面前直列，峰峦浑厚，气壮雄逸。"[3] 两位宋代理论家都忠实地记录了范宽山水画的艺术样式与风格。此外，北宋末年李唐的《万壑松风图》（图 2.14）也是一件极具代表性的作品，纵

[1] 郭熙：《林泉高致》，引自《中国书画全书》第 1 册，第 500 页。

[2] 刘道醇：《圣朝名画评》，引自《中国书画全书》第 1 册，第 453 页。

[3] 韩拙：《山水纯全集》，引自《中国书画全书》第 2 册，第 359 页。

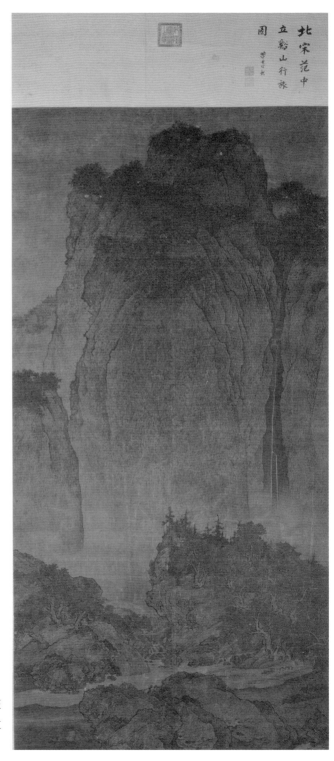

图 2.13 〔宋〕 范宽　溪山行旅
图　206.3cm×103.3cm　台北故
宫博物院藏

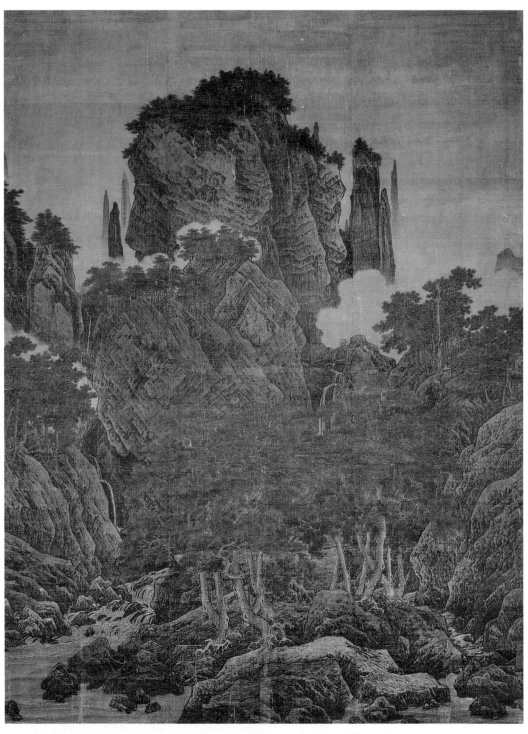

图 2.14 〔宋〕 李唐　万壑松风图　188.7cm×139.8cm　台北故宫博物院藏

188.7cm，横 139.8cm，亦是一件尺幅巨大的作品，此图以水墨为主，青绿为辅，风格写实。画中主峰突出，占据画面中心位置，自上而下，高挺峭然；近处一片松林立于山石之上，山涧掩映穿插其间，仿佛能听到松林迎风与溪水流动的美妙声音。山体坚硬厚实，气势雄强，画家用笔刚硬，刮铁皴、短条皴、钉头皴等结合，塑造出厚重挺拔、雄浑博大的高山形象。

面对北方的高山大川，追求自然山水真实性的画家自然而然地画出了山的主要特点——"高"。这种以高远为主的山水画占据着北宋山水画的主流，还有很多作品虽然不像此图仅仅使用"高远"，但却是以"高远"为主，辅以"深远"或"平远"，如传为李成的《晴峦萧寺图》、关仝的《关山行旅图》、燕文贵的《溪山楼观图》、郭熙的《早春图》等。这种以北方自然山水地貌特点为基础形成的"高远"表现形式，其追求的目标是高，而不是远，或者可以说它不是视觉空间上的远。

二、向平远过渡的南宋山水画空间表现

虽然北宋山水画的主流是以"高远"为主，但也不乏一些表现"平远"的作品，而且关于"平远"的绘画理论也逐渐展开，如郭熙不仅论述了"三远"，而且还进一步论述了"平远"在绘画中的意义与意境——无平远则近、平远之色有明有晦、平远之意冲融而缥缈、平远者冲澹。他自己也创作了一些"平远"的绘画作品，如《窠石平远图》（图 2.15）和《树色平远图》。还有早于郭熙的李成，《图画见闻志》记载"烟林平远之妙，始自营丘"[1]，《宣和画谱》中也记载了李成的一些表现"平远"的作品，如《晓岚平远图》《晴峦平远图》《长山平远图》《平远窠石图》。刘道醇在《圣朝名画录》中甚至发出了"观山水者尚平远旷荡"的观点。[2] 其实早在隋代的展子虔就有以"平远"为主的《游春图》传世，五代时期董源的《潇湘图》和《夏景山口待渡图》都属于此类作品，即便是以高远见长的画家关仝也画过《窠石平远图》，范宽也画过《春山平远图》。这说明山水画表现"平远"不是突然出现的，而是有着相当长的历史与渊源。成书于1121 年的韩拙《山水纯全集》中，又提出了新的三远："有近岸

① 郭若虚撰、俞剑华注释：《图画见闻志》，第 32 页。

② 刘道醇：《圣朝名画评》，引自《中国书画全书》第 1 册，第 446 页。

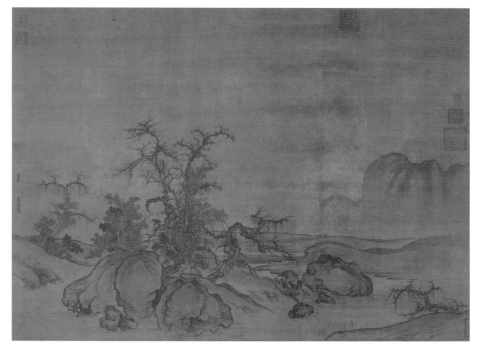

图 2.15 〔宋〕 郭熙 窠石平远图 120.8cm×167cm 故宫博物院藏

广水、旷阔遥山者谓之阔远。有烟雾暝漠、野水隔而仿佛不见者，谓之迷远。景物至绝而微芒缥缈者，谓之幽远。"[1] 此"三远"主要描述的是江南自然山水的特点，其实也是对郭熙"平远"的进一步阐释，为南宋山水画向"平远"之境的发展做了理论铺垫。

　　相较于北宋，南宋表现"平远"的山水画作品的确明显增多，甚至成为一种趋势，这和南宋的文化艺术中心在南方（杭州）有着密切的关系。南宋绘画改变了北宋绘画的全景式构图，开启了半角之景的新样式。李唐的《江山小景图》（图 2.16）就是处于转变时期的作品，此图与李唐绘制于北宋时期的《万壑松风图》比起来，明显发生了较大的变化，图中上留天，下不留地，与北宋时期的全景式构图差别较大，开始向边角之景与平远之境的方向发展。还有李唐弟子萧照的《山腰楼观图》更是明显地从北宋到南宋绘画构图样式的过渡作品，画的左边虽然依旧是典型"高远"样式的主体山峰与构图，但右边却是以平远的布局向远方延伸。传为刘松年的《四景山水图》也属于此类作品。逮至

① 韩拙:《山水纯全集》，引自《中国书画全书》第 2 册，第 355 页。

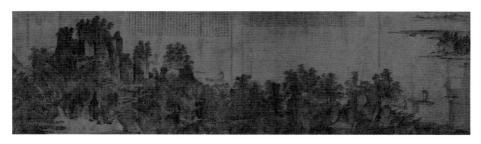

图 2.16 〔宋〕 李唐 江山小景图 49.7cm×186.7cm 台北故宫博物院藏

图 2.17 〔宋〕 马麟 坐看云起图 33.3cm×40.5cm 美国克利夫兰艺术博物馆藏

马远、夏圭，这种追求平远的空间表现方式已经得到了较大的发展，虽然说马远的《踏歌图》还存在表现山高的痕迹，但他的《华灯侍宴图》和《山径春行图》等已经基本都是平远的样式了。马麟的《坐看云起图》（图 2.17）和《芳春雨霁图》等、夏圭的《雪堂客话图》《梧竹溪堂图》《烟岫林居图》《溪山清远图》《西湖柳艇图》《松崖客话图》《山水图四段》等完全是追求平远之境，此外

还有许多类似于佚名《雪峰寒艇图》的作品，都属于平远的空间表现。马远、夏圭等人的构图十分注重"远"的空间表现，他们较之李唐的画面更为注重虚旷与淡远，正所谓"有清旷超凡之远韵，无猥暗蒙尘之鄙格，图不盈尺而穷幽极遐之胜"。[①]他们将北宋山水画的构图布局做了"减法"处理，以有限的局部边角之景，烘托出无限的广阔幽远之境，使其山水画的空间表现向着"远"的方向迈进。整体上讲，南宋山水画较之北宋时期发生了较大的变化，虽然画面依然比较写实，但画家们在画面中更注重追求虚、远的境界，喜欢通过"幽远无际"的空间感来追求宁静平和的艺境。

三、以平远为主流的元代山水画空间表现

延续南宋山水画追求平远空间表现的发展趋势，元代山水画将平远空间表现发挥到了淋漓尽致的程度，从元初钱选到赵孟頫，再到元四家中的吴镇、倪瓒等，他们均是以平远空间表现为主进行山水画创作的画家。如赵孟頫的《双松平远图》，画中右下方表现坡石之上两棵松树傲然挺立，奇曲盘虬；三棵矮小的杂树穿插于古松与幽石之间；向后推进便是一片汪洋，静如镜面，上有一孤舟垂钓；远山连绵，渐去渐远，平缓消失。整幅作品呈现出平远之势，简约古雅，萧散平淡。此外，即使以表现高远与深远为主的画家王蒙与黄公望也有不少平远类型的作品，如王蒙有《丹山瀛海图》《秋山草堂图》《花溪渔隐图》等，黄公望有《富春山居图》等。还有元代的其他画家如曹知白、盛懋等都有很多此类作品。

在继承南宋山水画样式的基础上，钱选的《山居图》《秋江待渡图》《归去来辞图》等、赵孟頫的《山水图三段》《重江叠嶂图》《双松平远图》等、吴镇的《渔父图》《洞庭渔隐图》等、倪瓒的《渔庄秋霁图》《六君子图》《容膝斋图》等，都显示出一种特点，即"一河两岸"的山水布局样式，这种样式最终被倪瓒强化，成为其特殊的艺术风格符号。倪瓒"画林木、平远竹石，殊无市朝尘埃气"[②]，他把"平远"发挥到了极致，惜墨如金、空阔冷寂。以《渔庄秋霁图》（图 2.18）为例，此图画法以简取胜，格调清俊高逸、天真幽淡、超尘

① 王原祁等：《御定佩文斋书画谱》，引自《文渊阁四库全书》第 819 册，第 479 页。

② 夏文彦：《图绘宝鉴》，商务印书馆 1930 年版，第 102 页。

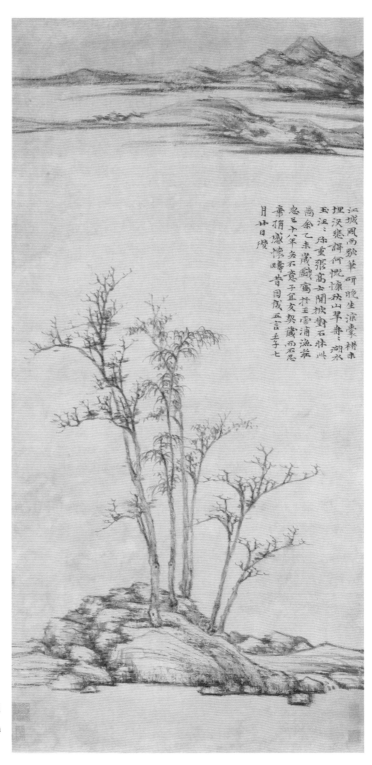

图 2.18 〔元〕倪瓒　渔
庄秋霁图　96.1cm×46.1cm
上海博物馆藏

绝俗。画中近处描绘五株枯树挺立于坡石之上，树叶疏朗有致、前后错落、穿插掩映；中景为大片湖水，占据画面将近三分之二的面积，平淡广阔；远山平缓，连绵无际。画中没有茅舍人烟，没有飞鸟走兽，没有扁舟垂钓，有的是苍茫茫的空旷孤寂之境。这样的构图将"远景"表达得恰到好处，这样的意境将"远境"烘托得淋漓尽致。整幅作品境界清疏高逸，清幽萧散。虽然明人文徵明"隔江山色有无间"① 是评述倪瓒的这种风格，但将之作为元代主流山水画特点的概括也应该较为恰当。

平远是元代山水画空间表现的一大特点，由于平远之境呈现出淡雅虚静、远离喧嚣的艺术境界，受到了广大文人画家的青睐，正如徐复观指出的：

> 山水画得以成立的精神，实在是庄子的精神；这便无形中形成了山水画的基本性格，无形中规定了山水画发展的基本方向。"高"与"深"的形相，都带有刚性的、积极而进取性的意味。"平"的形相，则带有柔性的、消极而放任的意味。因此，平远较之高远与深远，更能表现山水画得以成立的精神性格。②

这便是元代山水画趋于表现平远空间的原因。

四、宋元山水画空间表现从高到远变化的原因

宋元山水画从高到远空间表现的变化，背后有着深层的原因，大致可以分为以下三个方面。

其一，绘画题材从北到南的地域变化。

北宋时期的文化中心在开封，绘画以及艺术品评中心亦然。这就形成了以表现北方高山大川为主流的山水画，而北方高山大川的山水样式又比较适合用高远的空间表现方法，这样才能突出其伟岸与雄强。虽然当时也有一些表现南方山水画平远样式的作品，但终究不是主流，甚至都不被主流评论家认可，如董源的山水画在宋初画坛仅仅是边远地区存在的一种山水画样式而已，并没有

① 郁逢庆：《书画题跋记》，引自《文渊阁四库全书》第 816 册，第 730 页。
② 徐复观：《中国艺术精神》，华东师范大学出版社 2001 年版，第 212 页。

多大的影响力。刘道醇云："宋有天下，为山水者，惟中正（范宽）与成（李成）称绝，至今无及之者。"① 郭若虚亦云："画山水唯营丘李成、长安关全、华原范宽，智妙入神，才高出类，三家鼎跱，百代标程。"② 可见这两位宋代的理论家并未把董源放在较高的地位。北宋时期米芾与沈括对董源评价较高也是因为他们较长时间居住在南方的原因，其后元代江苏的汤垕对董源的评价便发生了颠覆性变化，将他列为宋代山水三大家之一："宋三家山水，超绝唐世者，李成、董元（源——笔者注）、范宽三人而已。尝评之：董元得山之神气，李成得山之体貌，范宽得山之骨法，故三家照耀古今，为百代师法。"③ 董源画坛地位的变化与南宋以后绘画及品评中心南移有着极大的关系。有人可能会反问：为什么巨然作为南方画家，也画了不少类似于范宽全景式构图的"高远"加"深远"的作品？其实那是因为他在南唐灭亡之后，移居北方汴京的结果。

在古代，地域限制的影响远远比当今要大得多，在信息传递极不发达的古代，除了"行万里路"之外，似乎很难了解到外面的世界，而且不是每个人都有机会"行万里路"。一旦以某个地域（元代以前一般是首都）为中心形成了文化艺术圈子，他们势必会以定势的思维模式与评判标准来审视中心之外的文化艺术，所以当刘道醇、郭若虚以北方高山大川样式的审美标准来看董源的平远山水画（也许董源的山水画甚至根本就没有进入他们的视野），结果不言而喻。南宋至元，绘画及品评中心南移，杭州、苏州、吴兴等地逐渐形成了南方文化艺术圈，他们以南方地域文化特有的审美眼光，来观照北方高远式的山水画，自然也会觉得不适应。因此，他们极力倡导适合南方地域特色的平远式山水画，也就自然而然了。于是，北宋时期以"高远"为主流样式的山水画在经历了南宋后，至元代时发生了改变，以"平远"为主流样式的山水画随即形成。

其二，绘画目的从游赏到适意遣兴的变化。

宋代的绘画不管是山水，还是花鸟与人物，均呈现出写实的艺术风格，这是不争的事实。写实与否甚至成为当时极为重要的品评标准，北宋韩琦"观画

① 刘道醇：《圣朝名画评》，引自《中国书画全书》第 1 册，第 453 页。
② 郭若虚撰、俞剑华注释：《图画见闻志》，第 32 页。
③ 汤垕：《古今画鉴》，引自《中国书画全书》第 2 册，第 898 页。

之术，唯逼真而已"①的论述就是极好的证明。古代画史上亦有很多关于宋代绘画写实的记载，如黄休复《益州名画录》中的"白鹰击壁"，郭若虚《图画见闻志》中的"斗牛夹尾"，邓椿《画继》中的"孔雀登高，必先举左"、"日中月季，无毫发差"，《苏轼文集》中的"飞鸟缩颈展足"、"吴道子画人物如灯取影"，沈括《梦溪笔谈》中的"猫眼早暮睛圆，日中狭长，正午一线"，等等。宋代绘画的写实性表明，绘画的目的之一即游赏。②

郭熙在《林泉高致》中写道：

> 世之笃论，谓山水有可行者，有可望者，有可游者，有可居者。画凡至此，皆入妙品。但可行可望不如可居可游之为得，何者？观今山川，地占数百里，可游可居之处十无三四，而必取可居可游之品。君子之所以渴慕林泉者，正谓此佳处故也。故画者当以此意造，而鉴者又当以此意穷之。③

郭熙在这里非常明确地表达了宋代山水画游赏的目的。山水画要想达到游赏的目的，那就必须写实，所以画中的物象必须与自然造化相近，如路有出入曲折，桥必登岸，溪有出口源流，而画家为了表现真实也多师法自然，如《圣朝名画评》认为，李成的山水画通过"宗师造化"达到了"如就真景"的地步，范宽也是"对景造意"。④《宣和画谱》中对范宽的记载更仔细："卜居于终南太华岩隈林麓之间，而览其云烟惨淡、风月阴霁难状之景，默与神遇，一寄于笔端之间。"⑤以北方地域题材为主流的山水画坛，写实性表达的结果肯定是北方山体的崇高与浑厚。

山水画经南宋到元代，其目的从游赏过渡到了适意遣兴，宋代未能真正全面铺开的文人画所倡导的吟咏情性、适意遣兴的艺术主张，在元代得到了更广泛的传播与更深刻的响应，绘画抒情言志与自娱功能得到进一步强化，如吴镇

① 韩琦：《稚圭论画》，引自俞剑华编著：《中国古代画论类编》，第 41 页。
② 关于宋代绘画的写实性问题，参见李永强：《论宋代绘画的写实性》，《艺术探索》2011 年第 1 期。
③ 引自《中国书画全书》第 1 册，第 497 页。
④ 刘道醇：《圣朝名画评》，引自《中国书画全书》第 1 册，第 453 页。
⑤ 俞剑华注释：《宣和画谱》，人民美术出版社 2017 年版，第 185 页。

云："墨戏之作，盖士大夫词翰之余，适一时之兴趣。"① 倪瓒更是提出："仆之所谓画者，不过逸笔草草，不求形似，聊以自娱耳。"② 此外，山水画的写实性逐渐在弱化，而符号性表达日趋成熟，这主要体现在山水画皴法的单一性与物象造型的概括性。元代以后，披麻皴逐渐一统画坛，成为山水画皴法的绝对主流模式，而宋代依据地域特点表现不同山石的钉头皴、刮铁皴、雨点皴、卷云皴等都已消失殆尽。与此同时，画中物象的造型也趋于概括化，宋代的"石分三面，树分四枝"等精准的造型在此时也趋于符号化。这种符号化的结果必然是画家为了达到适意遣兴的目的，让画中物象的造型可以为我所变。众所周知，元代绘画呈现出隐逸文化特征，在士大夫的人生理想与现实发生矛盾的时候，他们便向往心中那宁静安详、远离世俗的"世外桃源"，以寻求精神上的宽释与解脱。徐复观说："不囿于世俗的凡近，而游心于虚旷放达之场，谓之远。"③ 元代不少画家都在寻求这个远离尘世的"远境"，他们在绘画作品中或直接或间接地表达了这种精神诉求，如钱选的《秋江待渡图》、倪瓒的《六君子图》、赵孟頫的《水村图》等。此时，画家精神待渡，寻远求逸，心中之远与画中之远达成了一个巧妙的契合：为了追求心中的清远之地，也可将自己眼中的高远之山化作心中的平远之山。

其三，思想基础从儒家到道家的变化。

两宋的文人士大夫受儒家思想影响比较重，绘画布局也追求符合儒家的礼法秩序。郭熙对此有详细的论述：

> 凡经营下笔，必合天地。何谓天地？谓如一尺半幅之上，上留天之位，下留地之位，中间方立意定景……山水先埋会大山，名为主峰。主峰意定，方作以次，近者、远者、小者、大者。以其一境主之于此，故日主峰。如君臣上下也。林石先理会大松，名为宗老。宗老意定，方作以次，杂窠、小卉、女萝、碎石。以其一山表之于此，故日宗老。如君子小人也。④

① 朱存理撰、赵琦美编：《赵氏铁网珊瑚》，引自《文渊阁四库全书》第 815 册，第 636 页。
② 倪瓒撰、江兴祐点校：《清閟阁集》，西泠印社出版社 2010 年版，第 319 页。
③ 徐复观：《中国艺术精神》，第 209 页。
④ 郭熙：《林泉高致》，引自《中国书画全书》第 1 册，第 500—501 页。

大山堂堂为众山之主，所以分布以次冈阜林壑，为远近大小之宗主也。其象若大君，赫然当阳，而百辟奔走朝会，无偃蹇背却之势也。长松亭亭为众木之表，所以分布以次藤萝草木，为振挈依附之师帅也，其势若君子轩然得时，而众小人为之役使，无凭陵愁挫之态也。①

不仅是郭熙，韩拙亦有相关论述："山有主客尊卑之序……主者，众山中高而大也，有雄气敦厚。旁有辅峰丛围者，岳也。大者尊也，小者卑也。"②"松者若公侯也，为众木之长，亭亭气概，高上盘于空，势逼霄汉，枝迸而覆挂，下覆凡木，以贵待贱，如君子之德，和而不同，周而不比。"③这些画论中以主峰与次峰象征君臣、以高松与小树比喻君子与小人，画中上有天、下有地，中间有君臣、君子、小人等，这种尊卑、等级、主客等无不体现着儒家的伦理秩序。因此，朱良志认为："郭熙的思想是以儒家思想为其基本立脚点的，儒家思想是《林泉高致》的思想灵魂。郭熙在论画意、画境、绘画构思、画题等方面，无不将儒家思想作为自己的立论基点。"④北宋山水画受儒家思想影响形成的"高远"空间表现形式，将山的崇高与雄壮传达出的浩然正气表现得恰到好处，"高远"所呈现出的雄浑、博大、挺拔、方硬以及力量感与儒家尊崇的积极入世、阳刚进取等亦是十分契合。

逮至元代，长期受到儒家"修齐治平"思想影响的文人，失去了效忠国家、报效朝廷的机会，面对故国沦丧、民族歧视的残酷现实，他们心中原有的儒家思想显得苍白无力，于是，自然而然地开始向道家思想靠拢。道家思想所倡导的阴柔、宁静、简约、无为、清雅、隐逸、求远等，均符合他们内心世界精神慰藉的需要。他们将这种内心世界表现在自己的绘画中，追求简约平淡、超然世外、远离世俗的意境，"世外"与"绝俗"均指向了"远"："艺术之远是对自然距离的超越……是一种心灵之远、境界之远，是艺术家精心构筑的第二时空——虚灵时空……艺术中远的境界空灵淡远、平和冲融……艺术中远的境

① 郭熙：《林泉高致》，引自《中国书画全书》第 1 册，第 498 页。
② 韩拙：《山水纯全集》，引自《中国书画全书》第 2 册，第 354 页。
③ 同上书，第 355—356 页。
④ 朱良志：《〈林泉高致〉与北宋理学关系考论》，《社会科学战线》2002 年第 5 期，第 44 页。

界的极致是要遁入空、虚、无、玄、道之中，在无限之中展现和有限的根本距离。"[1] 于是"平远"之境的山水画逐渐成为了主流。"平远"之境呈现出辽阔无限、空旷宽广的视觉感受，表现出平和冲淡、幽远无声、清悠宁静的审美境界，这与"高远"之境传达出的险峻雄强、阳刚博大有着极大的区别，它可以表现画家向往的世外桃源，可以书写宁静淡泊的心境，可以宣泄胸中愤懑的情绪，可以传达心中无为平淡、远离庙堂的心志。正如清人王翚所云："元人一派，简澹荒率，真得象外之趣，无一点尘俗风味，绝非工人所知。"[2] 在"平远"之境中，画家着意处不在高，而在平；不在近，而在远；不在多，而在少；不在繁，而在简。画中那迷蒙空虚的遥远之境才是画家会心之处，大面积的空白，计白当黑，亦体现了道家有无、虚实的审美思想。"平远"之境加上苍润温和的披麻皴，无疑是元代士大夫文人画家的最佳选择，澄怀观道，悠然自得，这与他们崇尚的道家思想中平淡无为、纤柔含蓄的美学精神相一致。

总而言之，宋元山水画的空间表现经历了从高到远的变化，高与远表面上看属于山水画的空间范畴，其实质却与画家的心境、创作目的以及社会文化背景有着密切的联系。高远与平远所体现出来的视觉感受与审美体验有着极大的区别，其背后蕴含着这个时代对山水画意义与内涵的选择，更体现出这个时代文人与画家对山水画的理解及其山水画理想。

第四节　色彩：从丹青到水墨

"余闻上古之画，全尚设色，墨法次之，故多青绿。中古始变为浅绛，水墨杂出。"[3] 这里，文徵明简单而准确地概括了古代中国画的色彩变化。宋代之前中国画的名称为"丹青"，这在文献记载中俯拾皆是，如唐代张彦远云："汉武创置秘阁以聚图书，汉明雅好丹青别开画室，又创立鸿都学以集奇艺，天下之艺云集。"[4] 这表明中国画早期是以色彩为主，这从早期绘画如魏晋时期顾恺

① 朱良志：《中国艺术的生命精神（修订版）》，安徽教育出版社 2006 年版，第 305 页。

② 俞剑华编：《中国历代画论大观·清代画论》，江苏凤凰美术出版社 2017 年版，第 68 页。

③ 潘正炜：《听帆楼续刻书画记》，引自《中国书画全书》第 11 册，第 887 页。

④ 张彦远：《历代名画记》，引自《中国书画全书》第 1 册，第 120 页。

之的《洛神赋图》（宋摹本）中可以得到印证。由此再往前溯源，秦汉时期的墓室壁画、帛画，原始时期的彩陶纹饰等都是以色彩为主，虽然秦汉以前的绘画大部分都是以黑、红色为主，与后来中国画的"青绿"有所不同，但总的来说，都属于色彩的范畴，只不过色彩观念有所区别而已。魏晋以来中国画的色彩观念受到佛教美术、儒家思想等影响比较大，我们将早期青绿山水与一些石窟的壁画相比较，就会发现它们有太多的相似性。此外，儒家思想的五色观念对中国画也有着极大的影响，如《周礼注疏》卷四十《画缋》云："画缋之事，杂五色，东方谓之青，南方谓之赤，西方谓之白，北方谓之黑。天谓之玄，地谓之黄。青与白相次也，赤与黑相次也，玄与黄相次也。"魏晋以来的中国画色彩是一个综合因素影响的结果。

　　宋代及之前的中国画以色彩为主，这从传世作品中可见一斑，以唐代为例，无论是人物画、山水画还是花鸟画，均是色彩斑斓，人物画如张萱的《虢国夫人游春图》（宋摹本）和《捣练图》（宋摹本）、周昉的《簪花仕女图》（宋摹本）等，山水画如李思训的《江帆楼阁图》（传）、李昭道的《明皇幸蜀图》（传）等，花鸟画如韩滉的《五牛图》等。虽然也有个别画家擅水墨，但只是特例，且不入画品，如张璪、王洽、王墨等人擅长"泼墨""破墨"等，但他们不被时人所认可，张彦远认为他们"山水家有泼墨，亦不谓之画，不堪仿效"。[1]朱景玄《唐朝名画录》亦云："此三人非画之本法，故目之为逸品，盖前古未之有也。"[2]由此我们可以看出，在唐代人眼里，山水画就是青绿山水，根本没有水墨的一席之地。朱景玄在《唐朝名画录》中记载："李思训，开元中除卫将军，与其子李昭道中舍俱得山水之妙，时人号大李、小李。思训格品高奇，山水绝妙，鸟兽草木，皆穷其态。昭道虽图山水鸟兽，甚多繁巧，智慧笔力不及思训。"[3]这段文字在谈及李氏父子的山水画时，根本就不加任何"青绿""设色"等字眼，说明当时的山水画均为青绿，否则朱景玄就会再加上"专攻青绿山水"的字样，由此，我们也可看出"水墨"在唐代的地位与影响。对此，王伯敏先生认为："晚唐水墨画出现以前，绘画一直处于丹青

① 张彦远：《历代名画记》，引自《中国书画全书》第 1 册，第 127 页。
② 朱景玄：《唐朝名画录》，引自《中国书画全书》第 1 册，第 169 页。
③ 同上书，第 165 页。

的时代。"① 林木先生进一步对水墨在唐代的地位进行了分析:"在距今一千余年前的晚唐时期,墨法刚刚出现,不仅丝毫未动摇'丹青'的地位,甚至连自身的位置都才刚找到。"②

虽然水墨在唐代没有一席之地,但唐代画论中出现的"水墨"理论还是不可忽略的重要现象,它为水墨在宋元以后大放异彩奠定了理论基础。最早提出水墨理论的是传为王维的《山水诀》:"夫画道之中,水墨最为上,肇自然之性,成造化之功。"③ 张彦远《历代名画记》亦云:"夫阴阳陶蒸,万象错布,玄化亡言,神工独运。草木敷荣不待丹碌之采,云雪飘扬不待铅粉而白,山不待空青而翠,凤不待五色而粹。是故运墨而五色具,谓之得意。意在五色,则物象乖矣。"④ 王维与张彦远虽然已经提出了"水墨"的理论,但由于历史发展的惯性,以设色、青绿为主流的绘画创作没有发生根本性的转变,水墨的地位也没有得到应有的重视与肯定。

逮至五代,"水墨"的理论得到了较大范围的肯定,水墨技法也得到了较大的发展。荆浩身体力行,不仅从理论上高度肯定了水墨,而且也从具体的绘画实践上发展了水墨。他还在《笔法记》中提出了"六要"——气、韵、思、景、笔、墨,虽然笔、墨排在比较靠后的位置,但与南朝谢赫的"六法论"相比,还是将水墨往前推动了不少。荆浩不仅加入了"墨",换掉了谢赫的"随类赋彩",而且指出:"墨者高低晕淡,品物浅深,文采自然,似非因笔……如水晕墨章,兴吾唐代。故张璪员外树石,气韵俱盛,笔墨积微,真思卓然,不贵五彩,旷古绝今,未之有也……王右丞笔墨宛丽,气韵高清,巧写象成,亦动真思。李将军理深思远,笔迹甚精,虽巧而华,大亏墨彩。"⑤ 荆浩不仅指出了"墨"的作用,还进一步肯定了在唐代不被认可的张璪,指出了李思训的绘画亏于色彩的问题。此外,他还身体力行,其作品《匡庐图》(图 2.19)便是纯水墨的作品。因此,在一定程度上可以说是荆浩确立了"水墨"在绘画史上的地位。

① 王伯敏:《中国美术通史》(第二卷),山东教育出版社 1987 年版,第 122 页。

② 林木:《笔墨论》,第 154—155 页。

③ 王维:《山水诀》,引自《中国书画全书》第 1 册,第 176 页。

④ 张彦远:《历代名画记》,引自《中国书画全书》第 1 册,第 126—127 页。

⑤ 荆浩:《笔法记》,引自《中国书画全书》第 1 册,第 6—7 页。

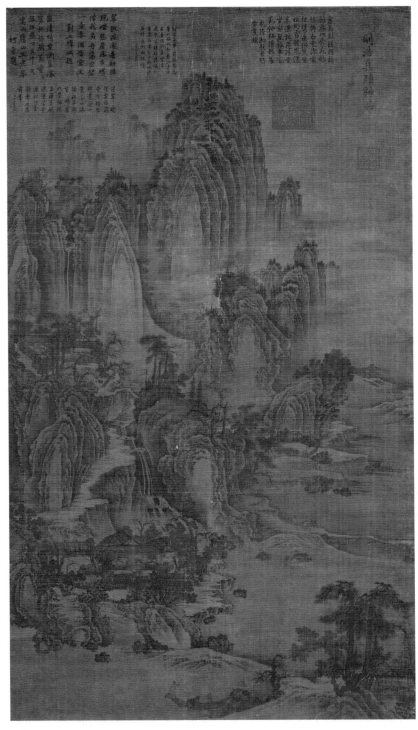

图 2.19 〔五代〕荆浩 匡庐图 185.8cm×106cm 台北故宫博物院藏

水墨在宋代得到了较大的发展，影响力越来越大，但终究还是不能与色彩分庭抗礼，我们一提起宋代绘画，还是想起那些精工细腻、色彩绚丽的工笔花鸟画，"黄筌富贵"式的花鸟画才是宋代绘画的主流，这种风格后来还影响了赵昌、赵佶以及画院中绝大部分画家，如赵昌"善画花，每晨朝露下时，绕栏杆谛玩，手中调彩色写之，自号'写生赵昌'"①，虽然美术史中有着"黄筌富贵、徐熙野逸"的经典观点，但那是经过后人总结、加工之后的美术史，而历史的真实却是"黄筌富贵"一边倒式地碾压"徐熙野逸"，对此，《宣和画谱》中记载："筌、居寀画法，自祖宗以来，图画院为一时之标准，较艺者视黄氏体制为优劣去取。"②郭若虚还记载了徐熙之孙徐崇嗣为了生存，抛弃家法，改学"黄体"，沈括指出："熙之子（此处应该是'孙'——笔者注）乃效诸黄之格，更不用墨笔，直以彩色图之，谓之'没骨图'，工与诸黄不相下，筌等不复能瑕疵，遂得齿院品。"③精工华丽的"黄体"不仅成为北宋皇家画院评价绘画高下优劣的标准，而且还致使徐熙之孙为了在画院博得一席之地，一改祖法，甚至连墨线都不勾勒，直接用色彩去画，可见富贵艳丽的"黄筌画派"的地位与影响。色彩在皇家画院有着如此高的地位，与皇帝的审美趣味有着极大的关系，宋哲宗、宋徽宗都十分推崇色彩，喜欢富丽堂皇、华丽多彩的绘画。这可能与他们的身份、地位以及审美意趣有关，如宋哲宗即位后，就下令将宫中悬挂的郭熙的水墨山水画全部撤下，换上青绿山水。④宋徽宗亦然，"宣和殿御阁，有展子虔《四载图》，最为高品，上每爱玩，或终日不舍"。⑤李唐的《万壑松风图》、王希孟的《千里江山图》、赵佶的《无色鹦鹉图》、赵昌的《杏花图》（图2.20）等都是这一时期著名的设色绘画作品。

当然，宋代绘画在以色彩为主流的同时，水墨已经开始慢慢发展，并有一定的影响。虽然花鸟画几乎全被色彩所笼罩，但山水画却不同，我们所熟悉的

① 江少虞：《宋朝事实类苑》，上海古籍出版社 1981 年版，第 669 页。

② 俞剑华注释：《宣和画谱》，第 268 页。

③ 沈括：《梦溪笔谈·书画》，中华书局 2009 年版，第 189 页。

④ 邓椿《画继》卷十记载："先君侍郎作提举官，仍遣中使监修。比背画壁，皆院人所作翎毛、花竹及家庆图之类。一日，先君就视之，见背工以旧绢山水搭拭几案，取观，乃郭熙笔也。问其所自，则云不知。又问中使，乃云：'此出内藏库退材所也。'昔神宗好熙笔，一殿专背熙作，上即位后，易求古图。退入库中者不止此耳。"引自《中国书画全书》第 2 册，第 723 页。

⑤ 邓椿：《画继》，引自同上书，第 723 页。

图 2.20 〔宋〕赵昌　杏花图　25.2cm×27.3cm　台北故宫博物院藏

范宽、李成、郭熙、米氏父子、马远、夏圭等山水画名家均是以水墨名世。可以说在山水画领域，水墨所占的比重几乎可以与色彩相抗衡，当时擅长青绿山水画的名家有李唐、王诜、赵伯驹、赵伯骕等人。此时的绘画理论家已经意识到"青绿"与"水墨"的对抗，也看到了"水墨"的画坛地位，如《宣和画谱》不再将绘画统一称为丹青，而是对于水墨与丹青做了一定的区别："驸马都尉李玮……大抵作画生于飞白，故不事丹青，而率意于水墨耳。"[1] 而且还进一步指出："着色山水未多，能效思训者亦少。"[2] 此外，以文人、僧人为主的画家群体创造的一种水墨花鸟画也在此时出现，涌现出了一些名家名作，如传为苏轼的

① 俞剑华注释：《宣和画谱》，第308—309页。
② 同上书，第180页。

《枯木怪石图》、文同《墨竹图》、扬无咎《四梅图》、法常《竹鹤图轴》、赵孟坚《墨兰图》等。这些水墨花鸟画的题材大多集中在竹子、梅花、兰花等。《宣和画谱》中还专门单列了"墨竹"一门，并在"墨竹叙论"中云："绘事之求形似，舍丹青朱黄铅粉则失之，是岂知画之贵乎？有笔不在夫丹青朱黄铅粉之工也。故有以淡墨挥扫，整整斜斜，不专于形似而独得于象外者，往往不出于画史而多出于词人墨卿之所作。"①虽然《宣和画谱》将"墨竹"一门放在最后一卷，但能将之单独列出，即可看到水墨在当时有一定的影响。宋代关于水墨的技法理论也有进一步发展，郭熙在《林泉高致》中对墨的运用进行了详细的说明：

> 运墨有时而用淡墨，有时而用浓墨，有时而用焦墨，有时而用宿墨，有时而用退墨，有时而用厨中埃墨，有时而取青黛杂墨水而用之。用淡墨六七加而成深，即墨色滋润而不枯燥。用浓墨、焦墨，欲特然取其眼界，非浓与焦则松棱石角不了然。既以了然，然后用青墨水重叠过之，即墨色分明，常如雾露中出也。②

韩拙也提出："墨用太多则失其真体，损其笔而且冗浊；用墨太微则气怯而弱也。过与不及皆为病耳。"③因此刘克庄总结道："古画皆着色，墨画盛于本朝。"④虽然刘克庄对水墨在宋代的状态有点言过其实，但也充分说明了水墨在宋代确有一席之地。

与宋代不同，元代的绘画已经基本是水墨的天下了，设色花鸟、青绿山水均已退出了画坛主流，成为少数画家的行为。在元代画家中，即使是画青绿、设色绘画最多的赵孟𫖯，传世作品还是以水墨居多。此时，"丹青"已不再专指宋代及之前设色绘画作品，而是包含水墨与设色两类作品，甚至在很大程度上指的是"水墨"作品。对于"丹青"一词语义的转变，牛克诚先生认为：

① 俞剑华注释：《宣和画谱》，第 302 页。
② 郭熙：《林泉高致》，引自《中国书画全书》第 1 册，第 501 页。
③ 韩拙：《山水纯全集》，引自《中国书画全书》第 2 册，第 357 页。
④ 刘克庄：《后村先生大全集》，四部丛刊初编第 1314 册，第 13 页。

"丹青"含义的暗转，并不是由于画论家们遣词的随兴所致，而是由于中国古典绘画史发生了绘画语言形态的转换，即是由色彩绘画为主流形态，而转换为色彩绘画与水墨画并峙，最后，水墨画又成为绘画主流。与色彩绘画由主流变为支流这个历程而相应的是，"丹青"在"画"中所占的比重越来越小；从最初与"画"的外延几乎完全一致，到水墨从它那里抢去了"画"的一半江山，以至最后它只在"画"中偏守一隅。①

"水墨"在元代的全面发展，体现在三个方面：其一是水墨山水画的大发展；其二是有文人意象的水墨梅、兰、竹等题材绘画的进一步发展；其三是水墨花鸟画的出现。首先山水画家如黄公望、吴镇、倪瓒、王蒙、朱德润、方从义、曹知白均擅长水墨，他们几乎不做青绿、设色山水画；其次以郑思肖、王冕、柯九思等为代表的有文人意象的水墨梅、兰、竹等题材绘画得到了更进一步的发展。再次以王渊、张中、张舜咨、盛昌年、张彦辅等为代表的水墨花鸟画家出现，这一点尤其值得注意。王渊、张中等人的水墨花鸟画与郑思肖、王冕等人的水墨梅兰竹不同，后者是文人简笔画，具有较强的程式性，而且从宋代开始出现此类作品时就是水墨。但王渊、张中等人的水墨花鸟画却是创造性的突破，"既泾渭分明地区别了设色灿烂的五代两宋院体花鸟画，又较准确地区分了与善于用'水'的水墨淋漓的明清大写意花鸟画的不同。元代'墨花墨禽'花鸟画的特点，形态仍是工笔的，但是水墨取代了色彩"。② 元代夏文彦《图绘宝鉴》卷五说王渊"尤精墨花鸟竹石，当代绝艺也"。③ 我们从他的《竹石集禽图》（图 2.21）可以领略其艺术特色，此图刻画工整细腻，是以工笔设色的方法用水墨为之，如果以色彩染就的话，应该与宋代院体花鸟画无异。如果说王渊的《竹石集禽图》是去了色彩的宋代院体花鸟画，那么张中的花鸟画则是往水墨粗笔写意方向迈进了一步，其作品《芙蓉鸳鸯图》和《桃花幽鸟图》（图 2.22）显示出了明代水墨粗笔写意花鸟画的许多端倪，尤其是《桃花幽鸟

① 牛克诚：《色彩的中国绘画：中国绘画样式与风格历史的展开》，湖南美术出版社 2002 年版，第 109 页。
② 孔六庆：《中国画艺术专史·花鸟卷》，第 260 页。
③ 夏文彦：《图绘宝鉴》，第 102 页。

图 2.21 〔元〕 王渊 竹石集禽图 137.5cm×59.4cm 上海博物馆藏

图 2.22 〔元〕张中 桃花幽鸟图 112.2cm×31cm 台北故宫博物院藏

图》，用笔简练，点划潇洒，笔不周而意周。在水墨的理论方面，也有一些文字记载，如黄公望《写山水诀》云：

> 坡脚先向笔画边皱起，然后用淡墨破其深凹处……皱法要渗软，下有沙地，用淡墨扫，屈曲为之，再用淡墨破……作画用墨最难，但先用淡墨，积至可观处，然后用焦墨、浓墨，分出畦径远近。①

文字虽然不多，但也能够从文献上与元代画家对水墨的推崇与使用相呼应。

通过纵向梳理，我们大致可以看到这样一个脉络：晚唐之前的中国画全是色彩染就，晚唐出现了个别画家创作水墨画的现象，但几乎没有什么影响；水墨在宋代得到了初步的发展，虽然宋代绘画还是以色彩为主，但水墨所占的比重越来越大，有了一定的影响；到了元代，水墨与色彩的关系发生了较大的转变，画坛几乎是水墨一统天下的局面。这一转变的原因大概有四个方面：

其一，文人思想的影响。

宋代是一个重文抑武的时代，对文人、文化的推崇可以说是前无古人，因此，宋代文化高度发达，王国维认为："天水一朝人智之活动与文化之多方面，前之汉唐，后之元明，皆所不逮也。"②因此，文质彬彬、格调高雅自然会成为宋代流行的审美观念，自然含蓄、平淡质朴更是文艺家追求的理想状态，我们看看宋代瓷器的雨过天青色，薄薄的胎壁、简洁的造型，即使想增加瓷器的装饰，也是单色的暗花、刻花，由此不难想象这种文气影响下的绘画创作。宋代是文人参与绘画的时代，但人数极少，无力撼动院体绘画重形似、重色彩的整体风格。元代之后文人画家人数逐渐增多，渐渐成为画家的主体力量。文人的思想自然对绘画的审美产生了极大的影响，他们主张绘画追求虚、远、淡等意境，倡导水墨单色的禅意，自然削弱了绘画中色彩的地位。

宋代以来即使是专门从事青绿山水画创作的画家们也受到了文人思想的影

① 黄公望：《写山水诀》，引自《中国书画全书》第 2 册，第 762 页。

② 王国维：《宋代之金石学》，见《王国维遗书·静庵文集续编》，上海古籍书店 1983 年版，第 70 页。

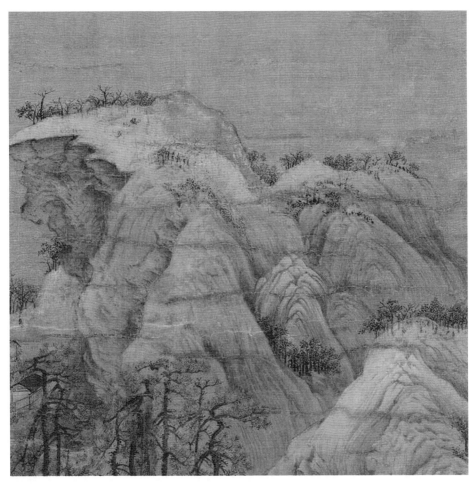

图 2.23　〔宋〕 王希孟 《千里江山图》局部

响，如北宋王希孟的《千里江山图》（图 2.23），山石坡脚、阴面等地方均作了
大量的色墨交融的处理，即先用淡墨皴擦，再用石青、石绿或赭石来渲染，皴
法有披麻皴、小斧劈皴等，虽然这些皴法都被掩盖在了鲜亮的青绿色彩之下，
但掩盖不了宋代青绿山水受文人画思想的影响。还有南宋赵伯驹、赵伯骕等人
的青绿山水画，他们比王希孟受文人画思想的影响更大，"以文人画的理论来指
导青绿山水画的创作，从而在这一领域开创出新的境界"。[①] 在他们的画中，传
统青绿山水画发生了较大的变化，以赵伯驹《江山秋色图》（图 2.24）为例，我

① 徐书城、徐建融：《中国美术史·宋代卷》（上册），齐鲁书社、明天出版社 2000 年版，第 205 页。

图 2.24 〔宋〕赵伯驹 《江山秋色图》局部

们可以看出，其风格由"金碧辉煌"转向了"清丽淡雅"，水墨的分量越来越重，精细中蕴含着士气，严谨中透露着洒脱，可以说是水墨样式的青绿山水画。这些作品与隋代展子虔的《游春图》、唐代传为李思训的《江帆楼阁图》、李昭道的《明皇幸蜀图》等作品有着极大的区别，其本质核心便是文人画理论的影响。元代以后，文人画逐渐成为画坛主流，从事青绿山水画创作的画家少得可怜，文人画与理论大大挤压了青绿、设色绘画的生存空间，虽然说赵孟頫也涉猎了青绿设色绘画，但那并不是他的真心所向，他最终要表达的是崇尚水墨与"以书入画"。

其二，绘画技法的发展与转向。

受文人画理论与思想的影响，绘画的技法在发展中发生了转向，这是促使水墨代替色彩成为元代绘画主流样式的重要原因。宋代之前的绘画技法大致都是勾勒填色，以魏晋至唐代的山水画为例，技法均为空勾无皴，在皴法还没有出现的时候，勾勒与填色的搭配似乎是表现客观世界物象最好的技法与手段。彼时画家之所以重视色彩，一方面是由于绘画使用色彩的惯性，另一方面是由于绘画技法不发达，画家对色彩有所依赖。晚唐以来，绘画的技法逐渐完善，王维、王洽等人所创的泼墨法、破墨法以及各种皴法渐渐出现，如以董源为代表的披麻皴、以荆浩为代表的短条皴、以范宽为代表的雨点皴、以李唐为代表的刮铁皴和小斧劈皴、以郭熙为代表的卷云皴、以米芾为代表的米点皴、以马远和夏圭为代表的大斧劈皴、以倪瓒为代表的折带皴、以赵孟頫为代表的荷叶皴、以黄公望为代表的长披麻皴、以王蒙为代表的牛毛皴等。各种皴法的完善使画家们不再需要借助色彩就可以塑造出自己想表现的客观物象，当然"去色彩化"的单色水墨又与宋代文人所追求的格高无比的朴素美学相一致。尤其是到了元代，绘画技法发生转向，此前为造型服务的皴法已经高度成熟，并向着抽象化、符号化的方向发展。当用以造型的皴法变成了符号，那么为造型服务的功能也就随之消失，也说明此时绘画的造型在画家与理论家的眼中已经不太重要。随着绘画中造型地位的下沉，代之而起的是神韵、情感、笔墨等元素，因此，元代绘画对"以书入画"的推崇和对画家情感的表达成为绘画重要的审美倾向，这种绘画的"书写性"与画家身份由宫廷画家向文人画家的转化有着密切的关系。强调画家情感与笔墨趣味的表达必然弱化绘画的造型性，也必然促进一气呵成、一挥而就的粗笔写意画的发展，而粗笔写意画的书写性也必然被推崇备至，而原本占据较高地位的色彩逐渐被边缘化。对这种变化，牛克诚先生认为："北宋以来的水墨化是中国画疏远于'绘画性'，而奔赴于'书法性'，从而为自己增加其文学的、哲学的等文化含量的进程。书法精神在水墨中的贯穿是这一进程的核心内容。"①

其三，青绿、设色绘画生存的外部环境逐渐被边缘化。

青绿、设色绘画重要的扶持者与推崇者一般来说都是统治阶级与皇家画

① 牛克诚：《色彩的中国绘画：中国绘画样式与风格历史的展开》，第215页。

院，"隋唐两宋，青绿山水的兴盛和皇族的喜好、倡导大力支持是密不可分的。青绿名家从隋代的展子虔，唐代的李思训和李昭道，到宋代的王希孟、赵伯驹、赵伯骕、王诜等都和皇室、宫廷画院有着千丝万缕的联系。"① 王文娟女士这段分析是十分有道理的，青绿、设色绘画的确在一定程度上代表着皇室统治者崇尚华丽富贵的审美倾向，唐代如此，宋代亦如此。我们看看左右宋代画院画风的用笔极细，甚至不用墨迹、纯用色彩染成的"黄筌富贵"，再看看北宋画院领袖宋徽宗笔下的《瑞鹤图》和《五色鹦鹉图》等作品，就能够理解皇室对青绿、设色绘画的推动。

逮至元代，情况发生了较大变化，元代没有设立专门的画院。"与宫廷绘画有关的机构可大致分为三大类：一、宫廷的秘书机构，即翰林兼国史院和集贤院，此非专职绘画机构，但容纳了许多文人画家；二、绘画鉴赏、收藏机构，如奎章阁学士院、宣文阁、端本堂和秘书监，前三者相继成为宫中文人画家的集结地，秘书监则以艺匠为主；三、服务于皇室的宫廷专职性绘画机构，这类机构十分繁杂，按皇室所需分别隶属于将作院、工部及大都留守司等，在此供奉的画家以艺匠为主，留下画名者绝少。"② 元代宫廷绘画机构与宋代画院不一样，宋代画院中鲜有文人画家，而元代宫廷绘画机构中却有诸如赵孟𫖯、朱德润、李衎、李士行、赵雍、柯九思等为数不少的文人画家，他们在元代宫廷绘画机构中占有一定的比例，具有较大的影响力。

元代文人参与绘画的数量越来越多，而且在元代宫廷绘画机构中担任重要职务，影响力和话语权也越来越大，并因而在逐渐改变宫廷绘画的结构。这些文人画家逐渐成为画坛的创作与评论的主体，其审美取向也在很大程度上左右了绘画的发展方向，他们对水墨的推崇和对色彩的排斥导致色彩越来越被边缘化。与此同时，在这样的大环境中，青绿、设色绘画的大本营皇家画院的画家构成在逐渐改变，地位也逐渐被边缘化。从事青绿、设色的宫廷画家也不被这些文人画家和理论家所看重，传世著作中自然也就少见他们的踪影，这种"失载"无疑造成了后世对元代宫廷绘画机构中从事青绿、设色绘画画家的"认知缺陷"。随着历史的发展，这种"失载"造成的"认知缺陷"会越来越严重。

① 王文娟：《墨韵色章：中国画色彩的美学探渊》，中央编译出版社 2006 年版，第 187 页。
② 余辉：《元代宫廷绘画机构探微》，《中国书画》2004 年第 1 期，第 78 页。

最终，这些从事青绿、设色绘画的画家及其作品被历史湮没得无声无息，似乎就从来没有出现过。在此，作为艺术史工作者，我们需要强调的是，青绿、设色绘画生存的外部环境不是没有了，而是被边缘化了；不是没有从事青绿、设色绘画的画家，而是他们被文人画家与理论家有意或无意地"失载"了。

其四，隐逸思想下审美观念的影响。

元初，统治者不仅推行民族歧视政策，而且极力歧视、压制汉族知识分子，知识分子在社会职业等级中的地位非常之低，正如谢枋得《送方伯载归三山序》所云：

> 滑稽之雄，以儒为戏者曰："我大元制典，人有十等，一官、二吏，先之者，贵之也；贵之者，谓有益于国也。七匠、八娼、九儒、十丐，后之者，贱之也；贱之者，谓无益于国也。"嗟乎卑哉，介乎娼之下，丐之上者，今之儒也！[①]

元初统治者还停止了科举考试，直至1314年才恢复科举取士，中断时间长达三十多年，很多汉族知识分子因此失去了入仕的机会。"这种进身无路、入仕乏门的状况长期延续，结果使得士人的价值取向发生了根本性的转变：经世济民的入世理想与天下国家的宏大关怀逐渐地消泯磨灭，知识分子由渴望出仕，到习惯性地疏离政治、安于隐遁；诗文词赋与山野田园取代了功名政事，成为士人安身立命的依托。"[②] 于是隐逸文化逐渐成为了元代的重要特征。

遗民文化最大的特点就是隐逸，这些文人士大夫一方面由于受儒家思想中忠君爱国、不仕异族观念的影响，另一方面面对元初统治阶级带有歧视性的民族等级政策，他们或坚守民族气节，或洁身自好，或远离灾祸，很多人选择了归隐山林。书画家隐士比较著名的有郑思肖、钱选、龚开、周密等人，他们隐遁山林，以书画自娱，终其一生，以显示自己的气节与心境。如郑思肖，号所南，从名、号即可看出他的遗民思想，宋亡后，取斋号"本穴世家"，寓

① 谢枋得：《叠山集》，引自《文渊阁四库全书》第1184册，第870页。
② 张佳佳：《山林之乐与仕宦之忧——〈玉笥集〉与元明之际士人的隐逸心态》，《复旦学报》（社会科学版）2009年第5期，第128页。

意"大宋世家"。他终日坐卧面南背北，遇岁时，向南叩拜，大哭不止。他还创作无根兰花，寓意国土被夺，无处扎根，以此表达故国已亡的悲痛心情。他在《菊花歌》写道："背时独立抱寂寞，心香贞烈透寥廓。至死不变英气多，举头南山高嵯峨。"① 倪瓒《题郑所南兰》云："秋风兰蕙化为茅，南国凄凉气已消。只有所南心不改，泪泉和墨写离骚。"② 龚开有着强烈的民族气节，元代著名文人杨载称他"大节固多奇"③，其《骏骨图》寓意一位失去国君、失去疆场的遗民之苦。这些遗民的绘画审美大都偏向朴素、淡雅、空虚、荒寒、孤寂，这种审美倾向与水墨的表现力高度契合，与富贵华丽的色彩水火不容，因此，他们崇尚水墨，排斥色彩也就是自然而然的了。他们中不少人都有着较大的影响力，因此"由这种思想所支配的寒寂的意境和放逸的笔墨占据了元末画坛的重要地位"。④

　　总之，宋元绘画从丹青到水墨的转变，虽然看似只是绘画材料与样式的变化，但背后却蕴含着画家对绘画本质的理解、对绘画功能界定的转变，体现出大量文人参与绘画、给绘画注入新的养分之后，对绘画发展轨迹的改变。这一转变还体现出青绿、设色绘画与文人水墨画在绘画发展史中的角逐，以及它们不同时期在画坛上所扮演的不同角色，同时，也显示出各自所赖以生存的外部环境的变化给它们造成的影响。

第五节　题材：从自然到文人

一、从自然山水到文人山水

　　宋元山水画的题材经历了从自然山水到文人山水的转变，此处的自然山水是指山水画中的山石、树木、点景人物等接近自然界的山水与人物，体现出绘画的写实性；而文人山水指的是山水画中山石、树木不再具有较强的写实性，所画主题与文人有着极为密切的关系，画中的形象具有较强的文人气质与属性，

① 郑思肖：《心史》，崇祯十二年张国维刻本，第 56 页。
② 倪瓒撰、江兴祐点校：《清閟阁集》，西泠印社出版社 2010 年版，第 260 页。
③ 杨载：《杨仲弘集》，引自《文渊阁四库全书》第 1208 册，第 22 页。
④ 余辉：《遗民意识与南宋遗民绘画》，《故宫博物院院刊》1994 年第 4 期，第 63 页。

图 2.25 〔元〕 朱德润　秀野轩图　28.3cm×210cm　故宫博物院藏

点景人物也不是现实山林中的人物，而是文人、隐士，或者是画家自己。宋代山水画绝大部分都是自然山水，如范宽的《溪山行旅图》、郭熙的《早春图》、李唐的《万壑松风图》等，宋代可以列为文人山水的作品屈指可数，仅有李唐的《清溪渔隐图》等个别作品有一些文人属性。到了元代，情况就发生了极大的变化，文人山水作品蔚为大观，不说是俯拾皆是，但也起码是占据了山水画创作的半壁江山。宋元山水画题材的转变大概可以概括为三个方面。

（一）从自然山水到书斋山水

书斋山水是元代文人山水画极具代表性的重要组成部分，它指的是山水画作品主题描绘的是文人的书斋、庭院、庄园等形象。这一类作品为数不少，大致可以分为两类：一类是画家为朋友的书斋、庭院创作的山水画，另一类是画家为自己的书斋、庭院创作的山水画。这些作品可以说是文人书斋、庭院的"肖像画"，它代表着书斋、庭院主人的文化品位与格调，有时也代表他们在文人圈子中的知名度。

朱德润《秀野轩图》（图 2.25）是为友人周景安所作，表现的是周氏的书斋"秀野轩"。周景安是元末颇有名气的文人，虽学富五车，却不出仕，隐于浙江余杭闲居读书，自娱自乐。此图是朱德润去世前一年所作，笔墨苍润，意境清幽，可谓佳作一幅。朱德润在元末颇有名气，他的绘画早期受李成、郭熙影响，晚年又受赵孟頫影响，倪瓒《题朱泽民小景》云："朱君诗画今称绝，片纸断缣人宝藏。"[1] 此图以平远为主，自右至左依次展开，近处山坡缓缓延伸，丛树林立，秀野轩掩映其间，中间湖水平静，远山连绵起伏，一片静幽之境。秀野轩

① 倪瓒撰、江兴祐点校：《清閟阁集》，第 268 页。

内有两位文人坐而论道，也许其中一人就是周景安；出门左边不远处的小路上，有三位文人散步漫谈，其中一人伸手指向秀野轩；再往左侧，坡渚、平湖与远山渐远渐淡，无限延伸至画外。整幅作品以披麻皴为主，淡墨皴擦，花青点染，营造出一片文雅之气与清幽之境。画面旁边作者自题《秀野轩记》云：

> 一元之气，生物而得其氤氲，扶舆以成其精英。淑粹者为秀焉，故卿云景星，天之秀也；崇崖缭溪，山之秀也；麒麟凤凰，羽毛之秀也；贤材硕德，人之秀也。人介乎两间，又能揽其物之秀而归之好乐，寓之游息，如昔人栖霞之楼，醒心之亭，见诸传记者不一也。吴人周君景安，居余杭山之西南，其背则倚锦峰之文石，面则挹贞山之丽泽，右则肘玉遮之障，左则盼天池之阪，双溪界其南北。四山之间，平畴沃野，草木葱蒨，卓然而轩者，景安之所游息也。轩之傍，幽溪曲槛，佳木秀卉，翠轵玉映于阑楯之间。得江浙行省左丞周公题其轩之额曰秀野，以志其美，此其是欤？嗟乎！物有托而传，野得人而秀，雷塘、谢池是已。景安居是轩也，又将观列史诸书，以鉴其事；服前言往行，以进其学；使他日有伟然秀出于余杭之野者，吾于景安有望焉。因书以为记，至正二十四年岁甲辰四月十日，睢阳山人时年七十有一，朱德润画并记。

周景安得到此图后，珍爱有加，他请了当时不少义人墨客在卷后题跋，目前作品卷后保留的题跋有张监、朱斌、张吉、瞿庄、薛穆、高启、徐贲、张羽、余尧臣、王行、徐珪、虞堪、周世衡、徐达左、金觉等。秀野轩对周景安

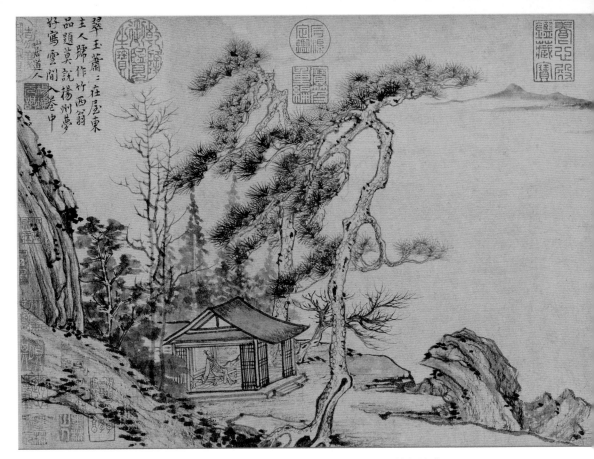

图 2.26 〔元〕 张渥 竹西草堂图 27.4cm×81.2cm 辽宁省博物馆藏

来说不仅是读书幽居之地，更是心灵寄托与精神慰藉的载体。秀野轩在当时的文人圈子里有不小的名气，有不少文人均有提及，如元末王彝有诗云："古苔十亩青山麓，窈窕幽花映深竹。中有高人昼掩扉，袅袅藤梢上书屋。清风出谷洒秋香，返照穿林破春绿。不省睢阳画里看，细路经丘杖藜熟。"① 徐贲诗云："何处问幽寻，轩居湖上林。竹阴看坐钓，苔迹想行吟。嶂日斜明牖，渚风凉到琴。相过有邻叟，应只话闲心。"② 杨基诗云："结苑近东皋，清旷接平衍。新春微雨过，芳草绿如剪。携书坐深竹，自读自舒卷。兴来策杖藜，初不赖舆辇。西邻鸡豚社，落日牛羊圈。至贵在无求，何劳事冠冕。"③ 也许是周景安索诗，也许是他的朋友主动作诗相赠，不管出于什么情况，均透露出周景安与秀野轩的文人气质与品格，作品虽然画的是秀野轩，但也是周景安的

① 王彝：《王常宗集·朱泽民秀野轩图》，引自《文渊阁四库全书》第 1229 册，第 440 页。

② 徐贲：《北郭集·秀野轩》，四部丛刊三编第 479 册，第 2 页。

③ 杨基：《眉庵集·秀野轩》，引自《文渊阁四库全书》第 1230 册，第 342 页。

个人写照。

　　张渥的《竹西草堂图》（图2.26）描绘的是元人杨谦的隐居之所。杨竹西到底是谁？孙向群先生作过考订："杨瑀、杨谦虽同在淞江，但不在一县。考天一阁正德《淞江府志》，鹤沙在上海县十九保，又名下砂；而杨谦住华亭县南五十里的张泾堰镇。竹西草堂在华亭，主人应为杨谦，而非杨瑀。"[①]另据《江南通志》可知，"杨谦，字竹西，华亭人，读书尚志，不乐仕进，多高人胜士之交。尝筑小楼，登眺海中大小金山，题曰：不碍云山楼。杨维贞（当为桢——笔者注）、贝琼俱为歌咏"[②]。作品左上角有杨瑀题七言绝句一首云："翠玉萧萧在屋东，主人号作竹西翁。品题莫说扬州梦，好写云间入卷中。山居道人。"题跋证明杨瑀与杨谦是有交往的。杨竹西生于元初，隐居山林，筑楼藏书，不

①　孙向群：《竹西草堂主人考》，《收藏家》2001年第8期，第43页。

②　赵宏恩等：《江南通志》，引自《文渊阁四库全书》第511册，第837页。

乐仕进，寄情山水，雅好诗词。张渥此图左侧画湖边山坡之下，茂林丛生，竹西草堂隐于其间，堂内有一文人坐于榻上，向外远眺。顺着他目光所及，修竹成林，远山清悠。整幅作品意境清幽，淡泊高雅。卷后第一个题跋作者杨维桢数百言的《竹西志》说明他与杨谦的密切关系，他还在《不碍云山楼记》中详述了他们的认识过程："至正九年春，余抵淞之张溪，溪之东有大族为杨竹西氏。居之南偏，其楼曰：不碍云山。竹西谦于楼之上。"① 杨维桢还题跋过王绎与倪瓒合作的《杨竹西小像》，从卷后杨维桢、张雨、马琬、邵衷、赵檏、钱惟善、陶宗仪等人的题跋中，我们可以看出杨谦在元末文人圈中的地位，可惜他的诗集和著作没有传世，这让我们非常遗憾，也因此不能对他进行深入的研究。

倪瓒是画此类作品最多的画家，存世作品有《安处斋图》《容膝斋图》《清闷阁图》《紫芝山房图》《壶月轩图》《水竹居图》（图 2.27）等。现存中国国家博物馆的《水竹居图》是倪瓒早年为好友高进道所作，技法语言与风格都与其成熟时期有着较大的差别。这不仅是一件设色作品，而且不是一河两岸式的风格，不是孤寂清冷的画风，不是侧笔折带皴。倪瓒用中锋披麻皴绘制了一幅枝繁叶茂、绿树成荫的画面，也许这更符合高进道水竹居的真实状况。画面右上方有倪瓒自题："至正三年癸未岁八月望日，进道过余林下，为言僦居苏州城东，有水竹之胜，因想像图此，并赋诗其上云：'僦得城东二亩居，水光竹色照琴书。晨起开轩惊宿鸟，诗成洗研没游鱼。'倪瓒题。"《清闷阁集》卷三还收录了另外一首诗《高进道水竹居》："我爱高隐士，移家水竹边。白云行镜里，翠雨落阶前。独坐敷书席，相过趁钓船。何当重来此，为醉酒如川。"② 可见倪瓒与高进道关系密切。高进道是山东聊城人，后随父亲来到苏州定居，进道不出仕，喜读书，隐居于水竹居，虽生活清贫，但自由自在，乐得其所。后高进道被授予广西官职，但婉辞不就，后经多位朋友相劝，最终就职，而且政声颇佳。元人陈基（1314～1370 年）《夷白斋稿外集》有一篇《送高进道序》对此有所记载：

> 聊城高君进道，侍其先大夫员外公寓吴最久。公中朝凤望，风裁峻

① 杨维桢：《东维子集》，引自《文渊阁四库全书》第 1221 册，第 581 页。

② 倪瓒撰、江兴祐点校：《清闷阁集》，第 69 页。

图 2.27 〔元〕倪瓚　水竹居图　55.5cm×28.2cm　中国国家博物馆藏

整，居家尤严肃。进道兄弟侍立终日，非有故，不辄去左右……而进道又特以博古好学，雅为诸公所知……进道方僦居水竹间，环堵萧然，贫窭日甚。人以为难，而进道读书，时为鼓琴，宴如也。[①]

 倪瓒的《容膝斋图》（图 2.28）也属于此类作品，不过需要注意的是此画并不是专门为仁仲医师的容膝斋而创作，而是先创作好作品，再次作题赠送给仁仲医师，是典型的先有画后有题。倪瓒在画面上方有两段题语，右边一竖行题款为此画刚刚创作时所作，款文为："壬子岁（1372）七月五日云林生写。"中间一大段文字题于 1374 年，款文为："屋角东（东字衍——笔者注）春风多杏花，小斋容膝度年华。金梭跃水池鱼戏，彩凤栖林涧竹斜。亹亹清谈霏玉屑，萧萧白发岸乌纱。而今不二韩康价，市上悬壶未足夸。甲寅三月四日檠轩翁复携此图来索谬诗，赠寄仁仲医师，且锡山，予之故乡也，容膝斋则仁仲燕居之所，他日将归故乡，登斯斋，持卮酒，展斯图，为仁仲寿，当遂吾志也。云林子识。"由此款我们可知，倪瓒 1372 年创作此图，其后赠送给了友人檠轩翁，檠轩翁收藏了近两年时间，又携此画找到倪瓒，请倪瓒题诗，再转赠给好友潘仁仲，于是倪瓒欣然命笔。潘仁仲是倪瓒的同乡、友人，他们之间有往来，倪瓒还曾为潘仁仲画过《梧竹草亭图》并赋诗云："翠竹萧萧依碧梧，一亭聊以赋闲居。浮杯乐饮思潘岳，藻思春江濯锦如。"[②]他还有两首送给潘仁仲的诗，其中一首盛赞潘仁仲的医术，诗云："良相良医意活人，得仁要亦在求仁。能调脾肺心肝肾，不出酸咸甘苦辛。"[③]《容膝斋图》描绘的是春景、夏景，还是秋景，实在是令人难以确定，这在倪瓒的很多作品中具有共性。《容膝斋图》没有时间的指向性，也没有潘仁仲容膝斋的指向性，是先有作品，然后根据作品的第二次题跋再确定的作品名称。即便如此，它依然是文人之间互赠之佳品，也许正因为此，反而更加强了其文人属性。

 倪瓒还为徐有常的叶湖别墅创作过作品，并作诗云："叶湖水沦涟，松陵在其西。望见吴门山，波上翠眉低。白蘋晚风起，寒烟远树齐。水蕉笼华槛，露

① 陈基：《夷白斋稿外集》，引自《文渊阁四库全书》第 1222 册，第 375 页。

② 倪瓒撰、江兴祐点校：《清閟阁集》，第 240 页。

③ 同上书，第 255 页。

图 2.28 〔元〕倪瓒 容膝
斋图 74.2cm×35.4cm 台
北故宫博物院藏

柳罩金堤。居贞宁汲汲，旅泊自栖栖。屏处观鱼鸟，风雨夜乌啼。"① 为张德常画《良常草堂图》，并赋诗云："结屋正临流水，开门巧对长松。为待神芝三秀，移居华岳西峰。"② 为陈汝秩画《雅宜山斋图》，并赋诗云："灵岩对植雅宜山，穹林巨石临苍湾。若翁遁迹在其麓，有子读书长闭关。松根茯苓煮可握，檐下慈乌去复还。写图爱此锦步幛，白云红杏春斓斑。至正乙巳五月廿三日，句吴倪瓒画雅宜山斋图赋诗以记岁月云，陈惟寅有雅宜山斋，惟寅号大髯，弟允号小髯。"③

传为赵孟頫的《百尺梧桐轩图》，虽然不是赵孟頫的真迹，但可以认定为元代的一幅佳作。据傅熹年先生考订，此图是画家为张士诚之弟张士信所作，画面上堂中端坐之人就是张士信，描绘的是张士信在园中种梧桐树，以此来赞美其招贤纳士。④ 元代属于这一类的名家名作还有不少，或是有作品传世，或是见诸文献记载，如黄公望《芝兰室图》、张雨和倪瓒合作《清閟阁图》、庄麟《翠雨轩图》、曹知白《贞松白雪轩图》、方从义《高高亭图》、王蒙《西郊草堂图》《芝兰室图》《东山草堂图》《雅宜山斋图》《一梧桐轩图》、赵原《合溪草堂图》等。书斋、庭院往往代表着文人的品格与身份、志趣与追求，是文人的精神寄托与心灵家园，是他们独善其身之所，更是文人之间唱和、雅集的乐园。元代这种以文人的庭院、书斋为题材的绘画凸显了文人之间的交往，也凸显了元代山水画的文人品格。

（二）从自然山水到隐逸山水

"隐逸山水"是以归隐为题材的山水画创作，这一类作品在元代山水画中占据着重要的地位，可以说，元代著名的山水画家几乎都画过此类题材，而且是一而再、再而三地创作，乐此不疲。

为什么要创作隐逸题材的山水画呢？这大概和文人"穷则独善其身，达则兼济天下"的理想信念有着密切的关系。文人一开始便接受"修齐治平"的儒家思想，他们努力读书，考取功名，进入仕途，施展才华。可是一旦这种政治理想被阻断，不能发挥其自身才能、实现其政治抱负时，归隐便成为他们

① 倪瓒撰、江兴祐点校：《清閟阁集》，第 34 页。
② 同上书，第 97 页。
③ 汪珂玉：《珊瑚网》，引自《中国书画全书》第 5 册，第 1075 页。
④ 傅熹年：《元人绘〈百尺梧桐轩图〉研究》，《文物》1991 年第 4 期。

最好的出路，不会被嘲笑、蔑视，反而会被赞扬甚至歌颂。不少文人甚至在入仕一开始便为他日去官隐居做好了心理准备，如钱谦益的好友李流芳居官时就曾说过："他日世事粗了，筑室山中，衣食并给，文史互贮，招延通人高士，如孟阳辈流，仿佛渊明南村之诗，相与咏歌皇虞，读书终老，是不可以乐而忘死乎！"①

文人的归隐一般都选择山林或郊区，这自然与中国传统的山水文化有关，文人于山林可以陶冶性情，体会山川变幻的自然之美，渐渐释放心中的压抑、疏散胸中的块垒，自由自在，身体与心灵均完全放松，读书作画、诗词唱和，脱尘出俗。山野之趣、林泉之乐与文人的清高儒雅有着异曲同工之妙，当自然山水遇到隐士时，山林已经不仅仅是自然山水，还被赋予了文人气息。

隐逸山水画并不是元代才出现的，目前能见到的最早的作品可能是宋代李唐的《清溪渔隐图》，但是，元代之前此类题材的山水画极少，到了元代之后才逐渐增多。元代的隐逸山水大概可以分为三类：其一是以著名隐士为题材的山水画，其二是以"渔父"为主题的隐逸山水画，其三是带有强烈归隐意象的山水画。

第一类以著名隐士为题材的山水画有钱选的《归去来辞图》、何澄的《陶潜归庄图》、王蒙的《葛稚川移居图》、赵原的《陆羽烹茶图》等。

谈起归隐，陶渊明是不能绕过的，他曾做过两个多月的彭泽令，之后弃官归田，并作脍炙人口的《归去来兮辞》以明志，从此，陶渊明、彭泽令、采菊、东篱等都成为隐逸的代名词，陶渊明也成了后世文人归隐后争相效仿的楷模。以陶渊明为题材进行绘画创作是到了元代才逐渐多了起来，元代之前尚未见过此题材的绘画真迹。元代钱选的《归去来辞图》（图2.29）以陶渊明《归去来兮辞》中的"僮仆欢迎，稚子候门"为典型场景，描绘陶渊明乘舟回家的情形。画中陶渊明站立船头，手指家园，似乎在给摆渡人指明方向，又似乎是看到家园，难掩心中急切之情。他的身后是淡淡虚静的远山，面前不远处是一座农家小舍，门口五棵柳树成阴，门口有一妇人与两个小孩迎接陶渊明归来，院内修竹成林，一片清幽之境跃然于纸上。钱选在卷后自题："衡门植五柳，东篱采丛菊。长啸有余清，无奈酒不足。当世宜沉酣，作邑召侮辱。乘兴赋归欤，千载一辞独。"

① 钱谦益：《牧斋初学集》，引自《续修四库全书》第1390册，第16页。

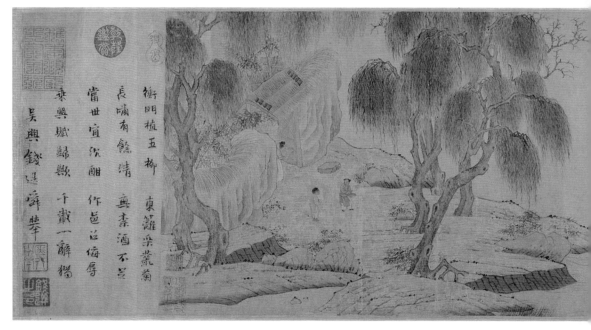

图 2.29 〔元〕钱选 归去来辞图 26cm×106.6cm 美国大都会艺术博物馆藏

　　何澄《陶潜归庄图》以《归去来兮辞》中的典型情节为依托，进行了分段式场景描绘，如"问征夫以前路"、"僮仆欢迎，稚子候门"、"携幼入室，有酒盈樽"、"引壶觞以自酌，眄庭柯以怡颜"、"策扶老以流憩，时矫首而遐观"等。画家以山石、房屋、围墙等作为载体，巧妙地将长卷分成若干段情节，主人翁陶渊明穿插其间，使得每一段画面既独立又连贯，生动地表现了陶渊明归庄后的生活，展示了陶渊明寄情田园林泉的闲情逸致。

　　钱选与何澄都绘制了陶渊明归隐题材的作品，但二人有区别也有相似。钱选是隐士，而何澄是士人。钱选画陶渊明隐居也许画的是自己、画的是现实生活，画中的陶渊明不过是个载体；何澄画陶渊明画的是别人、不是现实，画的是自己的理想。但二人均对隐逸山水充满了向往，尤其是何澄，栖身官场而心向归隐，这代表了不少士人的心态。有不少士人由于各种原因不能隐居，但心中对隐居充满向往，如赵孟頫等都属于此类。

　　第二类是以"渔父"为主题的隐逸山水画，代表作品有吴镇的《渔父图》、赵雍的《渔父图》等。

　　"渔父"是古代绘画作品中经常出现的题材，它是强烈的隐逸符号。当然，这里我们首先必须要明白"渔父"与"渔夫"的区别，二者在画面中的

形象有时并没有本质的区别，有时候也会有形象上的区分，如画的是文人模样的渔翁，那肯定是"渔父"。渔夫与渔父背后的意蕴却大为不同，如果是"渔夫"，那这件作品可能只是真实的渔夫形象，并不一定具有隐逸的性质，要知道一幅古代山水画中有真实的点景渔夫形象，是极其正常的事情。即便画中的"渔夫"不是真实的渔夫形象，也可能是画家为了画面生动而随意增加的点景，目的只是为了让画面更加有生气，这种绘画与隐逸没有关系。要判断是"渔父"还是"渔夫"，则需要从作品名称、画中的其他形象、作者题款等多个方面来入手。"渔父"这一隐逸的主题符号有着悠久的历史，一般都追溯到《庄子》与《楚辞》：

> 《庄子·渔父》中的"渔父"被描绘成一位隐逸的圣人，这是《庄子·渔父》中的原型或原始意象。屈原《楚辞·渔父》中的"渔父"形象，也属于隐士，而且都是高人或圣人……《庄子·渔父》中的"渔父"尽管出现在《庄子》中，然而这个形象伪托的是有儒家性质的"隐士"母题形象；《楚辞·渔父》中的"渔父"多是道家的"隐士"母题形象。我们不妨认为《庄子·渔父》与《楚辞·渔父》中的"渔父"是后世文学与绘

画中"渔父"母题的基本原型——"隐士"母题。①

目前能见到的最早的"渔父"题材绘画作品大概就是宋代许道宁的《渔父图》，此图现藏美国纳尔逊－阿特金斯艺术博物馆，不过经过笔者细读此图，觉得这幅《渔父图》与隐逸题材并无关系。许道宁此图视野开阔，几乎不画近景，只在画面左右两侧下角画小部分的坡石与丛树，中景便是辽阔的江面与两组突兀耸立的群山，两组群山位于画面较为中间的位置，让画面极具稳定感。远山连绵起伏，渐远渐淡。为什么说此图不是隐逸题材的"渔父图"呢？因为此图整体上比较写实，再细看画中点景（图2.30），中景江面上有四条渔船，每条船上两人，一人掌舵，一人捕鱼或钓鱼。岸边又有两组人物，一组出行，他们正在努力将一匹牲口往船上赶；另一组画一人骑行，一人挑着渔具行走。这不就是一幅描写江边景致的山水画吗！隐居的"渔父"不可能如此聚众隐居！另，此图没有许道宁的题款，有传说此图另有名字《秋江渔艇图》，我觉得比较恰当。

元人吴镇寄情山水，常以渔父自况，他钟爱渔父题材的创作，画了不止一幅《渔父图》，其画作也就成为隐逸题材的典型案例。据余辉先生研究，由于吴镇祖、父两代靠航海事业积累了一定的财富，吴镇必定继承了父辈的产业，所以"今人以一生潦倒、贫困来概括他的经济生活未必可观"。②吴镇衣食无忧，醉心于道，诗画自娱，隐居不仕。他曾画过一张《草亭诗意图》，颇能表明他远离世俗、高标清逸的性情。他在画上题云："依村构草亭，端方意匠宏。林深禽鸟乐，尘远竹松清。泉石供延赏，琴书悦性情。何当谢凡近，任适慰平生。"③他的《渔父图》在图式上有着相似性，均是近坡平缓邻水，杂草丛生，中间小面积的江水、湖水中有一渔舟，舟中一人悠闲垂钓，远处或沙渚渐远，或远山简淡。现藏故宫博物院的《渔父图》（图2.31）、《芦花寒雁图》（图2.32）以及台北故宫博物院藏的《渔父图》都是此种类型。虽然《芦花寒雁图》的名字与渔父无关，但画的的确是渔父。故宫博物院藏的《渔父图》上有吴镇自题云："目断

① 赫云、李倍雷：《艺术变迁史中的主题学与图像学关系——基于中国古典绘画"渔父"母题图像分析》，《民族艺术》2017年第1期，第139—140页。

② 余辉：《吴镇世系与吴镇其人其画——也谈〈义门吴氏谱〉》，《故宫博物院院刊》1995年第4期，第54—55页。

③ 吴镇：《梅花道人遗墨》，引自《文渊阁四库全书》第1215册，第496页。

图 2.30 〔宋〕许道宁 《渔父图》中的点景

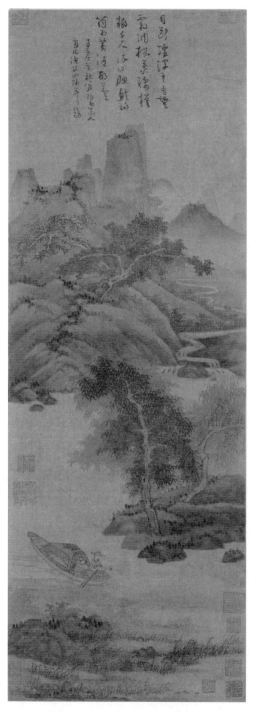

图 2.31 〔元〕 吴镇　渔父图
84.7cm × 29.7cm　故宫博物院藏

图 2.32 〔元〕 吴镇　芦花寒雁图
83.3cm × 27.8cm　故宫博物院藏

烟波青有无，霜凋枫叶锦模糊。千尺浪，四腮鲈，诗简相对酒葫芦。至元二年秋八月，梅花道人戏作《渔父》四幅并题。"《芦花寒雁图》画的图像与上述两本《渔父图》大致相似，只是渔舟上的渔父没在钓鱼，而是仰天凝望两只野雁在飞翔，吴镇题诗云："点点青山照水光，飞飞寒雁背人忙。冲小浦，转横塘，芦花两岸一朝霜。"台北故宫博物院藏的《渔父图》中吴镇自题："西风潇潇下木叶，江上青山愁万叠。长年悠悠乐竿线，蓑笠几番风雨歇。渔童鼓棹忘西东，放歌荡漾芦花风。玉壶声长曲未终，举头明月磨青铜。夜深船尾鱼拨刺，云散天空烟水阔。至正二年春二月为子敬戏作渔父意。梅花道人书。"吴镇喜欢用淡墨湿笔，这一点与元四家其他三人不同，所以他的画看起来很润。他的画风沉郁苍茫，意境辽阔沉穆，清旷淡泊，但无凄凉冷寂之意。恽南田曾评价吴镇的画："梅花庵主与一峰老人同学董、巨，然吴尚沉郁，黄贵潇散，两家神趣不同，而各尽其妙。"[①] 可谓一语中的。吴镇《洞庭渔隐图》上自题《渔父词》一首云："洞庭湖上晚风生，风搅湖心一叶横。兰棹稳，草花新，只钓鲈鱼不钓名。至正元年秋九月，梅花道人并书。"其另一件渔隐山水《秋江渔隐图》，表现的也是渔父渔隐情结，画上题诗："江上秋光薄，枫林霜叶稀。斜阳随树转，去雁背人飞。云影连江浒，渔家并翠微。沙鸥如有约，相伴钓船归。梅花道人墨戏。"上述吴镇的五幅作品中均没有题写作品名称，均题有诗词，其中四幅吴镇明确题写有《渔父词》或表明是在"戏作渔父意"，仅《秋江渔隐图》没有明确标注，但观此图的图式与意境，为渔父图无疑。

除了吴镇的渔父题材之外，还有不少画家都有类似的题材，虽没有明确题名为渔父图，但也都是以渔父隐居为主题的创作，如盛懋的《清溪渔隐图》《秋林渔隐图》《洞庭渔隐图》《秋江渔隐图》、王蒙的《花溪渔隐图》等。

第三类是带有归隐意象的山水画，代表性作品有钱选的《秋江待渡图》《烟江待渡图》《浮玉山居图》《山居图》、盛懋的《秋江待渡图》、王蒙的《夏山高隐图》《青卞隐居图》等。这一类山水画或通过画家题款，或通过画名，或通过画中的图式与形象等表达隐逸情怀。

钱选是宋末元初的著名文人，由于南宋灭亡，他焚烧自己的著作，隐居山林。后来元代统治者征召文人入仕，钱选决然拒绝，他甚至在画中不题写元代

① 恽寿平撰、毛建波校注：《南田画跋》，西泠印社出版社 2008 年版，第 43 页。

图 2.33 〔元〕钱选 秋江待渡图 26.8cm×108.4cm 故宫博物院藏

年号。钱选有着强烈的隐居情怀，他创作的很多山水画作品都具有隐逸性质，如《秋江待渡图》（图 2.33）近处临江坡石上三棵老树绰立，树下一红衣人孑然独立，等待渡江。中间大面积的江水辽阔平静，上有一小舟在渡行人。江对岸山峦起伏，绿树成林，茅屋农舍掩映其间。画家自题："山色空濛翠欲流，长江浸彻一天秋；茅茨落日寒烟外，久立行人待渡舟。吴兴钱选舜举画并题。"此图看似"渡江"，实则"渡心"，江对岸的茅屋农舍就是理想的隐居之地，如何抚平对大宋灭亡的悲切之情、亡国之痛，"渡"到没有歧视的国泰民安的理想的生活状态，是钱选此类画的主旨。他的《山居图》也是类似的作品，画中要通过弯弯曲曲的小路，而且要过了江，才能到达一处意境清幽、丛林茂密的农家小院。这一理想的世外桃源位于江中，四面环水，只有一条小桥可以连接外面，实在是抚平伤痛、远离喧嚣的绝佳之所。

王蒙的《青卞隐居图》（图 2.34）高远、深远并用，画山峰从左下角呈弧形连绵往上，高耸入云。近景杂树丛生中有一小径蜿蜒曲折，路上有一文人策杖前行；中景深深的山坳中有三间茅屋，小小的茅屋、行人与崇山峻岭形成了极大的反差，更让观者领略到此画隐逸的主题。也许是为了生计，也许是心有不甘，王蒙的一生，时而官，时而隐，但最终还是因为明洪武年间胡惟庸案受牵连冤死狱中。倪瓒曾写诗劝王蒙归隐："野饭渔羹何处无，不将身作系官奴。

陶朱范蠡逃名姓，那似烟波一钓徒。"① 或许此图中的行人便是王蒙自己，正在去往山间幽谷中的桃源之地。也许王蒙并不想出仕，可能他有很多无奈之处，因此他画了不少隐逸类的作品来表明自己的心志。

（三）从自然点景到文人意象点景

点景是山水画中点睛之处，也有"画眼"之称，尤其是在"静"的山水画中添加"动"的点景，能让山水画更生动传神。点景的性质在一定程度上决定了绘画的性质，通过纵向梳理宋元时期的山水画，我们发现，宋代山水画中的点景多具有自然点景的特征，而元代山水画中的点景则多具有文人意象点景的特征。自然点景指的是山水画中的点景具有真实性，这些点景形象不一定是画家作画时看见的，但应该是自然界或当时现实生活中常见的，而且这些点景形象是和文人、文化没有什么关系的，如渔夫、行旅、农民，以及农业生产生活的用具，如水磨、耕犁、牛车等。文人意象点景指的是山水画中具有文人意象特征的点景，是画家为了表达自己某种文人气质、隐逸情怀等而塑造的具有非写实性的点景形象，如历史上的著名文人、渔父，文人呈现或抚琴、或策杖、或吹笛等形象。从宋代的自然点景到元代的文人意象点景凸显了山水画从自然山水到文人山水的转变。

① 倪瓒撰、江兴祐点校：《清閟阁集》，第225页。

图 2.34 〔元〕王蒙 青卞隐
居图 140.6cm×42.2cm 上海
博物馆藏

　　董源《潇湘图》中的点景较多（图2.35），有七艘渔舟在打鱼，有一组十人在撒网打鱼，还有一组六人坐着小船向岸边驶来，岸上五人拱手相迎。范宽《溪山行旅图》中的点景是两个行旅（图2.36），一前一后，前面引路，后面赶驴，后者身上还背着行李，每一头驴子身上都驮满了行李，他们可能是进货归来。传为李成《晴峦萧寺图》中的点景有坐在酒馆里吃饭的客人、路上担着柴的樵夫、骑着驴子赶路的行人等（图2.37）。郭熙《早春图》中的点景有四组（图2.38），第一组是一家四口在江边，男子挑水，女子怀抱婴儿，领着一个小孩随行；第二组是渔夫准备上岸，一人撑船，一人收网；第三组

图 2.35　〔五代〕　董源　《潇湘图》中的点景

图 2.36 〔宋〕范宽 《溪山行旅图》中的点景

图 2.37 〔宋〕(传)李成 《晴峦萧寺图》中的点景

是三个行旅挑着行李,前面的一人回首张望;第四组是两个行旅背着行李行走。许道宁《渔父图》中的点景有三组,一组是四艘渔船在打鱼;另一组是出行的人正在把牲口往船上赶;还有一组是一人骑驴子、一人扛着渔具在行走。李唐《江山小景图》中的点景是四艘非常写实的帆船在江面上航行,同

图 2.38 〔北〕 郭熙
《早春图》中的点景

时还有两艘渔舟在打鱼。还有张择端的《清明上河图》中的人物、船只、酒家等写实性点景自然不用多说了。

南宋以后，山水画中的点景呈两条路径发展：一是延续北宋以来的自然点景，二是逐渐出现文人意象点景。我们以现存的名家作品进行分析，延续自然点景的代表作品有刘松年的《溪山行旅图》、马远的《踏歌图》和《晓雪山行图》、夏圭的《西湖柳艇图》等。马远《踏歌图》中的点景是六人为庆祝丰收在田间小路上踏歌而行，一个妇人带着孩子走在前面回首张望，四个农夫载歌载舞（图2.39）。《晓雪山行图》中的点景是一人赶着两头驴子前行，两头驴子身上各驮了一大筐东西。夏圭《西湖柳艇图》中的点景有坐着轿子出行的人、渔船和渔夫、河边的客舍、酒家等。出现文人意象点景的代表作品有萧照的《山腰楼观图》、马远的《松寿图》和《山径春行图》等。萧照《山腰楼观图》中的点景是两个文人模样的人物站在山崖边，向远处眺望，一人手指远方，回首与另一人交谈（图2.40）。马远《松寿图》中的点景是一个高士携一书童闲坐在山石老松之下。《山径春行图》中的点景是一个高士手捻胡须，凝视前方，一个书童抱琴紧随其后（图2.41）。此外，南宋还陆续出现了赵葵的《杜甫诗意图》一类的画作，这种以文人诗意、文人读书为题材的绘画创作彰显了绘画的人文性，当然也属于文人山水的范畴。

到了元代，文人意象点景和与文人相关题材的山水画开始大量出现，并成为绘画创作的主流。钱选的《王羲之观鹅图》画的是王羲之在水边的亭子里观

图2.39 〔宋〕 马远 《踏歌图》中的点景

图 2.40　〔宋〕　萧照　《山腰楼观图》中的点景

图 2.41　〔宋〕　马远　《山径春行图》中的点景

鹅的情形，表现的是王羲之从鹅的转颈领悟书法用笔转腕的故事。赵孟頫《谢幼舆丘壑图》描绘的是晋朝名士谢鲲静坐丘壑之间寄情山林的场景。谢鲲才华横溢、为人坦荡，虽然为官，但不修威仪，善清谈，尤喜寄情山水。《世说新语·品藻》载："明帝问谢鲲：'君自谓何如庾亮？'答曰：'端委庙堂，使百僚准则，臣不如亮。一丘一壑，自谓过之。'"《世说新语》中也曾记载顾恺之画谢幼舆于丘壑之间的作品，赵孟頫此作亦是此意。黄公望《剡溪访戴图》画的是东晋名士王徽之雪夜乘兴乘小舟访戴逵的故事。戴逵是东晋时期著名的画家、隐士，他才名高远、秉性高洁、性格放达，一生淡泊名利，隐居山林。"访戴"的典故出自《世说新语·任诞》：

> 王子猷居山阴，夜大雪，眠觉，开室，命酌酒，四望皎然。因起彷徨，咏左思《招隐诗》，忽忆戴安道。时戴在剡，即便夜乘小船就之。经宿方至，造门不前而返。人问其故，王曰："吾本乘兴而行，兴尽而返，何必见戴？"

颇有"得意忘形，得意忘言"之意。以这种颇具文学色彩的典故进行的绘画创作有力地说明了此图的文人属性。王蒙《春山读书图》中的点景分别有三处，共三个文人与一个书童（图2.42）。盛懋的《秋舸清啸图》描绘的是一位高士秋天乘船在河上游玩的场景，船夫撑船，高士清啸，值得注意的是图中的船夫已经换成了书童模样，可见画中点景文人情趣的转向（图2.43）。《沧江横笛图》的点景是一位高士在江边吹笛子的形象。朱德润《松溪放艇图》中的点景是两位文人乘舟出行的场面。《林下鸣琴图》的点景为三位文人对坐，一人弹琴，二人倾听，中间还有点心之类的食物，这应该是小型雅集的场面。最值得一说的是《浑沦图》（图2.44），点景是一个圆，这个圆也是此画的核心。画家题："浑沦图赞 浑沦者，不方而圆，不圆而方。先天地生者，无形而形存。后天地生者，有形而形亡。一翕一张，是岂有绳墨之可量哉。"《列子·天瑞》曰："气形质具而未相离，故曰浑沦。浑沦者，言万物相浑沦而未相离也。"由此可知，此画的寓意即道，浑沦者万物之始，有"道生一，一生二，二生三，三生万物，万物复归于道"之意。此外还有盛懋的《秋江垂钓图》和《秋林高士图》、曹知白

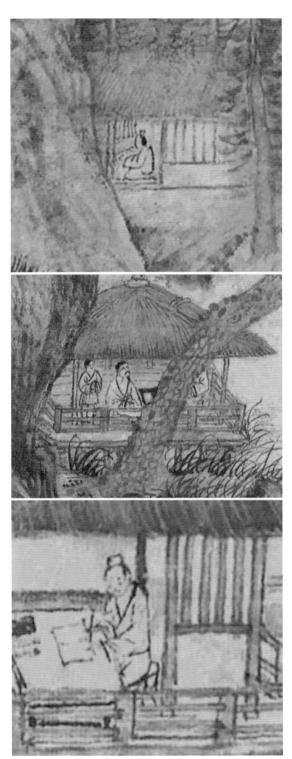

图 2.42 〔元〕 王蒙 《春山读书图》中的点景

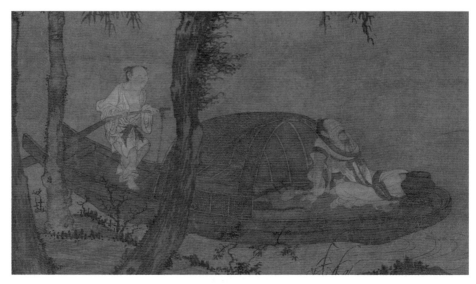

图 2.43 〔元〕 盛懋 《秋舸清啸图》中的点景

的《溪山泛艇图》和《清凉晚翠图》、罗稚川的《携琴访友图》、唐棣《松阴聚饮图》和《长松高士图》等，均属此类。

从书斋山水到隐逸山水，再到具有文人意象点景的山水画，还有众多以文人诗意、文人典故等文人题材创作的山水画，等等，充分说明了元代山水画题材已经从宋代的自然山水转向了文人山水，这个转向与元代画家的身份有着极为密切的关系。

二、从自然花鸟到竹梅兰等文人花鸟

自然花鸟即画中的花鸟与自然界的花鸟姿态、造型无异，风格上多是工笔细腻，写实性强，而且画中的花鸟不太具有寓意性、象征性等文人意象。宋代花鸟画以精工细腻、色彩绚烂著称于中国绘画史，其题材分两类：其一为宫中珍禽异草、名花奇石，这是黄筌画派所钟爱的题材；其二是闲花野草、修竹小鸟，这是徐熙画派所擅长的题材。这两种花鸟画均属于自然花鸟。

竹梅兰等文人花鸟指的是文人士大夫热衷的用笔简逸、以竹梅兰等为题材的花鸟画。这里为什么不说是"梅兰竹菊"而只说"竹梅兰"呢？因为遍查元代花鸟画传世作品，居然没有找到画墨菊或者写意菊花的画家与作品，可见当时画菊的作品比较少。此处的竹、梅、兰也是按照传世作品的多少来定的顺序。

这类画作有三个明显的特征：其一是以书入画，这是文人以自己擅长的书法改造绘画的开始，也是文人参与绘画，让绘画有书卷气的显著特点；其二是花鸟画具有强烈的象征性与寓意性，在绘画中花鸟的象征性与寓意性比花鸟本身更重要；其三是画家更强调绘画的抒情性以及笔墨，多以水墨为之，而且忽略花鸟的造型与形似。

无论是黄筌画派，还是徐熙画派，宋代花鸟画整体上都处于状物精微、与物传神、形神兼备的状态，他们只是在艺术风格上有所不同而已，这在他们的传世作品中可见一斑。我们看看传为黄筌的《写生珍禽图》、黄居寀的《山鹧棘雀图》、传为徐熙的《雪竹图》、崔白的《寒雀图》和《双喜图》、传为赵昌的《写生蛱蝶图》、易元吉的《聚猿图》、赵佶的《祥龙石图》和《瑞鹤图》、李迪的《枫鹰雉鸡图》、林椿的《果蔬来禽图》（图 2.45）、马远的《倚云仙杏图》等作品，就会明白宋代花鸟画的写实性、自然性。画家在努力刻画客观物象，使之达到写真与传神的境界，他们将自己的主观情感融入客观物象当中，并使之服从于客观物象。

进入元代以后，花鸟画开始出现两大体系：其一是延续宋代精工写实的自然花鸟，并有一定程度的变化，但是从总体上看，已经在逐渐退出花鸟画的主流舞台，代表画家有钱选等；其二是传承宋代文人画中的墨竹、墨梅、墨兰等，这一类成蔚为大观之势，代表画家有郑思肖、王冕、柯九思、吴镇、顾安等。对元代的花鸟画形态，郑午昌有着精辟的分析：

> 盖花鸟画，当宋时实为极盛之时期，其势力实足哄动元人之心理，而使勿异迁。其不受哄动者，即洒然自放，直习水墨写兰竹等以自娱，不愿于花鸟画中，别开生路，与此浓丽一派为匹敌。是以此浓丽之花鸟画派，得于此短期之元代，兀然借宋之盛势而弗替。然究其极，终不敌习水墨兰竹者之多。[①]

竹梅兰等文人花鸟是元代及以后花鸟画的重要题材，元代以后，画家虽然

① 郑午昌：《国画学全史》，上海书画出版社 1985 年版，第 286 页。

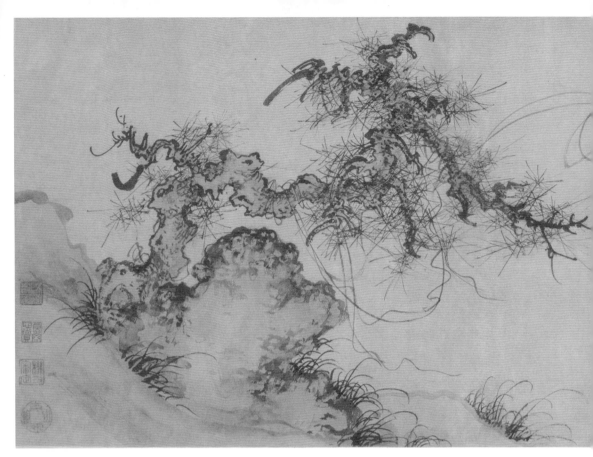

图 2.44 〔元〕 朱德润　浑沦图　29.7cm×86.2cm　上海博物馆藏

有分科，但多会画竹、梅、兰，不会画者较少。这类题材之所以在元代逐渐风
靡，大概和元代画家多是文人的身份密不可分。竹梅兰等文人花鸟题材造型简
单，有书法功底的人容易上手，这为元代众多文人提供了便利。此外，这类题
材有着较强的象征寓意，适合文人心性的表达。

　　竹梅兰等文人花鸟并不是在元代才出现，而是有着悠久的历史。我们分别
对元代盛行的墨竹、墨梅、墨兰的历史与现状进行梳理。

　　（一）墨竹

　　竹子中通有节，象征虚心、有气节，更寓意君子之风。《世说新语·任诞》
记："王子猷尝暂寄人空宅住，便令种竹。或问：'暂住何烦尔？'王啸咏良久，
直指竹曰：'何可一日无此君？'"白居易《养竹记》更是将竹子的自然属性与
文人品质进行了全面的联系："竹似贤，何哉？竹本固，固以树德；君子见其
本，则思善建不拔者。竹性直，直以立身；君子见其性，则思中立不倚者。竹
心空，空以体道；君子见其心，则思应用虚受者。竹节贞，贞以立志；君子见

其节，则思砥砺名行，夷险一致者。夫如是，故君子人多树之为庭实焉。"[1]苏轼更云："可使食无肉，不可使居无竹。无肉令人瘦，无竹令人俗。人瘦尚可肥，俗士不可医。"[2]竹子在文人眼中的地位与意义，可见一斑。

竹子何时出现在中国画中，我们从文献中大概可以追溯到唐代，朱景玄《唐朝名画录》中擅画竹子的画家有韩幹、薛稷、韦无添、韦偃、程修己、边鸾、萧悦等。张彦远《历代名画记》云，萧悦"工竹，一色，有雅趣"。[3]唐代有关竹子的绘画作品，我们现在无缘得见。从现存画迹来看，最早的画竹作品要属传为五代徐熙的《雪竹图》了。宋代的画竹作品大致可以分为两类：大部分是"自然花鸟"的竹，如崔白的《竹鸥图》、李安忠的《竹鸠图》(图2.46)、李迪的《古木竹石图》、吴炳的《竹雀图》、佚名的《梅竹双雀图》和《白头丛

① 顾学颉校点：《白居易集》，中华书局1979年版，第936页。

② 孔凡礼点校：《苏轼诗集》第2册，中华书局1982年版，第448页。

③ 张彦远：《历代名画记》，引自《中国书画全书》第1册，第157页。

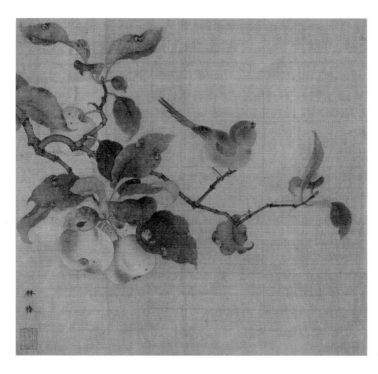

图 2.45 〔宋〕 林椿
果熟来禽图 26.9cm×
27.2cm 故宫博物院藏

图 2.46 〔宋〕 李安忠
竹鸠图 25.4cm×26.9cm
台北故宫博物院藏

竹图》等，这些作品中竹子都是与其他物象，如麻雀、白头翁、斑鸠等鸟禽合起来组成画面，而且竹子在作品中并不是占主要地位，竹子的画法也属于工笔精细的风格；还有一部分是具有文人特征的墨竹，如文同的《墨竹图》等。

　　文人所倾心的墨竹始于何时，似乎很难找到一个准确的答案。北宋刘道醇认为："写墨竹千古无传，自沙门元霭及唐希雅、董羽辈始为之唱。"[①] 元人夏文彦则认为始于晚唐至五代："张立，不知何许人，蜀中画迹甚多，亦能墨竹。"[②] 以现存墨迹来看，如果我们将传为徐熙的《雪竹图》作为墨竹的开始，这似乎有点牵强，但它的确是以纯水墨绘制而成，只不过技法还是勾染式的工笔形态。图中丛竹刻画非常细腻，竹子的枝叶、断裂的老干、坚硬的湖石、被虫子蚕食出洞的杂草叶子等，都描绘得细致入微。沈括《梦溪笔谈·书画》这样评论徐熙的画法："徐熙以墨笔画之，殊草草，略施丹粉而已，神气迥出，别有生动之意。"这里我们不要忽视一个细节，那就是千万不要用当代美术语境下的"殊草草"去理解沈括的"殊草草"，要知道沈括还这样评论过董源的画："近视之几不类物象，远观则景物灿然。"可是，当我们对比董源的《潇湘图》等作品时，也没发现它有多么"不类物象"。

　　现藏台北故宫博物院文同的《墨竹图》（图 2.47）可谓宋代墨竹画的代表之作，文同也是公认的墨竹画的代表人物，专攻画竹，时称"湖州竹派"。元人李衎《竹谱详录》云："文湖州最后出，不异杲日升堂，爝火俱息，黄钟一振，瓦釜失声。"[③] 李衎这个评价是极高的，他指出了文同在墨竹画历史发展中至高无上的地位。《墨竹图》中用笔严谨但不拘谨，虽然整体看还比较工整，但也能看出"笔笔写出"的感觉。那些干、叶上的飞白，劲挺有生机的嫩枝，叶有正面到背面的反转，等等，都显示出一定的书写性与率性。虽然这些技法距离元代以后的墨竹画法还有很大的距离，但与《雪竹图》相比，已经是往书写性、粗笔写意性方面迈出了极大的步伐。文同之后的苏轼虽然没有专门的墨竹作品传世，但传为他画的《枯木怪石图》（图 2.48）中左侧画有竹子的形象，虽然只有

① 刘道醇：《圣朝名画评·花木翎毛门》，花木《中国书画全书》第 1 册，第 458 页。

② 夏文彦：《图绘宝鉴》，第 24 页。

③ 李衎：《竹谱详录》，引自《中国书画全书》第 2 册，第 733 页。

图 2.47 〔宋〕 文同 《墨竹图》局部

很小的两组，但也可看出苏轼墨竹的基本情况。从这两组竹子看，苏轼画得更加粗放，当然也可能是由于此图的主题不是竹子，所以画得比较简略。但苏轼《文与可画篔筜谷偃竹记》对文同画竹的评论的确也道出了他对墨竹画法的理解：

> 竹之始生，一寸之萌耳，而节叶具焉。自蜩蝮蛇蚹以至于剑拔十寻者，生而有之也。今画者乃节节而为之、叶叶而累之，岂复有竹乎？故画竹必先得成竹于胸中，执笔熟视，乃见其所欲画者，急起从之，振笔直遂，以追其所见，如兔起鹘落，少纵则逝矣。[1]

其后的徐禹功《雪中梅竹图》、金代王庭筠《幽竹枯槎图》都是极佳的墨竹作品。《宣和画谱》将画分为十门，将"墨竹"单列一门，记载了 12 位画家，可见在宋代已经有不少人从事墨竹的创作了。

元代的墨竹在技法和理论上都得到了极大的发展，可以毫不夸张地说，墨竹在元代画坛已成风靡之势，不仅出现了几位专门画墨竹的画家，而且大部分画家都画过很多墨竹作品，这在元代之前是没有出现过的现象。对此，郑午昌曾言："元代四君子画，尤以墨竹为最盛。能作此类画之画家，其泯灭不可考者

① 孔凡礼点校:《苏轼文集》，第 365 页。

图 2.48 〔宋〕苏轼　枯木怪石图　26.3cm×185.5cm　私人收藏

不可知，以其可考者而言，其数实占元代画家三分之二。"[1] 元代以墨竹见长的画家有李衎、吴镇、顾安、柯九思、倪瓒等，吴镇虽然留给学界的印象是擅画渔父图，但其实他画过非常多的墨竹作品，明孙作《沧螺集》卷三"墨竹记"条云："嘉禾吴镇仲珪，善画山水竹木，臻极妙品，其高不下许道宁、文与可，与可以竹掩其画，仲珪以画掩其竹。"[2] 倪瓒也是画竹高手，仅《清閟阁集》中就记载其墨竹作品达六十余幅。此外赵孟頫、赵雍、张逊、王渊、张舜咨、王蒙等均画过不少墨竹作品，即使不擅绘画的赵孟頫的妻子管道昇、书法家张雨等都画过一些墨竹作品。还有不少画家只有一幅作品传世，而且还是墨竹，如赵元裕、李偶、张彦辅、吴瓘、刘秉谦、谢庭芝、邓宇等，这些都说明墨竹在元代画家中的流行。

　　我们将元代名家现存的竹画作品做了简单的梳理，大体上可以分为三种形态：其一是工笔，代表画家与作品有李衎《竹石图》《沐雨竹图》《双钩竹图》等；其二是小写意，代表画家与作品有李衎《新篁图》《四清图》《竹石图》、顾安《幽篁秀石图》、柯九思《清閟阁墨竹图》《晚香高节图》、张彦辅《棘竹幽禽图》；其三是粗笔写意，代表画家与作品有高克恭《竹石图》、赵孟頫《墨

[1]　郑午昌：《中国画学全史》，第 290 页。

[2]　孙作：《沧螺集》，引自《文渊阁四库全书》第 1229 册，第 493 页。

竹图》《古木竹石图》、管道昇《墨竹图》、张雨《霜柯秀石图》、吴镇的所有墨竹作品、赵雍《墨竹图》、顾安《风雨竹石图》《风竹图》、柯九思《墨竹图》《双竹图》、倪瓒《竹枝图》《梧竹秀石图》《竹梢图》、王蒙《竹石图》《竹石流泉图》、方崖《墨竹图》等。通过梳理我们看到，工笔形态的竹画极少，这一类作品基本还是双钩填色，工整细腻。小写意形态的竹画居中，有一定数量，这些作品比着工笔形态用笔略粗放，不用双钩、渲染，而是用笔直接画，很多时候也显示出一定的书写性，但更多情况下比较注重竹子的自然造型，而且这些画家还有不少粗笔写意形态的竹子作品。粗笔写意形态的竹画最多，而且很多作品的用笔、用墨甚至与明清时期的墨竹相比都毫不逊色。

我们以吴镇和顾安的墨竹作品为例来看一下元代墨竹画的技法及其文人属性，因为就墨竹技法而言，二人的水平在元代绝对具有代表性。吴镇的墨竹作品非常多，而且他经常通过墨竹来抒发自己的隐逸情怀。现存台北故宫博物院的《筼筜清影图》（图 2.49）是吴镇晚年的一件精品之作，画中两枝修竹顾盼有情，疏爽飞动，用笔简洁有力，巧妙地表现出竹子的清瘦、高标与卓然独立的品格。画家在画面上方自题诗云："陶泓磨松吐黑汁，石角棱棱山鬼泣。风梢呼梦暮雪冷，露颖溥空晓云湿。筼筜（筜）一谷老烟霏，渭川千顷甘潇瑟。何如置此脱窗前，长对诗人弄寒碧。"画家已经不在意竹子的自然生长的姿态，更注重通过笔墨书写而产生的文人情感的意象表达。顾安也是擅画墨竹的高手，用笔劲健，苍劲有力，自由洒脱，如《风竹图》（图 2.50）中画两杆修竹迎风摇曳，竹竿劲挺，竹叶凌乱，用笔豪放率意，笔法灵活，淡墨浓墨相宜，画中的竹子就像有气节的文人，迎风独立，不与世俯仰，君子之风不言而喻。台北故宫博物院藏有顾安一幅墨竹，画面的右上方自题"晚节"二字，由此可见，墨竹在顾安笔下具有的文人气节。

元代不仅墨竹技法得到了长足的发展，墨竹理论也有较大进步。李衎的《竹谱详录》是元代墨竹理论的经典之作，《竹谱详录》还分了《画竹谱》与《墨竹谱》，依据谱中内容，《画竹谱》明显是工笔形态，而《墨竹谱》则是写意形态。李衎对两种形态竹画的历史、画法给予了详细解说，并对竹子的品种、形态、品性等都进行了详细著录。《墨竹谱》分别对画竿、画节、画枝、画叶等都进行了详细记录，虽是写意形态，但谱中的大多内容依然是如何造型，如何

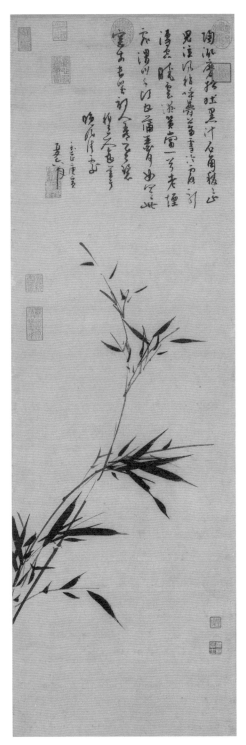

图 2.49 〔元〕吴镇　篔筜清影图　102.6cm×
32.7cm　台北故宫博物院藏

图 2.50 〔元〕顾安　风竹图　106cm×
33.5cm　山西省博物馆藏

描绘自然竹的形态：

> 梢至根虽一节节画下，要笔意贯串，梢头节短渐渐放长，比至节根渐
> 渐放短……画节为最难，上一节要覆盖下一节，下一节要承接上一节，中
> 间虽是断离却要有连属意思……画叶，下笔要劲利，实按而虚起，一抹便
> 过，少迟留则钝厚不铦利矣。然写竹者此为最难，亏此一功，则不复为墨
> 竹矣。法有所忌，学者当知，粗忌似桃，细忌似柳，一忌孤生，二忌并
> 立，三忌如叉，四忌如井，五忌如手指及似蜻蜓。翻正向背，转侧低昂，
> 雨打风翻，各有态度，不可一例抹去，如染皂绢无异也。[1]

李衎之后的赵孟頫虽然没有专门论墨竹的文章，但他有一句“写竹还于八法通”，可谓以书法笔法画墨竹的经典之论，当然他也将这种理论运用于创作实践，这在其《窠木竹石图》中可以得见一二。柯九思更加深入具体地总结了墨竹的书法用笔方法，那就是用写篆书的笔法去写竹竿，用写草书的笔法去写竹枝，用写隶书的笔法去写竹叶，用屋漏痕的书法笔意去写树干与石头。墨竹的技法理论至此已经算是基本成熟，并成为后世墨竹画法的圭臬，被众多文人学习与使用，由此可见元代的墨竹技法与理论对后世文人墨竹发展的贡献。

（二）墨梅

梅花象征着高洁、不流俗、特立独行，有着清冷高标之意，因此受到文人青睐。正如陆游《梅花》诗中所言：“幽谷那堪更北枝，年年自分著花迟。高标逸韵君知否？正在层冰积雪时。”[2]从画史文献来看，张彦远的《历代名画记》中已经记载了南朝张僧繇曾经画过墨梅，但具体情况我们已经不得而知。从传世画迹来看，梅花题材的绘画可以追溯到宋代。

宋代绘画中的梅花有工笔和写意两种形态。工笔形态的作品有赵佶的《腊梅山禽图》和《梅花秀眼图》、林椿的《梅竹寒禽图》、李迪的《竹梅鸳鸯图》、马远的《梅石溪凫图》、马麟的《暗香疏影图》和《层叠冰绡图》等，写意形

① 李衎：《竹谱详录》，引自《中国书画全书》第 2 册，第 735 页。
② 陆游：《南诗稿》，引自《文渊阁四库全书》第 1162 册，第 407 页。

态的有扬补之的《四梅图》《雪梅图》《墨梅图》、徐禹功的《雪中梅竹图》等。
从现存作品数量来看，无疑工笔形态的作品远远超过写意形态，这也符合宋代
绘画整体的艺术风格。宋代的梅花作品基本都属于自然花鸟的体系，以马麟的
《层叠冰绡图》（图 2.51）为例，此图是现存及见于著录的宋代工笔形态梅花作
品中唯一单独以梅花为题材的画作，画面上方有杨妹子题诗："浑如冷蝶宿花
房，拥抱檀心忆旧香。开到寒梢犹可爱，此般必是汉宫妆。"画中两枝新梅分别
朝左下、右上两边延伸，梅枝转折方硬，与整个南宋绘画刚猛方折的风格一致。
梅枝、梅花均用双钩染色法为之，梅枝用浓墨，花用淡墨勾勒，以表现出不同
的质地。梅花描绘得极为细腻，花瓣用白粉染出半透明的效果，再用藤黄提染，
花托用淡淡的石绿渲染，营造出清逸、孤寒之意。马麟的梅花作品应该不止一
幅，其梅花作品也得到后人的肯定，元人陈基曾评价："内家春色少人知，玉蕊
冰蕤看转宜。说与宫中小儿女，画楼琼馆莫轻吹。"[①] 相比工笔形态的梅花，墨
梅更显示出与众不同的美。一般都认为墨梅开始于宋代的花光和尚仲仁，元人
吴太素云："以墨写梅，自宋花光仲仁始，继而逃禅，徐君禹功又得逃禅之面
授。"[②] 花光和尚的梅花作品我们今天不得一见，但画史上的文献记载为我们了
解他提供了一些资料。仲仁居住在湖南衡山，是华光寺的住持，他在院内种了
很多梅花，每到花开之时，留恋花下，数日不返。他喜做墨梅，开笔前焚香啜
茗，禅定意就，一气呵成。他与黄庭坚交往颇多，黄庭坚《山谷集》中有多首
题赠花光和尚梅花的诗文，如"雅闻花光能画梅，更乞一枝洗烦恼"。[③] 宋人邹
浩评价云："解衣盘礴写梅真，一段风流墨外新。依约江南山谷里，溪烟疏雨
见精神。"[④] 元人夏文彦说他"以墨晕作梅，如花影然，别成一家，所谓写意者
也"。[⑤] 化光和尚的墨梅在宋代画坛绝对是独树一帜，他与宋代院体花鸟画的风
格大相径庭，正如宋人华镇所言："世人画梅赋丹粉，山僧画梅匀水墨。"[⑥]

虽然花光和尚没有留下绘画作品，但他的弟子扬补之有几幅传世真迹，可

① 顾瑛：《草堂雅集》，引自《文渊阁四库全书》第 1369 册，第 182 页。

② 吴太素：《松斋梅谱》，引自《中国书画全书》第 2 册，第 702 页。

③ 黄庭坚：《山谷集》，引自《文渊阁四库全书》第 1113 册，第 63 页。

④ 邹浩：《道乡集》，引自《文渊阁四库全书》第 1121 册，第 246 页。

⑤ 夏文彦：《图绘宝鉴》，第 53 页。

⑥ 华镇：《云溪居士》，引自《文渊阁四库全书》第 1119 册，第 372 页。

渾如冷蝶宿花房
擁抱檀心憶舊香
開到寒梢尤可愛
此般必是漢宮粧

層疊冰綃

图2.51 〔宋〕马麟 层叠冰
绡 图 101.7cm×49.6cm 故
宫博物院藏

图 2.52 〔宋〕 扬无咎 《四梅图》局部

以为我们了解宋代的墨梅提供图像上的有力支持。扬补之在花光和尚的基础上，创造性地发明了"圈梅"，即用劲挺的线圈来表现花瓣。宋人赵希鹄《洞天清禄集》云："临江杨（当为扬——笔者注）无咎补之，学欧阳率更楷书殆所逼真，以其笔画劲利，故以之作纸梅，下笔便胜花光仲仁。"①他敏锐地发现扬补之的墨梅有书法用笔的痕迹。我们仔细研究扬补之的墨梅，的确能发现他的行笔有书法用笔的端倪，正如赵希鹄所说，他是将楷书入画，所以画得很工整，尽显梅花的各种姿态。他的墨梅注重清、瘦的美学意象，宋人楼钥评价云："补之貌梅花，疏瘦仍清妍。折枝映月影，真态得之天。"②《四梅图》和《雪梅图》都是其传世真迹，尤其是《四梅图》（图 2.52）可谓其代表作，画中描绘四组新梅，分别为含苞待放、半开预放、盛开怒放、欲残将谢之态。老一点、粗一点的梅干增加了皴擦，更显质感。细一点的梅枝以墨笔直接写出，以劲挺的细线勾出梅花，注重表现花瓣的薄、柔等质感，全卷清雅野逸。扬补之的梅花和元代以后的梅花不同，他更注重表现梅花的各种姿态与造型，而且很少画老干，般表现新梅，而且是野梅。元人吴太素的评价一语中的："惟花光、补之

① 赵希鹄：《洞天清禄集》，引自《文渊阁四库全书》第 871 册，第 27 页。

② 楼钥：《攻媿集》，引自《文渊阁四库全书》第 1152 册，第 296 页。

之作，其清标过人，神妙莫测，非得乎心而应乎手者不能也。此无他，盖其深得造化之妙，下笔而摹写逼真故耳。苟不如此，则亦无足论矣。"① 吴太素所言的造化、逼真的确道出了扬补之墨梅的核心。当然，我们也要看到，扬补之表现墨梅时行笔显示出的楷书书法笔意，画面呈现的书卷气，他的这种开创性为元代墨梅的发展奠定了基础、指明了方向。

元代的墨梅在扬补之的基础上得到了长足的发展。对于宋元墨梅的不同形态，明代程敏政曾做过总结："宋人写梅工染地，染出疏花得花意……元人写梅铁作圈，千玉万玉相联拳。天机浅深各有态，三昧定属何人传。"② 当然程敏政只点出了元代墨梅的一个特点，而且属于技法层面。整体上看，元代墨梅偏写，宋代墨梅偏工，元代墨梅挥洒粗放，宋代墨梅严谨工致，像扬补之的墨梅还有些李公麟白描的痕迹，画中枝干、梅花的造型都可见宋代院体画风的影响，这也是时代痕迹，难以避免。但扬补之的梅花已经初步具有了文人花鸟的特征，这是毋庸置疑的。元代墨梅高手首推王冕，夏文彦《图绘宝鉴》说，王冕"能诗、善画墨梅，万蕊千花，自成一家。凡画成，必题诗其上"。③ 他少负奇才，后隐居九里山，种梅花千株，一生爱梅，自号梅花屋主，《竹斋集》收录了数十首梅花诗，如："寒枝错落冻不解，隔水清香招得来。午夜风停雪声堕，梅花开尽不知寒。"④ 他有多幅墨梅作品传世，王冕的墨梅在继承扬补之的基础上有新的发展，并呈现出许多不同之处，如扬补之擅画清瘦的新梅，而王冕能画屈干如铁的老梅；扬补之擅画疏枝稀花的清妍之态，王冕能画繁枝密花的粗犷之意。

王冕对墨梅的表现能力十分全面，在梅花表现的技法上有两种样式。一种是以墨为之，这类作品极少，传世作品仅有现藏故宫博物院的《墨梅图》（图 2.53），此图画两枝梅花自右向左延伸，新枝如长箭般凌空而出，极具力量感。画家以淡墨直接画出梅花花瓣，再用浓墨点蕊、勾花托。他还用浓墨点每一片花瓣的边缘，这一画法好像以前没有见到过，画史中也不曾记载，似乎是王冕的独到手法。整幅作品清气怡人，幽雅绝伦。王冕在画面左上方自题诗云："吾家洗研池头树，个个华开淡墨痕。不要人夸好颜色，只留清气满乾坤。"这首诗体

① 吴太素：《松斋梅谱》，引自《中国书画全书》第 2 册，第 683 页。

② 程敏政：《篁墩文集》，引自《文渊阁四库全书》第 1253 册，第 627 页。

③ 夏文彦：《图绘宝鉴》，第 105 页。

④ 王冕：《竹斋集》，引自《文渊阁四库全书》第 1233 册，第 92 页。

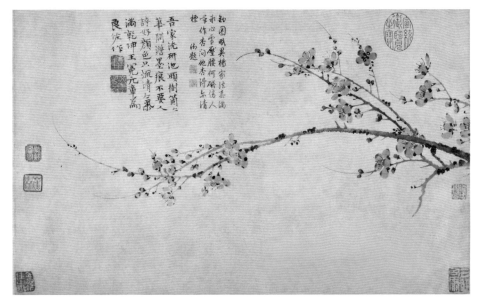

图 2.53 〔元〕 王冕 墨梅图 31.9cm×50.9cm 故宫博物院藏

现了画家隐居九里山，与世无争，特立独行的文人气质。乾隆皇帝在画面上题诗云："钩圈略异杨家法，春满冰心雪压腰。何碍傍人呼作杏，问他杏得尔清标。"点出了王冕与扬补之不同的铁线勾花瓣，但好像此诗题错地方了，此图明显是以墨为之，并不曾以勾线画花瓣，乾隆应该将此诗题在王冕的圈线梅花作品中才对。

另一种是以铁线为之，这是王冕梅花的主要特点。如现藏上海博物馆的《墨梅图》（图 2.54），此图梅花自上而下铺洒开来，占据了画面三分之二的面积，画中梅花一反宋代墨梅疏枝稀花之态，梅枝无数，梅花繁密，可谓是密不透风。画家以行草书的笔法来作梅，梅枝浓墨为之，细长如箭短如戟，苍劲有力；梅花以铁线圈勾勒，加强了用笔的顿挫感，极具书写性。画中题诗云："明洁众所忌，难与群芳时。贞贞岁寒心，惟有天地知。"王冕笔下的梅花好像就是他自己，科举不中，落魄草莱，隐居山里，孤芳自赏。

王冕之后，还有一位画梅高手邹复雷，画史上关于邹复雷的资料极少，从其唯一传世作品《春消息图》（图 2.55）拖尾中杨维桢与顾晏的题跋可知，邹复雷，号鹤东道士，能诗善画，画梅一绝。其兄长邹复元尤善画竹，两兄弟皆有画名。如果说王冕是以铁线圈画梅名世，那么邹复雷可以说是以墨点画梅的代表人物。《春消息图》可以说是元代画梅的经典之作，只是限于画家的名气、传

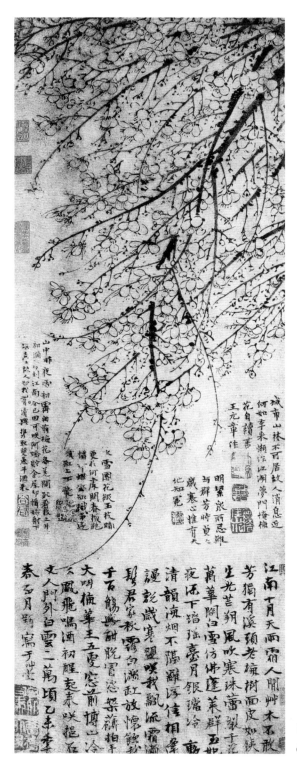

图 2.54 〔元〕 王冕 墨梅图
67.7cm×25.9cm 上海博物馆藏

世的作品以及文献记载较少，所以一直被学术界所忽略。但只要认真读过此图的人，都会被其笔墨的精湛功夫所折服。邹复雷在继承花光和尚以墨点画梅的基础上，将这一技法往前推进了一大步。若将此图与故宫博物院所藏的王冕《墨梅图》对比的话，可以发现，邹复雷画梅干的用笔更加粗犷、奔放、劲利，画梅花的用笔更加自由、随性。画中老干淡墨皴擦，遒劲雄健，新枝细长直冲云霄，尤其是作为"画眼"的新枝长度可达一米左右，劲利如箭，一笔而成，可见画家的笔墨功底之深厚；梅花以淡墨加少许花青，任意挥洒，落墨为花。王冕的墨瓣梅花还保留了花瓣的造型，每一瓣之间的衔接有留白，邹复雷则完全放弃这些，只以淡墨点就，再以浓墨随势勾出花蕊与花托。他在作品中使用了大量的浓墨点，墨点不大，但很多，它们与梅花、梅干造型没有太大的关系，主要是为了烘托气氛，笔意所到，顺势而点，这在之前的墨梅画史上从未有过。画面左下方画家自题诗云："蓬居何处索春回，分付寒蟾伴老梅。半缕烟消虚室冷，墨痕留影上窗来。"卷后有元代书法家杨维桢（1296～1370）题跋云：

> 鹤东炼师有两复，神仙中人殊不俗。小复解画华光梅，大复解画文同竹。文同龙去擘破壁，华光留得春消息。大树仙人梦正甘，翠禽叫梦东方白。余抵鹤沙，泊洞玄丹房，主者为复雷炼师。设著供后，连出清江楮三番，求东来翰墨。师与其兄复元，皆能诗画，既见元竹，复见雷梅，卷中有山居老以品题春消息字，遂为赋诗卷之端。时至正辛丑秋七月廿有七日，老铁贞在蓬荜居，试陈有墨，尚恨乏笔。

接着有元人顾晏题跋：

> 阴阳之气，有清有浊。人之生，得其气之清者，则所好亦清，而浊者莫干焉；得其气之浊者，则所好亦浊，而清者莫混焉。夫清之不能以浊，浊之不能以清者，固自然之理也。云东邹君复雷，斋居蓬荜，琴书余兴，又以写梅是乐。于是久之，深得华光老不传之妙。殊名怪状，风枝雪蕊，莫不曲尽其妙。且梅者，至清之物也，潇洒无一毫尘俗气耳。若发越于吟霜咏月之间，其可尚者，不独清而已，盖有岁寒之心也哉。若复雷者，真

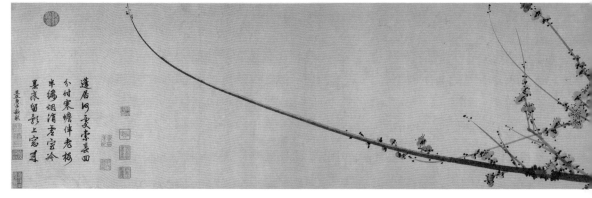

图 2.55 〔元〕 邹复雷 春消息图 34.1cm×221.5cm 美国弗利尔美术馆藏

可比德于梅之清无愧矣。于是乎，书此以为序。至正十年岁青龙集庚寅季
春既望，天台委羽洞天山人，时显顾晏，书于蓬荜居。

由此可看出时人对邹复雷墨梅的肯定与认可。

　　元代比宋代的墨梅画家与作品均增加很多，除了王冕、邹复雷之外，还有
不少画梅高手，如吴太素、陈立善、吴瓘等均有墨梅作品传世。元代的墨梅极
具文人气质，使梅花的高洁品质及象征寓意在绘画中得到了恰如其分的表达。

　　（三）墨兰

　　《孔子家语·在厄》云："芝兰生于深林，不以无人而不芳；君子修道立德，不
为穷困而败节。"[1] 这对兰花的品性与君子修德做了经典阐释，也为兰花进入文人、
画家的创作视野做好了铺垫。李白曾有诗云："孤兰生幽园，众草共芜没。虽照
阳春晖，复悲高秋月。飞霜早淅沥，绿艳恐休歇。若无清风吹，香气为谁发？"[2]
此诗是李白借兰花抒发自己政治上失意的忧郁情感。文学史上以兰花自喻的作品
不可胜数。绘画中的兰花相对出现得比较晚，有迹可循的兰花作品出现在宋代。

　　在宋代，兰花与竹子、梅花相比，作为绘画题材的作品相对少一些，我们
似乎还没有发现北宋的名家作品中有兰花的形象。到了南宋，以兰花为题材的
画家似乎只有马麟（传）与赵孟坚，也许笔者检索的范围还不够，除此之外还
存在一些其他兰花题材的作品，但至少能说明其稀少的程度。传为马麟的《秋
兰绽蕊图》和《兰花图》两幅作品，都属于工笔形态。《秋兰绽蕊图》（图 2.56）

① 王肃注：《孔子家语》，上海启新书局 1912 年版，第 11 页。

② 鲍方校点：《李白全集》，上海古籍出版社 1996 年版，第 20 页。

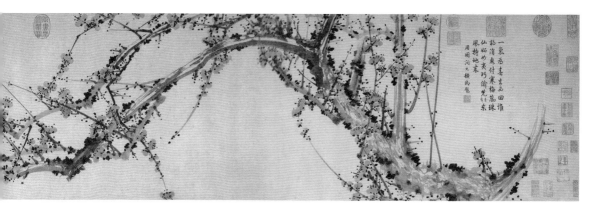

中兰花与兰叶均以双钩染色来完成，画家连兰叶的残破之处都给予了详细的描绘，可见其细腻之功。赵孟坚笔下的墨兰属于写意形态，他创作了很多墨兰作品。他笔下的墨兰极具清雅之姿，与画史中对他的记载相吻合，《图绘宝鉴》说他"修雅博识，人比米南宫，东西游适，一舟横陈，仅留一榻偃息地，余皆所挟雅玩之物，意到左右取之，吟弄忘寝食，过者望而知为赵子固书画船也。善水墨白描水仙花梅兰山矾竹石，清而不凡，秀而雅淡"。①《赵氏铁网珊瑚》中有宋代叶隆对赵孟坚的评论："吾友赵子固，以诸王孙负晋宋间标韵，少游戏翰墨，爱作蕙兰，酒边花下，率以笔砚自随……晚年步骤逃禅，工梅竹，咄咄逼真。"②据此可知，赵孟坚的兰花作品多为早年所作。《墨兰图》（图2.57）是他画兰花的代表作，此图画两株兰花竞相绽放，画面不着任何背景，兰叶以淡墨为之，轻盈飘逸，舒展潇洒，兰花以稍浓一点的墨随手构成。此兰显示了画家高超的笔墨水平，因为画兰自左向右画比较容易，而此画中的兰叶大多数都是向左，且毫无滞、呆等弊病。画家在画面左侧自题诗："六月衡湘暑色蒸，幽香一喷冰人清。曾将移入浙西种，一岁才华一两茎。"从赵孟坚的诗文中我们并没有感觉到画家将兰花与文人相连，抑或是寄心事、情感于兰花。但到了元代，文人们再题跋此画时，便多了几分文人的感慨，如元初黄溍曾题其兰花云："天人眉宇帝王孙，憔悴宁同楚屈原。何意清风明月夜，尽将心事托兰荪。"③

元代，墨兰得到进一步发展，郑思肖是专门画墨兰的高手，他是南宋遗

① 夏文彦：《图绘宝鉴》，第69—70页。

② 赵琦美编、朱存理撰：《赵氏铁网珊瑚》，引自《文渊阁四库全书》第815册，第647页。

③ 黄溍：《金华黄先生文集》，引自《续修四库全书》第1323册，第152页。

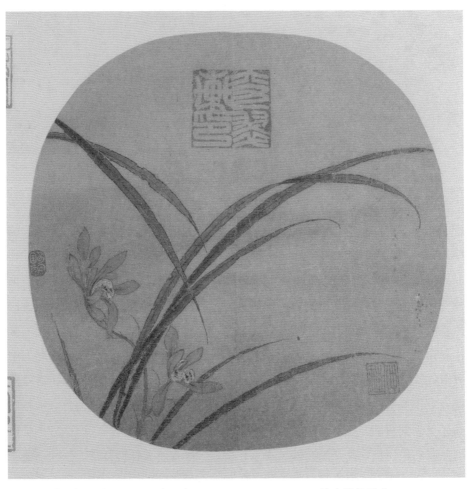

图 2.56 〔宋〕（传）马麟　秋兰绽蕊图　25.3cm×25.6cm　故宫博物院藏

图 2.57 〔宋〕赵孟坚　墨兰图　34.5cm×90cm　故宫博物院藏

图 2.58　〔元〕郑思肖　墨兰图　25.7cm×42.4cm　日本大阪市立美术馆藏

民，宋亡后，颠沛流离，一生清苦，其诗《飘零》可管窥其当时的生活状况：
"晴天空阔浮云尽，破屋荒凉俗梦无。唯有固穷心不改，左清右史足清娱。"[①] 尽
管如此，郑思肖对大宋的忠心气节没有丝毫的改变。他将这种强烈的遗民情怀
赋予墨兰之中，常做无根兰花，寄寓家国不存。明代《姑苏志》云：

> 郑思肖，字忆翁，号所南……宋亡，乃改今名思肖，即思赵，忆翁与
> 所南皆寓意也……遇岁时，伏腊，辄野哭，南向拜，人莫测识焉。闻北语
> 必掩耳亟走，人亦知其孤僻，不以为异也。坐卧不北向，扁其室曰本穴世
> 界，以"本"字之"十"置下文，则"大宋"也。精墨兰，自更祚后，为
> 兰不画土，以根无所凭藉，或问其故，则云：地为蕃人夺去，汝不知邪。[②]

郑思肖的《墨兰图》（图 2.58）是元代墨兰的经典之作，画中一簇兰叶向左右展
开，用笔简洁率意，一朵兰花微微开放，画面右侧有郑思肖自题："向来俯首问羲
皇，汝是何人到此乡？未有画前卉鼻孔，满天浮动古馨香。"可以说墨兰就是郑思

① 郑思肖：《心史》，明崇祯十二年张国维刻本，第 7 页。
② 王鏊等：《姑苏志》，台湾学生书局 1986 年版，第 811 页。

肖的自画像，他通过兰花实现了遗民情怀的抒发，将兰花的文人属性推向了极致。

赵孟𫖯也有好几幅墨兰作品传世，如《兰竹石图》《兰竹图》《竹石幽兰图》等，墨兰应该是其怡情自娱的重要题材。元代诗人杨载在题《赵松雪画兰竹石》中以兰花寓意赵孟𫖯的君子之风："石上兰苕已蔚然，竹枝相间复娟娟。正如王谢佳公子，文采风流并世传。"[1] 赵孟𫖯笔下的兰花是以书法的笔法写出，颇具书法的节奏感。此外，兰花之于赵孟𫖯有着特别的寓意，有着赵宋皇亲身份却又是元代高官的他，或许有很多身不由己，或许还肩负复兴宋代文化的使命，或许对自己的出仕有所后悔但又回天无力……兰花或许就是他心灵深处不为世俗所羁绊的化身，那样纯粹，那样优雅。

概而述之，元代竹梅兰等文人花鸟极为风靡，除了专攻此类题材的画家之外，还有不少山水画家、花鸟画家、书法家等也创作过此类题材的作品，这在元代之前不曾出现。竹梅兰等文人花鸟在元代蔚为大观，有着多方面的原因，一是这类题材特有的象征性、寓意性让它们具有了较强的文化属性，虚心劲节、清雅不俗的竹子，不畏雪霜、洁身自好的红梅，柔韧自持、静静绽放的兰花，它们的文化属性与元代这些知识分子的境遇及敏感的情感发生了极其强烈的碰撞，文人由此产生了强烈的共鸣，他们借竹梅兰等文人花鸟或表达不与元代统治阶级合作的志向，或寓意自己心如静水、不起波澜的隐匿情怀，或抒发自己独善其身的修德之意；或是他们的自画像，或是他们心中希望的自己。这种互通与共鸣让竹梅兰等文人花鸟备受元代画家青睐。二是这类题材不太需要特别严格的绘画技术训练过程，方便有着书法功底的文人介入，并容易上手与快速地表达。画家们在书法、绘画之余，通过书法笔意随意挥洒，信手拈来，又颇具文人之风，何乐而不为呢？郑午昌对此总结道："至若墨兰、墨竹类之画派，则凡自士夫而娟优，概多能之。其初原为二三士夫借以寄兴鸣高，其后相习成风，人以其简略易习，遂鄙弃工整浓丽之风，而群趋于简逸之路。"[2] 元代的竹梅兰等文人花鸟在画家笔下成为他们抒发性情、表达自身清高品质与节操的载体，成为一种绘画符号，更是一种文人标志。

① 杨载：《杨仲弘集》，引自《文渊阁四库全书》第1208册，第58页。

② 郑午昌：《中国画学全史》，第283页。

第三章　宋元绘画的款识之变及其原因

款识在宋元绘画中扮演着特殊的角色，在不同时期也担负着不同的功能。宋代绘画中的款识主要是标识作者，元代绘画中的款识不仅仅具有标识作者的功能，还兼具文人的审美情趣。因此，款文字数多少、字体大小、位置、印章多少等款识的外在形态在宋元时期也不相同，代表着不同时期画家的创作心态和审美情趣。

第一节　隐款与穷款：宋代绘画的款识状态

宋代绘画的题款基本上都是属于无款、穷款、隐款的范畴，款识和画面构图等并无呼应、协调的关系，更谈不上相得益彰。偶见一两幅作品中有字数稍多的题款，却是题在绘画作品的一侧，甚至是另纸张题写，与绘画布局并无太大关系。

经过对宋代可信为真迹的绘画作品进行一一梳理，可以将宋代绘画的款识大致分为四类。

其一，无款无印。宋代无款无印的绘画作品非常之多，这类作品还可以分为两种情况：第一种是虽然无款无印，但根据题签，或者是依靠同时代或后人的题跋，最终都成为美术史上"有名有姓"的经典作品，如黄居寀《山鹧棘雀图》、许道宁《渔父图》、易元吉《猴猫图》、王诜《渔村小雪图》、苏轼《枯木怪石图》、李公麟《五马图》、张择端《清明上河图》、王希孟《千里江山图》、乔仲常《后赤壁赋图》、郭忠恕《雪霁江行图》、苏汉臣《秋庭戏婴图》、马和之《后赤壁赋图》、刘松年《四景山水图》、夏圭《溪山清远图》等；第二种

图 3.1 〔宋〕 李唐
《万壑松风图》之题款

是没有任何关于作者的信息，最终也只能标注为"佚名"，如《折槛图》《却坐图》《出水芙蓉图》等。

其二，藏款无印。这类作品虽然有款，但都属于典型的穷款与隐款，字数不多，而且还写得很小，被藏在不轻易被人发现的地方，或藏在石头之上以皴擦掩盖，或写在树干、树叶之中以物象隐匿。李成的《读碑窠石图》将款"王晓人物，李成树石"题写在石碑的一侧，李唐的《万壑松风图》将款"皇宋宣和甲辰春河阳李唐笔"题写于远处山峰之上（图 3.1），萧照的《山腰楼观图》将"萧照"二字题于山崖侧面的茂树之下（图 3.2）。米芾在《画史》中还记载了一则更为离奇的藏款："范宽师荆浩，浩自称洪谷子。王诜尝以二画见送，题云勾龙爽画。因重背入水，于左边石上有'洪谷子荆浩笔'，字在合绿色抹石之下，非后人作也，然全不似宽。"[1] 这可谓是藏款的极致了，若非重新装裱，绝对不可能发现。此类"藏款无印"的作品不算少，可以说是宋代题款的一大特色，也代表着宋代画家对款识的理解与认识。

① 米芾：《画史》，引自《中国书画全书》第 1 册，第 981 页。

图 3.2 〔宋〕 萧照
《山腰楼观图》之题款

其三，无款有印。这类作品在宋代的数量甚少，如文同的《墨竹图》中钤朱文方印"文同与可"与白文方印"静闲书屋"、陈居中的《四羊图》钤朱文方印"陈居中画"、赵孟坚《岁寒三友》(页)钤白文方印"子固"、朱文方印"彝斋"等。从这几幅作品来看，只有陈居中《四羊图》的印章盖的位置比较适宜，而文同《墨竹图》、赵孟坚《岁寒三友》(页)都极不合适，印章的位置十分突兀，与画面不协调，这说明印章并不是为了增加画面的效果而钤印。

其四，有款有印。宋代绘画中有款有印的作品也很少，如郭熙的《窠石平远图》中题"窠石平远，元丰戊午年，郭熙画"，钤朱文长印"郭熙印章"(图 3.3)；还有《早春图》中题"早春，壬子年郭熙笔"，钤朱文长印"郭熙笔"。赵令穰的《湖庄清夏图》题"元符庚辰，大年笔"，钤朱文方印"大年图书"(图 3.4)。法常的《观音图》中题"蜀僧法常谨制"，钤朱文方印"牧谿"。郭熙与赵令穰的题款都是题在画面一边不显眼的位置，也仅仅是起到了标记性的作用。赵孟坚的《墨兰图卷》中题："六月衡湘暑气蒸，幽香一喷冰人清。曾将移入浙西种，一岁才华一两茎。彝斋赵子固仍赋。"钤白文方印"子固写生"。从款识的角度来讲，此图应该说是一幅相对成功的作品，但题诗与印章

图 3.3 〔宋〕郭熙
《窠石平远图》之题款

图 3.4 〔宋〕赵令穰
《湖庄清夏图》之题款

的位置似乎稍微靠下了一点，如果能题在兰叶之上，那无疑是一件完美的诗书画印结合的作品。陈容的《墨龙图》中题"扶河汉，触华嵩。普厥施，收成功。骑元气，游太空。所翁作"，钤朱文方印"所翁"、朱文圆印"雷电室"、朱白文相间方印"九渊之珍"。此图款识与画面相对协调，这种现象在宋代绘画中实属少见。总的来说，"有款有印"逐渐接近元代以后的绘画款识模式，但还有一定距离，如款识的位置、字的大小与画面没有呼应、互补关系，款文比较简单，印章多是姓名印，闲章比较少等。

在有款有印这一类型中，还出现了为数极少的长题，如米友仁《潇湘奇观图》题"先公居镇江四十年，□作庵于城之东冈□上，以海岳命名。一时国士皆赋诗，不能尽记……绍兴□□孟春建康□□官舍，友仁题，羊毫作字，正如此纸作画耳"，两百余字，钤朱文方印"友仁印"（图 3.5）。还有扬无咎的《四梅图》画"未开""欲开""盛开""将残"四图，后题四首词《柳梢青》，又题"范端伯要予画梅四枝，一未开，一欲开，一盛开，一将残。仍各赋词一首，画可信笔，词难命意，欲之不从，勉徇其请。予旧有《柳梢青》十首，亦因梅所作，今再用此声调，盖近时喜唱此曲故也。端伯奕世勋臣之家，了无膏粱气味，而胸次洒落，笔端敏捷，观其好尚如许，不问可知其人也。要须亦作四篇，共夸此画，庶几衰朽之人，托以俱不泯耳。乾道元年七夕前一日癸丑，丁丑人扬无咎补之书于预章武宁僧舍。"钤朱文方印"草玄之裔"和"逃禅"、白文方印"扬无咎印"，每幅骑缝处钤"草玄之裔"。这类作品基本属于款识完善的作品，但并不是宋代绘画款识样式的主流，而是极为罕见的特例，虽然这些长款都题在画面一侧，甚至是另外接纸，但它们也映照了宋代绘画题款向元代以后完善的款识模式发展的进程。

总而言之，宋代绘画款识的基本情况可以概括为：首先，画家题款钤印的数量比较少，这是宋代绘画的主流；其次，即使有款，但大多数款文少，字小，书法水平不高，内容仅包括画家名字、作画时间，且多为藏款；再次，画家用印较少，款识中有落款又钤印的就更少了；最后，落款、钤印位置与画面没有形成布局关系，更多是起到标记性的作用。对于宋代款文少、字小、藏款的现象，有人认为是宋代画家的书法水平不高所致，如沈颢在《画麈》之"落款"条下云："元以前多不用款，款或隐之石隙，恐书不精，有伤画局，后来书绘并

图 3.5 〔宋〕 米友仁 《潇湘奇观图》之题款

工，附丽成观。"① 这种观点有一定的合理性，如果仔细对比一下宋代绘画中的款文与宋代书法作品，不难看出它们之间的巨大差距。但这并不是主要原因，因为书法水平是可以练习提高的，写得不好可以练，不可能个个画家的书法都练不好，唯一的解释就是他们没有去练习，或者是没想着要把字练好了，题在画面突出的位置。所以更可能接近事实的是宋代绘画追求"格物致知"的"求真"境界导致了画面不题字、作诗、钤印，画中一旦出现大面积的款文与鲜红的印章就破坏了"可望""可行""可居""可游"的真实性，那岂不是画蛇添足？故清代鉴赏家高秉所云"古人有落款于画幅背面、树石间者，盖缘画中有不可多著字迹之理也，近世忽之"②还是极有道理的。为什么有的画家仅在某一件或几件作品而不是他所有的作品上题款、钤印？我想这就凸显出了宋代绘画题款的状态，即此时的题款、钤印还不成熟，没有形成固定的格式与习惯，画家在画上题款、钤印只是偶然行为，或许是因为此件作品极其重要，或许是觉得画得极其满意，或者是其他什么原因。

第二节　诗书印的结合：元代绘画的款识分析

元代绘画的款识较之宋代可谓向前大大地迈进了一步，题款、钤印逐步成

① 沈颢：《画麈》，引自《中国书画全书》第4册，第815页。
② 高秉：《指头画说》，引自王伯敏、任道斌编：《画学集成（明、清）》，河北美术出版社2002年版，第527页。

为画家艺术创作的必然行为，渐渐形成了诗书画印统一于画面的审美形式。

元代绘画有款有印的作品非常多，几乎每一个画家都有这样的作品。如元初画家钱选，几乎每画必题，每题必诗，画中都钤盖印章，而且还有闲章，如《王羲之观鹅图》《山居图》《秋江待渡图》《烟江待渡图》《秋瓜图》《归去来辞图》《杨妃上马图》《花鸟图》等。他的《浮玉山居图》更是诗书画印融合的经典作品，画面右上方有钱选自题诗云："瞻彼南山岑，白云何翩翩。下有幽栖人，啸歌乐徂年。丛石映清泚，嘉木澹芳妍。日月无终极，陵谷从变迁。神襟轶寥廓，兴寄挥五弦。尘影一以绝，招隐奚足言。右题余自画山居图，吴兴钱选舜举。"钤白文方印"舜举印章""钱选之印"，又于画面左上方钤朱文方印"舜举"。此幅作品构图左重右轻、物象左多右少，右边上方刚好空出位置以题款，所以整体上较为协调。同时期的郑思肖《墨兰图》亦是诗书画印结合的佳作，画面右上方题七言绝句："向来俯首问羲皇，汝是何人到此乡？未有画前廾鼻孔，满大浮动古馨香。所南翁。"左上方题"丙午正月十五日作此一卷"，钤朱文方印"所南翁"、白文方印"求则不得不求或与老眼空阔清风今古"。

赵孟頫的作品中也有大面积的题款，如《二羊图》《人骑图》《水村图》《秀石疏林图》《双松平远图》等均是款、印俱佳的作品，他的《鹊华秋色图》更是书画印结合的佳作，画面正中有赵孟頫的长题，可是当我们通过电脑将画中非赵孟頫题的文字去除时，会发现赵孟頫的题语压得太低，与画面不甚协调（图 3.6 ），若能将款文高度压缩在约四五个字，延长款文的左右长度，那这个

图 3.6　去掉乾隆皇帝等人题跋及部分收藏印之后的赵孟頫《鹊华秋色图》

题款将会更佳。虽然这个题款的位置并不是那么合适，但这毕竟是画家将大面积文字题在画面中的尝试。赵孟頫还极力推崇汉印质朴之美，并身体力行创作印稿，著有《印史》一书，极大地推动了画家用印的进程。

　　吴镇可以说是元代诗书画印结合最佳的代表人物，其作品《渔父图》《墨竹坡石图》《芦花寒雁图》《松石图》《洞庭渔隐图》《竹石图》《筼筜清影图》《秋江渔隐图》均是诗书画印结合的作品，而且从经营位置的角度来讲，布局合理，位置相宜；意境方面也做到了画意与诗文内涵的完美统一，如吴镇《渔父图》中题七言古风"西风萧萧下木叶……"一首，款署"至正二年为子敬戏作渔父意。梅花道人书"，钤印"梅花盦""嘉兴吴镇仲圭书画记"。

　　值得一提的还有倪瓒，他是元代画家中不同寻常的一位，绝大部分作品中都有大面积的题款，款文可达数十字之多，而且题款的字体与画面风格相得益彰，如《江岸望山图》《六君子图》《水竹居图》《幽涧寒松图》《安处斋图》《江渚风林图》，但是他几乎不用印章，这可能是他的特殊习惯。他的作品也有一些无款或款文位置不合适的作品，如《渔庄秋霁图》中的长题："江城风雨歇，笔研晚生凉。囊楮未埋没，悲歌何慨慷。秋山翠冉冉，湖水玉汪汪。珍重张高

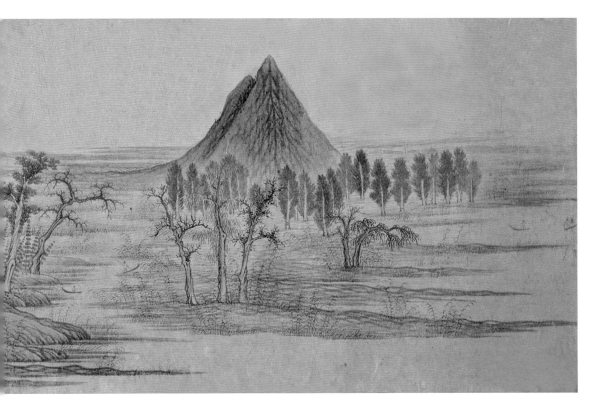

士，闲披对石床。此图余乙未岁戏写于王云浦渔庄，忽已十八年矣。不意子宜友契藏而不忍弃捐，感怀畴昔，因成五言，壬子七月廿日。瓒。"粗看此画，位置适宜，布局得当，但是细细读罢文字，才知道此文是倪瓒创作完作品 18 年之后，又见到此画时的补题，这当然不算是倪瓒最初创作此画时的"胸中之竹"。还有《容膝斋图》也是一样，倪瓒创作完之后，仅仅在画面右上角题云："壬子岁七月五日云林生写。"旁边长题："屋角春风多杏花，小斋容膝度年华。金棱跃水池鱼戏，彩凤栖林涧竹斜。亹亹清谈霏玉屑，萧萧白发岸乌纱。而今不二韩康价，市上悬金未足今。甲寅三月四日檗轩翁复携此图来索谬诗，赠寄仁仲医师，且锡山，予之故乡也，容膝斋则仁仲燕居之所，他日将归故乡，登斯斋，持卮酒，展斯图，为仁仲寿，当遂吾志也。云林子识。"这段文字也是此画创作完成三年后的重题，有了这段文字，整幅作品诗书画印完美统一。若缺了此重题，就感觉倪瓒的题款字又少，位置又不合适（图 3.7）。

此外，任仁发、黄公望、王冕、柯九思、王蒙、朱德润等均有很多款印双全的作品。

虽然元代也有一些作品并没有款识与印章，如龚开的《骏骨图》穷款无

图 3.7 去掉倪瓒重题与
收藏印之后的《容膝斋图》

印，高克恭的《云横秀岭图》无款无印，但
这已经不是主流现象了，而且这些画家也有
题款与印章双全的作品传世。总的来说，元
代绘画的款识基本完成了诗书印融于一体的
进程，但此时诗书画印的艺术形式并没有高
度成熟，还只是在初始阶段，对比明清时
期文人画高度发达以后的款识，还显得有点
生硬与稚嫩，具体体现在两个方面：其一，
印章普遍比较大，与题款文字比较起来不
协调，如钱选《浮玉山居图》、赵孟𫖯《双
松平远图》中的印章与款文对比（图 3.8）；
其二，题款的位置与画面的关系不太讲究，
没有达成互补关系，如赵孟𫖯《鹊华秋色
图》、倪瓒《容膝斋图》等，这种不协调的
背后可能是绘画完成后才找地方题款，而不
是创作时就谋划好了题款的位置。虽然此时
也有一些题款与绘画构图相得益彰者，但毕
竟不是主流现象。

图 3.8 〔元〕 赵孟𫖯 《双松平远
图》中的题款与印章

　　对于元代逐渐形成的诗书画印合一的绘画样式与诗书印合一的款识样式，
有人认为是赵孟𫖯的功劳："赵孟𫖯作派的诗书画印一体风格，在元初由于他的
影响，成为时代的风气……画上的题字，自赵孟𫖯后成为文人画的一种重要定
式被确认下来。"① 这种表述无疑夸大了赵孟𫖯的个人作用，更何况赵孟𫖯存世
作品中竟然无一幅有题诗。更接近事实的是，赵孟𫖯推动了这一题款样式发展
的进程，否则赵孟𫖯之前的钱选、郑思肖、米友仁、赵孟坚等人画中的诗书画
印合一的绘画样式与款识样式从何而来？其实，这不是哪一个人的功劳，而是
一代人或者是几代人共同作用的结果，它是伴随着文人画从宋到元逐步发展而
渐渐形成的符合文人画审美风格的题款样式。

① 黄惇：《从杭州到大都：赵孟𫖯书法评传》，上海书画出版社 2003 年版，第 40 页。

第三节　宋元绘画款识变化的原因

一、绘画审美标准的转变

宋代绘画总体上显示出精工细致、惟妙惟肖的写实性，这主要是唐代绘画追求写实性的发展延续。唐代绘画不管是人物画，还是山水画、花鸟画，写实性都极强，水平都极高，如阎立本《步辇图》、张萱《虢国夫人游春图》、周昉《簪花仕女图》、韩滉《五牛图》、韩幹《照夜白图》、李思训《江帆楼阁图》、李昭道《明皇幸蜀图》等。画家对画中形象的刻画细致入微，生动逼真，高度的写实达到了"如灯取影""不差毫末"的效果，吴道子的《地狱变相图》甚至达到了"京都屠沽渔罟之辈，见之而惧罪改业"的效果。宋代绘画的写实性当然也受到了理学追求的"格物致知"的影响，"格犹穷也，物犹理也，若曰穷其理云尔。穷理然后足以致知，不穷则不能致也"。①"格物致知"的思想促使画家对自然界的观察更加细致，画面表达更加趋于精确与逼真，更加讲求法度与写实，同时也遏制了画家主观情感的抒发。宋人韩琦云："观画之术，唯逼真而已，得真之全者，绝也。得多者上也，非真即下。"②可见宋代绘画对写实的追求。

有关记载宋代绘画求真写实的历史文献随处可见，如：

沈括《梦溪笔谈·书画》：

> 欧阳公尝得一古画，牡丹丛其下有一猫，未知其精粗。丞相正肃吴公与欧公姻家，一见曰："此正午牡丹也。何以明之？其花披哆而色燥，此日中时花也；猫眼黑睛如线，此正午猫眼也。有带露花，则房敛而色泽。猫眼早暮则睛圆，日渐中狭长，正午则如一线耳。"此亦善求古人心意也。

郭若虚《图画见闻志·近事》：

> 马正惠尝得《斗水牛》一轴，云厉归真画，甚爱之。一日，展曝于书

① 杨时编：《河南程氏粹言》卷一二，同治十年（1871），第 1197 页。
② 韩琦：《稚圭论画》，引自俞剑华编：《中国古代画论类编》，第 41 页。

室双扉之外，有输租庄宾适立于砌下，凝玩久之，既而窃哂。公于青琐间见之，呼问曰："吾藏画，农夫安得观而笑之？有说则可，无说则罪之。"庄宾曰："某非知画者，但识真牛。其斗也，尾夹于髀间，虽壮夫旅力，不可少开。此画牛尾举起，所以笑其失真。"

苏轼《苏轼文集·书黄筌画雀》：

> 黄筌画飞鸟，颈足皆展。或曰："飞鸟缩颈则展足，缩足则展颈，无两展者。"验之信然。乃知观物不审者，虽画师且不能，况其大者乎？君子是以务学而好问也。

岳珂《桯史·贤己图》：

> 元祐间，黄、秦诸君子在馆，暇日观画，山谷出李龙眠所作《贤己图》，博奕、樗蒲之俦咸列焉。博者六七人，方据一局，投进盆中，五皆露，而一犹旋转不已，一人俯盆疾呼，旁观皆变色起立，纤秾态度，曲尽其妙，相与叹赏，以为卓绝。适东坡从外来，睨之曰："李龙眠天下士，顾乃效闽人语耶！"众咸怪，请其故，东坡曰："四海语音言六皆合口，惟闽音则张口，今盆中皆六，一犹未定，法当呼六，而疾呼者乃张口，何也？"龙眠闻之，亦笑而服。

邓椿《画继·杂说》：

> 宣和殿前植荔枝，既结实，喜动天颜。偶孔雀在其下，亟召画院众史令图之。各极其思，华彩烂然，但孔雀欲升藤墩，先举右脚。上曰："未也。"众史愕然莫测。后数日，再呼问之，不知所对。则降旨曰："孔雀升高，必先举左。"众史骇服。

为了追求绘画的写实性，画家的观察方法也达到了极为深入的状态，如郭

熙《林泉高致·山水训》云：

> 山近看如此，远数里看又如此，远数十里看又如此，每远每异，所谓
> 山形步步移也。山正面如此，侧面又如此，背面又如此，每看每异，所谓
> 山形面面看也。如此是一山而兼数十百山之形状，可得不悉乎？山春夏看
> 如此，秋冬看又如此，所谓四时之景不同也。山朝看如此，暮看又如此，
> 阴晴看又如此，所谓朝暮之变不同也。

罗大经在《鹤林玉露·画马》中记录了曾云巢画草虫时细致入微的观察方法：

> 曾云巢无疑工画草虫，年迈愈精。余尝问其有所传乎，无疑笑曰："是
> 岂有法可传哉？某自少时，取草虫笼而观之，穷昼夜不厌，又恐其神之不
> 完也，复就草地之间观之，于是始得其天。方其落笔之际，不知我之为草虫
> 耶，草虫之为我耶？此与造化生物之机缄盖无以异，岂有可传之法哉！"

宋代绘画追求的写实，并非毫无情感的机械性再现，而是在精确表现客
观物象的基础上，将画家的主观情感、思想融入画中，融入物象里，进而达到
"物我合一"、形神兼备的最佳状态。他们为了追求"可望、可行、可居、可
游"与"无毫发差"的真实境界，不可能在画面上题写大面积的款文去破坏这
种真实感，因此画家既想留下姓名，又不想破坏绘画的真实性，穷款与隐款的
确是最佳的题款方式。

中国画历来追求"物我合一"的境界，宋代绘画的"物我合一"是将
"我"融进了"物"里的"无我之境"，而元以后，尤其是明清时期的文人画则
是把"物"融进了"我"里的"有我之境"。元代绘画的"有我之境"注重画
家自我情感的抒发与表达，在艺术创作中注重"物随心走"，如吴镇所云："墨
戏之作，盖士大夫词翰之余，适一时之兴趣。"[①] 倪瓒亦言："仆之所谓画者，不
过逸笔草草，不求形似，聊以自娱耳。"[②] 当画家的主观情感得到有效表达时，

① 赵琦美：《赵氏铁网珊瑚》，引自《文渊阁四库全书》第 815 册，第 636 页。
② 倪瓒撰、江兴祐点校：《清閟阁集》，第 319 页。

画得像不像、真不真，已经不太重要了，正如倪瓒云："余之竹，聊以写胸中逸气耳，岂复较其似与非，叶之繁与疏，枝之斜与直哉？或涂抹久之，它人视以为麻、为芦，仆亦不能强辨为竹，真没奈览者何。"[1] 当真实不再是绘画追求的目标时，款识就无需题在隐蔽的地方了。画之不足，题以补之，这个时候在画中题字、作诗、钤印，不仅可以起到标记作品"姓甚名谁"的作用，而且还能增加画面视觉效果与寄情寓兴的功能，于是，诗书印一体的款识也就自然而然地形成了。

二、元代文人的大量参与

虽然宋代比较重视文化，大开科举之门，文化水平达到了空前高度[2]，但宋代的画家大多属于职业画家、宫廷画家，文人直接参与绘画的比较少，仅有李公麟、苏轼、文同、米芾、王诜、米友仁、扬补之、赵孟坚等，与数量庞大的院体画家群体相比，显得势单而力薄。[3] 元以后，这种局面得到了极大的改变，文人成为绘画创作的主流，他们既擅书法，又能著书立说，这为他们在画上题字作诗、诗书画合璧提供了书写基础与文学基础。

元代大部分画家均擅长书法，赵孟頫真、行、篆、草、隶水平都很高，传世书法作品亦很多；倪瓒的小楷更是一绝，优雅灵动，疏逸隽永；吴镇擅行草。他们与宋代画家的书法造诣比起来，可谓有天壤之别。不仅如此，他们中的不少人都有深厚的文学修养，如赵孟頫有《松雪斋文集》，钱选有《论语说》《春秋余论》《易说考》《衡泌闲览》等，还有倪瓒《清閟阁集》、柯九思《丹丘生集》、赵雍《赵待制遗稿》、朱德润《存复斋文集》、郭畀《快雪斋集》《云山日记》、王冕《竹斋诗集》……元代画家的书法功力与文学功底

[1] 倪瓒撰、江兴祐点校：《清閟阁集》，第 302 页。

[2] 王国维认为："天水一朝人智之活动与文化之多方面，前之汉唐，后之元明，皆所不逮也。"引自王国维著、傅杰编校：《王国维论学集》，中国社会科学出版社 1997 年版，第 201 页。陈寅恪在《邓广铭〈宋史职官志考证〉序》云："华夏民族之文化，历数千年之演进，造极于赵宋之世。"引自陈寅恪：《金明丛稿》，上海古籍出版社 1980 年版，第 245 页。

[3] 仅厉鹗的《南宋院画录》中收录的南宋院体画家就多达 96 人，而且还记载"宋画院众工所画，多有无名者"，因此，可以想见还有多少不知名或没有留下名字的院体画家。这还仅是南宋，据此可以推测两宋院体画家的数量之庞大。

在绘画创作中得到了进一步延伸，一方面以书法用笔进行绘画逐渐实现，另一方面绘画的诗意化与文学化得到体现，再一方面诗书印融合的款识程式也逐渐形成。

三、宋元画家的地位与服务对象的差异

宋代的画家多为宫廷画家，他们直接服务于皇帝与宫廷，所谓"伴君如伴虎"，稍不小心，小则丢官贬谪、大则性命不保，他们必然小心翼翼，而不会像元代以后文人画家那样狂放、孤高地在作品中肆意地通过大面积的诗文抒情畅怀。《南宋院画录》中记载当时的宫廷画家"必先呈稿，然后上真，所画山水、人物、花木、鸟兽，种种臻妙"。[①] 邓椿《画继》卷十中有记载："图画院，四方召试者源源而来，多有不合而去者。盖一时所尚，专以形似，苟有自得，不免放逸，则谓不合法度。"[②] 其中"不合而去""不合法度"等言辞也暗示了院体画家稍有不和统治者之意，即可能被出局的事实。由此可以想象，宋代宫廷画家在服务朝廷时噤若寒蝉、谨言慎行的生存状态，在此种情况下，他们不可能在画面上大面积地题字作诗，表露自我、抒发情感，只能尽可能地隐姓埋名，以奉上意。

元代画坛的主流画家与宋代画家身份不同，他们不是宫廷画家，不需要为皇帝或统治者服务，他们或是宋代遗民，或是隐居山林的文人，或是效力于朝廷的官吏，他们在绘画领域的成就很高，艺术创作十分自由，不受皇帝或者统治者意志左右，追求的是写意与写心，技法上追求以书入画，注重画家自身情感的抒发与表达，画之不足，题以补之，这也是情理之中的事。

四、制印技术的发展

宋代的款识之所以呈现出隐款与穷款的现象，一个原因是款识自身的发展规律，画家不用印的原因也受当时治印水平的局限。宋代虽然已经出现了一些私印，但主要是书法家用印、鉴赏用印与文人用印，如欧阳修的"六一居士"印，苏轼的"东坡居士"印，黄庭坚的"山谷道人"印，薛绍彭的"清閟阁

① 厉鹗：《南宋院画录》，引自《文渊阁四库全书》第 829 册，第 545 页。
② 邓椿：《画继》，引自《中国书画全书》第 2 册，第 724 页。

书"印，陆游的"山阴始封"印、"放翁"印，贾似道的"秋壑珍玩"印、"秋壑图书"印、"悦生"葫芦印，米芾的"楚国米芾"印、"平生真赏"印、"审定真迹"印等。此时也出现了画家用印，如文同的"文同与可"印、"静闲书屋"印，陈居中的"陈居中画"印，赵孟坚的"子固"印、"彝斋"印，郭熙的"郭熙印章"印、"郭熙笔"印，赵令穰的"大年图书"印，法常的"牧谿"印，但根据现存的墨迹分析，不管是书法家用印还是画家用印，都不具备普遍性。这些印章仅仅钤在艺术家的一些比较重要的作品上，而不是全部作品，这足以说明，此时印章的使用并不是由艺术情趣与画面审美的需要所决定的，而是对某些重要作品的标识。

宋代虽然已经开始出现了文人撰写印文，请专门人员镌刻的现象，如米芾曾云："王诜见余家印记与唐印相似，始尽换了作细圈，仍皆求余作篆。"[1]但宋代的治印水平与规模还是有限的，因为官方对印章的使用有明确的规定，《宋史·舆服志六》载："大中祥符五年，诏诸寺观及士庶之家所用私记，今后并方一寸，雕木为文，不得私铸。"也许这就是宋代艺术家较少用印的重要原因。直至元代的王冕首创花乳石治印之后，文人刻印才逐渐普及开来[2]，并成为画家艺术创作必不可少的一部分。虽然元代的刻印技术也不发达，但相较于宋代，那可是大大地进了一步。元代治印技术的发展与普及，为画家艺术创作中用印的推进打下了基础。

总而言之，宋代绘画追求的是求真与写实，是格物致知，因此，在绘画中尽量回避自我的外在表达，融自我于画面之中。宋代院体画家的身份使他们的创作处于谨小慎微的状态，他们的书法水平也不高，因此，他们的绘画多是无款、隐款与穷款。到了元代，画家多追求粗笔写意，追求绘画中画家情感的外在表达，他们多能诗擅书，有较高的文学素养与雅兴，因此他们在绘画中逐渐融入了书法用笔，并有大面积的题款以及朱红色的印章，以追求诗书画印融合的艺术效果与审美境界。当然，此时的款识并没有发展成熟，仍处于发展时期。到了明清时期，绘画款识才真正完善，出现了很多关于绘画题款与钤印的论述，

[1]　米芾：《书史》，引自《中国书画全书》第 1 册，第 974 页。

[2]　郎瑛：《七修类稿》云："图书，古人皆以铜铸，至元末会稽王冕以花乳石刻之。今天下尽崇处州灯明石，果温润可爱也。"（引自《续修四库全书》第 1123 册，第 172 页）朱彝尊《曝书亭集》也有王冕"始用花乳石刻私印"的记载（见《文渊阁四库全书》第 1318 册，第 358 页）。

如清人孔衍栻云："画上题款，各有定位，非可冒昧，盖补画之空处也。如左有高山，右边空虚，款即在右。右边亦然，不可侵画位。"① 邹一桂则指出："画有一定落款处，失其所，则有伤画局。或有题，或无题，行数或长或短，或双或单，或横或直，上宜平头，下不妨参差，所谓齐头不齐脚也。"②

郑绩《梦幻居画学简明》云：

每有画虽佳而款失宜者，俨然白玉之瑕，终非全璧。在市井粗率之人，不足与论；或文士所题，亦有多不合位置。有画细幼而款字过大者，有画雄壮而款字太细者，有作意笔画而款字端楷者，有画向面处宜留空旷以见精神，而乃款字逼压者；或有抄录旧句，或自长吟，一于贪多书伤画局者，此皆未明题款之法耳。不知一幅画自有一幅应款之处，一定不移。如空天书空，壁立题壁，人皆知之。然书空之字，每行伸缩，应长应短，须看画顶之或高或低。从高低画外，又离开一路空白，为画灵光通气。灵光之外，方为题款之处，断不可平齐，四方刻板窒碍。如写峭壁参天、古松挺立，画偏一边，留空一边，则在一边空处，直书长行，以助画势。如平沙远荻、平水横山，则平款横题，如雁排天，又不可以参差矣。至山石苍劲，宜款劲书；林木秀致，当题秀字。意笔用草，工笔用楷，此又在画法精通、书法纯熟者，方能作此。③

金绍城《画学讲义》云：

画局题款为最不易事，须视画之全部局势，审定合宜位置，然后落笔。或诗或跋，参差高下，随意题去，均与画局相合。而书法又宜与画法相称：画有粗笔、工笔之分，粗笔画题字宜纵横奇古，工笔画题字宜整齐秀丽；若倒置之，则画法虽佳，两不合式。若书既不精，不如不题之为愈也。④

① 孔衍栻：《石村画诀》，引自王伯敏、任道斌编：《画学集成（明、清）》，第 429 页。
② 邹一桂：《小山画谱》，引自《中国书画全书》第 14 册，第 716 页。
③ 郑绩：《梦幻居画学简明》，引自王伯敏、任道斌编：《画学集成（明、清）》，第 785 页。
④ 金绍城：《画学讲义》，引自王伯敏、任道斌编：《画学集成（明、清）》，第 933 页。

此外，还有对如何钤印的论述，如孔衍栻《石村画诀》云："用图章宁小勿大，大即不雅。"① 钱杜《松壶画忆》云："印章最忌两方作对，画角印须施之山石实处。"② 郑绩《梦幻居画学简明》曰：

> 图章中文字，要摹仿秦汉篆法刀法，不可刻时俗派，固当讲究，然不在此论，此但论用之得宜耳。每见画用图章不合所宜，即为全幅破绽。或应大用小，应小用大；或当长印方，当高印低，皆为失宜。凡题款字如是大，即当用如是大之图章，俨然添多一字之意；图幼用细篆，画苍用古印。故名家作画，必多作图章，小大圆长，自然石、急就章，无所不备，以便因画择配也。题款时即先预留图章位置，图章当补题款之不足，一气贯串，不得字了字、图章了图章。图章之顾款，犹款之顾画，气脉相通。如款字未足，则用图章赘脚以续之。如款字已完，则用图章附旁以衬之。如一方合式，只用一方，不以为寡；如一方未足，则宜再至三，亦不为多。更有画大轴，泼墨淋漓，一笔盈尺，山石分合，不过几笔，遂成巨幅，气雄力厚，则款当大字以配之。然余纸无多，大字款不能容，不得不题字略小以避画位，当此之际，用小印则与画相离，用大印则与款相背，故用小。如字大者，先盖一方，以接款字余韵，后用大方续连，以应画笔气势，所谓触景生情，因时权宜，不能执泥。③

这几位清代画家对题款、钤印的理论与法则都进行了阐述，如果以这些清代的标准来检视元代绘画的款识，我们会发现多有不合之处，如题款位置不合适、印章过人、齐脚不齐头等，这些也刚好凸显元代绘画款识处于发展中的状态。

① 孔衍栻：《石村画诀》，引自王伯敏、任道斌编：《画学集成（明、清）》，第430页。
② 钱杜：《松壶画忆》，引自王伯敏、任道斌编：《画学集成（明、清）》，第652页。
③ 郑绩：《梦幻居画学简明》，引自王伯敏、任道斌编：《画学集成（明、清）》，第785—786页。

第四章　宋元画家身份结构之变

　　画家的身份、成长经历、生活环境等因素对于其艺术作品的风格都产生着极其重大的影响，因为这决定着他们与绘画的关系，是依附关系（靠绘画谋生），还是调节生活、陶冶情操、修心养性；也决定着他们对绘画的理解，是听从上级命令、安排，还是迎合大众、市场的审美需求，还是由心而出，随性挥洒，自由创作；也决定着他们对绘画的态度，是毕恭毕敬，不敢越雷池一步，不敢谈创新与突破，还是"我手写我心"，自然而然，不断超越。画家的身份决定了他的生活环境，也决定了他的艺术修养、文学修养，进而决定了他的艺术特色与风格。因此，将宋元时期画家中的宫廷画家、文人画家、文人士大夫画家进行梳理与研究，有助于我们深度了解宋元绘画在风格上的变化。[1]

第一节　北宋

　　关于宋代画家的身份研究，学界已经有不少研究成果可以参考，如韩刚的《宋画分类与联系考论》[2]《"文人"考——现当代"文人画"研究预设反思》[3]《"士人

[1]　这里需要说明的是，因为本书探讨的是宋元绘画之变，是站在历史的今天来重新观照中国绘画史上的宋元，因此本章中关于宫廷画家、文人画家、文人士大夫画家的概念是站在历史的今天，回望中国绘画史的发展，进行再定义的结果，并不考虑文人、文人画等在不同历史时期的不同含义。因此，某些被历史上的理论家定义的文人画家可能并不在本书的文人画家之列。在笔者界定文人画家、文人士大夫画家的标准中，"文人"是必须有文献记载他们是文人或有为官经历，否则即便后人认为他是文人画家，也暂不收录在文人画家和文人士大夫画家之列。如李成，《宣和画谱》说他"家世中衰，至成犹能以儒道自业，善属文，气调不凡"，所以列入"文人士大夫画家"；范宽，《宣和画谱》中没有关于他读书或仕进的文字，就未列入"文人士大夫画家"。这两人都被董其昌认为是宋代文人画家。

[2]　韩刚：《宋画分类与联系考论》，《美术学研究》2016年第5期。

[3]　韩刚：《"文人"考——现当代"文人画"研究预设反思》，《中华文化论坛》2013年第10期。

画""文人画"系谱二种考述》①《中国古代物质文化史·绘画·卷轴画（宋）》②、徐建融的《文人画与士人画》③、徐建融和徐书城主编的《中国美术史·宋代卷》④ 等。这些成果对宋代的画家身份与绘画分类有着较为全面的研究，给笔者不少学术启示。

一、列表分类

我们根据《宣和画谱》、刘道醇《圣朝名画评》、郭若虚《图画见闻志》等基本资料，将北宋画家中的宫廷画家、文人画家、文人士大夫画家抽离出来予以分析（表4.1），表中的画家或有个别缺漏与舛误，但基本可以作为我们分析的依据。

表 4.1　北宋之名画家身份表

序号	宫廷画家	文人画家	文人士大夫画家
1	赵佶（画院领袖）	文同	李成（文臣）
2	黄居寀（待诏）	苏轼	郭忠恕（文臣）
3	王凝（待诏）	米芾	武宗元（文臣）
4	高克明（待诏）		宋迪（文臣）
5	高益（待诏）		王毂（文臣）
6	高文进（待诏）		宋道（文臣）
7	高怀节（待诏）		李时敏（文臣）
8	夏侯延祐（待诏）		燕肃（文臣）
9	陶裔（待诏）		宋子房（文臣）
10	牟谷（待诏）		李时雍（文臣）
11	顾亮（待诏）		范坦（文臣）
12	马贲（待诏）		黄齐（文臣）
13	阎仲（待诏）		李公年（文臣）
14	董羽（待诏）		刘寀（文臣）
15	周仪（待诏）		李公麟（文臣）
16	杨士贤（待诏）		晁补之（文臣）
17	李端（待诏）		刘泾（文臣）
18	张泭（待诏）		王士元（文臣）
19	王瓘（待诏）		王岩叟（文臣）
20	董祥（待诏）		张舜民（文臣）
21	王霭（待诏）		钱易（文臣）

① 韩刚：《"士人画""文人画"系谱二种考述》，《美术学报》2019 年第 3 期。
② 韩刚、黄凌子：《中国古代物质文化史·绘画·卷轴画（宋）》，开明出版社 2013 年版。
③ 徐建融：《文人画与士人画（上）（下）》，《国画家》2008 年第 1 期、第 2 期。
④ 徐建融、徐书城：《中国美术史·宋代卷》，齐鲁书社、明天出版社 2000 年版。

续表

序号	宫廷画家	文人画家	文人士大夫画家
22	朱澄（待诏）		张先（文臣）
23	王可训（待诏）		范正夫（文臣）
24	和成忠（待诏）		颜博文（文臣）
25	郭待诏（待诏）		程堂（文臣）
26	裴文睨（待诏）		李延之（武臣）
27	任从一（待诏）		崔愨（武臣）
28	荀信（待诏）		刘永年（武臣）
29	侯文庆（待诏）		吴元瑜（武臣）
30	卑显（待诏）		梁师闵（武臣）
31	李雄（祗候）		郭元方（武臣）
32	梁忠信（祗候）		赵令庇（宗室）
33	陈用志（祗候）		赵仲佺（宗室）
34	杜用德（祗候）		赵仲僴（宗室）
35	勾龙爽（祗候）		赵宗汉（宗室）
36	支选（祗候）		赵令穰（宗室）
37	道士吕拙（祗候）		赵令松（宗室）
38	燕文贵（祗候）		赵克夐（宗室）
39	葛守昌（祗候）		赵叔傩（宗室）
40	高怀宝（祗候）		赵孝颖（宗室）
41	王道真（祗候）		赵士腆（宗室）
42	屈鼎（祗候）		赵士雷（宗室）
43	厉昭庆（祗候）		赵士暕（宗室）
44	郭熙（御书院艺学）		赵士安（宗室）
45	徐易（御书院艺学）		赵子澄（宗室）
46	赵光甫（画院学生）		赵頵（宗室）
47	侯封（画院学生）		李玮（驸马都尉）
48	王希孟（画学生徒）		张敦礼（驸马都尉）
49	赵元长（图画院艺学）		王诜（驸马都尉）
50	崔白（图画院艺学）		
51	刘文通（图画院艺学）		
52	李吉（图画院艺学）		
53	张择端（画院画家）		
54	蔡润（画院画家）		
55	朱宗翼（画院画家）		
56	何润（画院画家）		
57	李希成（画院画家）		
58	卢章（画院画家）		
59	孟应之（画院画家）		

续表

序号	宫廷画家	文人画家	文人士大夫画家
60	宣亨（画院画家）		
61	田逸民（画院画家）		
62	周照（画院画家）		
63	仁安（画院画家）		
64	薛志（画院画家）		
65	徐崇嗣（宫廷画家）		
66	徐崇矩（宫廷画家）		
67	易元吉（宫廷画家）		
68	艾宣（宫廷画家）		
69	丁贶（宫廷画家）		
70	丘庆余（宫廷画家）		
71	王端（宫廷画家）		
72	刘益（宫廷画家）		
73	富燮（宫廷画家）		
74	童贯（内臣画家）		
75	刘瑗（内臣）		
76	罗存（内臣）		
77	贾祥（内臣）		
78	冯觐（内臣）		
79	乐士宣（内臣）		
80	李正臣（内臣）		
81	李仲宣（内臣）		
82	杨日言（内臣）		

面对这份名单，我们首先要说明三个问题：第一，这份名单肯定不全，当然也不可能收集全，但之所以能够作为分析的依据，是上述三本画史资料的可靠性与相对全面性；第二，对于画家身份进行定义的同时，我们还需要明白任何概念性的阐释都可能存在漏洞与不足；第三，画家的身份会发生变化，我们只能遵循相对准确的原则来进行。

我们先来看这三种画家身份的概念：

（一）宫廷画家包括了画院画家与为宫廷服务的非画院画家。

画院画家 画史文献中明确记载画家在宋代画院有任职的，是为画院画家。如果没有文献记载，无论何种情况，都不属于画院画家。画院画家的来源大概有五种。

第一种是后蜀、南唐等画院机构中的画家直接进入北宋画院，如《宣和画

谱》中记载："（黄居寀）初事西蜀伪主孟昶，为翰林待诏，遂图画墙壁屏幛，不可胜纪。既随伪主归阙下，艺祖知其名，寻赐真命。太宗尤加眷遇，仍委之搜访名画，诠定品目，一时等辈，莫不敛衽。"董羽"事伪主李煜为待诏，后随煜归京师，即命为图画院艺学"。①

第二种是通过参与朝廷主持的宫廷绘画活动，由于绘画才能杰出而被招入画院，如《图画见闻志》记载，燕文贵"大中祥符初建玉清昭应宫，贵预役焉。偶暇日画山水一幅，人有告董役刘都知者，因奏补图画院祗候"。②《宣和画谱》记载，崔白"熙宁初被遇神考，乃命白与艾宣、丁贶、葛守昌共画垂拱御扆《夹竹海棠鹤图》，独白为诸人之冠，即补为图画院艺学"。③

第三种是因为绘画水平高超，名气较大，被地方政府或官吏举荐进入画院，如郭思《画记》中记载，其父郭熙"神宗即位后戊申年二月九日，富相判河阳，奉中旨津遣上京……有旨特授本院艺学"。④

第四种是通过考试进入画院，主要是指宋徽宗喜好书画，他"益兴画学教育众工，如进士科下题取士，复立博士考其艺能"。⑤宋徽宗把画院画家的待遇提得较高："诸待诏每立班，则画院为首，书院次之，如琴院棋玉百工皆在下。又他局工匠日支钱，谓之食钱，惟两局则谓之俸直，勘旁支给，不以众工待也。睿思殿日命待诏一人能杂画者宿直，以备不测宣唤，他局皆无之也。"⑥于是"图画院，四方召试者源源而来"⑦，关于宋徽宗大兴画学的记载还散见于方勺《泊宅篇》、俞成《萤雪丛说》等。如《萤雪丛说》卷一记载："徽宗政和中，建设画学，用太学法补试四方画工，以古人诗句命题，不知抡选几许人也。"⑧

第五种是找人托请，向皇帝进献画作，被授予画院职务。如高益原本以卖药为生，有人买药就送画，但画画很努力，水平也不断提高。宋太宗还没有做皇帝的时候，高益与宋太宗的外戚孙氏有来往，后来宋太宗做了皇帝，高益请孙氏献

① 俞剑华注释：《宣和画谱》，第268、159页。
② 郭若虚著、俞剑华注释：《图画见闻志》，第155—156页。
③ 俞剑华注释：《宣和画谱》，第284页。
④ 郭思：《画记》，引自《中国书画全书》第1册，第503页。
⑤ 邓椿：《画继》，引自《中国书画全书》第2册，第704页。
⑥ 同上书，第724页。
⑦ 同上。
⑧ 俞成：《萤雪丛说》，中华书局1981年版，第7页。

画给皇帝,"未几,太宗飞龙,孙氏以益所画《搜山图》进上,遂授翰林待诏"。①

　　画院画家的花鸟画多是"黄家富贵"的样式,虽然也有崔白荒寒式的花鸟画风格,但华丽富贵的"黄家样式"依然是北宋画院品评绘画优劣的标准,黄居寀的《山鹧棘雀图》(图 4.1)、赵佶的《五色鹦鹉图》为我们展示了这种设色清丽、绚烂多彩、细腻工整、不留墨色的绘画样式。画院画家的山水画有两种样式:一种是以郭熙为代表的水墨山水画,我们可以从其《窠石平远图》、燕文贵的《溪山楼观图》、屈鼎的《夏山图》(传)等作品中窥得一二;另一种则是以王希孟《千里江山图》为代表的大青绿山水画。画院画家的人物画则主要以写真、壁画为主,风格多为写实。邓椿《画继》中明确记载了画院人物画的特点,即工整细腻写实。书中还记载了画院考试体现出来的院体标准:"多有不合而去者。盖一时所尚,专以形似,苟有自得,不免放逸,则谓不合法度。"② 这些论述都有力地说明了宋代画院画风的特点。

　　为宫廷服务的非画院画家　画史文献中明确记载画家较长时间服务于宫廷的画家,若仅偶尔参与一次宫廷组织的绘画活动,不能算是宫廷画家。此外,这里也将内臣画家归为宫廷画家,因为他们距离统治者的距离最近,也是统治者的心腹,他们的绘画遵从皇帝的审美,在一定程度上也能够代表宫廷审美。

　　为宫廷服务的非画院画家,主要包括两类人群:第一类是没有进入画院,但一直服务于宫廷的专业画家,如易元吉,《图画见闻志》记载:"治平甲辰岁,景灵宫建孝严殿,乃召元吉画迎釐齐殿御扆。其中扇画太湖石,仍写都下有名鹁鸽及雏中名花,其两侧扇画孔雀。又于神游殿之小屏画牙獐,皆极其思。元吉始蒙其召也,欣然闻命,谓所亲曰:'吾平生至艺,于是有所显发矣。'未几,果敕令就开先殿之西庑张素画《百猿图》,命近要中贵人领其事,仍先给粉墨之资二百千。画猿才十余枚,感时疾而卒。"③ 由此说明画史资料虽然没有明确记载易元吉进入画院,但却说明他较长时间供职宫廷,要不然也不会让其先后在孝严殿、神游殿、开先殿作画。此外还有《宣和画谱》记载的丘庆余:"初师滕昌祐,及晚年遂过之。人谓其得意处,不减徐熙也。因事江南伪主李氏,后

① 郭若虚著、俞剑华注释:《图画见闻志》,第 123 页。
② 邓椿:《画继》,引自《中国书画全书》第 2 册,第 724 页。
③ 郭若虚著、俞剑华注释:《图画见闻志》,第 173 页。

图 4.1 〔宋〕黄居寀 山鹧
棘雀图 97cm×53.6cm 台北
故宫博物院藏

随李氏归朝。"① 这里并没有明确记载丘庆余进入画院，但又明确记载他进入了宋代宫廷，所以只能将他归为宫廷画家。还有徐崇嗣，沈括《梦溪笔谈·书画》云："熙之子（徐崇嗣）乃效诸黄之格，更不用墨笔，直以彩色图之，谓之没骨图。工于诸黄不相下，筌等不复能瑕疵，遂得齿院品。"沈括记载徐崇嗣的作品起初被排挤、压制，所以后来他效仿"黄家富贵"，全用色彩创作，最后终于得"齿院品"，说明了他长期服务于宫廷，否则就没有必要一改祖法，为了生存效仿黄家富贵的风格。《图画见闻志》还记载了徐崇嗣效仿"黄家富贵"之后的作品得到了黄居寀的认可："翰林待诏臣黄居寀等定到上品，徐崇嗣画《没骨图》。"②

第二类是内臣画家，他们受宫廷审美与院体画家的影响比较大，所以绘画风格也呈现出向院体画家靠拢的趋势，如《宣和画谱》记载："童贯，字道辅……父湜雅好藏画，一时名手如易元吉、郭熙、崔白、崔悫辈，往往资于家，以供其所需。贯侍其父，独取其尤者，有得于妙处，胸次磅礴，间发其秘。或见笔墨在傍，则弄翰游戏，作山林泉石，随意点缀，兴尽则止。"③ 这段话足以说明童贯受易元吉、郭熙、崔白等画院画家或宫廷画家的影响之大。另外，贾祥"作竹石、草木、鸟兽、楼观皆工"。④ 杨日言以人物画见长，他深受宋神宗赏识，常伴皇帝左右，还曾经受命为古代君臣与宋神宗的向皇后画像。《宣和画谱》云："其写貌益精，方仕宦未达，而神考识之，拔擢为左右之渐。于殿庐传写古昔君臣贤哲，绘像钦圣宪肃，及建中靖国以钦慈皇太后写真。"⑤ 乐士宣"独爱金陵艾宣之画……画花鸟尤得生意……故当时有出蓝之誉"。⑥ 李仲宣亦如此，其《柘雀图》"顾盼向背，一干一禽，皆极形似，盖当时画工亦叹服之"。⑦ 这些都说明了内臣画家受画院画家、宫廷画家、皇帝等审美的影响之大。

宫廷画家的花鸟画和画院画一样，大抵分为野逸与富贵两种，如徐崇嗣继承的就是"黄家富贵"的风格，而易元吉画的则是野逸风格，其作品《聚猿图》

① 俞剑华注释：《宣和画谱》，第 271 页。
② 郭若虚著、俞剑华注释：《图画见闻志》，第 231 页。
③ 俞剑华注释：《宣和画谱》，第 205 页。
④ 同上书，第 297 页。
⑤ 同上书，第 137 页。
⑥ 同上书，第 298 页。
⑦ 同上书，第 301 页。

很好地展示了他的绘画特点。山水画与人物画限于没有可以信为真迹的作品，而画史文献对上述画家的记载又较为含糊，所以我们此处不做分析。

（二）文人画家，即首先是文人（不论做官与否），其次有学问与才情，再次画作必须具有文人趣味、笔墨功夫，还必须有极强的抒情性。文人趣味即画作传达出来的文气、诗意和文人的审美风尚；笔墨功夫即画家对毛笔与墨的感知力与表现力，其外在形态多为相对粗放的笔墨技法。笔墨功夫不包括造型能力、色彩渲染能力、精工细致的刻画能力等，仅仅是笔墨的文人气息。这似乎是一个很感性、只可意会不可言传的概念，但当我们面对作品时，便可一眼辨识出哪些属于文人笔墨与趣味，哪些不是，当然这需要鉴赏者有一定的绘画功底。抒情性即要求文人画必须有强烈的情感表达，而不是仅止步于画的像，或者胡涂乱抹。

文人画是一个特定的术语，并不是所有文人创作的画都可以称作文人画。陈衡恪对文人画做了这样的定义："即画中带有文人之性质，含有文人之趣味，不在画中考究艺术上之功夫，必须于画外看出许多文人之感想，此之所谓文人画。"[①]他还进一步概括出文人画之要素：人品、学问、才情、思想。这给我们对文人画家下定义提供了参照，但陈衡恪所下的定义也有可以再斟酌的地方。在他提出的四要素的基础上，应该加入"艺术功夫"，他说的"不在画中考究艺术上之功夫"应该指的是造型、渲染的功夫，而不是笔墨功夫。因此，我们在定义文人画家的时候，不能忽略画家艺术上的笔墨功夫。可能也会有人反驳说"米芾、苏轼绘画的笔墨功夫似乎就不怎么样"，这的确是不争的事实，两人也都没有可以确信为真迹的作品传世，苏轼还有一张《枯木怪石图》，虽然存在一些争议，但起码有一幅。而米芾可以说是真的没有一幅绘画作品（有人将米芾的《珊瑚笔架图》也算作一幅绘画作品，这确实是太勉强了），即便是南宋的邓椿也只见过米芾两张画，而且还发出了古今画者未见有此画法的感叹："予止在利倅李骥元俊家见二画，其一纸上横松梢，淡墨画成，针芒千万，攒错如铁，今古画松未见此制。""其一乃梅松兰菊相因于一纸之上，交柯互叶而不相乱，以为繁则近简，以为简则不疏，太高太奇，实旷代之奇作也。"[②]从邓椿

① 陈衡恪：《文人画之价值》，引自郎绍君、水天中编：《二十世纪中国美术文选（上）》，上海书画出版社 1999 年版，第 67 页。

② 邓椿：《画继》，引自《中国书画全书》第 2 册，第 707 页。

所言的"今古画松未见此制"，我们也可以推断出米芾的绘画笔墨功夫应该不会太好。我也在早年的一本著作《〈宣和画谱〉中的缺位——米芾绘画艺术问题考》中认为米芾仅仅是一位初试绘画的书法家，其绘画能力不强，距离一位训练有素的画家还有一段距离。但此处笔者还是将米芾、苏轼与文同一起列为北宋的文人画家，是基于两方面的考虑，一方面是遵从了长期以来学界对文人画家定位的画史习惯，另一方面是米芾、苏轼对文人画的发展确实起到了巨大的推动作用，作为文人画早期的画家代表，在笔墨功大的要求上可以适当放宽一点。学界也有人认为苏轼并不是文人画家，苏轼提出的文人画概念并不是现在绘画史上流行的、约定俗成的概念，而是指"上自王维，下迄李公麟、王诜、宋子房等为代表的文人所画的正规画"。①这种观点也有其合理性，但我们此处遵从的是美术史界约定俗成的观点。这里还需要特别说明的是，为什么没有把董其昌认定的北宋文人画家如李成、范宽、李公麟、王诜放进文人画家队伍，原因是他们的绘画水平太专业了，属于专业的画家，他们的绝大部分作品都比较写实，技法比较工整，作品传达出来的个性情感因素比较弱。

（三）文人士大夫画家，即由文人与士大夫共同组成的画家群体，他们的绘画水平高超，名气很大。文人指的是没有入仕的读书人，士大夫指的是供职于朝廷的士人和官吏之统称。由于目前画史记载的北宋画家中，尚未见到没有入仕的文人，因此北宋的文人士大夫画家可以分为三类。

第一类文臣，有李成、郭忠恕、燕肃、李公麟、武宗元、宋迪、王岩叟等。这一类人大部分都经历过科举考试，有着较为深厚的学识，如李成，进士，官至尚书郎，"能以儒道自业，善属文，气调不凡，而磊落有大志"。②李成擅画山林丘壑，墨法精微，风格呈现出气象萧疏、烟林清旷之境，传世作品有《读碑窠石图》《寒林平野图》等，虽然不一定是真迹，但应该有较多李成画风的影子，这些作品也能与画史所记载的李成画风互为印证。他的绘画水平很高，宋初刘道醇在《圣朝名画评》称李成"画山水林木，当时称为第一"，"成之命笔，惟意所到，宗师造化，自创景物，皆合其妙。耽于山水者，观成所画，然

① 阮璞:《苏轼的文人画观论辩》，引自氏著:《中国画史论辩》，陕西人民美术出版社 1993 年版，第 128 页。

② 俞剑华注释:《宣和画谱》，第 182 页。

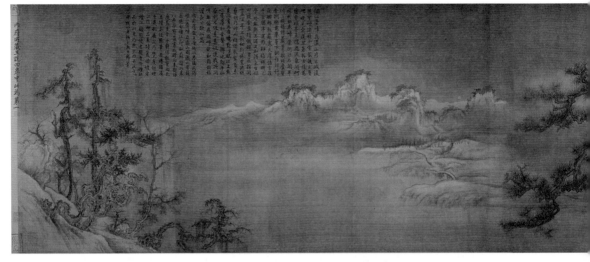

图 4.2 〔宋〕 王诜　渔村小雪图　44.5cm×219.5cm　故宫博物院藏

后知咫尺之间夺千里之趣，非神而何？故列神品。"①《宣和画谱》亦云："于时凡称山水者，必以成为古今第一。"②李公麟，进士，曾官大理寺丞，《宋史·文苑传六》说他"好古博学，长于诗，多识奇字"。李公麟有一定的书法功底，善楷书、行书，绘画尤其以人物见长，其作品《五马图》《免胄图》（传）等显示了他高超的绘画水平。《宣和画谱》评介了他的许多作品，说他的绘画以立意为先，"使人望而知其廊庙馆阁、山林草野、闾阎臧获、占舆皂隶。至于动作态度，颦伸俯仰，大小美恶，与夫东南西北之人，才分点画，尊卑贵贱，咸有区别"。③李公麟是《宣和画谱》所收录的画家中，传记最长、对绘画介绍最为详细的，可见他在当时画坛具有极大的影响力，也难怪《宋史》说他"因画为累，故世但以艺传云"。

　　第二类是武臣，有崔悫、梁师闵、郭元方、吴元瑜、刘永年、李延之等，如崔白的弟弟崔悫，官至左班殿直，他的绘画风格与崔白相似，所画花鸟也多是萧疏荒寒之境，与"黄家富贵"的华丽画风有着一定的区别，并在一定程度上与崔白、吴元瑜一起推动了院体花鸟画的发展，《宣和画谱》云："翰林图画院中，较艺优劣，必以黄筌父子之笔法为程式，自悫及其兄白之出，而画格乃变。"④吴元

① 刘道醇：《圣朝名画评》，引自《中国书画全书》第 1 册，第 453 页。

② 俞剑华注释：《宣和画谱》，第 182 页。

③ 同上书，第 130 页。

④ 同上书，第 287 页。

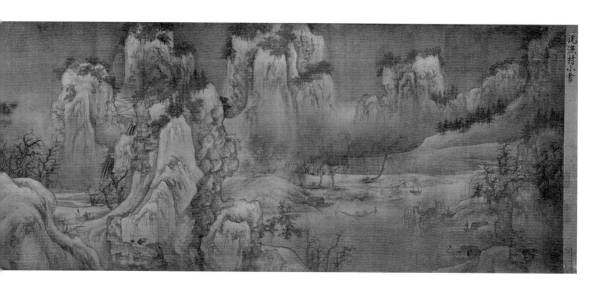

瑜也是崔白这种风格,虽然我们无法得见崔悫、吴元瑜的作品,但可以从崔白的《双喜图》《寒雀图》等作品中窥得一二。吴元瑜和崔白、崔悫的画能够改变富贵华丽的院体,画院中的画家也因为吴元瑜而"稍稍放笔墨以出胸臆"(《宣和画谱·花鸟五》)。可见他们三人的画风在当时还有着较大的影响。

第三类是宗室、贵戚,如赵仲佺、赵宗汉、赵令穰、赵令松、赵克夐等。他们虽然都是宋宗室,但大多也都有官职,且都是文人出身,受过良好的文化教育,因此他们的绘画具有文人的审美。如赵仲佺就是一个典型的文人,《宣和画谱·花鸟二》云:

> 仲佺明敏,无他嗜好,独爱汉晋人之文章。至于品藻人物,通贯义理,虽老师巨儒,皆与其进。作诗平易,效白居易体,不沉酣于绮纨犬马,而一意于文词翰墨间。至于写难状之景,则寄兴于丹青,故其画中有诗;至其作草木禽鸟,皆诗人之思致也。非画史极巧力之所能到,其亦翩翩佳公子耶? [①]

宗室、贵戚画家里面还有不少擅画墨竹的人,如赵頵、赵令庇、驸马都尉李玮等。宋英宗第四子端献王赵頵"作篆、籀、飞白之书,而大、小字笔力雄俊。戏

① 俞剑华注释:《宣和画谱》,第 262 页。

作小笔花竹蔬果与夫难状之景，粲然目前。以墨写竹其茂梢劲节，吟风泻露，拂云筛月之态，无不曲尽其妙。"①宗室、贵戚画家的风格大多比较文气，我们从画史文献的记载以及传世作品如赵令穰的《湖庄清夏图》、王诜的《渔村小雪图》（图 4.2）中可以感受到这种气息。

整体上讲，文人士大夫画家有一个普遍性的特点就是文气。这一文气源自他们自身的文化素养，也决定了他们作画的审美情趣与绘画格调。即使是受崔白影响的武臣崔悫和吴元瑜也都显示出一定的文化气息，那种荒寒、萧瑟、清疏的绘画意境就是最好的证明，更不用说有着深厚文化修养的文臣画家与宗室、贵戚画家了。另外，需要注意的是文人士大夫画家的绘画水平普遍比较高，起码比宋代文人画家要专业得多，这一点需要引起我们的注意。

二、分类分析

从上文表格来看，三类画家中，数量依次是宫廷画家、文人士大夫画家、文人画家。宫廷画家人数最多，而且还要考虑到宫廷画家很多时候在作品上不留名，画史记载的时候可能存在不少"失载"现象，那些数量众多、画风细腻却没有款识的作品都有力地证明了他们的存在，因此可以想象当时宫廷画家的规模以及影响力。从其规模可以推断，宫廷画家在当时是主流，这从宋代传世作品中存在大量的院体作品这一点上也可以得到进一步的印证。

北宋的文人画家很少，目前所知有名有姓的仅文同、苏轼、米芾三人而已，虽然他们的绘画专业水平并不是太高，作品也不多，但他们的影响还是比较大的，不仅影响了北宋绘画的审美，也对元明清绘画的走向起到了很大的影响，如董其昌的南北宗论对米芾、苏轼文人画观的继承，再如董源从宋初名不见经传到明清画史中一跃成为南宗巨擘，这其中苏轼、米芾等人的推动作用不可小觑。文人画家与文人士大夫画家有一定的区别，主要体现在绘画的文人趣味与情感表达的强度上，以及笔墨技法等方面，但也有很多联系。如果宏观一点讲，文人画家也可以归入文人士大夫画家群体，只不过绘画技法没有文人士大夫画家那么专业而已。

文人士大夫画家人数不少，仅次于宫廷画家，这些画家的绘画比较专业，水平相对比较高，比文人画家的墨戏要专业得多，也严谨得多。他们是和宫廷

① 俞剑华注释：《宣和画谱》，第 304 页。

画家形成对峙的"正规军"，所以从技法上看，尽管他们有的画风偏野逸潇洒，有的偏富贵华丽，但总体都是写实性强，技法高超。当然，有个别画家两种风格兼而有之，如驸马都尉王诜既能做水墨山水，也能做青绿山水，还能做墨竹，夏文彦说他"学李成，山水清润可爱。又作著色山水，师唐李将军，不古不今，自成一家。画墨竹，师文湖州"。[①] 还有武宗元，虽然是文人士大夫画家，但也参加了宫廷主持的绘画活动，《宣和画谱》记载："祥符初，营玉清昭应宫，召募天下名流，图殿庑壁，众逾三千，幸有中其选者才百许人。时宗元为之冠，故名誉益重，辈流莫不敛衽。"[②] 这些都体现出士大夫画家的专业性与绘画能力的全面性。

概而论之，宫廷画家是北宋画家的主体，画院是北宋绘画的中心所在；文人士大夫画家为画坛重要补充，他们与宫廷画家颇有平分秋色之势，他们对宫廷画家也产生了一定的影响；文人画家则为别出，他们虽然专业绘画能力不高，但理论影响很大，可谓文人画理论与实践的嚆矢，有着先锋之名。

第二节　南宋

一、列表分类

序号	宫廷画家	文人画家	文人士大夫画家
1	李唐（待诏）	米友仁	马和之
2	陈居中（待诏）		扬补之
3	李嵩（待诏）		陈容
4	梁楷（待诏）		赵葵
5	萧照（待诏）		朱敦儒
6	刘松年（待诏）		杨瓒
7	马兴祖（待诏）		杨镇
8	马公显（待诏）		王利用
9	马世荣（待诏）		毕良史
10	马逵（待诏）		吴琚
11	马远（待诏）		冯大有
12	夏圭（待诏）		於青年
13	林椿（待诏）		谢堂
14	苏汉臣（待诏）		王清叔

① 夏文彦：《图绘宝鉴》，商务印书馆 1930 年版，第 39 页。
② 俞剑华注释：《宣和画谱》，第 89 页。

序号	宫廷画家	文人画家	文人士大夫画家
15	朱锐（待诏）		韩侂胄
16	吴炳（待诏）		俞澄
17	毛益（待诏）		晁说之
18	顾师颜（待诏）		魏燮
19	刘思义（待诏）		杨简
20	谢昇（待诏）		王会
21	苏焯（待诏）		韦炜
22	李瑛（待诏）		张端衡
23	胡舜臣（待诏）		陈珩
24	李从训（待诏）		艾淑
25	徐道广（待诏）		鲁之茂
26	刘宗古（待诏）		汤正仲
27	苏显祖（待诏）		陈虞之
28	陈宗训（待诏）		王定国
29	鲁宗贵（待诏）		王介
30	方椿年（待诏）		刘夫人
31	吴俊臣（待诏）		廉布
32	李德茂（待诏）		陈椿
33	朱玉（待诏）		鲁庄
34	张仲（待诏）		王曾
35	马永忠（待诏）		翟汝文
36	陈清波（待诏）		李石
37	陈可久（待诏）		赵士表（宗室）
38	朱怀瑾（待诏）		赵孟坚（宗室）
39	宋汝志（待诏）		赵询（宗室）
40	丰兴祖（待诏）		赵乃裕（宗室）
41	焦锡（待诏）		赵师宰（宗室）
42	张著（待诏）		赵与勰（宗室）
43	陆青（待诏）		赵伯驹（宗室）
44	尹大夫（待诏）		赵伯骕（宗室）
45	林俊民（待诏）		赵孟淳（宗室）
46	苏坚（待诏）		赵孟奎（宗室）
47	高嗣昌（待诏）		赵子厚（宗室）
48	白良玉（待诏）		赵子澄（宗室）
49	孙宽（待诏）		赵士遵（宗室）
50	俞珙（待诏）		
51	胡彦龙（待诏）		
52	史显祖（待诏）		
53	孙必达（待诏）		

续表

序号	宫廷画家	文人画家	文人士大夫画家
54	顾兴裔（待诏）		
55	崔友谅（待诏）		
56	范安仁（待诏）		
57	陈珏（待诏）		
58	白用和（待诏）		
59	毛允昇（待诏）		
60	侯守中（待诏）		
61	王华（待诏）		
62	钱光甫（待诏）		
63	李珏（待诏）		
64	陈青（待诏）		
65	乔钟馗（待诏）		
66	乔三教（待诏）		
67	孙觉（待诏）		
68	曹正国（待诏）		
69	宋碧云（待诏）		
70	王训成（祗候）		
71	李璋（祗候）		
72	马麟（祗候）		
73	李永年（祗候）		
74	朱绍宗（祗候）		
75	李安忠（祗候）		
76	贾师古（祗候）		
77	阎次平（祗候）		
78	阎次于（祗候）		
79	韩祐（祗候）		
80	楼观（祗候）		
81	李权（祗候）		
82	戚仲（祗候）		
83	王辉（祗候）		
84	王训成（祗候）		
85	李迪（画院副史）		
86	陈善		
87	张茂		
88	梁松		
89	朱光普		
90	李永		
91	赵构		
92	杨婕妤		

二、分类分析

近年学界围绕着南宋有没有画院有着不小的争议，彭慧萍认为："没有任何蛛丝马迹，显示南宋官制体系中'画院'究竟复置于何处，古临安地图亦未见踪影……所有证据率均指涉唯一的解答：南渡后没有实体画院。"[①] 她进一步认为南宋画院是虚拟画院，"是无机构实体，为御前画师所属职业的抽象集合"。[②] 对于彭慧萍提出的观点，陈野、韩刚等人也提出了有力的反驳，陈野认为彭慧萍的观点主观性较强，且证据不足："可见《武林旧事》《画继补遗》《图绘宝鉴》等宋元人的著作中，都有'画院'一词的出现和相关内容的记载，只是彭文均以各种理由消解、否定了其作为'画院'一词的本义，而以其他的非'画院'之内涵做了替代性的重新定义……故在南宋画院的问题上，仍持传统之见。"[③] 韩刚认为，彭慧萍所说的"南宋'画院'是后世画史的'虚拟想象'，南宋没有'画院'、'实体画院'"很可能并非事实，"实际的情况应该是南宋时人因忌讳而不敢提'南宋画院'，'南宋画院'本身是存在的，即赵升所谓'非曰阙文，实不敢也'。"[④] 彭慧萍的观点有一定的合理性与可能性，论证也较为充分，但同时也的确无法回避宋代周密（1232～约1298年）、庄肃（1245～1315年）等人具有相对可靠性的二十余次文献记载，毕竟他们在宋代生活了三四十年，所言应该不会凭空乱说。总体来说，他们对南宋画院的研究是很有价值的，将此课题的研究往前推进了一步。历史研究就是如此，我们运用经过历史"筛选"后遗留下来的零碎的文献与图像，想要复原那段曾经真实的历史，这本身就是不可能的事情，我们能做的就是在这些材料与图像的基础上，遵从严密的逻辑推理原则，尽可能地推论或者"证实"历史真实，将学术界现有的研究往前推进一点，那便是有意义的事情了。

不管南宋画院是实体存在，还是流动存在，南宋画院画家的身份无疑是真实的。画史中对南宋画院画家来源的记载不如北宋那么清晰，夏文彦的《图绘宝鉴》对绝大部分画家的记载相对简略，对画院画家仅仅提及了是哪个朝代的待

① 彭慧萍：《南宋宫廷画师之供职模式研究》，《故宫学刊》2006年第3期，第231页。

② 彭慧萍：《"南宋画院"之省舍职制与画史想象》，中央美术学院2005年博士学位论文，第118页。

③ 陈野：《南宋绘画史》，上海古籍出版社2008年版，第62页。

④ 韩刚：《非缺文，实不敢也——南宋人不谈"南宋画院"的原因分析》，《美术研究》2014年第3期，第41页。

诏或是祗候。陈野曾指出从北宋画院到南宋画院复职的画家有 24 位，他们在高宗朝得到了极高的礼遇："24 位画师中，基本上都是待诏、祗候、副使、承务郎、成忠郎、承直郎、迪功郎，其中 14 人被赐金带。这种多人授郎、被赐金带的恩赏，即使在宋徽宗的宣和画院里，也是比较少见的。"① 这些反映出南宋画院的发达程度与他们的待遇之优厚。陈野还在梳理了南宋画院的历史与画家之后，分别对每一任皇帝理政时期的画院画家都做了梳理，也对南宋画院的职官、官阶都进行了研究。② 这方面韩刚也做了不少工作，他在《中国古代物质文化史·绘画·卷轴画（宋）》中也对南宋画院的设立时间、地址、职务、待遇等进行了系统的梳理。两位学者的成果为我们了解南宋画院提供了丰富的资料。

　　南宋画院的画风主要呈现在山水画与人物画两个方面，山水画一变北宋画院山水画的画风，变大为小，变层层积墨为卧笔横扫，在构图上形成了"马一角、夏半边"的特殊样式，在笔墨技法上进一步强调了湿笔与用笔的刚猛性。这一风格的缔造者是李唐，我们可以将他在北宋时期的作品《江山小景图》与南宋时期的作品《清溪渔隐图》做一对比，就能发现二者之间在技法、风格方面的变化，同样是手卷，但构图从全景变成了截景，用笔从精细、层层皴染变成了大笔挥洒的斧劈皴等。这一转变后的风格被马远和夏圭继承并发扬光大，他们进一步强化了李唐绘画中的用笔与构图，并做到了极致，马远的《梅石溪凫图》《高士观瀑图》、夏圭的《烟岫林居图》《溪山清远图》《雪堂客话图》（图 4.3）等作品将这一风格做了最好的图像演绎。南宋画院花鸟画的风格则在较大程度上继承了北宋院体花鸟画的风格，虽然前期有李安忠、李迪等人相对萧瑟的花鸟画风格，如李安忠的《竹鸠图》、李迪的《雪树寒禽图》《风雨归牧图》《枫鹰雉鸡图》（图 4.4）等，意境相对萧疏，且还有追求力量与阳刚的审美趋向。但从整体上看，南宋画院花鸟画更多的是精工纤巧、细腻清丽的"宣和体"，尤其在小幅花鸟画上做文章，大小约一二平尺，画风清婉，设色精匀，笔致精巧，如林椿的《果熟来禽图》和《梅竹寒禽图》、吴炳的《竹雀图》、马远的《倚云仙杏图》和《白蔷薇图》（图 4.5）、马麟的《花卉图》和《绿橘图》等，还有众多的佚名的小幅花鸟画，如《出水芙蓉图》《豆荚蜻蜓图》《菊丛飞

① 陈野：《南宋绘画史》，第 45 页。
② 同上书，第 56—76 页。

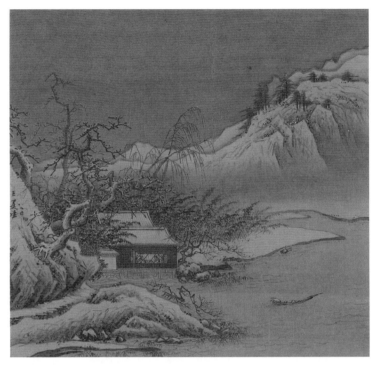

图 4.3 〔宋〕 夏圭　雪堂客话图　28.2cm×29.5cm　故宫博物院藏

图 4.4 〔宋〕 李迪　枫鹰雉鸡图　189cm×209.5cm　台北故宫博物院藏

图 4.5 〔宋〕 马远　白蔷薇图　26.2cm×25cm　故宫博物院藏

蝶图》《榴枝黄鸟图》《虞美人图》等，但不管这些画家画得多精巧，其技法、气象、风格、审美等均无法超越北宋"宣和体"的藩篱。

南宋为宫廷服务的非画院画家比较少，符合本节上述对"宫廷画家"定义的似乎只有宋高宗赵构和杨婕好。赵构作为画院领袖，自然不能遗漏，《图绘宝鉴》中评价其"书画皆妙，作人物、山水、竹石自有天成之趣"①，宋高宗不仅自己画得好，而且还访求书法名画，以扩充内府收藏，以供皇室赏玩与画院画家学习，周密《齐东野语》卷六《绍兴御府书画式》云：

> 思陵妙悟八法，留神古雅。当干戈俶扰之际，访求法书名画，不遗余力。清闲之燕，展玩摹拓不少怠。盖睿好之笃，不惮劳费，故四方争以奉上无虚日。后又于榷场购北方遗失之物，故绍兴内府所藏，不减宣政。

可见经过宋高宗的努力，内府收藏已经十分可观，这也为南宋画院画家与宫廷

① 夏文彦：《图绘宝鉴》，第 68 页。

画家提供了不少临摹、学习的粉本。虽然画史记载宋高宗能画，但目前传世作品极少，仅见台北故宫博物院所藏《篷窗睡起图》，真假未知，画面右侧有宋孝宗所题写的宋高宗《渔父词》一首。画中做边角一景，笔墨清润，意境幽远，构图、笔墨均有南宋山水画之风。

杨婕妤原名杨桂枝，是宋宁宗赵扩的皇后，又被称为杨妹子、杨皇后、杨娃。画史关于她的记载比较简略，传世作品有《百花图》（传），清代吴其贞认为此卷是真迹，并评价颇高："杨妹子绢画一卷，十七则，气色佳，画天日云三则，余皆花卉，法简而文绝，无画家气。"[1]但中国古代书画鉴定小组的意见是："应为南宋无名氏作。"[2]此卷画风纤细，刻画精工，十分接近南宋院体花鸟画的风格，虽然不是杨婕妤的真迹，但也颇能代表南宋宫廷画家的风格。

南宋符合文人画家概念的似乎只有米友仁。米友仁能书善画，是米氏云山的真正代表者与创造者，夏文彦说他"略变其父所为，成一家法。烟云变灭，林泉点缀，草草而成，不失天真，意在笔先，正是古人作画妙处。每自题其画曰'墨戏'。晚年多于纸上作之"。[3]的确如此，米友仁善用米点皴，草草而成，不拘一格，颇有笔墨趣味，这从其传世作品中可领略一二，如《远岫晴云图》（图4.6）近处土坡、树木以粗笔写之，信手挥洒，墨气淋漓，远山以淡墨直接写出，不用勾勒皴擦。画中笔墨在纸上遇水洇开的效果甚妙，整幅作品自由潇洒，意趣盎然。画面右上方自题"元晖戏作"，可见其绘画时的状态。此幅在"米点"的呈现上虽不及《潇湘奇观图》强烈，但的确是一幅文人画的佳作。

文人士大夫画家由三类人组成。

其一是没有官职的文人，如扬补之，曾经考过科举，但未中，亦不曾为官。他善于画梅，在继承北宋花光和尚的基础上，以"圈梅"著称于世，画风清新文气。

其二是士大夫画家，如马和之、陈容、赵葵等。关于马和之的身份学界存有争议，历史记载其既是画院画家，又有着兵部侍郎的身份，周密的《武林旧

① 吴其贞：《书画记》，引自《中国书画全书》第8册，第60页。

② 中国古代书画鉴定组编：《中国古代书画目录（8）》，文物出版社1985年版，第36页。

③ 夏文彦：《图绘宝鉴》，第70页。

图 4.6 〔宋〕米友仁　远岫晴云图　24.7cm×28.6cm　日本大阪市立美术馆藏

事》中将马和之列入"御前画院"[1]，庄肃的《画继补遗》说他"习进士业"[2]，夏文彦《图绘宝鉴》则云："绍兴中登第。善画人物、佛像。山水效吴装，笔法飘逸，务去华藻，自成一家。高孝两朝深重其画。每书毛诗三百篇，令和之图写。

① 周密著、傅林祥注：《武林旧事》，山东友谊出版社 2001 年版，第 121 页。
② 庄肃：《画继补遗》，引自《中国书画全书》第 2 册，第 914 页。

官至兵部侍郎。"① 但鉴于马和之的绘画风格与南宋画院有着一定的距离，所以笔者将之定为文人士大夫画家。我们从《后赤壁赋图》《鹿鸣之什图》等作品可以一睹马和之的画风，即气象萧疏、笔墨隽逸，与夏文彦所言"笔法飘逸，务去华藻，自成一家"是一致的。陈容进士及第后，曾任国子监主簿，他是画龙的高手，多以墨笔为之，在云雾中若隐若现，所"现"部分精准细腻，生动传神，传世作品有《云龙图》《九龙图》《墨龙图》等。赵葵则是南宋的军事家，长期在抗金、抗元第一线，他擅画梅花，可惜没有梅花作品传世，仅见山水画一卷《杜甫诗意图》，所画颇有文人气质。

其三是宗室、贵戚画家，如赵孟坚、赵伯驹、赵伯骕等。赵孟坚是宗室画家中成就较高、影响较大的画家，擅画水墨梅、兰、竹、水仙，风格秀而不凡，淡雅之极，极具文人气息。大部分作品追求精巧工整，讲求造型，但《墨兰图》颇具粗笔写意的文人画家风采。赵伯驹与赵伯骕则继承了青绿山水画的传统，又有突破，即在青绿山水画中增加了皴擦技法，使青绿山水颇显文气与士气，推动了青绿山水画的发展。赵伯骕有传世作品《万松金阙图》，所画的确与传统青绿山水有着较大的差别，用笔松动，意境清远，由此可以看出文人士大夫参与青绿山水画创作后对青绿山水画发展的影响。

总的来说，南宋宫廷画家人数最多，然后是文人士大夫画家，而文人画家太少，似乎可以忽略不计。从这些数据中我们可以看出，宫廷画家的创作应该是南宋绘画的绝对主流，文人画的理论与实践在南宋没有得到进一步的发扬光大，在一定程度上不如在北宋的发展势头。

第三节　元代

元代朝廷虽然延续了不少宋代的制度，但并没有像宋代一样设立画院，也没有专职的画院画家。元代在参照金代的基础上，宫廷设置了绘画机构，可以分为专职机构与非专职机构，余辉认为："元代与宫廷绘画有关的机构可大致分为三类：一、宫廷的秘书机构，即翰林兼国史院和集贤院，此非专职绘画机构，但容纳了许多文人画家。二、绘画鉴赏、收藏机构，如奎章阁学士院、宣文阁、

① 夏文彦：《图绘宝鉴》，第 72 页。

端本堂和秘书监，前三者相继为宫中文人画家的集结地，秘书监则以艺匠为主。三、服务于皇室的宫廷专职性绘画机构，这类机构十分繁杂，按皇室所需分别隶属于将作院、工部及大都留守司等，在此供奉的画家以艺匠为主，留下画名者绝少。"① 余辉对元代宫廷绘画机构与画家的相关研究，为笔者的写作提供了较大启发与参照。

一、列表分类

序号	宫廷画家	文人画家	文人士大夫画家
1	刘贯道	赵孟頫	钱选
2	王振鹏	黄公望	龚开
3	商琦	倪瓒	周密
4	李肖岩	王蒙	金应桂
5	刘元	吴镇	王正真
6	王士熙	柯九思	王英孙
7	班惟志	郑思肖	李衎
8	史杠	顾安	何澄
9	任贤才	王冕	任仁发
10	唐文质	赵雍	韩公麟
11	韩绍晔	马琬	赵孟籲
12	冷起喦	高克恭	胡瓒
13	陈芝田	张雨	李有
14		郭畀	乔达
15		管道昇	田衍
16		陈汝言	张衡
17		邹复雷	牛麟
18		杨维桢	张德琪
19			刘德渊
20			宋敏
21			赵淇
22			陈仲仁
23			唐棣
24			贾策
25			陶复初
26			李筼峤
27			曾巽申
28			黄潘
29			周朗

① 余辉：《元代宫廷绘画机构初探》，《故宫博物院院刊》1998 年第 1 期，第 29—30 页。

序号	宫廷画家	文人画家	文人士大夫画家
30			苏大年
31			泰不华
32			张舜咨
33			李士行
34			刘因
35			张孔孙
36			溥光
37			郝经
38			和礼霍孙
39			伯颜不花
40			边鲁
41			顾瑛
42			陈植
43			张渥
44			曹知白
45			朱德润
46			李倜
47			刘融

二、分类分析

元代的宫廷画家数量较少，这与宋代有着明显的区别。按照余辉先生的研究，元代翰林兼国史院、集贤院、奎章阁学士院、宣文阁、端本堂等容纳的画家的都是文人画家，虽然他们隶属于宫廷绘画机构，但他们的绘画创作十分自由，与宋代画院画家、宫廷画家不同，所以此处并不将他们归为宫廷画家。而秘书监、将作院下属的御衣局、工部下属的梵像提举司及大都留守司等容纳的画家多为艺技、工匠，则可以归为宫廷画家。元代宫廷画家不多，在数量上远远少于其他类别，在艺术影响上也不大，比较有代表性的画家有刘贯道、王振鹏等。刘贯道应该是当时影响力最大的宫廷画家，他在传世作品《元世祖出猎图》中题"至元十七年（1280）二月，御衣局使臣刘贯道恭画"，表明了他宫廷画家的身份。刘贯道擅画"释道人物，鸟兽花竹，一一师古，集诸家之长……亦善山水，宗郭熙，佳处逼真"。[①] 他曾为元裕宗画像并得到肯定而进入御衣局。其传世作品《元世祖出猎图》（图4.7）和《消夏图》等颇能展示出他

① 夏文彦：《图绘宝鉴》，第99页。

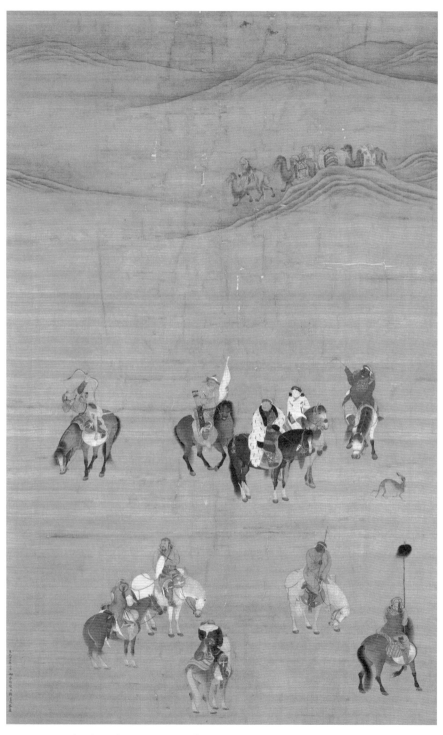

图 4.7　〔元〕刘贯道　元世祖出猎图　182.9cm×104.1cm　台北故宫博物院藏

图 4.8 〔元〕（传）王振鹏　龙池竞渡图　30.2cm×243.8cm　台北故宫博物院藏

精湛的写实能力。王振鹏是通过向元仁宗进献画作而进入秘书监供职的宫廷画家，他擅长界画，多画宫廷建筑题材，造型准确，不失毫厘。虞集曾记载："振鹏之学，妙在界画，运笔和墨，毫分缕析，左右高下，俯仰曲折，方圆平直，曲尽其体，而神气飞动，不为法拘。尝为《大明宫图》以献，世称为绝艺。延祐中得官，稍迁秘书监典簿，得一遍观古今图书，其识更进，盖仁宗意也。"① 传世作品有《伯牙鼓琴图》《龙池竞渡图》（传）（图 4.8）等。商琦有着文人与宫廷画家的双重身份，他曾官集贤直侍读官、秘书卿等，其绘画也有着双重属性，一方面他和其他文人士大夫画家一样，画山水、花鸟等，夏文彦说他"山水师李营丘，得用墨法。墨竹自成一家，亦有妙处"②；另一方面，他曾在元朝宫廷的嘉熙殿与太乙崇福宫等多处绘制过壁画，元代揭傒斯曾做《题集贤商学士所画太乙崇福宫东西壁山水画图，为张真人作》诗云："集贤学士烟霞笔，写向仙家意自闲。"③ 他参与创作的壁画我们已经不得一见，但卷轴画尚有《春山图》传世，此图属于墨笔小青绿，有一定的文人雅趣。此外，擅画肖像画的李肖岩、长于雕塑与壁画的刘元、书画皆妙的王士熙以及班惟志、史杠、任贤才、唐文质等都供职于秘书监，还有供职于御衣局的韩绍晔以及长期为宫廷甚至皇

① 虞集：《道园学古录》，引自《文渊阁四库全书》第 1207 册，第 75 页。

② 夏文彦：《图绘宝鉴》，第 97 页。

③ 李梦生标校：《揭傒斯全集》，上海古籍出版社 2012 年版，第 126 页。

帝画肖像的画家陈芝田、冷起喦等均是宫廷画家中的佼佼者。

元代的文人画家数量可观，大致可以分为两类。

一类是在朝为官的士大夫，如高克恭、赵孟頫、柯九思、顾安、赵雍、李衎等。高克恭与赵孟頫，都是职位极高的官员，两人在绘画领域都有着极高的声誉，时人称之："近代丹青谁最豪，南有赵魏北有高。"①高克恭官至刑部尚书，绘画擅长山水、墨竹，他在继承"二米"的基础上，又有变化。他的山水画作品有《云横秀岭图》（图4.9），用笔雄健，气象萧疏。元人柳贯记载了高克恭的绘画技法与文人气质："房山老人初用二米法写林峦烟雨，晚更出入董北苑，故为一代奇作，然不轻于著笔。遇酒酣兴发，或好友在前，杂取缣楮，研墨挥毫，乘快为之，神施鬼设，不可端倪。"②其墨竹作品有《竹石图》，竹子、坡石用笔颇有书法意味。

另一类是远离庙堂的文人，如郑思肖、黄公望、倪瓒、王蒙、吴镇等。倪瓒隐居太湖一带，终生不仕，画风清冷，用笔简逸，以绘画聊写胸中逸气，其作品《六君子图》（图4.10）笔墨清淡疏朗，简净冷逸，气象萧索清旷，虽然此图是由于黄公望所题诗句"居然相对六君子，正直特立无偏颇"而得画名，但倪瓒所画楠、松、榆、樟、槐、柏六棵树，屹立于旷野之中，想必也定有所指，黄公望所题或是从倪瓒话语、诗文所出也有可能。元代的文人画家把宋代苏轼、米芾等人倡导的文人画理论付诸实践并发扬光大。他们均擅长粗笔写意绘画、行草书法，作品中有着较强的情感表达，绘画追求诗书画印融合于一体的美妙形式，追求不拘形似的笔墨趣味。这些文人画家均擅长山水画、花鸟画，并将梅、兰、竹等文人花鸟画作为一个绘画题材渐渐固定了下来。

文人士大夫画家最多，由三类人组成。

其一是宋代遗民文人或士大夫，他们经历了国破家亡的剧痛，面对元代新的统治者，虽然极为不满，但又回天无力，万般无奈之下，隐居山林，静以修身明志，如龚开、钱选、周密等。龚开在南宋曾做过赵葵与李庭芝的幕僚，还曾官两淮制置司监，入元不仕，有着较强的遗民情怀，他得知陆秀夫负帝沉海

① 张羽撰、胡思敬辑：《静居集》，豫章丛书本第181册，退庐图书馆1916年校刻，第19页。
② 柳贯：《柳待制文集》，四部丛刊初编第1480册，第10页。

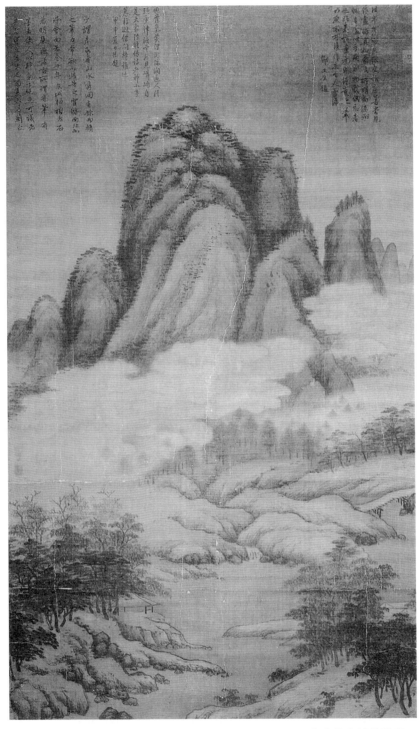

图 4.9 〔元〕 高克恭 云横秀岭图 182.3cm×106.7cm 台北故宫博物院藏

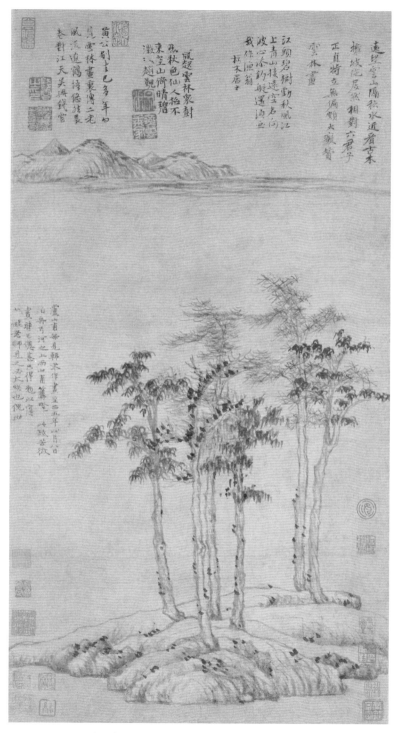

图 4.10 〔元〕倪瓒 六君子图 61.9cm×33.3cm 上海博物馆藏

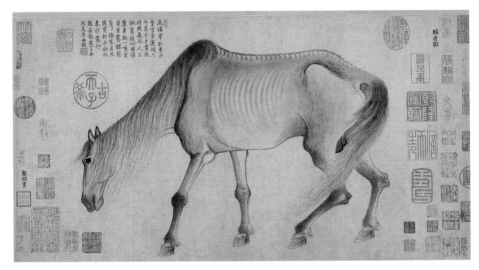

图 4.11 〔元〕龚开 骏骨图 30cm×56.9cm 日本大阪市立美术馆藏

后，奋笔疾书写下了《辑陆君实挽诗序》："立事宁将败事论，在边难与在朝分。从来大地为沧海，可得孤臣抱幼君。南北一家今又见，乾坤再造古曾闻。他年自有春秋笔，不比田横祭墓文。"①他的传世作品《骏骨图》（图 4.11）便是自我的写照，卷后题云："一从云雾降天关，空尽先朝十二闲。今日有谁怜骏骨，夕阳沙岸影如山……"他以瘦骨嶙峋的骏骨自喻，诉说亡国之后壮志未酬、托足无门的凄凉，意境悲伤凄怆。

其二是隐居不仕的文人，如张渥、顾瑛、陈植等。这一类人很少，其中张渥的画名较大，他屡试不中之后，便潜心书画，经常与顾瑛等人往来唱和，书画自娱。张渥擅长白描人物，是被后世誉为可与李公麟比肩的高手，现存作品《九歌图》行笔劲健流畅，工整秀劲，线条宛转飞扬，颇有神气。元人张雨曾题其《九歌图》云："《九歌图》权舆于李龙眠，真迹罕遇。是图规制在伯仲间，龙眠卷上无此笔精墨妙之小篆，今人奚愧古人。信目者当不逃至鉴，予何言哉？"②

其三是士大夫画家，如唐棣、何澄、张舜咨等。唐棣是以"茂才异等"的保荐方式进入仕途，曾官江阴州教授、嘉兴路提控案牍等职，他博学多闻，以

① 陶宗仪：《草莽私乘》，引自《四库全书存目丛书》史部第 87 册，第 748 页。

② 张雨：《贞居先生诗集补遗》，引自《丛书集成续编》第 137 册，新文丰出版公司 1988 年版，第 478 页。

辞翰名世，且长于政事；在绘画方面擅长山水画，师法李成、郭熙，造型准确，笔墨精到。传世作品《林荫聚饮图》，近处画丛树林立，小亭掩映其间，树下四位老者席地而坐，对饮畅怀，旁边有三位童子侍候；远处茅屋老树，山峦连绵。唐棣在当时画坛有一定的名气，元末凌云翰曾在《唐子华画》题云："我识吴兴唐子华，丹青一出便名家。"①

总之，元代画家最多的是文人士大夫画家，然后依次是文人画家、宫廷画家。这几类画家数量的变化，也凸显元代绘画文人化的趋势，而且不管是宫廷画家还是这三种类型之外的社会民间画家都有向文人画家靠拢的趋势。

第四节　文人化趋势：宋元画家身份格局的变化

通过对北宋、南宋、元代的宫廷画家、文人画家、文人士大夫画家身份进行梳理与分析，我们可以发现从宋到元，画家的身份格局发生了三个方面的变化。

一、各类画家数量多少的变化

宫廷画家　北宋82位，南宋92位，元代仅13位；

文人画家　北宋3位，南宋1位，元代19位；

文人士大夫画家　北宋49位，南宋49位，元代47位。

从数量上我们可以看出，宫廷画家的数量在减少，文人画家数量在增加，文人士大夫画家数量虽然变化很小，但所占比例还是提高了，因为元代时间比北宋、南宋短一半，整体画家数量也没有两宋那么多。由此可见，文人画发展的动力强劲，而宫廷绘画则逐渐淡出画坛主流地位。

二、各类画家中名气大小的变化

宫廷画家　北宋较有名气的有赵佶、黄居寀、徐崇嗣、易元吉、郭熙、王希孟、崔白、张择端等八位，南宋则有李唐、陈居中、李嵩、梁楷、萧照、刘松年、马远、夏圭、林椿、苏汉臣、马麟、李安忠、阎次平、李迪等十四位，到了元代只有刘贯道、王振鹏、商琦等三位，而且其名气较之前面宋代宫廷画

① 凌云翰：《柘轩集》，引自《文渊阁四库全书》第1227册，第760页。

家，实在不在一个水平线上。将宋元时期宫廷画家之佼佼者做一个对比后，我们就会发现宫廷绘画的衰落之势不容置疑。

文人画家 北宋有文同、苏轼、米芾，南宋只有米友仁，元代则有赵孟頫、黄公望、倪瓒、王蒙、吴镇、柯九思、郑思肖、王冕等，论名气宋与元的文人画家旗鼓相当，论数量元代远多于宋，论对绘画的直接影响，元代的文人画家自然也远超于宋。

文人士大夫画家 北宋有李成、武宗元、李公麟、王诜等，南宋有马和之、扬补之、赵孟坚等，元代则有钱选、龚开、任仁发等。从宋到元，士大夫文人画家的名气与影响力有递减的趋势（但不是很明显），这是由于元代的文人士大夫绘画名家们在向文人画家靠拢，并逐步进入了文人画家的行列。

三、擅画水墨梅、兰、竹等题材的画家人数变化

（一）北宋

序号	姓名	题材
1	李时雍	墨竹
2	赵頵	墨竹
3	赵令庇	墨竹
4	赵令穰	墨竹
5	李玮	墨竹
6	王氏	墨竹
7	刘梦松	墨竹
8	文同	墨竹
9	苏轼	墨竹
10	李时敏	墨竹
11	阎士安	墨竹
12	梁师闵	墨竹
13	梦休	墨竹

（二）南宋

序号	姓名	题材
1	赵询	墨竹
2	赵师宰	墨竹
3	赵与懃	墨竹
4	赵孟淳	墨竹
5	吴琚	墨竹

续表

序号	姓名	题材
6	杨瓒	墨竹
7	韩侂胄	墨竹
8	李昭	墨竹
9	赵士表	墨竹
10	罗仲通	墨竹
11	王世英	墨竹
12	来子章	墨竹
13	尹大夫	墨竹
14	万济	墨竹
15	扬季衡	墨梅
16	欧阳楚翁	墨梅
17	扬补之	墨梅
18	艾淑	墨梅
19	汤叔用	墨梅
20	魏燮	墨梅、竹
21	僧若芬	墨梅、竹
22	僧仁济	墨梅、竹
23	赵孟坚	墨竹、梅、水仙、兰

（三）元代

序号	姓名	题材
1	李衎	墨竹
2	李士行	墨竹
3	商琦	墨竹
4	柯九思	墨竹
5	王正真	墨竹
6	刘敏	墨竹
7	郭敏	墨竹
8	乔达	墨竹
9	李倜	墨竹
10	田衍	墨竹
11	张衡	墨竹
12	范庭玉	墨竹
13	信世昌	墨竹
14	李章	墨竹
15	胡瓒	墨竹
16	韩公麟	墨竹

序号	姓名	题材
17	牛麟	墨竹
18	刘德渊	墨竹
19	韩绍晔	墨竹
20	张敏夫	墨竹
21	赵淇	墨竹
22	谢显	墨竹
23	刘广之	墨竹
24	宋敏	墨竹
25	姚雪心	墨竹
26	赵云岩	墨竹
27	自然老人	墨竹
28	牛老	墨竹
29	吴镇	墨竹
30	倪瓒	墨竹
31	顾安	墨竹
32	陶复初	墨竹
33	李筼峤	墨竹
34	谢庭芝	墨竹
35	李升	墨竹
36	郭畀	墨竹
37	郑禧	墨竹
38	王蒙	墨竹
39	张文枢	墨竹
40	戈叔义	墨竹
41	赵元裕	墨竹
42	张彦辅	墨竹
43	高克恭	墨竹
44	萧鹏抟	墨竹
45	宋嘉禾	墨竹
46	张嗣德	墨竹
47	方崖	墨竹
48	道士赵元靖	墨竹
49	僧溥光	墨竹
50	头陀溥圆	墨竹
51	僧海云	墨竹

续表

序号	姓名	题材
52	僧妙圆	墨竹
53	僧智浩	墨竹
54	僧道隐	墨竹
55	僧时溥	墨竹
56	僧智海	墨竹
57	刘氏	墨竹
58	蒋氏	墨竹
59	吴瓘	墨梅
60	陈立善	墨梅
61	吴太素	墨梅
62	王冕	墨梅
63	邹复雷	墨梅
64	僧允才	墨梅
65	僧柏子庭	墨兰
66	郑思肖	墨兰
67	张德琪	墨竹、梅
68	赵孟頫	墨竹、兰
69	赵雍	墨竹、兰
70	周密	墨竹、兰
71	王英孙	墨竹、兰
72	僧普明	墨竹、兰
73	管道昇	墨竹、兰

　　从上面表格我们可以看出北宋能画墨竹的画家很少，仅有 13 位，而且所画墨竹的风格应该也是极为工整细腻；南宋逐渐增多，达到 23 位，而且增加了墨梅、墨兰的题材；到了元代，水墨梅、兰、竹题材在画家创作中极为普遍，有迹可循的画家达到了 73 位，这些画家不仅包括文人画家与文人士大夫画家，而且还有很多是社会民间画家，甚至是宫廷画家，如韩绍晔"墨竹学乐善老人"。[①] 此外，墨竹的技法风格在元代也越来越粗放，趋于简笔。这说明受文人画理论与技法的影响，不管是文人士大夫画家，还是宫廷画家，都出现了向文人画审美靠拢的倾向。

① 　夏文彦：《图绘宝鉴》，第 100 页。

四、擅长粗笔写意技法的画家人数变化

（一）北宋

序号	姓名	能够证明绘画技法的作品
1	文同	《墨竹图》
2	苏轼	《枯木怪石图》（传）
3	米芾	无作品。《画继》：纸上横松梢，淡墨画成，针芒千万，攒错如铁，今古画松未见此制。

（二）南宋

序号	姓名	能够证明绘画技法的作品
1	米友仁	《潇湘奇观图》
2	梁楷	《泼墨仙人图》
3	僧法常	《观音猿鹤图》
4	僧若芬	《墨兰图》

（三）元代

序号	姓名	能够证明绘画技法的作品
1	僧温日观	《葡萄图》
2	郑思肖	《墨兰图》
3	李衎	《四清图》
4	高克恭	《云横秀岭图》
5	赵孟頫	《双松平远图》
6	管道昇	《墨竹图》
7	黄公望	《富春山居图》
8	曹知白	《溪山泛艇图》
9	张雨	《霜柯秀石图》
10	郭畀	《写高使君意图》
11	吴镇	《渔父图》
12	僧普明	《兰竹图》
13	僧柏子庭	《石菖图》
14	王冕	《墨梅图》
15	赵雍	《墨竹图》
16	顾安	《风竹图》
17	柯九思	《双竹图》
18	陆广	《溪亭山色图》
19	朱德润	《秀野轩图》
20	张渥	《竹西草堂图》
21	杨维桢	《岁寒图》

续表

序号	姓名	能够证明绘画技法的作品
22	朱叔重	《秋山叠翠图》
23	金龠	《山林曳杖图》
24	陈贞	《白云山房图》
25	邹复雷	《春消息图》
26	陈立善	《墨梅图》
27	方从义	《高高亭图》
28	倪瓒	《竹枝图》
29	王蒙	《竹石图》
30	僧方崖	《墨竹图》
31	赵原	《陆羽烹茶图》
32	陈汝言	《溪山垂钓图》
33	盛著	《沧浪独钓图》

从上面表格我们可以看出，从宋到元，运用粗笔写意绘画技法的画家越来越多，这些画家不仅有文人画家，而且还包括了文人士大夫画家与社会民间画家。这说明以"不求形似求精神"的文人画理论与技法在元代影响很大，并得到了不同领域画家的接受，如士大夫文人画家韩公麟"喜写竹，笔意简当，殊有生意"，[①] 职业画家盛懋受到赵孟頫等人的影响，画风向粗笔写意靠拢，还有他的儿子盛著更是用笔粗放，这在其作品《沧浪独钓图》中可见一斑。社会民间画家商璹"喜画山水，得破墨法"。[②] 尤其值得一提的是道士画家方从义，其作品《武夷放棹图》《高高亭图》（图 4.12）可谓淋漓尽致地展示了他曾受文人画技法的影响，他远宗二米，近学赵孟頫、高克恭，又融入己意，用笔放浪纵横，意笔挥洒，韵味无穷。由此可见，元代的不少文人士大夫画家、社会民间画家，甚至是宫廷画家，都在朝着文人画家的审美方向在变化，虽然他们可能缺少文人画家深厚的文学修养与才情，但这种嬗变的趋势足以引人注意。

① 夏文彦：《图绘宝鉴》，第 99 页。

② 同上书，第 97 页。

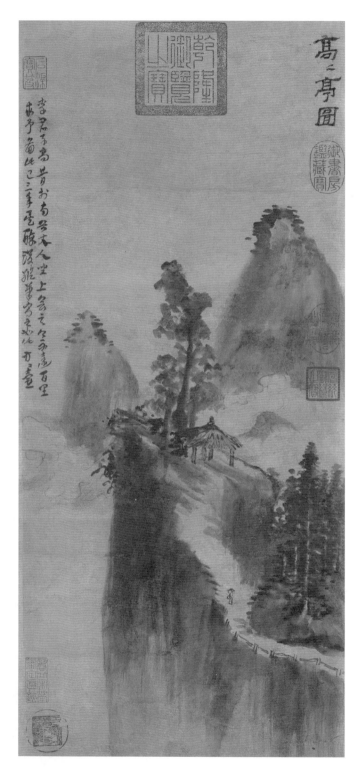

图 4.12 〔元〕方从义　高高
亭图　62.1cm×27.9cm　台北
故宫博物院藏

第五章　宋元绘画之变中的代表画家

在宋元绘画的转变中，有两个重要的人物必须关注，一个是钱选，一个是赵孟頫，这两位画家极大地推动了绘画从宋代写实向元代写意的进程。在这一绘画风格转变的过程中，他们都属于过渡型的画家，他们都有继承与创新，但也存在一些差异，钱选继承多于创新，赵孟頫则是创新多于继承，他们一前一后地进行延续与创新，共同促使了元代绘画新风格的形成。

第一节　钱选

钱选是一位上承南宋院体绘画，下启元代文人粗笔写意绘画的过渡性画家。宋元易祚之后，面对新朝的征召，钱选选择了以书画终其一生。钱选在元代初年身居"吴兴三绝""吴兴八俊"之列，其绘画在当时有着较大影响，以至于不少人冒名作伪谋取钱财。钱选的绘画有一股别具一格的文气与书卷气，对元代画坛有着一定的影响，尤其是对赵孟頫的影响尤大。钱选在宋元绘画之变中起着承上启下的作用，虽然"承上"的作用多于"启下"，但其"启下"之功亦不可忽视。

一、复古：南宋绘画的延续

钱选的"复古"并不是拜倒在古人脚下、丧失自我的复古，而是从古拙的唐代绘画中吸取营养，并融合自己的艺术体验与审美情趣，在一定程度上要摒弃南宋院体绘画的风格与样式，为自己的绘画艺术寻找新的出路与突单。

（一）钱选绘画中"复古"的实践

虽然钱选没有像赵孟頫那样明确提出"复古""尊古"口号，但钱选的绘

画作品中却处处洋溢着"古意",这从他众多的传世绘画作品中可以得见,尤其是山水画作品如《山居图》《归去来辞图》《秋江待渡图》《王羲之观鹅图》等。他画卷中的"古意"虽然没有变成文字流传下来,但还是被不少论家所肯定,如明人郁逢庆说"元时惟钱舜举一家犹传古法"①,清人吴升说他的绘画"洋溢古法"②。下面我们来具体分析一下钱选绘画中的"古意"。

1. 复兴青绿山水画的复古

从目前传世的作品看,青绿山水画是在魏晋时期伴随着人物画逐渐出现,并在隋唐时期发展成熟的一种画科,出现了传为展子虔的《游春图》、李思训的《江帆楼阁图》、李昭道的《明皇幸蜀图》等代表画家的经典作品。这一富贵华丽的绘画艺术样式在五代开始逐渐被水墨表现所代替,五代荆浩的《匡庐图》、关仝的《关山行旅图》、董源的《潇湘图》、巨然的《层岩丛树图》、宋代范宽的《溪山行旅图》、李成的《晴峦萧寺图》、郭熙的《早春图》等,都是以水墨为之,此时鲜有青绿山水画的踪影。这种情况一直持续到北宋中晚期哲宗朝才有所改观,由于统治阶级的提倡,逐渐孕育了一场"复古"的思潮,出现了王诜《烟江叠嶂图》、王希孟《千里江山图》等青绿山水画画家与名作。他们的青绿山水画多呈现出一种在墨骨底子上再施青绿的特点,风格写实。到了南宋赵伯驹《江山秋色图》、赵伯骕《万松金阙图》之后,基本就没有什么著名的青绿山水画家与名作了。

钱选的青绿山水画是在宋代"复古"思潮的基础上,直追唐代,其技法俨然唐代风范,山石无皴或少皴,以《山居图》(图 5.1)为例,此图色彩鲜亮,部分山石石青、石绿之下隐约可见淡墨线的排列,但非常浅,这是钱选青绿山水画颇具装饰性意味的来源之一。远山略施花青,清新淡雅。此卷直追唐代青绿山水画的样式,山石以石青石绿为阳,以赭石为阴,兼施直线细笔中锋稍皴。画中勾线尚方、刚、硬的感觉等与隋朝展子虔《游春图》(图 5.2)、唐代《明皇幸蜀图》等作品是一致的,这种元素在《幽居图》《烟江待渡图》《王羲之观鹅图》《兰亭观鹅图》《秋江待渡图》等作品中亦随处可见。

① 郁逢庆:《郁氏书画题跋记》卷十,引自《中国书画全书》第 4 册,第 653 页。
② 吴升:《大观录》卷十,引自《续修四库全书》第 1066 册,第 682 页。

图 5.1 〔元〕 钱选 《山居图》局部

图 5.2 〔隋〕 展子虔 《游春图》局部

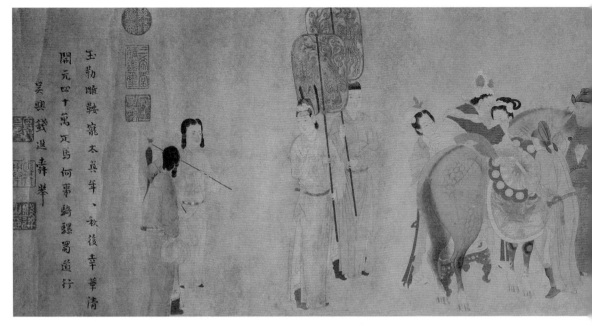

图 5.3 〔元〕 钱选 杨贵妃上马图 29.5cm×117cm 美国弗利尔美术馆藏

钱选的青绿山水画虽师法赵伯驹、赵令穰等人，但与之又有所不同，钱选是在他们的基础上远追唐代而略有发展。北宋王诜、赵伯驹、赵令穰等人的青绿山水是建立在北宋写实绘画的基础之上，以墨骨为底，造型准确，结构复杂，较为繁琐；而钱选的青绿山水却摒弃了写实山水画的传统与富贵艳丽的青绿山水画范式，以文人修养为根基，结合自己的隐居理想，创造了一种清新、文雅、质朴的具有装饰意味的新青绿山水画风格。

2. 复兴人物画的复古

从卷轴画出现直至唐代，人物画创作一直占据着主流地位。魏晋南北朝时期有顾恺之、陆探微、张僧繇、曹仲达，唐代有阎立本、尉迟乙僧、吴道子、张萱、周昉等，人物画家可谓代不乏人，而且还留下了许多经典的人物画作品，如《女史箴图》《洛神赋图》《历代帝王图》《步辇图》《虢国夫人游春图》《簪花仕女图》等。然而，逮至宋代，人物画开始逐渐式微，让位给山水画、花鸟画，并逐渐退出画坛的主流。宋代人物画家及传世作品的数量已经明显减少，如果一定要列举的话，画家仅有武宗元、李公麟、梁楷等，较之前代，可谓逊色甚远，而且大部分的画史、画论著作也将讨论、评价的重点转移到了山水画与花鸟画。也难怪郭若虚在《图画见闻志》中发出这样的感慨："或问近代至艺与古人何如？答曰：近代方古多不及而过亦有之。若论佛道人物，仕女牛马，则近

不及古；若论山水林石，花竹禽鱼，则古不及近。"①

　　钱选的"复古"还体现在对人物画的复兴上。根据文献资料，他创作的人物画作品有《杨贵妃上马图》（图5.3）及《五陵挟弹图》《西湖吟趣图》《洪崖移居图》《临顾恺之列女图》《蹴鞠图》《仿李公麟沐象图》《渊明扶醉图》《石勒问道图》《卢全烹茶图》《群仙图》《三元送喜图》《十六应真图》《七贤过关图》《萧翼赚兰亭图》《宫女图》《女仙图》《陶徵君归去来辞图》《柴桑翁像》《临阎立本西域图》《五星图》《列女图》《李白观瀑图》《明皇击梧桐图》等作品，这些作品在古代画史中都有著录，虽然目前传世的人物画作品有不少存在真伪争议，但不管如何，众多人物画作品的著录都有力证明了钱选在宋末元初对人物画复兴多有贡献的历史事实。

　　钱选对唐代人物画的复古，还可以从他自己的题跋中找到一些证据。他在《仙弈图》中自题云："仙人好弈，消闲日也。居中者鬼谷先生，右黄石公，左徐公。此卷乃杨庭光笔，想唐人画入神品，余留太湖之滨，爱而拟之……雪溪翁钱舜举。"② 由"想唐人画入神品……爱而拟之"一语，可以想见钱选对唐代人

①　郭若虚著、俞剑华注释：《图画见闻志》，第36页。
②　李日华：《味水轩日记》，引自《中国书画全书》第3册，第1277页。

物画的推崇。钱选自题《竹林七贤图》云："右余用唐宰相阎立本法，作晋七贤图。吴兴钱选舜举画并题。"①亦可为之佐证。

钱选人物画创作的水平很高，且被人认可，如明人王世贞在《弇州四部续稿》卷一百六十八之《钱舜举画陶徵君归去来辞后》中云："吴兴钱选舜举画陶元亮归去来辞独多，余所见凡数本，而此卷最古雅。"②《御定佩文斋书画谱》卷八十五之《元钱选女仙图》条下记载了明人都穆的题跋："古人善画者，多图人物。至唐而山水始盛，赵宋因之。玉潭翁以岁贡士而妙于绘事，今观刘氏温甫所藏《女仙图》，有以知其远宗乎古，而非后人之所能及也。"③《式古堂书画汇考》卷三十四中记载了明人王穉登对《元钱舜举石勒问道图》的题跋："钱舜举画法多出唐周昉，好作古仙释、君臣、高贤、故实，如《明皇弹琵琶》《洪厓移居》《张果白驴》及《石勒问道》《竹林七贤》等图，余往往从好事家见之，不一而足。此卷用笔纤劲，设色古淡。"④王世贞、都穆与王穉登的题跋不仅指出了钱选在以花鸟画、山水画为主流的元初依然创作了不少高妙的人物画，而且还指出了钱选的人物画有古意，宗法唐人，这些信息毫无疑问地说明了钱选为复兴人物画付出的实践与努力。

此外，钱选还临摹过唐代很多人物画，如阎立本的《西域图》与《萧翼赚兰亭图》、周昉的《内人双陆图》等，清人厉鹗在《题钱舜举摹周昉内人双陆图为梁蔎林作》中云："钱郎摹古能逼真，写出徒令意怊怅。"⑤"能逼真"是对钱选临摹唐代人物画作出的较高评价。

概而述之，钱选没有提出响亮的"复古"口号，但他在自己的艺术实践中践行了"复古"的理论，他是宋末元初画坛中自觉进行"复古"的先行者。值得一提的是，钱选的复古并不是一味摹古而毫无创造，相反，他是在复古的过程中，融入了自身强烈的情感内容与写意成分，创造了一种独特的艺术表现风格，并影响了元代画坛领袖人物赵孟頫。

① 郁逢庆：《郁氏书画题跋记》，引自《中国书画全书》第4册，第604页。
② 王世贞：《弇州四部续稿》，明万历刻本，第23页。
③ 王原祁、孙岳颁等：《御定佩文斋书画谱》，引自《文渊阁四库全书》第822册，第625页。
④ 卞永誉：《式古堂书画汇考》，引自《文渊阁四库全书》第828册，第470页。
⑤ 厉鹗撰、黄兆熊注、陈九思标校：《樊谢山房集续集》，上海古籍出版社1992年版，第1291页。

（二）钱选"复古"的历史渊源

钱选复古的思想不是凭空而来，而是与他当时所处的社会环境和他自己的所见所闻有着密切的关系。

其一，钱选的复古是对宋代"复古"思想的继承。

北宋初期，统治阶级为复兴礼乐规制，力倡古道，文学、艺术领域都出现了相应的复古运动，较为著名的是古文运动。太宗、真宗朝的柳开、王禹偁，仁宗朝的范仲淹、欧阳修、梅尧臣、孙复、石介等都是古文运动中极为重要的人物。

《宋史·文苑传一》记载："国初，杨亿、刘筠犹袭唐人声律之体；柳开、穆修志欲变古而力弗逮；庐陵欧阳修出，以古文倡，临川王安石、眉山苏轼、南丰曾巩起而和之，宋文日趋于古矣。"宋初的古文运动主要是宗唐代韩愈，而宗韩愈也只是古文运动的表现，其实质则是复"古道"。因为韩愈曾云："愈之所志于古者，不惟其辞之好，好其道焉尔。"[1] 又云："愈之为古文，岂独取其句读不类于今者耶？思古人而不得见，学古道则欲兼通其辞；通其辞者，本志乎古道者也。"[2] 对此，宋人柳开曾云："古文者，非若辞涩言苦，使人难读诵之，在于古其理，高其意，随言短长，应变作制，同古人之行事。"[3] 因此，古文运动的核心并不在于古文本身，不在于文体、文辞、文风等方面的"古"，而在于对"古道"的弘扬。

值得一提的是，古文运动并非仅存在于北宋时期，在南宋依然有较大的影响，而且"复古之风愈来愈浓，尊古贱今已成为一股强大的洪流"[4]，陈亮、朱熹、吕祖谦、陆九渊、陈傅良、叶适都是南宋古文运动的重要人物。

这股复古思潮表现在绘画界就是对晋唐时期青绿山水画的复兴，这在哲宗朝尤为明显。哲宗尤喜古图，执政期间将宫殿内原本悬挂的郭熙作品一概撤下，换上古图。邓椿云：

[1]　韩愈：《韩昌黎集》第4册，商务印书馆万有文库本，第62页。

[2]　同上书，第47页。

[3]　柳开：《河东柳仲涂先生集》，引自四川大学古籍研究所编：《宋集珍本丛刊》第1册，线装书局2004年版，第445页。

[4]　闵泽平：《南宋理学大家古文研究》，武汉大学2005年博士学位论文，第112页。

先大父在枢府日，有旨赐第于龙津桥侧。先君侍郎作提举官，仍遣中使监修。比背画壁，皆院人所作翎毛、花竹及家庆图之类。一日，先君就视之，见背工以旧绢山水揩拭几案，取观，乃郭熙笔也。问其所自，则云不知。又问中使，乃云："此出内藏库退材所也。"昔神宗好熙笔，一殿专背熙作，上即位后，易求古图。退入库中者，不止此耳。①

宋徽宗赵佶登基前就多与王诜、赵令穰等人交往，据《铁围山丛谈》，徽宗"初与王晋卿诜、宗室大年令穰往来"。②而王诜等人多从事青绿山水画的创作，黄庭坚曾云："王晋卿画水石云林，缥缈风埃之外，他日当不愧小李将军。"③邓椿说他"以金碌为之，似古"。④这在一定程度上影响了赵佶，使他对青绿山水画也较为热衷，还亲自指导王希孟创作了经典名作《千里江山图》。统治阶级的风尚直接影响了绘画的发展，便出现了复兴青绿山水画现象。

另外，"生于哲宗朝，而成熟于宣和年间与南宋初年的一些画家，他们的名字不再是'宗成'、'效成'、'希成'（《画继》和《图绘宝鉴》记其'慕李成，遂命之。'），而是'复古'、'希古'、'宗古'。如李唐，字晞古（既唐又晞古），郑希古、侯宗古、刘宗古、马宗古、张宗古……其后还有贾师古等等，还有苏汉臣、胡舜臣、马兴祖……可见，'复古'、'宗古'的气氛何等的浓烈。"⑤

这股复古思潮还表现在古器物学的兴起。从北宋神宗朝开始，便有大臣上书请求修定礼法，恢复古制，如知谏院大臣黄履曾上书云："郊祀礼乐，未合古制，请命有司考正群祀。"又有枢密直学士陈襄上书云："国朝大率皆循唐故，至于坛壝神位、法驾舆辇、仗卫仪物，亦兼用历代之制。其间情文讹舛，多戾于古。盖有规摹苟略，因仍既久，而重于改作者；有出于一时之仪，而不足以为法者，请先条奏，候训敕以为礼式。"至徽宗朝则大炽，宋徽宗赵佶曾下诏云："初，议礼局之置也，诏求天下古器，更制尊、爵、鼎、彝之属。其后，又置礼制局于编类御笔所，于是郊庙禋祀之器，多更其旧。"（以上三条均引自

① 邓椿：《画继》，引自《中国书画全书》第2册，第723页。
② 蔡絛：《铁围山丛谈》，引自《宋元笔记小说大观》，上海古籍出版社2001年版，第3039页。
③ 王原祁、孙岳颁等：《御定佩文斋书画谱》，引自《文渊阁四库全书》第822册，第567页。
④ 邓椿：《画继》，引自《中国书画全书》第2册，第706页。
⑤ 陈传席：《陈传席文集》，河南美术出版社2001年版，第485—486页。

《宋史·礼志一》）

叶梦得在《避暑录话》卷下记载了这一情况："宣和间，内府尚古器，士大夫家所藏三代秦汉遗物无敢隐者，悉献于上。而好事者复争寻求，不较重价，一器有直千缗者。利之所趋，人竞搜剔山泽，发掘冢墓，无所不至。往往数千载藏，一旦皆见，不可胜数矣。"[1] 潘永因在《宋稗类钞》卷八中亦云："及宣和后，则咸蒙贮录，且累数至万余，若岐阳宣王之石鼓，西蜀文翁礼殿之绘像，凡所知名，罔间巨细远近，悉索入九禁。而宣和殿后，又创立保和殿者，左右有稽古、传古、尚古等诸阁。咸以贮古玉、印玺，诸鼎彝礼器、法书、图画尽在。"[2] 尊古、崇古之风可见一斑。

当时，金石书画的著录亦十分流行，欧阳修撰《集古录》、吕大临著《考古图》、王黼修《重修宣和博古图》、官修《宣和殿博古图》、李公麟编《考古图》等，看看这些书名即可想象尊古、崇古的风气何等风靡。

此外，复古、尊古的思潮亦影响了北宋时期绘画的品评与鉴赏，由米芾的《画史》、官修的《宣和画谱》、韩拙的《山水纯集》、周密的《云烟过眼录》等书可见一斑。

米芾在《画史》中云："北史人物衣冠乘马甚古。""蔡骃子骏家收老子度关，山水、林石、车从、关令尹喜皆奇古。""余家董源雾景横披全幅，山骨隐显，林梢出没，意趣高古。"[3]

韩拙《山水纯全集》云："画若不求古法，不写真山，惟务俗变，采合虚浮，自为超越古今，心以自蔽，变是为非，此乃懵然不知山水格要之士，难可与言之。嗟乎，今人是少非多，拘今亡古，为多利之所诱夺，博古好今学者鲜矣。"[4] "近之所作往往粗俗，殊乏古人之态。"[5] "若不从古画法，只写真山，不分远近深浅，乃图经也，焉得其格法气韵哉！"[6]

周密《云烟过眼录》云："吴彩鸾画《切韵》一卷……字画尤古。"[7] "真一

[1] 叶梦得：《避暑录话》，引自《宋元笔记小说大观》第 3 册，第 2637 页。

[2] 潘永因：《宋稗类钞》，书目文献出版社 1985 年版，第 699—700 页。

[3] 米芾：《画史》，引自《中国书画全书》第 1 册，第 980 页。

[4] 韩拙：《山水纯全集》，引自《中国书画全书》第 2 册，第 355 页。

[5] 同上书，第 357 页。

[6] 同上书，第 358 页。

[7] 周密：《云烟过眼录》，引自《中国书画全书》第 2 册，第 139 页。

图 5.4 〔元〕 钱选 烟江待渡图 21.6cm×111.2cm 台北故宫博物院藏

天师像，甚古，手持章函……甚佳。"[1]

钱选的复古思想正是源于对这种复古、崇古思想的继承，是这一思想在南宋末年的延续。

其二，钱选复古是对宋元易祚后的残酷现实与亡国之痛的逃避。

南宋灭亡时，钱选四十岁，他虽然没有入仕为官，但自小就受传统儒家思想影响，修身齐家治国平天下、忠君报国是他的理想与抱负。面对国家的覆灭、现实的绝望，他只能选择逃避，他没有去附和程钜夫的征召，也没有通过赵孟頫去求取官位，而是在自己的绘画世界里终老一生。这种隐逸思想在他的自题诗中屡屡出现，如其自题画云："不管六朝兴废事，一樽且向画图开。"[2] "始信桃源隔几秦，后来无复问津人。武陵不是花开晚，流到人间却暮春。"[3] 他还创作了大量向往隐逸山林的作品，如《竹林七贤图》《桃源图》《观梅图》《孤山图》《归去来辞图》《烟江待渡图》（图 5.4）等。这些作品都是钱选内心的真实写照，面对残酷的社会现实，他向往国泰民安、君明臣直的社会，向往儒家倡导的伦理规范与社会秩序。在现实中得不到满足的钱选只能向"古"中求，于是绘画复古便成了他精神诉求的载体与外在表现。

他想远离此情此境，但无法摆脱，因此向往"古"，在他心目中，"古"代

① 周密:《云烟过眼录》，引自《中国书画全书》第 2 册，第 144 页。

② 郁逢庆:《郁氏书画题跋记》，引自《中国书画全书》第 4 册，第 589 页。

③ 同上书，第 645 页。

表着国泰民安，代表着一种礼乐制度与社会秩序，代表着理想的世界。因此，他画了很多"待渡"题材的作品，"待渡"并非一般意义上的渡河，而是一种精神层面的"待渡"。钱选希望将他渡向远离尘世、远离纷争、远离异族统治的桃源世界。

（三）钱选"复古"的本质是创新

钱选"复古"的本质是创新，这体现在两个方面。一方面，他的青绿山水画虽然远宗唐代，但从画面的构图、气象、风格、设色等都与唐代青绿山水画有较大的不同。他的青绿山水画不像唐代青绿山水画设色单一的样式，用笔也相对比较粗放，色彩丰富、明艳，充满了装饰感，有一种隐逸的思想。可以说，钱选是通过"复古"创造了自己独特的青绿山水画风格，并开创了元代新青绿山水画的样式。另一方面，他在远宗唐代绘画的基础上，又吸收了五代董源山水画的"营养"，创作了《浮玉山居图》这一优秀的作品。此作中的用笔自由随心，潇洒自若，是向以行草书入画艺术思潮迈进的开始。其风格松灵润秀，也为元代新画风的开启奠定了基础。

二、创新："书写"性与诗书画印文人画形式的探索

（一）钱选绘画的书写性

一直以来，学术界一谈到钱选的绘画艺术理论与艺术主张，便谈其士气、隶体、以书入画等概念，认为这一主张对中国文人画发展有着巨大贡献。杨仁

恺就曾指出："他的创作思想主张绘画重在体现文人的气质，即所谓的'士气'，力图摆脱对于形似的刻意追求。"① 洪再新亦云："从艺术理想上看，钱选虽然没有系统的理论，但他对文人画的本质却有深刻的认识……他强调文人画的核心是'隶体'，把书法用笔和文人画的业余性作为重要的特点，以突出绘画中的个人境界。"② 但是几乎所有的论家都没有阐释钱选是如何提倡士气、隶体和以书入画的，也没有拿出实实在在的材料来论证，因此，钱选提倡士气、隶体和以书入画等理论的问题未能得到进一步的深入研究。

钱选虽然没有成熟、完善的关于绘画书写性的理论与主张，但在他留存下来的不多的题画诗中却暗藏玄机。钱选关于"写"与"士气说"的理论主张存在从"无"到"有"的现象。"无"指的是钱选没有形成书面的、规范的倡导"写"与士气说的理论文字与体系；"有"一方面指的是钱选存有鲜为人知的零散的文字记载，另一方面指的是钱选的绘画作品中存在追求"写"的技法与气息。

1. 钱选关于"写"的文字记载

由于宋元易祚时，钱选将自己的著作全部付诸一炬，故留存下来的文献资料少且散，而且这些文献资料中又没有关于"写"的理论论述，但这只是一个表面现象，其实钱选关于"写"的理论就隐藏在其题画诗中。笔者将钱选目前存世的所有题画诗与文字全部录出并逐一查找，发现他共用了八次"写"字，为什么钱选要用"写"字，而不用"画"字？此二字在诗词格律中的平仄是一样的，同属仄音，如果钱选心中没有"写"的思想，如果他真的是一个名副其实的职业画家，那他就不会用"写"字。这八次"写"字的背后蕴含的便是钱选关于绘画书写性的艺术理论思考与主张。兹摘录如下：

题《金碧山水卷》："目穷千里笔不到，自是余生坐太凡。一日兴来何可遏，开窗写出碧嵓嵓。"③

题《复州裂本兰亭》："鼠须注砚写流觞，一入书林久复藏。二十八行经进字，回头不比在尘梁。"④

① 杨仁恺：《中国书画》，上海古籍出版社 1990 年版，第 300 页。
② 洪再新：《中国美术史》，中国美术学院出版社 2000 年版，第 258 页。
③ 郁逢庆：《郁氏书画题跋记》，引自《中国书画全书》第 4 册，第 589 页。
④ 卞永誉：《式古堂书画汇考》，引自《文渊阁四库全书》第 827 册，第 223 页。

题《雪霁望弁山图》："至元二十九年，余留太湖之滨，雪霁，舟行溪上，西望弁山，作此图且赋诗云：弁山之阳冠吴兴，崐嶙巉崒望不平。焕然仙宫隐其下，众山所仰青复青。雪花夜积山如换，乘兴行舟须放缓。平生不识五老峰，且写吾乡一奇观。"[1]

题《山居图卷》："此余少年时诗，近留湖滨，写山居图，追忆旧吟，书于卷末。扬子云悔少作，隐居乃余素志，何悔之有？吴兴钱选舜举。"[2]

题《韩左军马图》："韩公胸次有神奇，写得天闲八尺驹。曾为岐王天上赐，不随都护雪中驱。霜蹄奋迅追飞电，凤首昂藏似渴乌。春草青青华山曲，三边今日已无虞。"[3]

《杂诗》："地僻秋深戎马间，一尊随处且开颜。谁思铜雀埋黄土，但忆金人出汉关。六合茫茫天共远，五湖杳杳雁飞还。中年陶写无丝竹，王谢风流莫强攀。"[4]

题《秋瓜图》："金流石烁汗如雨，削入冰盘气似秋。写向小窗醒醉目，东陵闲说故秦侯。"

题《柴桑翁》："晋陶渊明得天真之趣，无青州从事而不可陶写胸中磊落。尝命童佩壶以随，故时人模写之。余不敏，亦图此以自况。雪溪翁钱选舜举画于太湖之滨并题。"[5]

必须说明的是，"写"并不是钱选首次提出与倡导，在此之前的画史画论中已经出现过很多"写"字了，虽然有一些"写"字的意思是写真、写貌、写生、模写、传写，但仍然有不少"写"字属于写心、写意，具有文人画意味。如宗炳论画中的"以形写形"，王维论画中的"写百千里之景"，荆浩论画中的"写云林山水"，刘道醇论画中的"凡欲命意挥写、写万趣于指"……尤其是唐代的张彦远提出的"工画者多善书""书画用笔同法"等观点，直指中国书画笔墨的核心：

① 郁逢庆：《郁氏书画题跋记》，引自《中国书画全书》第 4 册，第 747 页。

② 同上书，第 751 页。

③ 陈邦彦选编：《康熙御定历代题画诗》（下册），北京古籍出版社 1994 年版，第 542 页。

④ 厉鹗：《宋诗纪事》，上海古籍出版社 1983 年版，第 1712 页。

⑤ 徐邦达：《中国绘画史图录（上）》，上海人民美术出版社 1984 年版，第 301 页。

顾恺之之迹，紧劲联绵，循环超忽，调格逸易，风趋电疾，意存笔先，画尽意在，所以全神气也。昔张芝学崔瑗、杜度草书之法，因而变之，以成今草书之体势。一笔而成，气脉通连，隔行不断，唯王子敬明其深旨，故行首之字往往继其前行。世上谓之"一笔书"。其后，陆探微亦作一笔画，连绵不断，故知书画用笔同法。陆探微精利润媚，新奇妙绝，名高宋代，时无等伦。张僧繇点曳研（当为"斫"）拂，依卫夫人《笔阵图》，一点一画，别是一巧。钩戟利剑森森然，又知书画用笔同矣。国朝吴道玄，古今独步，前不见顾、陆，后无来者。授笔法于张旭，此又知书画用笔同矣。①

钱选深刻地理解了古人所倡导的"写"，并在自己的绘画中体现出了这个"写"。

2. 钱选绘画作品中的"写"

夏文彦云，钱选"花木、翎毛师赵昌，青绿山水师赵千里"。②董其昌在跋钱选《兰亭观鹅图》时云："钱舜举，宋进士……及其自为画，乃刻画赵千里，几于当行家矣。"③又云："李昭道一派，为赵伯驹、伯骕，精工之极，又有士气。后人仿之者，得其工不能得其雅，若元之丁野夫、钱舜举是已。"④

由于受夏文彦、董其昌等人对钱选的这些评价的影响，不少人在欣赏钱选作品时，就认为钱选的绘画源自南宋院体，用笔细腻，造型准确，色彩清丽，工整精致。这使得钱选的绘画从一开始便无法摆脱南宋院体风格的范畴。后来的美术史家也大多据此而言，如王逊认为钱选的"画风与他同时的画院画家不同，以色彩的渲染为主，更接近北宋时代的风格"。⑤徐建融认为："精巧工致，姿韵妩媚，是钱选画风的基本特色，论画法，完全是南宋'近世''画史'的'恒事'而与文人画的作风是大有径庭的。"⑥杜哲森亦云："至于他的艺术风格，由于还属于精于刻画的工细风范，并不太符合文人们的审美追求。"⑦上述学者

① 张彦远：《历代名画记》，引自《文渊阁四库全书》第812册，第293页。

② 夏文彦：《图绘宝鉴》，第97页。

③ 台北故宫博物院：《故宫书画录增订本》卷四，华国出版社1965年版，第73页。

④ 董其昌：《画禅室随笔》，引自《中国书画全书》第3册，第1018页。

⑤ 王逊：《中国美术史》，上海人民美术出版社1989年版，第60页。

⑥ 徐建融：《元明清绘画研究十论》，复旦大学出版社2004年版，第14页。

⑦ 杜哲森：《元代绘画史》，人民美术出版社2000年版，第24页。

图 5.5 〔元〕 钱选 《花鸟图》局部

因为过于关注甚至是放大了钱选绘画中属于职业画家的技法技巧，而忽视了他绘画中"写"的成分。他们认为钱选绘画中没有"写"、不符合文人画的审美，仅仅是从绘画技法工整与否的角度去评判，是囿于对明清以来一般粗笔挥洒的技法表现所理解的"写"做了约定俗成的判断，从而导致认知上的偏颇，致使对钱选绘画"写"的评价存在缺失。

钱选绘画中的"写"体现在两个方面。

其一，充满士气、文气的"写心"。

钱选的画文质彬彬、清雅不俗，处处透露着"士气"，时时表达着自己或愤懑、或忧郁、或哀伤的心情。

钱选的花鸟画大致可分为设色和水墨两大类，设色类作品有《八花卷》《梨花图》《来禽栀子图》《桃枝松鼠图》《秋瓜图》《花鸟图》（图 5.5）等，水墨类作品有《白莲图》等。其花鸟画与南宋花鸟画再现自然的风格有着较大不同，时时充满着画家的主观情感。从设色作品来看，他的绘画虽然工整，却处处透露着士气，这在工笔画中不易表现，画面上经过艺术手法处理的斑斑驳驳的效果与画家悠悠而出的略带悲情的诗句，使得整个画面充满了士大夫气，格调高雅，超凡脱俗。其水墨绘画更是一反华丽富贵的工笔画形态，清新文雅，意趣十足，体现了文人士大夫的艺术情怀。

钱选的山水画作品《浮玉山居图》《山居图》《幽居图》《王羲之观鹅图》《烟江待渡图》《归去来辞图》等，从技法上讲虽然都属于青绿山水的范畴，但从气韵上看却一反传统青绿山水金碧辉煌的华丽与富贵，更多的是表现出一种陶潜归隐的内在诉求与恬淡文秀、悠远静怡的文人气息，这种气息超凡脱俗，

有一种腹有诗书气自华的文雅之气。钱选的山水画虽是青绿山水，但却时时有我，处处有我。钱选将"我"的概念、"我"的情感、"我"的追求、"我"的主张都融进了他的绘画中，其题画诗中如"久立行人待渡舟"、"行人伫立到斜阳"、"寂寞阑干泪满枝"等，都是其心迹的强烈表达。这与清代松年《颐园论画》"吾辈处世，不可一事有我，惟作书画，必须处处有我"之说如出一辙。①虽然从技法上看钱选的绘画与明清时期写意画区别甚大，但从精神上看却极其相似，士气十足。也难怪清代吴升在《大观录》卷十五之《题钱舜举秋江待渡图卷》中称钱选的绘画"独全士气"。②钱选通过绘画将"我"的强烈的个人情感予以抒发，这不是"写"的具体体现吗？

钱选的绘画中洋溢着士气、书卷气，透露出"写"的内涵与精神，不可不察。清人顾复《平生壮观》卷九云："画苑既设，谬习相师，苑中人以讹传讹，而不知有作家士气者相将二百年。钱舜举能扫除谬悠而引入大雅，有功于画道不小……诗句郁纡不迫，以寄当歌当泣之深衷。呜呼，画家知士气，胜国得完人，非舜举其谁与归？"③可谓一语中的，钱选的"写"在于写心，在于追求物我两忘的道的境界，是一种形而上的"写"。其实钱选从宋代追求"可望""可行""可居""可游"甚至不敢题款的真实的自然山水的境界环境中走出来，去追求处处体现自我的、伤感的、隐逸的、遁世的桃源之境，这就是"写"的最佳表现形式。

其二，钱选绘画技法文人粗笔之"写"。

仔细研究钱选的绘画作品，其实不少作品中都存在"写"的成分，只是一直以来没有被关注、重视，或者说是被元以后大写意的技法掩盖了。如钱选的山水画作品《山居图》中树的画法属于十分典型的文人粗笔写意画法（图5.6），提笔随意勾勒，然后敷色，潇洒自若。虽然也还属于工笔山水的先勾勒再设色的技法，但用笔十分自由，树叶设色也不局限于双钩的范围，甚至有些枝、叶已经舍弃了双钩，随意勾勒，直接用色画。又如《浮玉山居图》，山石用笔

① 松年：《颐园论画》，引自王伯敏、任道斌主编：《画学集成（明清）》，河北教育出版社2002年版，第817—818页。

② 吴升：《大观录》，引自《续修四库全书》第1066册，第675页。

③ 顾复：《平生壮观》，上海人民美术出版社1962年版，第13页。

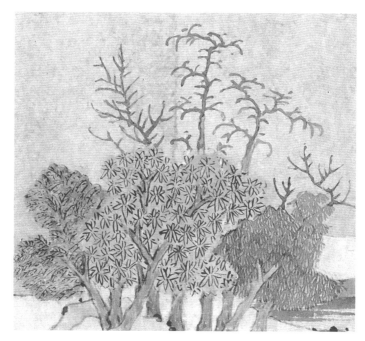

图 5.6 〔元〕 钱选 《山居图》中的树

图 5.7 〔元〕 钱选 《浮玉山居图》中的树

繁密，树木简淡，画家以面衬点，以深衬淡，疏疏落落，笔法、墨法随心写出，这种皴法以前从未见过，细笔整齐规律，且具对称性，皴后再染，作者用中锋、侧锋干笔皴，湿笔染，从单个山石看似乎有一些呆板，但整体灵动，勾、皴、擦、染、点融合为一。山石造型十分奇特，与古代山石造型完全不同，有一点糅合南北山水画的感觉，山石的边缘线松活，几乎与山石融合在一起，虚实处理得当，和传统山水画先勾勒再皴染，轮廓线比较明显的状态不同。画中的树叶、树枝直接舍弃双钩填色的工笔技法，直接以墨笔为之，随心而出，随意而为，然后用淡色以书写的方式点染，而非工笔设色之染法（图5.7）。这两幅图中树的画法较之元代后期绘画中的树而言，虽然没有那么自由与写意［如黄公望《富春山居图》与倪瓒《容膝斋图》中的树（图5.8）］，但与宋代山水画作品中的树作比较，钱选笔下的树粗笔写意性明显较强，以传李成的《读碑窠石图》与郭熙的《早春图》（图5.9）为例，这两幅作品中的树用笔老辣，苍劲有力，粗看十分写意，但细察实则不然。两图之树造型十分严谨，树的体型、转向，枝的生发、俯仰、向背，跃然于纸上；用笔严谨，两图画树之笔注意提按，注意笔势与树木生长规律的结合，注意一笔中的粗细与发枝的规律结合。钱选作品中的树已经逐渐摆脱了物象的具体造型，不再追求笔笔走实，而是笔不周而意周，画不到而染到，也不再那么讲求树的造型与"四枝"之法，而是将树作为山水画中的一种符号来对待，画家通过不同的用笔方式塑造出不同的样式，如介字点、个字点等，这种点叶法与夹叶法极具文人粗笔写意性。

钱选绘画文人粗笔之"写"还体现在苔点的运用上（图5.10），恽寿平《南田画跋》云："画有用苔者，有无苔者。苔为草痕石迹，或亦非石非草……譬之人有眼，通体皆灵。"①仔细观察，就能发现钱选以前的宋代山水画家，如李思训、荆浩、关仝、董源、范宽、李成、郭熙、王诜、李唐、刘松年等人的作品基本无苔点，只有马远、夏圭等人的作品中偶见苔点，此处之苔点是指点在石头上的墨点，而非董源、巨然画中山顶的矾头，董源、巨然画中这些点是用来造型的，或远树，或杂草，画家在点的时候还很注意用

① 恽寿平：《南田画跋》，引自王伯敏、任道斌主编：《画学集成（明清）》，第362页。

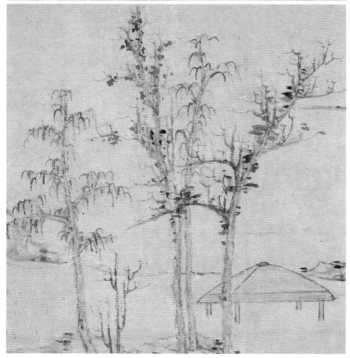

图 5.8 〔元〕 黄公望 《富春山居图》（上）与倪瓒《容膝斋图》
（下）中的树

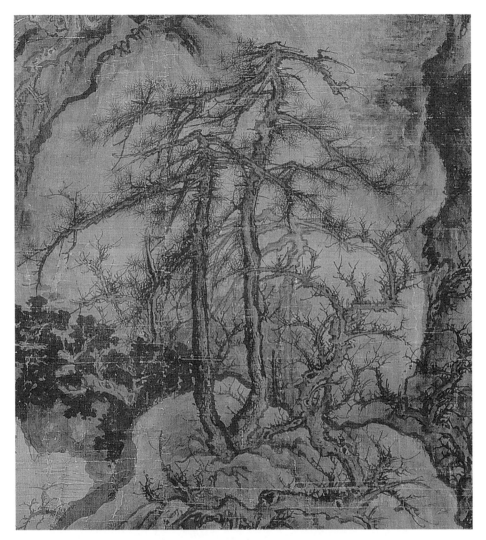

图 5.9 〔宋〕 郭熙 《早春图》中的树

图 5.10 〔元〕 钱选 《山居图》中的苔点

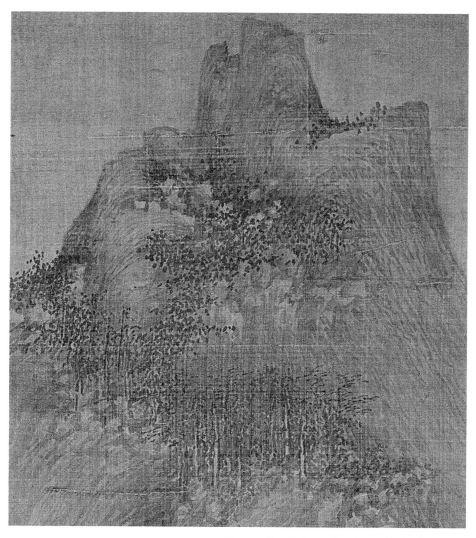

图 5.11　〔五代〕　巨然　《层岩丛树图》中的点

笔（图 5.11），而钱选画中的苔点则没有这些性质，完全就是装饰性、象征性的点，而且钱选山水画作品中几乎每张均有苔点，随心而点，这些苔点在钱选看来是组成绘画的符号，是表达情感的载体，亦是其粗笔写意性的表现。

　　钱选绘画作品中的写意性之所以一直没有被关注，主要是源于大部分观者接受了明清以来水墨粗笔为上、不拘形似的大写意绘画技法与思想之后，再去审视钱选绘画时的错觉。如果将钱选的绘画与明清时期的绘画相比，钱选的绘画的确比较工整，不够"写"，但是若将钱选的绘画与宋代绘画细细对比，不

难发现其中确有很大的差异，不管是技法还是思想都流露着写意的气息与文人一再倡导的"士气"与"文气"。因此，虽然徐建融先生把钱选的绘画定位为与文人画大相径庭的"南宋近体"之后，又不得不说"他毕竟是一位诗文修养很高的士大夫，因此，反映在他的画笔中，撇开董其昌的依据和解释，便自然而然地有一种士气迸发，而不同于一般的众工之迹"。①

虽然钱选提倡的"写"比较含蓄，没有大张旗鼓地提出或总结什么理论，而且在具体技法上没有特别大的突破，不像苏轼、赵孟頫等人不仅有理论，而且在技法实践上也迈出了一大步（当然也不排除钱选有此类的艺术实践，只是作品没有流传下来而已），但是他的"写"绝对不容忽视，他倡导的"写"、"以书入画"是具有先锋性、探索性的，他通过自己的艺术实践默默地在推进这一命题的进程，最典型的表现就是在画上题字，将诗书画印融于一个画面。如果仔细观察宋元绘画之间的不同，有一点绝对不容忽视。那就是画家在画面上题字作诗。这一点在钱选的绘画作品中体现得淋漓尽致，但很多论家都把诗书画印结合的功劳归于赵孟頫，其实并非如此。翻开钱选的作品，几乎每一张作品上都有钱选的自题诗与印章，虽然钱选的书法并不能称得上如何了得，但他在作品中大面积的题字、题诗无疑加快了书画结合的步伐。他没有明确提出画家要"以书入画"，但他通过自己的实践告诉大家画家应该在画上题字作诗，这就促使画家主动提高书法技能，进而使运用书法的笔法去绘画成为可能。

简而言之，钱选在题画诗与艺术实践中默默地提倡书写性、士气、书画结合，但并没有明确提出以书入画、书画结合的理论，他具有先锋性的"写"的艺术主张与在绘画作品中题字作诗的习惯，推动了以书入画、书画结合的进程。

（二）发展诗书画印结合的艺术形式

从魏晋南北朝时期至宋代末年存世的中国画作品来看，中国画或是没有题款，或是隐款、藏款，诗书画印结合的艺术形式尚无从谈起。这一时期的画家将款识藏于树干、石头、树叶等不易被人发现的地方，字很少很小，基本就是画家的名字，偶见时间、地点。以具体作品为例，唐五代及之前传世作品基

① 徐建融：《元明清绘画研究十论》，复旦大学出版社 2004 年版，第 15 页。

图 5.12　〔宋〕崔白　《双喜图》之题款

图 5.13　〔宋〕范宽　《溪山行旅图》之题款

图 5.14　〔宋〕赵佶　瑞鹤图　51cm×138.2cm　辽宁省博物馆藏

本没有题款，偶见有题款之作，或款系添伪，或作品为伪作。如戴嵩《斗牛图》①、黄筌《写生珍禽图》②等。逮至宋代才有题款隐于树干、石壁之上，崔白《双喜图》中将款识"嘉祐辛丑年崔白笔"隐于树干之上（图 5.12），范宽《溪山行旅图》中将款识"范宽"藏于繁枝密叶之下（图 5.13），郭熙《早春图》中将款识"早春，壬子季郭熙画"藏于丛树之侧。对此，米芾亦云："李冠卿少卿，收双幅大折枝一、千叶桃一、海棠一、梨花一，大枝上有一枝向背，五百余花皆背；一枝向面，五百余花皆面，命为徐熙。余细阅，于一花头下金书

① 《中国历代画目大典·战国至宋代卷》认为此图左卜角款识"臣戴嵩进"系后人添加（周积寅、王凤珠编著，江苏教育出版社 2002 年版，第 85 页）。

② 傅熹年认为此作属于"北宋以前画，添款"，见中国古代书画鉴定组编：《中国古代书画目录（2）》，文物出版社 1985 年版，第 2 页。

图 5.15 〔元〕钱选　王羲之观鹅图　23.2cm×92cm　美国大都会艺术博物馆藏

'臣崇嗣上进'。"①

　　宋代及之前绘画作品中也并非全都无款、藏款，最典型的要属宋徽宗赵佶，②从目前传世作品来看，他是较早倡导将诗书画印融于同一画面的艺术家。他的传世作品《芙蓉锦鸡图》《祥龙石图》《五色鹦鹉图》《蜡梅山禽图》《瑞鹤图》（图 5.14）等均有款识、题画诗、印章。此外，南宋时期的米友仁、扬补之也有大面积的题款，如南宋米友仁的《潇湘奇观图》，此卷左侧有一段长题，但此题款是隔纸题，装裱在了一起。扬补之在《四梅图》中有自题《柳梢青》词四首，后落款云："乾道元年七夕前一日癸丑，丁丑人扬无咎补之书于豫章武宁僧舍。"但这些大面积的题款样式依旧与赵佶相同。可见，自赵佶"开创"这一艺术形式之后，其格式竟没有得到进一步的突破与发展，诗依旧是诗，画依旧是画，二者在构图上并没有互相掩映、协调。直至钱选的出现，诗书画印结合这一后来成为文人画艺术最重要的表现形式才得到进一步的继承与发展。

　　钱选作品中诗书画印的艺术形式与赵佶等人有很大的区别，主要体现在题诗的位置上，钱选的题诗已经成为画面的一部分，位置合宜，并与画中物象发生了相互掩映的平衡关系。

① 米芾：《画史》，引自《中国书画全书》第 1 册，第 982 页。
② 李永强：《文人"面孔"院体身份——论宋徽宗赵佶诗、书、画、印结合的艺术形式及其渊源》，《荣宝斋》2014 年第 10 期。

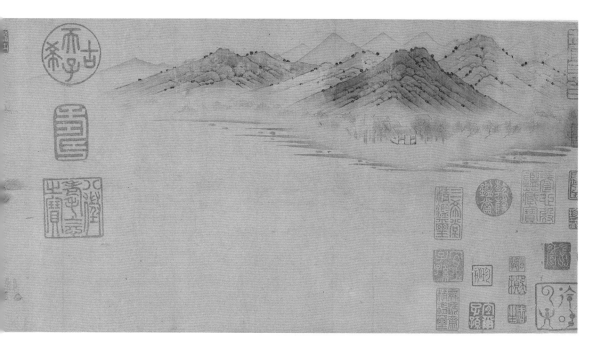

　　钱选的传世作品几乎每画必有题，每题必有诗，虽然钱选的书法算不上很好，但他确实是将诗书画印结合在一起的画家，并且与宋代赵佶的四者相结合的性质有着较大的不同。钱选存世的可信为真迹的融诗书画印于同一画面的作品有 11 件，下面我们列而观之。

　　《王羲之观鹅图》（图 5.15）中题云："修竹林间爽致多，闲亭坦腹意如何。为书道德遗方士，留得风流一爱鹅。吴兴钱选舜举。"钤朱文印"舜举""翰墨游戏"，白文印"钱选之印"。

　　《山居图》中题云："山居惟爱静，日午掩柴门。寡合人多忌，无求道自尊。鹡鹏俱有志，兰艾不同根。安得蒙庄叟，相逢与细论。吴兴钱选舜举画并题。"钤朱文印"舜举"，白文印两方"舜举印章""钱选之印"。

　　《秋江待渡图》中题云："山色空濛翠欲流，长江浸彻一天秋。茅茨落日寒烟外，久立行人待渡舟。吴兴钱选舜举画并题。"钤朱文印"舜举"，白文印两方"舜举印章""钱选之印"。

　　《浮玉山居图》中题云："瞻彼南山岑，白云何翩翩。下有幽栖人，啸歌乐徂年。丛石映清泚，嘉木澹芳妍。日月无终极，陵谷从变迁。神襟轶寥廓，兴寄挥五弦。尘影一以绝，招隐奚足言。右题余自画山居图，吴兴钱选舜举。"钤白文印两方"舜举印章""钱选之印"。

　　《烟江待渡图》中题云："山横一带接秋江，茅屋数间更漏长。渡口有舟呼未

至,行人伫立到斜阳。吴兴钱选舜举。"钤朱文印"舜举",白文印"钱选之印"。

《白莲图》中题云:"袅袅瑶池白玉花,往来青鸟静无哗。幽人不饮闲携杖,但忆清香伴月华。余改号霅溪翁者,盖赝本甚多,因出新意,庶使作伪之人知所愧焉。钱选舜举。"钤朱文印"舜举",白文印"钱选之印"。

《秋瓜图》中题云:"金流石烁汗如雨,削入冰盘气似秋。写向小窗醒醉目,东陵闲说故秦侯。吴兴钱选舜举。"钤朱文印"舜举",白文印"舜举印章""钱选之印"。

《归去来辞图》中题云:"衡门植五柳,东篱采丛菊。长啸有余清,无奈酒不足。当世宜沉酣,作邑召侮辱。乘兴赋归欤,千载一辞独。吴兴钱选舜举。"钤朱文印"舜举",白文印"钱选之印"。

《梨花图》中题云:"寂寞阑干泪满枝,洗妆犹带旧风姿;闭门夜雨空愁思,不似金波欲暗时。霅溪翁钱选舜举。"钤朱文印"舜举",白文印"舜举印章""钱选之印""霅溪翁钱选舜举画印"。

《杨妃上马图》中题云:"玉勒雕鞍宠太真,年年秋后幸华清。开元四十万匹马,何事骑骡蜀道行。吴兴钱选舜举。"钤朱文印"舜举",白文印"舜举印章""钱选之印"。

《花鸟图》题诗三首云:"青春景□一何嘉,老去无心赏物华。惟有仙家景堪翫,幽禽飞上碧桃花。霅溪翁钱选舜举。头白相看春又残,折花聊助一时欢。东君命驾归何速,犹有余情在牡丹。舜举写生。七月之初金□□,愁暑如焚流雨汗。老夫何以变清凉,静想严寒冰雪面。我虽貌汝失其□,□不逢时亦无怨。年华冉冉朔风吹,会待携樽再相见。至元甲午画于太湖之滨并题,习懒翁钱选舜举。"钤白文印"钱氏""钱选之印""钱选舜举",朱文印"翰墨游戏"。

通过横向与纵向的对比,可以总结钱选绘画作品中诗书画印结合的几个特点:

其一,诗画结合。钱选绘画作品中的题诗比较常见,虽然画中题诗并非始于钱选,而是始于赵佶,但钱选与赵佶在题诗这一问题上还是存在较大差别,那就是诗画的结合。赵佶传世作品中可信为真迹,且有题诗的有《五色鹦鹉图》《瑞鹤图》《祥龙石图》(图5.16)等作品,我们将钱选的《浮玉山居图》《秋瓜图》(图5.17)与赵佶上述三幅作品对比,不难发现它们之间的区别。赵佶的题

图 5.16 〔宋〕 赵佶　祥龙石图　53.8cm×127.5cm　故宫博物院藏

图 5.17 〔元〕 钱选　秋瓜
图　63.1cm×30cm　台北故
宫博物院藏

图 5.18 去掉乾隆皇帝题跋的钱选《浮玉山居图》

诗都在绘画作品的左侧或右侧，比较整齐，甚至还存在题诗的部分与画面部分不是同一绢，是两张绢装裱在一起的现象。钱选有题诗的作品大部分虽然在形式上与赵佶这三幅作品很相似，但其中《秋瓜图》与《浮玉山居图》却显示出钱选的高妙之处，即真正将题诗与绘画完美结合。钱选的这两幅作品不仅在绘画意境与诗内涵上做到了统一（赵佶这一点也做到了），而且在画面构图上做到了诗、画的完美结合。如《秋瓜图》竖幅构图，画折枝瓜果，典雅精致而有士气，清新而有书卷气，精致但不纤巧，作者以秦时东陵侯种瓜自喻，表达作者隐居不仕元的心态。画中下半部分画折枝瓜果与杂草，上方以行楷题七言绝句一首，参差错落，与画面相得益彰。还有《浮玉山居图》，横幅构图，以作者家乡霅川浮玉山为题进行创作，小桥、茅舍、渡舟、老者等掩映其间，清润秀雅，文气十足，表现了作者"采菊东篱下，悠然见南山"的隐居思想。画中右上方以行书题五言律诗一首，诗与画意相合，更与画法相融。诗的位置、每行的长短、高低，错落有致，与下面的丛树遥相呼应，完美统一。即使将《浮玉山居图》中的乾隆皇帝的题跋去掉（图 5.18），从构图上讲，依旧是比较和谐的，充分体现了钱选创作此图时对题画诗在画面中位置的考量，更显示出他将诗视为画面一部分的审美思想。

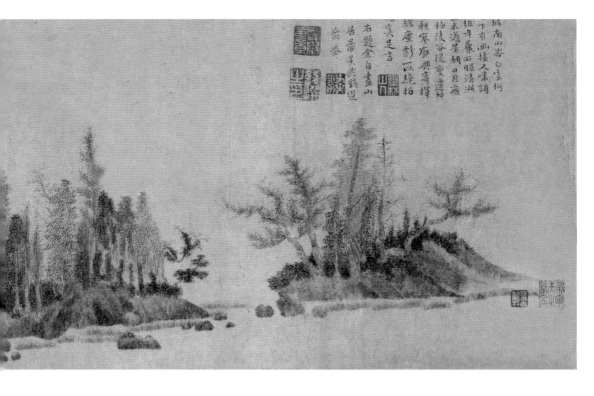

其二，落款信息完备。宋代绘画作品中的落款多穷款、隐款，一般都仅题名款，且隐于树石之中，偶见一二幅中字数稍多的落款，亦仅仅有时间、名号的信息，依然属于隐款。虽然北宋赵佶的《祥龙石图》《杏花鹦鹉图》《腊梅山禽图》等都有大面积的诗与款识，但赵佶从来不题写作画时间、地点等信息。钱选则不同，从目前无真伪争议的传世作品来看，大部分作品都有题画诗、款识，且部分作品的题款中包括了作画时间、地点、画家名号等信息，如《花鸟画三段图》落款"至元甲午画于太湖之滨并题，习懒翁钱选舜举"。因此，在画上题字作诗，并在款识中将作画时间、地点、画家名号等信息一起完善的画家当是钱选。

其三，名章、闲章的使用。在钱选无真伪争议的传世作品中，主要出现的印章有五枚，分别是朱文印"舜举"，白文印"舜举印章""钱选之印""钱氏""雪溪翁钱选舜举画印"，另外一枚闲章朱文印"翰墨游戏"在其画作中出现了五次。

其四，书与画结合。虽然钱选没有像后来的赵孟頫将书法（行、草书）用笔与物象造型结合表现得那么极致，但他的作品如《山居图》《浮玉山居图》中随心写出、勾勒点染的书写性笔法，都是不容忽视的书画结合。

总之，虽然第一次在画中题款的画家不是钱选，第一次在绘画中使用名章的画家不是钱选，第一次使用闲章的画家不是钱选，第一次在画中题诗的画家也不是钱选，但经常在画中题诗，每幅画中都使用名章，并经常性地使用闲章，在落款中将作画时间、地点、画家名号等信息都题写完备的先行者非钱选莫属；将诗、画不仅在意境上，而且在画面构图布局上进行结合的先行者也非钱选莫属。因此，钱选是在继承前代文人画家的基础上，突破了旧有的诗书画印结合的艺术形式，并将之进一步发展。

三、钱选的影响

钱选对元代画坛有一定的影响，但我们还是要理性地、客观地看待这一影响，不能无限夸大他的影响。钱选的绘画整体上看，继承的多，创新的少，尤其是在符合元代绘画审美发展方向上的创新少。我们把钱选的所有作品放在一起研究，就会发现其绘画风格还是偏向工整细腻，技法特点也偏向工笔，整体画风偏向于宋代院体。尽管如此，我们还是不能忽视其创造性，他对诗书画印绘画形式的发展、对粗笔写意的探索，都是超前的。他的这些探索对元代画坛的影响不是十分明显，是间接性的，原因有四。

其一，钱选没有诗文集传世，他是否有绘画理论方面的阐述不得而知，即便有恐怕也流传不广。在古代，文字的传播比绘画的传播更快捷、更方便，假如他有类似赵孟頫《松雪斋集》的文集，那结果可能会有所不同。

其二，钱选没有著名的弟子。钱选在绘画、文学等方面都没有衣钵传人，更没有传派，虽然史料记载吴兴地区的不少乡人经钱选指导都可以为画，但这些乡人应该都是较低层次的文人，而且他们也不能称为钱选真正意义上的学生。一个画家历史地位的形成需要很多学生辈甚至是学生的学生，或者一个学派、流派的支撑。钱选孑然一身，其影响力自然有限。

其三，钱选在开创风格方面的局限性大大降低了他的影响。他在上承南宋工细风格的院体，下启元代格调清雅、松灵苍润的文人写意画风方面起到了不可估量的作用，他开创新风格的超前性毋庸置疑。然而，正是由于这个承上启下的角色与超前性，使得他的绘画既有南宋院体工细画风的影子，又有元代文人的粗笔写意特点，与此同时，也显示出他在开创文人粗笔写意绘

画风格方面"尴尬"的局限性。因为任何一个新事物、新风格，从萌芽到成熟都需要一个过程，而钱选作为元初绘画的先锋，他开创的绘画新风格并没有在自己的作品中达到极致，尤其是以书入画的用笔与粗笔挥洒的技法还只是雏形。而后世的评价，关注的往往是某种风格最顶峰、最成熟的几个画家。再加上由于他的类似于《浮玉山居图》的粗笔作品较少，致使很多学者忽略了钱选的超前性、开创性，甚至认为工细、青绿的技法与安静明丽的画风是他绘画的全部核心，将他定位为职业画家或南宋院体画家。这的确也从另一个侧面说明，钱选在开创元代以书入画的粗笔写意新画风方面的局限性，这无疑削弱了钱选在后世的影响。

其四，钱选隐居无功名。钱选是没有功名的，他所谓的乡贡进士身份与绘画名声也仅仅局限于吴兴地区。虽然古代也有隐逸的文人为后世历代吟咏，例如鬼谷子、商山四皓、陶弘景、陶渊明、林逋等，但隐逸终归是求功名未得之后的无奈选择，历史上的文人较少有不求取功名而直接隐逸的。取得功名后隐逸与未取得功名便隐逸有着截然不同的意义与影响，而钱选是在没有取得功名的时候就选择了归隐，这和一些名士取得功名之后，或因仕途不顺，或因惨遭陷害而归隐有着很大的区别。

钱选对元代画坛的影响是通过赵孟𫖯实现的，当然我们也不能说赵孟𫖯的复古、书写性、诗书画印的形式都是源自钱选，但钱选对他的影响是不容忽视的。钱选比赵孟𫖯年长 15 岁左右，钱选开始作画时，赵孟𫖯还是个少年，钱选以绘画名世时，赵孟𫖯还画名未显，而且也有历史文献记载赵孟𫖯曾师法钱选[①]，因此，虽然钱选的绘画主张与理论并没有在自己的绘画实践中得到完善与成熟，但却影响了赵孟𫖯，而赵孟𫖯又影响了整个元代画坛。

概而述之，钱选虽然继承了南宋院体花鸟画这一体系，但并没有画地为牢，而是结合自身的文化素养，最终将绘画朝着粗笔写意、文人表现性绘画方向推进了一步。钱选本身是个大文人，有着深厚的文学修养，这使他的画有文气，不粗野。钱选作为遗民，一肚子的怨愁之气、愤慨之气、清高之气需要抒发，需要表达，这使他的绘画处处涌动的情感时时充满着自我。钱选的绘画不

① 李永强：《元初绘画新貌的先锋：钱选绘画问题再考》，上海书画出版社 2018 年版，第 57—76 页。

再是追求具象形似的客观再现，而是追求文人心性，追求笔墨意味，追求画外之意的文人趣味的表达。他在绘画复古方面、绘画的书写性与诗书画印文人画形式的发展方面对赵孟頫以及元代画坛产生了一定的影响，在宋元绘画之变中的过渡性角色与先锋推动作用不容忽视。

第二节　赵孟頫

赵孟頫是一位绘画能力全面的画家，山水、人物、花鸟等无所不能，无所不精，在宋元绘画之变中扮演着极为重要的角色。他和钱选一样，可以说是承上启下的画家，他的绘画"承上"的少，"启下"的多，开启了元代绘画的新风尚。

一、"古意论"

（一）"古意论"分析

"作画贵有古意，若无古意，虽工无益。今人但知用笔纤细，傅色浓艳，便自为能手。殊不知古意既亏，百病横生。岂可观也？吾所作画似乎简率，然识者知其近古，故以为佳。此可为知者道，不为不知者说也。"[1] 这是大德五年（1301）赵孟頫自题《扣角图》中的一段话，也是他倡导古意最有力的声音。短短的一段话，他三次提到"古意"，可见他对绘画创作中古意的重视。这段话共包含了三个层面的意思：第一是倡导古意；第二是反对"今人"，有些学者认为"今人"是南宋画家，实际上赵孟頫不是反对所有的"今人"，而是只反对"今人"中"用笔纤细，傅色浓艳"的院体画家；第三是提出了"简率"的审美命题。

赵孟頫倡导的古意简单地说就是要学习北宋以前的艺术，尤其是晋唐时期的艺术。他反对的"用笔纤细，傅色浓艳"主要指的是南宋院体花鸟画那种精工细致、层层渲染、色彩艳丽且毫无生机的因袭守旧的绘画风气。有些学者认为赵孟頫此处反对的对象也包括南宋李、刘、马、夏的山水画，我认为从赵孟頫的艺术思想上来讲，他肯定也反对南宋四家斧劈刀砍的刚猛的绘画样式，但就此段话而言，赵孟頫可能没有这个意思。赵孟頫之所以反对南宋院体花鸟

[1] 张丑：《清河书画舫》卷十下，引自《文渊阁四库全书》第 817 册，第 412 页。

画的风格，可能是因为这种用笔纤细、设色浓艳的花鸟画毫无艺术家的个人情感，画家过度追求了自然物象的真实性，而忽略了艺术家的主观性，加上南宋院体花鸟画是在延续北宋院体花鸟画的风格，其创新性与创造性都不强，陈陈相因，越来越没有生机。学者们认为赵孟頫之所以反对南宋院体山水画，是从他追求书卷气的角度来考量，南宋四家的山水画过于刚猛方硬，与文人画所倡导的文质彬彬有着较大距离，不符合文人的审美标准。从历史的角度来分析，元代绘画追求的是既有画家主观情感表现，能寄托他们或郁闷、或悲愤、或无助、或绝意世俗的情绪，又不放纵、不刚猛，符合文人审美雅趣。也有学者指出，赵孟頫反对南宋绘画的原因还有政治上明哲保身的考虑，"赵孟頫以一个宋室王孙的身份'被遇五朝'，表现了他在政治上极端谨慎的态度。北宋为金所灭。金及南宋均为元所灭。批判南宋（赵称为'近世'）是一种'保险'的态度，宣扬南宋就有可能惹麻烦，这和他的'往事已非那可说，且将忠直报皇元'的态度差不多。"① 虽然此观点过分强调了艺术之外的政治因素，但也是我们理解赵孟頫"古意论"过程中不能不考虑的因素。赵孟頫不是反对所有南宋（近世）绘画，这从南宋赵伯骕《万松金阙图》后的题跋可以得到印证，赵孟頫认为"二赵""皆能绘事，尤精傅色"，此图"清润雅丽，自成一家，亦近世之奇也"。

（二）赵孟頫的复古实践

赵孟頫不只是在理论上倡导"古意"，而且以实际行动来践行其理论。元代著名诗人杨载评价其绘画艺术："公悉造其微，穷其天趣，至得意处，不减古人。"② 他复兴青绿山水画、工笔人物画、鞍马画，研习、临摹晋唐书法等，通过实际行动为我们阐述了他倡导的"古意论"美学命题。

1.复兴青绿山水画

赵孟頫十分强调古意，他的青绿山水画主要师法晋唐，早年画作《谢幼舆丘壑图》（图5.19）是这一风格的典型代表。此图拖尾有赵孟頫之子赵雍的题跋："右先承旨早年所作《幼舆丘壑图》，真迹无疑。拜观之余，悲喜交集，不能去手。无言师，宜宝之。雍谨书。"其后还有倪瓒、姚式、王琦、虞集、董

① 陈传席：《中国山水画史》，天津人民美术出版社2001年版，第244页。
② 钱伟强点校：《赵孟頫集》，浙江古籍出版社2016年版，第524页。

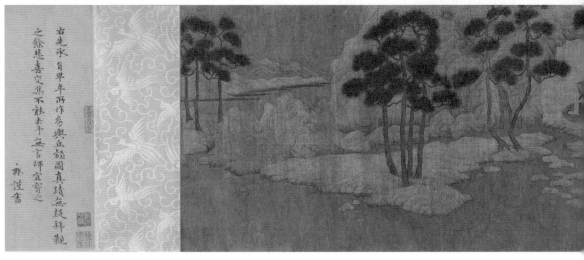

图 5.19 〔元〕 赵孟頫 谢幼舆丘壑图 20cm×116.8cm 美国普林斯顿大学美术馆藏

其昌等人跋语。据杨振国研究，此图创作于 1287 年初 [①]，现藏美国普林斯顿大学美术馆，画中将东晋名士谢鲲放置于山林丘壑之中，表现他虽身在庙堂，但向往山林的归隐思想。与《世说新语·品藻》的记载十分相似："明帝问谢鲲："君自谓何如庾亮？'答曰："端委庙堂，使百僚准则，臣不如亮；一丘一壑，自谓过之。'"图中线条以春蚕吐丝之描法勾勒，圆润自然，不施皴法，阳处以青绿染就，阴处略施赭石，古意甚浓。元人王琦对此图评价甚高，他在拖尾题跋中说："昔顾长康画谢幼舆于岩石里，人问其故，答曰：幼舆一丘一壑，自谓过之。故宜置此子丘壑中也。观其清逸标致，固足嘉尚，然能确守臣节，当时同幕罕有及之者。今松雪翁后数百载，心领神会，作为此图，最是位置有方，笔意奇妙，使长康复生，见此必当点头。"由于此图甚古，连董其昌一开始都看走了眼："此图乍披之，定为赵伯驹，观元人题跋，知为鸥波笔，犹是吴兴刻画前人时也。诗书画家成名以后不复模拟，或见其杜机矣。"

据朱存理《铁网珊瑚》可知，此卷后原有赵孟頫自题："予自少小爱画，得寸缣尺楮，未尝不命笔模写。此图是初傅色时所作，虽笔力未至，而粗有古意。迩来须发尽白，画乃加进，然百事皆懒，欲如昔者作一二图亦不可得。"[②] 赵孟頫的此段跋语应该是在明代被人割去的，因为董其昌看到此图时就已经没有了赵孟頫的跋语。赵孟頫的跋语说明这是他早年的作品，虽然笔力较弱，但古意

① 杨振国：《赵孟頫的〈谢幼舆丘壑图〉和〈吴兴清远图〉及其与六朝画风的关系》，《艺苑》（南京艺术学院学报美术版）1997 年第 3 期，第 20 页。

② 朱理存：《铁网珊瑚》，引自《中国书画全书》第 3 册，第 686 页。

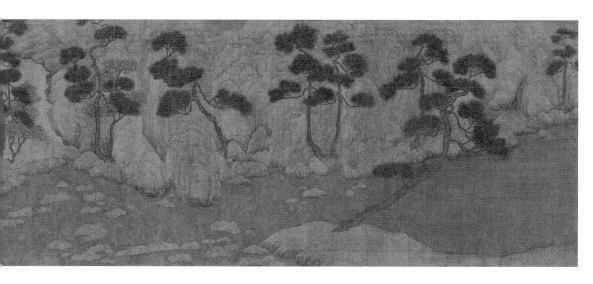

十足。的确，画中技法与艺术精神尽显晋朝青绿山水画的样式，勾线精匀流畅，并无转折、顿挫的用笔，游丝描的感觉十足，显然是受到了顾恺之绘画的影响。山石土坡先勾后染，没有皴擦的痕迹，实乃魏晋时期青绿山水画的画法。《谢幼舆丘壑图》从勾线的技法和画面意境看，的确有晋人风范，但不是完全模仿晋画，画中山石与树木的表现语言已经是唐画的样式。画家采用远观加一点俯视的角度来构建画面，褐色的水面与石绿的山峦形成呼应，极其古雅。一排松树较为均匀地安排在画面中部，既起到了点缀、醒目的作用，又丰富了画面内容。正如赵孟頫所言，此图中的勾线的确比较纤弱，笔力不足，而意境与精神则古雅清幽，甚是难得，也难怪元人杨维桢评价此卷云："今观赵文敏用六朝笔法作是图，格力似弱，气韵终胜。"[①] 赵孟頫比较推崇顾恺之的画，他还题跋过宋摹本顾恺之的《洛神赋图》，此卷后有赵孟頫行书题写的《洛神赋》全文，并题云："顾长康画，流传世间者落落如星凤矣，今日乃得见《洛神图》真迹，喜不自胜，谨以逸少法书陈思王赋于后，以志敬仰云。"另据《赵孟頫集》可知，他还题跋过顾恺之的《秋嶂横云图》，背临过顾恺之的《瑶岛仙庐图》并题云："顾长康为画中祖，又为画中圣，第遗笔甚罕传。吾友袁清容所藏《瑶岛仙庐图》，足称长康妙笔，予为叹羡未能去口，二十年来，每形诸梦寐。一日，危太朴以佳素请画，乃仿佛为之，颇有生色，然至妙处则未易悉之也，若所谓优

① 杨维桢：《赵魏公幼舆丘壑图》，引自李修生编：《全元文》第 42 册，凤凰出版社 2004 年版，第 512 页。

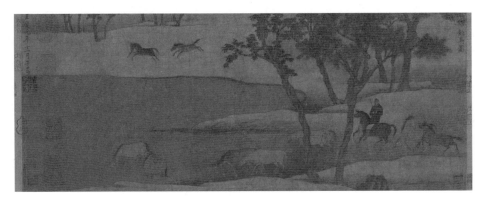

图 5.20 〔元〕 赵孟頫 秋郊饮马图 23.6cm×59cm 故宫博物院藏

孟之于叔敖，则庶乎其可矣。"①

赵孟頫青绿山水画的复兴过程中继承了很多唐画的风格，毕竟魏晋时期的作品难得一见，明人詹景凤《东图玄览》曾收录了赵孟頫的《临川图》，詹景凤认为此图"青绿重着色，法唐人"。②赵孟頫对唐画的青睐、推崇在他很多作品的题跋中均有提及，他曾详细研习过唐代李思训的《蓬山玉观图》，并题云："画山水用金碧，始于李思训，浓艳中而出潇洒清远，非大手笔不能也。"③现存故宫博物院的《秋郊饮马图》（图 5.20）虽然不是纯粹的青绿山水画，但其背景青绿山水的意境与格调俨然唐风，画家舍弃了宋代山水画的纵深感，强调了画面的二维空间，山坡、水面多平涂，装饰性与稚拙感强。此图描绘的是初秋时节的江南一带，牧人在河边饮马的场景。牧人身穿红袍，回首张望，目光所向处，二马嬉戏。全图共描绘十匹健壮的骏马，它们形态各异，生动异常。柯九思在卷后题云："右赵文敏公《秋郊饮马图》真迹，予尝见韦偃《暮江五马图》、裴宽《小马图》，与此气韵相望，岂公心慕手追有不期而得者耶？至其林木活动，笔意飞舞，设色无一点俗气，高风雅韵，沾被后人多矣！"整幅作品以青绿为之，人物着唐装，人物与马匹较小，画面因而更显开阔。背景山水融合了唐代青绿山水画法与宋代文人墨笔技法，画中坡地、水面以细笔勾勒后渲染，不施皴擦；坡地与水面交接处以墨笔皴之，近处一块山石与图中树木均有皴擦，

① 钱伟强点校：《赵孟頫集》，第 413 页。

② 詹景凤：《东图玄览》，引自《中国书画全书》第 4 册，第 14 页。

③ 钱伟强点校：《赵孟頫集》，第 305 页。

如此处理，增加了画面技法的丰富性，工整中透着洒脱，严谨中蕴含着灵性。虽然这些技法与《谢幼舆丘壑图》略有不同，但整体上所传达出的气息是相似的，色彩清丽，温润古雅，隽永质朴，文气十足。后世对赵孟頫的青绿山水画评价也较高，如恽寿平认为"青绿设色，至赵吴兴而一变。洗宋人刻画之迹，运以沉深，出之妍雅，秾丽得中，灵气洞目。所谓绚烂之极仍归自然，真后学无言之师也。"[①]

2. 复兴人物画

赵孟頫的人物画作品很多，传世作品中比较有代表性的有《人骑图》《杜甫像》《老子图》《摹卢楞伽罗汉图》（图 5.21）等，此外还有许多真假未定的人物画作品，如《苏东坡小像》《陶渊明故事图》《九歌图》等。作于大德八年（1304）的《摹卢楞伽罗汉图》是赵孟頫复兴人物画的代表作品，此图又名《红衣罗汉图》，现藏辽宁博物馆。画中描绘了一位西域罗汉着红色僧袍，端坐在岩石之上，身下有一红垫，旁边有一双红鞋，身后是一棵藤蔓缠绕的古树。罗汉情态静穆，盘腿端坐，伸出左手，掌心向上，有着施恩之意。罗汉头后有圆形光环，满头黑褐色短发，头发与络腮胡连成一片，高鼻梁，大耳朵，这些外部形象特征点明了他的身份。此画人物造型稚拙，色彩清丽，古意十足。王中旭评价道："图中罗汉栖禅像和前方摆放双履，是受到唐代以来高僧邈真像的影响；红衣体现了唐人古意的因素；鲜丽、厚重的石绿赋色体现了唐代青绿山水的特点。"[②] 十多年后，赵孟頫又提笔写下了一段跋语："余尝见卢楞伽罗汉像，最得西域人情态，故优入圣域。盖唐时京师多有西域人，耳目所接、语言相通故也。至五代王齐翰辈，虽善画，要与汉僧何异？余仕京师久，颇尝与天竺僧游，故丁罗汉像自谓有得……"从跋语来看，十多年后赵孟頫再看此图，依旧比较满意。这段话传达出三个方面的意思：首先是他曾见过唐代卢楞伽的罗汉画，而且画得很好；其次是王齐翰没画好，画的西域僧与汉地僧人没有太多区别，言下之意是自己画出了西域僧的特点；最后是这幅画之所以画得好，是因为在京师为官时多与西域僧往来，比较熟悉西域人的生理特点。

① 恽格：《瓯香馆集》，商务印书馆 1935 年版，第 217 页。

② 王中旭：《赵孟頫〈红衣罗汉图〉中的古意与禅趣》，《故宫博物院院刊》2019 年第 4 期，第 81 页。

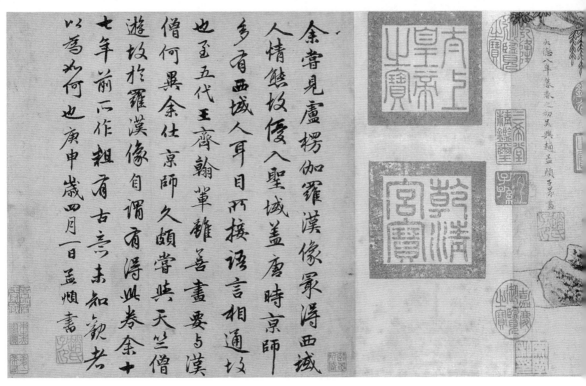

图 5.21　〔元〕赵孟頫　摹卢楞伽罗汉图　31cm×168cm　辽宁博物馆藏

　　至于图中罗汉像的图式来源，洪再新认为赵孟頫"视觉记忆中留下深刻印象的唐人西域图式，主要不是来自卢楞伽而是阎立本"。[①]洪再新还指出，此卷中罗汉与阎立本《步辇图》中禄东赞等吐蕃人物的形象有着太多的相似性。二者是否那么相似，那是见仁见智的事，但唐代阎立本的人物画对赵孟頫产生影响应该是可能的。元人汤垕《古今画鉴》收录了赵孟頫对阎立本《西域图》的题跋：

　　　　王芝子庆家收阎令画《西域图》，为唐画第一。赵集贤子昂题其后云："画惟人物最难，器物举止又古人所特留意者，此一一备尽其妙。至于发采生动有欲语状，盖在虚无之间，真神品也。"[②]

赵孟頫对唐代人物画的学习应该不仅限于阎立本，李昭道、张萱、周昉等唐代人物画在赵孟頫心中地位也很高，他也一直努力学习唐画，他自言："宋人画人

①　洪再新：《蒙古宫廷和江南文人：元代书画艺术研究论集》，中国美术学院出版社 2019 年版，第 87 页。
②　汤垕：《古今画鉴》，引自《中国书画全书》第 2 册，第 894 页。

物，不及唐人远甚。予刻意学唐人，始欲尽去宋人笔墨。"① 故宫博物院收藏的赵孟頫给季宗源的信札中就记录了他对张萱、李昭道绘画的评价："近见张萱《横笛士女》，精神明润，远在乔仲山《鼓琴士女》上。又李昭道《摘瓜图》，真迹神品，绢素百破，碎山头水纹用笔圆劲，树木皆古妙，人物面如渥丹，马绝骏伟，世间神物也。"（图5.22）赵孟頫应该收藏或见过不少唐画，这是他学习唐画的重要途径，他还曾为唐人《罗汉图》题跋："右阿罗汉一卷，虽未敢定画人姓字，然唐人真迹无疑，一睹其相，使人皆证无漏果，可不宝诸？"② 他也曾跋唐人《金神羽猎图》云："《金神羽猎图》者，其原盖出于唐人所作西岳壁画，故每节断续，政以为楹柱所间耳。仆见此图一二十本，皆不及此卷之妙。凡人物、犬马、士女、鬼神、车仗，诸法毕备，悉能尽其能事，其模手亦高矣。展卷令人爱玩不忍去手。"③

3. 复兴鞍马画

鞍马是唐代绘画中一个比较重要的题材，出现了韩幹、曹霸、韦偃、陈

① 王原祁、孙岳颁等：《御定佩文斋书画谱》，引自《文渊阁四库全书》第819册，第475页。
② 钱伟强点校：《赵孟頫集》，第429页。
③ 同上书，第431页。

图 5.22 〔元〕 赵孟頫 《行书致季宗源二札卷》局部

阔等画马名家。鞍马画到宋代似乎只有李公麟画得好，到了元代，不少画家都能画马，如龚开、任仁发、赵雍、赵麟等，我们不能说这全是赵孟頫的倡导之功，但说这其中有赵孟頫的影响，应该不为过。

谈到赵孟頫的"古意论"或复古，大多谈其青绿山水画与人物画，往往忽视了他另一复古的代表性题材鞍马画。赵孟頫的鞍马作品大概可以分为两种类型。一种是内容上以人、马为主，技法上以白描水墨为主，意境古雅，颇具文人气息。这类作品不画背景，不做更多的外部气氛渲染，画家着重表现人、马，这一类型应该是受到韩幹《照夜白图》和李公麟《五马图》的影响，作品有《人骑图》《赵氏三世人马图》《调良图》。另一种是内容上以山水为背景，将人、马置于其间，技法上以青绿设色为主，色彩清丽，意境高古，这一类型应该是赵孟頫的创造性复古，作品有《浴马图》和《秋郊饮马图》。

创作于元贞二年（1296）的《人骑图》（图 5.23）是一幅人物鞍马画精品，此图画一位红袍男子，头戴官帽，腰系玉带，骑马前行。画中人物与马的线条以铁线描与高古游丝描为主，遒劲有力，圆转流畅，设色清丽厚重，呈现出浓郁的唐画风格。有人认为此图中人物乃赵孟頫的自画像，观点颇新。此图创作完成后画家只题写了年款（"元贞丙申岁"），三年后，赵孟頫提笔重题："画固难，识画尤难。吾好画马，盖得之于天，故颇尽其能事。若此图，自谓不愧唐

图 5.23　〔元〕赵孟頫　人骑图　30cm×51.8cm　故宫博物院藏

人。世有识者，许渠具眼。"卷后拖尾再题："吾自小年便爱画马，尔来得见韩干真迹三卷，乃始得其意云。"连续三次做题说明赵孟頫对此图甚是满意，自己觉得此幅作品不愧于唐人的马画，甚是得意，同时也指明他画马得益于韩干。

《赵氏三世人马图》（图5.24）是一幅极为难得的作品，其价值在于由赵孟頫、赵雍、赵麟三人的马画组合而成。此卷是先有了赵孟頫的第一段，后被谢伯理收藏，之后，他又先后托请赵雍、赵麟分别画了尺寸相当的作品，于是三卷合璧。赵孟頫的人马图创作于元贞二年（1296），与《人骑图》同一年，虽然两卷在设色上略有区别（一偏重色，一偏水墨），但整体气息是一致的。此卷绘一位马夫手牵一匹马，人物正面直立，马则是四分之三三侧面站立，马的透视决定了作画的难度，也由此反映出画家高超的绘画能力。画中马以白描为之，膘肥体壮，神气俱足；马夫略微瘦弱，双目炯炯有神。

《调良图》（图5.25）亦是赵孟頫马画的精品，图中骏马遇到大风低首嘶鸣，奚官闻听马叫，回首查看，他抬起右手放在头上，遮挡风沙，双目凝视骏马。画家将大风吹来，骏马的鬃毛、马尾等均迎风飞扬的状态表现得十分到位。此图以水墨为之，骏马先勾线后染色，通体黑色，马鬃与尾巴以墨线勾勒，仅作淡淡渲染，与马身形成鲜明的虚实对比。整幅作品意趣古雅，意境萧瑟。此图的图示与《赵氏三世人马图》十分相似，都是一位奚官手牵一匹马，这种一

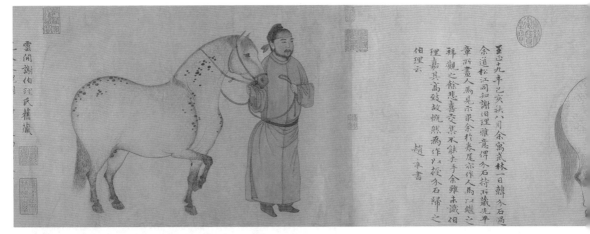

图 5.24 〔元〕 赵孟頫、赵雍、赵麟　三世人马图　30.3cm×177.1cm　美国大都会艺术博物馆藏

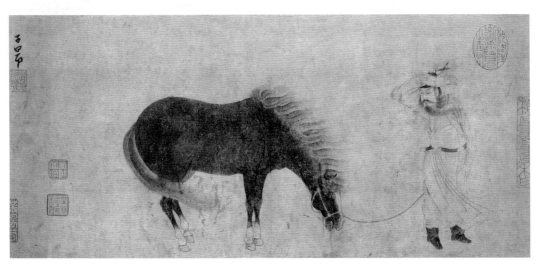

图 5.25 〔元〕 赵孟頫　调良图　22.7cm×49cm　台北故宫博物院藏

人一马平行并列关系的图示与李公麟的《五马图》相一致，可见赵孟頫是受了李公麟的影响。这种图示又对赵雍、赵麟也产生了影响。

如果说上述三件作品属于赵孟頫鞍马题材作品的第一种类型，那么《浴马图》（图 5.26）则属于第二种类型。《浴马图》的风格与上述三幅作品有一定的差异，是一幅场面宏大、人物马匹众多的作品，也是赵孟頫鞍马题材绘画中最大的作品。此图无年款，但从画法来看，应当与《摹卢楞伽罗汉图》《秋郊饮马图》的时代不远，因为三幅作品中树木的画法比较接近，人物的表现亦有一定的相似性。但是，较之《秋郊饮马图》，《浴马图》古拙的感觉略微减少，画家在物象的真实性与复杂性的表现上着力不少，甚至连马排便的场景都予以了

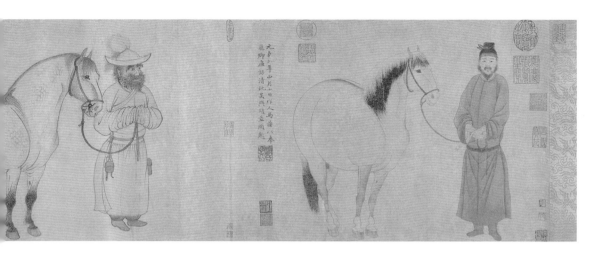

描绘。图中画夏日林间浴马的场景，奚官九人、骏马十四匹，奚官或穿衣、或牵马、或浴马，骏马或喝水、或嘶鸣、或闲卧，造型严谨，形态各异。此图表现出了奚官与马亲密的关系，尤其是中段两组浴马场景表现得淋漓尽致，左边一组一人牵马，一人正在给马刷毛，马昂首嘶鸣，牵马人则仰头注视骏马，似乎是正在和马说话交流；右边一组一人左手抚摸马臀，右手正在手持水瓢舀水浴马，眼神还在和马对望交流。如此众多的人物和马匹证明了赵孟頫画马的能力，个体的造型能力与整幅作品的布局控制能力在宋元时期实在无人出其右。卷后有明人王穉登的一段跋语：

> 李伯时好画马，绣长老劝其无作，不尔当坠马身，后更不作，止作大士象耳。赵集贤少便有李习，其法亦不在李下，尝据床学马滚尘状。管夫人自牖中窥之，政见一匹滚尘马，晚年遂罢此技，要是专精致然。此卷凡十四骑，奚官九人，饮流啮草，解鞍倚树，昂首蹄地，长嘶小顿，厥状不一，而骎骎千里之风，溢出毫素之外。王生老矣，犹能把如意击唾壶，歌烈士暮年，耳热乌乌也。

跋语记录了赵孟頫为了画好滚尘马而据床学马滚尘的故事，不管此事是真是假，但赵孟頫为了画好马认真观察马的生活习性是的的确确的事情。倪瓒在《清閟阁集》中曾记载："学士多师内厩马，得法岂在曹李下。"[①] 此卷以青绿设色

① 江兴祐点校：《清閟阁全集》，第 113 页。

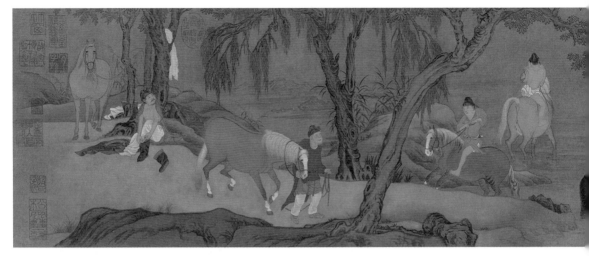

图 5.26 〔元〕 赵孟頫 浴马图 28.5cm×155cm 故宫博物院藏

为主，辅以浅绛，山石用披麻皴表现后，再施以青绿染就，色彩雅致沉稳，青绿与水墨互为补充，典雅古朴之气跃然于纸上，耐人寻味。

唐代的曹霸、韩幹是画马的名家，赵孟頫对他们推崇备至，元人汤垕曾记载过赵孟頫对韩幹与曹霸鞍马画的评价："唐人善画马者甚众，而曹韩为之最。盖其命意高古，不求形似，所以出众工之右耳。"[1] 毋庸置疑，赵孟頫的鞍马画受韩幹影响是显而易见的，我们对比韩幹的《牧马图》《照夜白图》(图 5.27)与赵孟頫的《赵氏三世人马图》《调良图》《人骑图》等，就可发现它们在技法、风格、造型、意境等方面高度相似。韩幹、曹霸等人的作品就是赵孟頫鞍马画古意的来源。赵孟頫自言曾见过三幅韩幹鞍马画的真迹，并借此机会认真研究过韩幹的作品，所以在自己的作品中才能消化、借用、转化这些鞍马形象。为了研究韩幹的鞍马画，赵孟頫曾动手临摹过韩幹的《牧马图》，元代吴师道曾题跋过此画："开元内厩多名马，画手无双属曹霸。弟子韩幹笔意新，承恩亦向天墀画……赵公何从得此本，步武韩幹相上下。骊黄扫空四海眼，丹青妙续千年话。谁云此马不复存，看取匣中光照夜。"[2] 赵孟頫还画过《照夜白图》[3] 和《五马图》[4]，巧合的是韩幹也有《五马图》，而且赵孟頫还题跋过此图[5]，赵孟頫

① 汤垕：《古今画鉴》，引自《中国书画全书》第 2 册，第 895 页。

② 吴师道：《吴礼部文集》，《丛书集成续编》第 137 册，第 75 页。

③ 刘岳申：《申斋文集》，引自《文渊阁四库全书》第 1204 册，第 353 页。

④ 李晔：《草阁诗集》，引自《文渊阁四库全书》第 1232 册，第 23 页。

⑤ 钱伟强点校：《赵孟頫集》，第 395 页。

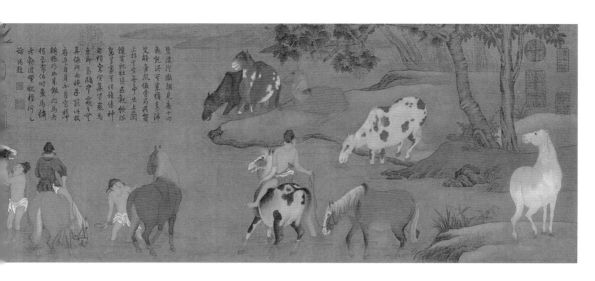

图 5.27 〔唐〕 韩幹　照夜白图　30.8cm×33.5cm　美国大都会艺术博物馆藏

的这些作品应该是背临或者是意临，这也显示出他对韩幹鞍马画的继承与推崇。

　　除此之外，赵孟頫的鞍马画也受到了李公麟的影响，他有一篇《题李伯时元祐内厩五马图黄太史书其齿毛》[①]，说明他见过李公麟的鞍马画。不仅如此，赵孟頫还临摹过李公麟的《飞骑习射图》，元代戴表元《剡源文集》卷十九中有一则《题子昂摹龙眠飞骑习射图》，记载了赵孟頫此画的情况："右赵子昂摹

① 　钱伟强点校：《赵孟頫集》，第 25 页。

李龙眠《飞骑习射图》一卷，子昂故诸王孙，家无画种，其艺之至此，盖天机所激，一学便似，非如他人疲精竭力而能者也。每画成，子昂亦自爱重……此卷初本龙眠元丰间试院所作，子昂摹时，犹未涉世，故学问之气可掬。开玩数四，令人洒然。"① 我们从《调良图》和《赵氏三世人马图》中也能看到赵孟頫对李公麟鞍马画的学习。

赵孟頫对自己的鞍马画十分自负，"自谓不愧唐人"②，这其中既包含着在复古过程中对古人的继承，也包含着自己鞍马画的创造性。他在形象上较多使用红装、虬髯的唐人与体格彪壮、圆润矫健的骏马；在艺术风格上，崇尚古雅意趣。但他又不囿于传统，创造性地融合人马与青绿山水，形成了鞍马绘画的新样式。他还为马赋予了人文属性，不再像唐代一样只是为马画像、立传，而是将自身的情感赋予到了骏马身上，或以马自喻，或借马抒情，正如任道斌所言："无论是《人骑图》中那受良主赏识的神骏，还是《浴马图》《秋郊饮马图》中那百无聊赖的群马，显然寄托着赵氏仕途求遇的情感，是其心境的自喻。这些马图不仅巧妙地折射出赵孟頫人才自况、尽忠报主的儒家行义达道思想，而且与其'且将忠直报皇元'的表白相吻合；也与其'在山为远志'，秉承母训应召仕元，却遭人猜忌，落得个'出山为小草'的尴尬行径相一致。"③ 赵孟頫的鞍马画在元代得到了画界的一致称誉，陶宗仪云："尝见公题所画马云：吾自幼好画马，自谓颇尽物之性。友人郭祐之尝赠余诗云：世人但解比龙眠，那知已出曹韩上。曹韩固是过许，使龙眠无恙，当与之并驱耳。"④

（三）对赵孟頫复古的评价

对于赵孟頫的"古意论"历来评价不一，如俞剑华先生评论道："元初如赵孟頫、钱选辈，其力非不能创作，而乃力倡复古之论，不特其自身空负此天造之才，以致碌碌无所发明，且使当时以及后世之画坛，俱舍创作而争事临摹，此毒一中，万劫不复。"⑤ 不知道为什么俞剑华做如此评价的时候没有想到赵孟頫的创造性，也没有看到元代画坛在赵孟頫的影响下形成的新的艺术风格。或

① 戴表元：《剡源文集》，引自《文渊阁四库全书》第 1194 册，第 244 页。
② 钱伟强点校：《赵孟頫集》，第 394 页。
③ 任道斌：《宋末元初文人画马的文化意涵浅析》，《新美术》2010 年第 5 期，第 32 页。
④ 陶宗仪：《南村辍耕录》，第 81 页。
⑤ 俞剑华：《中国绘画史（下）》，第 8 页。

许是俞剑华所处的年代，没有太多的图像资料供其参考。20 世纪 90 年代之后对赵孟頫"古意论"的评价普遍比较中肯，如阮璞认为赵孟頫"之所以打起'贵有古意'和'学唐人'的旗帜，正是为了更有效地变革元初画坛受到宋代画风统治的现状。借学唐人之古，以反宋人之古，这对受到宋画风气统治过久，影响过深，因而一时不易打破积重难返的困境的元初时代来说，不仅是适时的，而且也是合乎事物发展规律的"。① 又如陈传席认为："反向古，实际上是'隔代继承发展'。赵孟頫不是顺着南宋的路走下去，而是以师法唐、五代为主。所以，他的画风与'近世'拉开了距离，却自然出现了新意。"② 的确如此，当一种绘画风格走向成熟、鼎盛之时，便是其走向衰落的时候，赵孟頫生于南宋末年，当时的绘画风格主流是南宋院体，花鸟画盛行的是由黄筌父子缔造的富贵华丽的风格，虽然也不乏个别名家佳作，但整体上用笔纤细，设色浓艳，流于技巧而生气不足，花鸟画缺乏创新性与发展动力。此时的山水画则是由李唐、刘松年、马远、夏圭创造的"一角""半边"之景，这种边角之景本来是一种新的绘画样式，但其用笔用墨实在缺乏文人气息，画中那利剑一般的山峰直插天空，一幅作品中好似多把利剑矗立，奇险有余而沉稳不足；还有大斧劈的皴法，卧笔横扫，实在是刚猛有余而文气不足。这些均不符合传统文人的审美标准，那种温文尔雅、文质彬彬、典雅中和的绘画气质才是他们追求的目标。因此，赵孟頫为了革除种种弊习，所以倡导古意。托古创新是一种手段，"古"代表着已经经过历史的沉淀，是被大多数人所认可的一种审美标准，它呈现出质朴、古拙、平淡的特点。以古为依托进行改制，基本上不会引起时人的反感，更不会给自己带来故意追求标新立异、新奇古怪的负面评价，这也就是中国历代文人都追求"古"，而罕有明确提倡创新的原因。赵孟頫倡导古意，并不是简单地仿古、复古，而是借着复古之名，走创新之路，他倡导的"以书入画""文人画诗书画印艺术形式"开启了元代绘画的新篇章。

　　赵孟頫的复古有两个方面的特点。首先是时间上的全程性，赵孟頫的复古不是简单的口号，也不是心血来潮的冲动、投机取巧的伎俩，他通过自己一生

① 阮璞：《赵孟頫标举"贵有古意"和"学唐人"对元画的形成有何作用》，载上海书画出版社编：《赵孟頫研究论文集》，上海书画出版社 1995 年版，第 652 页。
② 陈传席：《中国绘画美学史》（上册），第 323 页。

的绘画来演绎"古意"的美学命题，从创作于 1287 年（33 岁）左右的《谢幼舆丘壑图》到 1296 年（42 岁）的《人骑图》，再到 1301 年（47 岁）提出的"古意论"，再到 1303 年（49 岁）的《摹卢楞伽罗汉图》，再到 1312 年（58 岁）的《秋郊饮马图》，我们可以看到复古贯穿了他一生的艺术创作生涯。其次是覆盖学术领域的全面性，赵孟𫖳的复古不仅仅在绘画领域，而是涵盖了很多学术领域，如在书法中，他倡导学习魏晋，尤其是二王，认为"学书在玩味古人法帖，悉知其用笔之意，乃为有益"。[1] 他倡导篆刻应该学习汉魏："余尝观近世士大夫图书印章，壹是以新奇相矜。鼎彝壶爵之制，迁就对偶之文，水月木石花鸟之象，盖不遗余巧也。其异于流俗以求合乎古者，百无二三焉……汉魏而下，典型质朴之意，可仿佛而见之矣。谂于好古之士，固应当于其心；使好奇者见之，其亦有改弦以求音，易辄以由道者乎？"[2] 赵孟𫖳倡导音乐恢复八清："必欲复古，则当复八清。八清不复，而欲还宫以作乐，是商、角、徵、羽重于宫，而臣民事物上陵于君也，此大乱之道也。"[3] 他倡导文章应该学习古文六经，"盖古之为文者，实而不谲，简而不（不——笔者加）奥，理而不诩"；[4] "学为文者皆当以六经为师"。[5]

赵孟𫖳倡导的古意，从绘画角度微观地说就是晋唐尤其是唐代绘画中高古、稚拙的审美趣味；从历史文化角度宏观地讲就是追求古代规范的礼乐制度以及平衡有序的社会秩序，这其中包含着一种柏拉图式的理想，蕴含着向往古道的内涵。客观地讲，赵孟𫖳倡导的古意，在一定程度上维护了华夏传统文化的正统性，在元代蒙古族统治下，合理有效地保护、弘扬了华夏传统文化。这显示了赵孟𫖳的开阔视野与宏大格局。

二、创新

虽然复古在赵孟𫖳一生的艺术生涯中占据着重要的分量，但他却从未忘记自己的使命，那就是开创一种符合元代文人审美情趣的崭新的艺术风格。因此，复古在赵孟𫖳心中只是一种策略，他明修栈道，暗度陈仓，在坚持一生复

① 钱伟强点校：《赵孟𫖳集》，第 303 页。
② 同上书，第 169 页。
③ 同上书，第 162 页。
④ 同上书，第 423 页。
⑤ 同上书，第 176 页。

古的口号下，默默地倡导、践行着"以书入画"与"文人画诗书画印艺术形式"的美学命题，这两个命题看似属于技法层面，实则早已超出技法范畴，而是蕴含着文人审美情趣的美学思考。赵孟頫的创新无疑是成功的，古意论、以书入画、文人画诗书画印的艺术形式是他最主要的三个艺术理论主张，其中古意论的名气很大，但对元代以及后世画坛的影响则远远不如后者，而以书入画与文人画诗书画印的艺术形式则开创了元代文人画的新样式，对明清文人画的发展也起到了极大的推动作用。

（一）以书入画

赵孟頫倡导的以书入画是以书法的笔法进行绘画创作，是将书法与绘画进行结合，这种结合包含两个层面的意思。首先是在用笔的方法与物象的造型上进行结合，如石头的画法应该使用书法中的飞白笔意，这样更能表现出石头的造型与质感；再如树干的画法应该用书法的篆书，如此更能描绘出树干的坚挺与苍劲。其次是强调绘画的书写性，倡导绘画的画法要脱离描摹，使画家的情感、画法不再过多地被物象的具体造型所束缚，进而在画面中追求潇洒自由的笔墨表现力与率真的情感表达。

1. 文人水墨竹石题材

文人水墨竹石题材是赵孟頫以书入画理论探索与实践的最佳呈现，一方面这些题材比较符合画家自我寓意的表达；另一方面，历史上也有一些学术积累可供借鉴。所以，以书入画理论在绘画中的实践最先成熟的便是文人水墨竹石题材。

说起赵孟頫的以书入画理论，不能不说《秀石疏林图》（图 5.28），赵孟頫关于以书入画的诗文就题在该卷后，这起码说明此画以书入画的技法得到了画家自己的认可。赵孟頫在《秀石疏林图》的尾纸上题云："石如飞白木如籀，写竹还于八法通。若也有人能会此，方知书画本来同。子昂重题。"这首诗题于何时，我们已经不得而知，可能题于创作完成后的某个时间。也许画家创作时还没有写出标明以书入画这一观点且自己十分满意的诗，所以只落了穷款，后来展卷披览，终有所得，于是另纸题跋，装裱在了一起。此画没有年款，但从技法水平来讲应该是画家晚年之作。画家突出地表现了两块巨石，它们位于画面中间，其他物象都围绕着这两块石头穿插设置。两块巨石后边中间位置两棵老树挺立，秃秃无叶，颇有萧疏之意。石头左边一棵野树斜出，树叶疏落有致。

图 5.28 〔元〕赵孟频 秀石疏林图 27.5cm×62.8cm 故宫博物院藏

石头前面有两棵小树相依而立，干枝无叶。画家将墨色浓重的新篁穿插于石头之间，既丰富了画面墨色的变化，起到了醒目点题的作用，也与枯淡的老树、石头形成鲜明的对比。巨石前方的地面上置以碎石与杂草，由中间向两侧延伸，聚散有序。整幅作品多以淡墨写出，萧散平淡，清疏简率。画作以书入画的丰富性集中体现在石头的表现上，画家以行草书为之，行笔的中锋、侧锋变化，行笔的粗细、干润、浓淡变化都得到了较大程度的发挥，大量的飞白笔意突出了石头的质感。树木的笔法是以行书写出，自由随性。作品中物象的造型已经让位给了书法用笔的表达，给观者传递出行云流水的书法书写性。也难怪柯九思在卷后盛赞此图云："秀石疏林秋色满，时将健笔试行书。"

《古木竹石图》（图 5.29）亦是一幅书法用笔的经典作品，由画家自署"松雪翁"的款识来看，应该也是晚年作品。画家以奇石、枯木、竹子等构成画面，画面前方下部是三块石头的组合，一块稍大，立于前方，两块稍小，穿插其后；石头后面正中位置三棵枯树挺拔而立，两棵粗壮的枯树并列而出，其中最大的一棵直冲画面顶端，且左右出枝。另一棵仅有主干，高度也相对较低。在两棵枯树中间，一棵细小的枯树向左右两边分叉，穿插在两棵枯树之间。两棵树木虽然在画面正中间，但由于作者在大小、粗细、高低等方面做了细节上的考量，画面并没有呆板的感觉。墨色浓重的竹子分三组呈三角形分别置于石头左、右、前三个地

方，有效平衡了画面。地面上还设置了三组杂草予以点缀补充，同样是三角形的布局，与竹子相映成趣，也起到了平衡、丰富画面的作用。全幅布局紧凑，主题突出，疏密得当。此画由于是绢本，所以更考验画家的水平，因为在绢本上画写意画，绢不吃墨，容易出现湿笔、光滑的笔迹。此外，在绢上或熟纸上也无法用墨染，墨在绢上不会洇染，更不会出现一些偶然的水墨效果。赵孟頫在画中主要使用了写法，即用笔。画中勾勒石头的几笔十分潇洒精彩，由中锋转侧锋，或由侧锋转中锋，或由粗转细，或由细转粗，变化十分灵活，寥寥数笔，加上飞白的笔意，便将石头的结构与坚硬的质感表现得淋漓尽致。那两棵苍劲的老树，画家使用篆籀的笔法为之，以干涩的枯笔，凝重地写出，力透纸背，充分演绎了"木如籀"的诗句含义。竹子与蒲草以行书笔意写出，舒展自由，疏密得当。

　　赵孟頫的以书入画实践探索是不是一开始就是成功的呢？当然不是，这需要一个过程，也是艺术规律的体现。创作于大德六年（1302）的《兰竹石图》（图5.30）就充分体现了赵孟頫在探索过程中付出的努力与尝试。此画是赵孟頫中年时期的作品，此时以书入画实践还处于探索阶段，并没有像晚年作品那样炉火纯青。《兰竹石图》是一个手卷，作品以石头与兰花为主组成画面。四块石头自右至左以一大一小一大一小的原则依次展开，中间两块有一点掩映关系，剩余两块左右各一，平行而置。两组兰花从中间两块石头的两边向左右顺

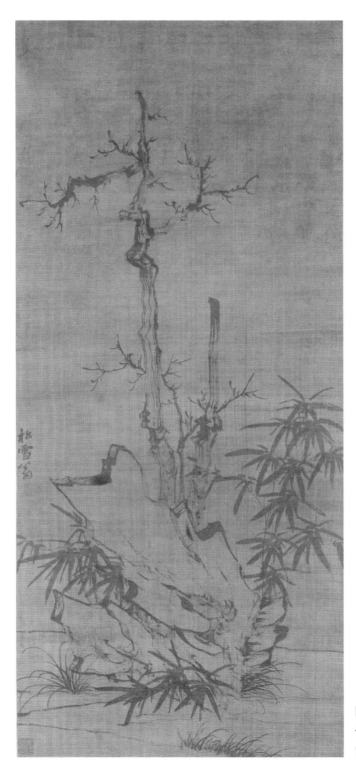

图 5.29 〔元〕赵孟頫　古木
竹石图　108.2cm×48.8cm　故
宫博物院藏

图 5.30　〔元〕赵孟頫　兰竹石图　25.2cm×98.2cm　上海博物馆藏

势展开。石头后面三枝荆棘大小不一，高度与石头齐平。画面最左侧地面上设置了一组竹叶，向左上方延伸。在石头前方的地面上分别画了六组杂草，错落在石头旁边或地面上。从画面来看，石头是最主要的物象，但却没有表现好。对比《秀石疏林图》与《古木竹石图》，我们会发现其中的不少败笔，如从造型上讲，自右至左第一块石头前面的结构、第三块石头的外形轮廓都属于模糊不清，主要是因为画的时候用笔不准确，画家又进行了复勾，双重笔迹造成了结构的模糊不清，尤其是第三块石头外形的败笔极其清晰；还有第一块石头前面左右各有几笔，几乎没有任何意义，既没有塑造结构，也没有笔墨趣味。再从用笔上讲，第一块石头最高处的行笔没有粗细、转折变化，第四块石头轮廓的行笔也没有粗细、转折变化。从布局上讲，竹子只有一丛在最左侧，显得比较单调，与画中的其他物象没有呼应。从墨色上讲，此画的墨色基本都在一个灰度上，墨色浓淡变化不大，尤其是应该加重墨色的竹子与兰叶都没有用重色，所以致使兰叶与兰花的墨色一样，缺乏对比变化。当然也不是说此图无一是处，画中兰叶、兰花的用笔就颇为成功，画家以飘逸的行草笔法写出兰叶，修长舒展，遒劲优雅，自由洒脱。竹子的画法也很成功，如兔起鹘落，一气呵成。

还有一幅《墨竹图》（图 5.31）值得一提，此图为《赵氏一门墨竹图卷》中的一段，创作于至治元年（1321），是赵孟頫去世前一年所画，应该代表了赵孟頫墨竹的水平。此画不像前述三幅作品的全景式构图，而是采用了折枝式的构图，一枝主杆自左下向右边斜出，尾端稍垂。小枝以主干为中心向两边展开，有一定的对称性。画家依旧采用了稳定的布局，竹子本身的走势就很稳定，画家于竹子两侧均题写了文字，使本身就稳定的画面更加稳定。画中竹子的画法以行书笔法写出，稳健厚重。与宋代的墨竹对比，此图便呈现出极强的以书

图 5.31 〔元〕赵孟頫 墨竹图 34cm×108cm 故宫博物院藏

入画的书写性，如运笔速度明显加快，提按顿挫的行笔更加明晰，尤其是画家已经不再注意竹叶的反转、正反等十分具体的细节，对这种细节的忽视就是为了更好地发挥书法行笔的效果。尽管画家强调以书入画，但从画中可以看出，此时竹子的画法还没有形成"个"字法、"介"字法等稳定的程式，画家依然比较尊重竹子的自然造型，当然这也是与明清时期墨竹相对而言的。而且，与明清时期的墨竹对比，我们还能发现赵孟頫在的竹枝与竹叶的衔接等细节上处理得还不够到位，即竹叶的墨色用得比较浅，而竹枝则比较深，竹叶压不住竹枝，放眼望去，整个竹子的竹竿、竹枝都裸露在外面，画面中竹叶是竹叶，竹枝是竹枝，竹叶没有长在竹枝上。竹叶的墨色变化也较少，行笔的力量感与速度还不够。将赵孟頫的墨竹放置在整个历史中观察，我们更能发现他在墨竹"书写性"发展过程中所作的贡献。

通过以上梳理，我们发现，文人水墨竹石题材是赵孟頫以书入画理论得以呈现的最佳载体，也是他实践最多、传世作品最多的题材，这是因为竹石题材在造型上相对简单，便于提炼概括，使之符合书法行笔的需要。此外，竹石题材的表达不需要较大尺幅，不需要较长时间来完成，更适合画家在为官作文之余信手涂抹，便于见缝插针式地创作。赵孟頫将水墨竹石题材作为以书入画探索的实验田，显示了他的睿智，他的这一探索为更多文人参与绘画提供了机会，也极大地促进了文人水墨梅兰竹菊等题材的大发展。

2. 山水画

在赵孟頫的传世山水画作品中，以"以书入画"这一命题为线索进行梳理的话，有三幅作品可以构成这一命题的发展脉络，分别是创作于 1295 年的《鹊

华秋色图》、1302 年的《水村图》、未著年款的《双松平远图》。

　　《鹊华秋色图》（图 5.32）是赵孟頫传世作品中有明确纪年的最早的一幅作品（也有学者认为此乃伪作①），也是画家以以书入画理论开始实践与探索的早期山水画作品，体现了赵孟頫对这一美学命题的思考与尝试。画家题款中清晰地讲述了此画的创作缘由，原来他是为友人周密专门创作，周密的祖籍是齐州，但他们家族在北宋灭亡后就移居南方，所以他并未见过齐州的风光。虽然周密没有在齐州生活过，但对故乡依然挂念，他经常强调自己齐人的身份，如其在《齐东野语》中云："余世为齐人，居历山下，或居华不注山之阳。"②赵孟頫曾在齐州做官，归来后与周密小聚，聊起齐州，于是就专门创作了一幅表现齐州自然风光的山水画送给周密，以便让其对自己先祖的居住地有一个简单的了解。因此，这幅画具有一定的写实性，画中内容必须能表现齐州的自然风光，所以赵孟頫选择了最具代表性的鹊山与华不注山来表现。据《山东通志》等文献可知，鹊山无峰，如牛背，在齐州城北约 20 里。华不注山高峰耸立，如锥形，在齐州城东北，即在鹊山的东边，距离齐州城约 15 里，也就是说华不注山距离齐州城更近一点。由此，我们可以知道，虽然此画是赵孟頫离开齐州到了故乡吴兴才创作的作品，但他的视角是站在齐州城远望二山，是由南向北看的景观。我们可以看到画中鹊山在华不注山的西边，距离画面稍微远一点，而华不注山在鹊山东边，距离更近一点，可见赵孟頫作画时考虑到此画的性质，所以大体方位与距离画得比较准确。1748 年乾隆皇帝登上齐州城楼，在对比了《鹊华秋色图》与自然实景之后发出了"两相证合，风景无殊"的评价。与此同时，乾隆皇帝发现了一个问题，那就是赵孟頫此画的题款中写错了一句话，"其东则鹊山也"应该是"其西"，这应该是赵孟頫的一时笔误，乾隆皇帝也是这么认为的，因为赵孟頫在齐州为官近三年，对鹊山、华不注山的地理环境不会陌生，而且作品中二山的位置关系也无误。

　　《鹊华秋色图》之所以重要，是因为它是赵孟頫创新思想的早期实践，是他消化古意、走向创新的展示，具有一定的开创性意义。展开画卷，我们看到一幅平川洲渚、清清河水的平远之景，画家没有表现远景与近景，似乎只有中

① 如丁曦元认为此作是明人的伪托本（见《〈鹊华秋色图〉卷再考》，《文物》1998 年第 6 期）。

② 周密：《齐东野语》，引自《宋元笔记小说大观》，第 5432 页。

图 5.32　〔元〕 赵孟頫　鹊华秋色图　28.4cm×93.2cm　台北故宫博物院藏

景。杂树成林，四间茅舍隐于其中，水边有人撑船，有人钓鱼，一片劳作的生活场景。在画面的最远处，左边（西）是鹊山，右边（东）是华不注山，画家以披麻皴表现山体结构，后以花青加墨的色彩染就，相对浓重的色彩使它们在画面中异常突出，有着点题的功效。从画中树木的色彩与树叶的疏密来看，描绘的是秋天的景色，秋天与思念总是有着千丝万缕的联系，这似乎也是为了突出周密思念家乡的主题。画中营造的恬淡悠闲的生活气息，为周密建构了一幅既真实又虚拟的遥远的故乡生活场景，使其思乡之情得到些许的抚慰。此图的创造性在于它区别于宋代山水画的写实性与再现性，而具有一定的表现性。虽然它在方位和不少物象的安排上具有一定的记录性，但绝非完全忠于自然的写实。作品中的景物是画家靠记忆任意组合，有较强的主观性与自由性。从画法来看，全图的皴法只有披麻皴，这也凸显了此画的表现性，对此，谈晟广认为，"图中赵对称之为披麻皴的皴法运用娴熟，显示其对这种技法研习已久，他为了符合画面整体风格的要求，或许就是为了再现如传董元（源）《寒林重汀》《夏景山口待渡》图中的某些图式和风格，全然不顾山体岩石真实的嶙峋面貌。可见此画所谓华山、鹊山，是一种表现的图绘，而非再现。这种皴法与所要表现的山体不一致的选择，非赵

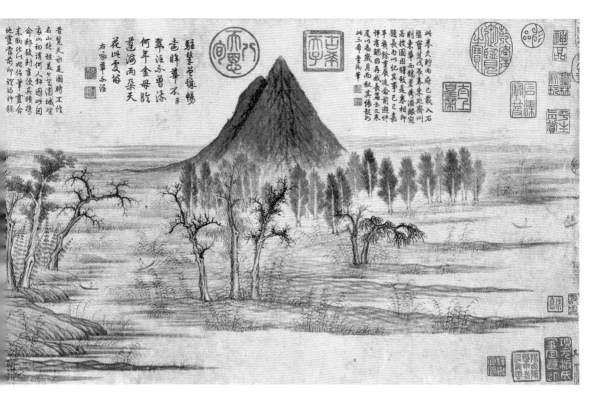

不能为也，乃完全是他在绘画创作中的一个个人风格自我选择的问题"；并进一步认为此图"不啻为开启宋元画史之变的一把密钥"。[1]

披麻皴虽然来自董源，但赵孟𫖯更强调以书入画，强调书法的笔力，在画中的使用也更加自由潇洒，更加强调用笔的厚重性与苍劲感，所以大多为干笔渴墨，这也为元代以后山水画披麻皴的样式提供了参照标准。董其昌评价此图"为文敏一生得意笔"，应该也是看到了此图的创造性，看到了在宋元绘画之变中此画转变性的意义。他在《鹊华秋色图》跋中进一步指出了此画创新性的细节："吴兴此图兼右丞、北苑二家画法，有唐人之致去其纤，有北宋之雄去其犷。故曰师法舍短，亦如书家以肖似古人不能变体为书奴也。"（见此图拖尾）的确，赵孟𫖯在此作中有意舍弃他一直强调的古意，他是在继承的基础上思考如何创新，如何构建新的绘画风格。如果我们仔细品味画面，还是能发现作品中不少的古意，如山体和大面积水面的花青设色，以及画中物象大小比例的失调等，都是古意的呈现。正如李铸晋所言："画者之用这不相称的比例，一方

① 谈晟广:《再访〈鹊华秋色图〉》,《故宫文物月刊》2012 年第 12 期。

图 5.33 〔元〕赵孟頫 水村图 24.9cm×120.5cm 故宫博物院藏

面大概是要达到画面统一……另一方面，也是要使全画达到一种'古拙'的感觉：这种特色，是从古人的作品中来，因为即使山形、树木、茅舍、船只和人物、牲畜等，虽都写得不全合乎比例，也不具那种媚人的艳丽，却有他们的独特与纯真的地方，使我们在一般景物的外形之外，还可以深入领略到古人的意境。"① 也许像李铸晋所言的那样，赵孟頫是有意营造古拙感，当然也有可能是恰好相反，赵孟頫并不想在此图中构建古意，只想突破旧有的绘画秩序，寻找符合元代文人审美的新样式，但限于他的探索还没有成熟，学习古画的那种古拙感与旧有的绘画风格并没有完全脱尽，所以此画才出现古拙与创新共存的现象。

　　《水村图》（图 5.33）是大德六年（1302）赵孟頫为友人钱德钧创作的一幅山水画佳作。据钱德钧《水村隐居图》可知，赵孟頫所画的内容是虚构的，但无巧不成书，当十四年后钱德钧移居陆行直赠送的宅院时，发现赵孟頫《水村图》中的景物与当时所住的宅院竟如此相似，因此发出了"事固有不相期而相符若是然者"的感叹。钱德钧在《水村隐居图》云：

　　　　予游淮水来吴，曾客于季道陆翰林之宇下近十年，知其别墅在淞江之

────────────

① 李铸晋：《鹊华秋色——赵孟頫的生平与画艺》，生活·读书·新知三联书店 2008 年版，第 122—123 页。

南，分湖之东，欲往来未能。每思宽闲寂寞之滨，得与鲈乡蟹舍邻接，庶城市委巷逼仄之怀，有所托以纾焉。季道悉予志，为卜筑于其别墅之旁，至则聚书其中，以自怡悦。屋前流水清澈鉴毛发，居人类汲以饮。时有鸥鸟舞而下，若相忘于江湖，可取以玩也。异时子昂赵集贤为作《水村图》，林樾荫乎茅屋，略彴横乎荒湾，秋风鸿雁，夕阳网罟，短棹延缘苇间，不闻桨音。迹其意匠，图写于大德壬寅。迄延祐甲寅十有四年，景物处所，宛然不异于今所居。事固有不相期而相符若是然者。[1]

钱德钧很喜欢这幅作品，曾在卷后题《水村隐居图》《水村图赋》《依绿轩记》，可惜今已不传，或许是此卷在流传过程中重新装裱时被裁去了。此图晚于《鹊华秋色图》七年，是赵孟頫在山水画创新道路上的又一力作，所以画中古意愈加减少，与此同时，个性与创新愈加强烈。画中表现的是远隔尘嚣的江南水边之景，以平远之法，采用近景、中景、远景的布局。近处画平缓的土坡上，杂树一组六棵，高低错落，旁有芦苇依水而生。中景表现江水、汀渚、丛树、小桥、渔舟、茅舍等，分为四组，聚散有致，布局合理。汀渚沙洲，杂树丛生，茅舍静居，掩映其间。这些景致基本都被画家集中地安排到了画面中间，左右两侧均是烟波浩渺、平水如镜的江面，这样布局使观者感觉到"远"向左

① 卞永誉：《式古堂书画汇考》，引自《文渊阁四库全书》第 829 册，第 10 页。

右两侧无限延伸。远景描绘远山起伏，渐远渐淡。整幅作品视野辽阔，清幽空旷，安宁静谧，意境萧疏悠远，颇有米芾评价董源绘画"峰峦出没，云雾显晦，不装巧趣，皆得天真……溪桥渔浦，洲渚掩映，一片江南也"的感觉。①

董其昌 1619 年对此图予以了较高评价，认为此卷的艺术水准超过了《鹊华秋色图》，他在卷后拖尾中题跋云："此卷为子昂得意笔，在《鹊华图》之上，以其萧散荒率，脱尽董、巨窠臼，直接右丞，故为难耳。"董其昌的判断是准确的，但也有过誉之嫌。我们一方面必须看到，此图在笔墨技法、物象造型等方面都较之《鹊华秋色图》确实有着较大发展，虽然依然用的是董、巨的披麻皴，但不再像《鹊华秋色图》那样设色，而是纯水墨为之，画家通过墨色的浓淡来表现物象的虚实变化。此图虽然源自董源，但较之董源的画法变化比较大，董源画中的笔法、皴擦、墨点都是为了描绘自然物象的真实感，是为造型服务的。董源的作品湿笔多，还有很多地方是靠渲染而成，尤其是山的画法，远看几乎没有用笔的痕迹，没有轮廓线，都是由细小的点来塑造，但《水村图》则强调用笔的书写性，画中几乎全是用笔，而且是干笔渴墨，通过或写或皴擦来完成，几乎没有用水墨渲染的痕迹。远山的画法亦随手写出，略施以疏落有致的苔点，松动自由。但另一方面也必须承认，我们还是能感受到此图中的董源风格，如画中柳树的画法、造型与董源《夏景山口待渡图》中的柳树（图 5.34）十分相似，芦苇的画法、造型又与《潇湘图》中的芦苇（图 5.35）相一致。赵孟頫以董源绘画为基础进行创新是有原因的，一方面他收藏过董源的作品《河伯娶妇图》，②题跋过董源的《溪岸图》；③另一方面，董源所画多为江南山水，与赵孟頫生活环境较为相似，董源的绘画意境也比较符合赵孟頫的审美情趣。需要强调的是，赵孟頫能将董源的风格化为己用，并形成不同于董源风格的新样式，为元代山水画的发展开启一扇新大门，这一点难能可贵。赵孟頫在卷后的题跋中自称"一时信手涂抹"，一方面肯定有自谦之意，另一方面也说明画得比较轻松，随心洒脱。李铸晋亦有同样的认识："《水村图》最能代表元代的标记却是画中的笔法，由于受了文人画的影响，这种放逸、挥洒自如的笔势，已远离

① 米芾：《画史》，引自《中国书画全书》第 1 册，第 979 页。
② 周密：《云烟过眼录》，引自《中国书画全书》第 2 册，第 152 页。
③ 钱伟强点校：《赵孟頫集》，第 17 页。

图 5.34 〔五代〕 董源 《夏景山口待渡图》中的柳树

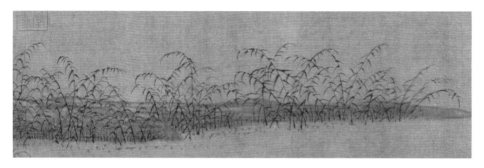

图 5.35 〔五代〕 董源 《潇湘图》中的芦苇

北宋纯是作描绘和处理实物的笔法。这时在近乎一种干笔中，每一线条都显示出各自的独特性，因而造成了更具个性的笔意。"[1] 画中突出的书法用笔，对元代画家影响比较大，尤其是画中的长披麻皴可能是黄公望《富春山居图》中皴法的原型。《水村图》用笔秀逸松灵，厚重沉稳，墨色苍润，显示出画家高超的笔墨功夫，已初步形成元代文人山水画的基本样式。

　　如果说《鹊华秋色图》和《水村图》是赵孟頫以书入画创新性探索中取得的重要成果，那么《双松平远图》（图 5.36）就是赵孟頫这一探索走向成熟的标志。此图没有年款，但从用笔与风格来看，当属于其晚年作品。从画家自题与卷后画家朋友杨载的题跋可知，此卷是赵孟頫为一位掌管刑狱的董姓朋友所作，有可能是一幅蕴含着送别意义的图画。作品依然是平远之景，描绘的是一河两岸式的风景，近处四块岩石错落于江边土坡之上，岩石中间两棵松树屹然挺立，树下几棵灌木杂出；中间一大片平静的江水，江面上有一叶扁舟，扁舟

① 李铸晋：《鹊华秋色——赵孟頫的生平与画艺》，第 167 页。

图 5.36 〔元〕赵孟頫 双松平远图 26.7cm×107.3cm 美国大都会艺术博物馆藏

与江面的比例衬托了江面的浩渺；远山连绵起伏，萧疏简淡。此图之所以说是赵孟頫以书入画创新性探索的成熟之作，有着两个方面的原因：首先，此画的以书入画愈加精绝，达到了炉火纯青的地步；其次，此画不再是以董、巨画风为依托而进行的创新，而是以李成、郭熙画风进行的创造，这标志着赵孟頫可以以画史上任何画风作为基础，创作出有别于它的新风格，而且这些依据不同画风进行创作的新风格具有一定的相似性与稳定性，这便标志着赵孟頫探索的成功。

我们分开来看，先说此图中的"以书入画"，画家在本卷中似乎不再着意表现物象的具体造型，而是有意对这些物象进行概括与提炼，使之更加符合书法用笔。画家着重强调的是用笔的书写性是否得到发挥，他想让观者感受到笔的力量及其蕴含的美感。具体来说，虽然说《鹊华秋色图》和《水村图》也追求以书入画、强调笔法，但其笔法的丰富性与变化性和《双松平远图》相比还是有着一定的距离。《双松平远图》中用笔非常丰富，且多变，它不像前面两图中画家只采用一种披麻皴，全是中锋行笔，而是侧锋、中锋、拖笔兼用，披麻皴、卷云皴、小斧劈皴并施。以画面最前面的土坡与石头为例，中锋勾勒，粗细、浓淡、缓急均有变化；皴法上，有的使用卷云皴，有的使用小斧劈皴法，中、侧锋兼用，还通过干涩的用笔制造飞白的效果来强化石头的质感与笔墨的

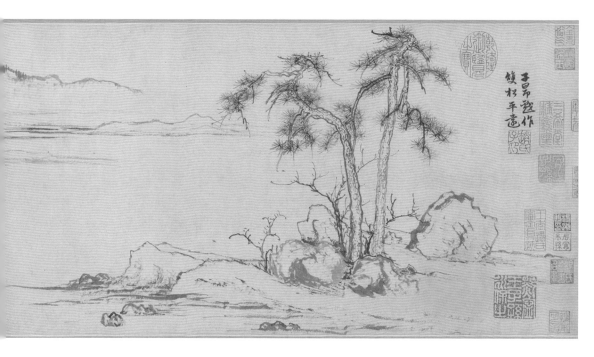

表现力。尤其是松树下右边那块石头的轮廓线，笔法可谓变化灵活，侧锋起笔，笔线较粗，越往上走越细，墨色也越来越干；第二笔从第一笔的内侧起笔，以中锋为主，往后行笔兼有侧锋的变化，既丰富了石头的结构，又丰富了画面的笔墨效果。苍松的表现也很到位，沉稳厚重的中锋勾勒树干，树干上的鳞皮浓淡、大小、疏密，变化丰富。松针以行草的笔法写出，犹如铁线，劲挺锋利。

我们对此图的"以书入画"进行简单了解后，再来看看赵孟頫对李、郭风格的再创造。谢稚柳认为赵孟頫这一创造是成功的："这是他的自创，是从李成一系所脱化而来，引导了黄公望、倪瓒画派的形成。"[1]赵孟頫曾收藏过李成的《看碑图》[2]，题跋过李成的《寒鸦图》[3]和郭熙的《树色平远图》，这都为他从李成、郭熙绘画中思考创新提供了基础，《看碑图》和《寒鸦图》已经亡佚，我们无法比对，但郭熙的《树色平远图》与《双松平远图》还是有一些相似之处。赵孟頫对李、郭风格的创新表现在舍弃了李、郭绘画中的写实性，将他们笔下的物象予以概括提炼，并用书法的笔法写出来，这意味着赵孟頫已经认可了自己对董源绘画的再创造，他想尝试一下是否能以此方法对其他

① 谢稚柳：《鉴余杂稿：中国古代书画品鉴（增订本）》，上海人民出版社 2016 年版，第 147 页。
② 周密：《云烟过眼录》，引自《中国书画全书》第 2 册，第 152 页。
③ 钱伟强点校：《赵孟頫集》，第 433 页。

风格的绘画进行改造。事实显示，他是成功的，画家自己对这个结果也很满意，在画中自题：

> 仆自幼小学书之余，时时戏弄小笔，然于山水独不能工。盖自唐以来，如王右丞、大小李将军、郑广文诸公奇绝之迹，不能一二见。至五代荆关董范辈出，皆与近世笔意辽绝。仆所作者，虽未敢与古人比，然视近世画手，则自谓少异耳。因野云求画，故书其末。

他先是强调了古代大画家的画都与近世不同，然后进一步指出自己的画也与近世不同，独树一帜。《双松平远图》意味着赵孟頫以书入画的实践可以对任何绘画风格的作品进行改造，换句话说，以书入画的理论已经得到多种绘画风格实践的检验，行之有效。

赵孟頫以书入画的山水画探索丰富了技法语言的表现力，他将绘画描摹转换为书法用笔，尽量像写字一样写出，并使之符合物象的外在造型，让画法变为写法，让写法与物象造型尽可能地完美结合，创造出山水画新的审美样式。他让技法开始摆脱画中物象造型的附庸地位，使山水画开始脱离描摹自然的现状，使山水画删繁就简，不再关注画中具体物象的造型与质感，而是注重书写性的表达，开始追求笔墨独立的审美价值，进一步强调画家情感的抒发与画面传达的写意性。

（二）发展了文人画诗书画印的艺术形式 [①]

在元代文人画诗书画印艺术形式的发展过程中，钱选与赵孟頫均作出了较大贡献，钱选的贡献在前文已经有所谈及，此处专门梳理一下赵孟頫的贡献。我们将赵孟頫绘画作品中有代表性的题款作品罗列如下：

《人骑图》右上方题："人骑图。"左边题："元贞丙申岁作。子昂。"钤朱文方印"赵氏子昂"。1299 年画家在左边款识的左边又题了近 50 个字，此后又有

① 关于赵孟頫对"文人画诗书画印艺术形式"的发展的贡献，笔者曾在《元初绘画新貌的先锋——钱选绘画问题再考》一书中有过论述，但研究不够，是凭着感觉在写，也许是对赵孟頫资料掌握不足，也许是为了在对比钱选与赵孟頫之后得出钱选贡献更大一点的结果，没有客观、深入地研究赵孟頫的贡献，致使观点略微偏颇，此处加以修订。

第三次题跋。

《水村图》右上方题："水村图。"左下方题："大德六年十一月望日为钱德钧作。子昂。"钤朱文方印"赵氏子昂"。

《秋郊饮马图》右上方题："秋郊饮马图。"左上方题："皇庆元年十一月，子昂。"钤朱文方印"赵氏子昂"。

《秀出丛林图》右上方题："秀出丛林。"左边题："至治元年八月十二日，松雪翁为中上人作。"钤朱文方印"赵氏子昂"、朱文长方印"天水郡图书印"。

《鹊华秋色图》中上方题："公谨父，齐人也。余通守齐州，罢官来归，为公谨说齐之山川。独华不注最知名，见于《左氏》。而其状又峻峭特立，有足奇者，乃为作此图。其东则鹊山也。命之曰《鹊华秋色图》云。元贞元年十有二月，吴兴赵孟頫制。"钤朱文方印"赵氏子昂"。

《重江叠嶂图》右上方题："重江叠嶂图。"左上方题："大德七年二月六日，吴兴赵孟頫画。"钤朱文方印"赵氏子昂"。

《双松平远图》右上方题："子昂戏作双松平远。"左边题："仆自幼小学书之余……"97字。钤朱文方印"赵氏子昂"。

《二羊图》左边题："余尝画马，未尝画羊。因仲信求画，余故戏为写生，虽不能逼近古人，颇于气韵有得。子昂。"钤朱文方印"赵氏子昂"、朱文长方印"松雪斋"。

《竹石幽兰图》（图5.37）右上方题："竹石幽兰。"左下方题："孟頫为善夫写。"钤朱文方印"赵氏子昂"。

将赵孟頫的这些作品与宋元时期的其他作品相比较，我们可以得出他在

图5.37　〔元〕赵孟頫　竹石幽兰图　52.4cm×1337.7cm　美国克利夫兰艺术博物馆藏

"文人画诗书画印艺术形式"的发展中的贡献包括三个方面。

首先，赵孟頫较多地使用了双款，其传世真迹中有七件作品是双款，分别是《人骑图》《水村图》《秋郊饮马图》《墨竹图》《重江叠嶂图》《双松平远图》《竹石幽兰图》。双款指的是画面中有两个题款，这种形式在赵孟頫之前的确比较少见。当然我们必须说明，有些虽是两个题款但却不是真正意义的双款，而是画家创作完成后题了款，后来隔了一段时间，因为某些原因，所以又题了一次款。为什么它不是真正意义的双款呢？因为它在创作完成时是单款，第二个款识是隔了一段时间的"后题"，和创作、画面等没有关系。赵孟頫的双款不属于此类情况，起码《人骑图》《秋郊饮马图》《重江叠嶂图》《双松平远图》这四幅不属于此类情况，因为这些作品的款识中没有赠送别人的字样，均是左边题画名，右边题作画时间和作者信息。我们先不管这些款识是不是画面需要而产生的双款，但这种创造性的题款形式极大地丰富了画面的视觉性，为后世画家的画面布局经营、题款形式提供了更多的启发。赵孟頫的《墨竹图》《水村图》也是明确的双款，两幅作品均是右边题画名，左边题作画时间与受画人信息。这种形式与上述赵孟頫四幅作品完全相同，是画家艺术创作完成时一气呵成的题款，是专门为某人创作的作品，不是完成后若干年，为了赠送他人的第二次题款。以《墨竹图》为例，右上方题"秀出丛林"，左边题"至治元年八月十二日，松雪翁为中上人作"，我们看左边的题款，里面写得很明白，是"至治元年八月十二日"这一天为中上人作，题款时间就是创作时间，这说明此画的两个题款均是画家在完成作品时所题。只有《竹石幽兰图》属于"可左可右"的情况，因为画家的款识中没有非常明确的作画时间，"孟頫为善夫写"的字样有可能是"后题"，但它也可能是双款，是画家创作完成后一起所题，只是没有题时间而已，而且画家已经明确是为善夫所画，具有专属性，所以属于双款的概率要大一些。

其次，赵孟頫的题款基本都题在了画面中，不是接纸。从传世作品来看，能在自己绝大部分作品中都题款甚至还有很多是长题，而且都题在画中的最早画家只有赵孟頫。年长于赵孟頫的钱选也基本是逢画必题，而且很多作品都题诗，只是他的不少作品都是接纸题，并不是题在画中。

最后，赵孟頫的画面中出现了长题，《鹊华秋色图》题79个字，《双松平

远图》题 101 个字，这是在赵孟頫之前的中国绘画史上没有出现过的现象。元初钱选《浮玉山居图》题 74 个字已经算是最大篇幅了，赵孟頫在此基础上又有新发展。其实在宋代也有个别绘画作品有长题，如米友仁《潇湘奇观图》题 200 余字，扬补之《四梅图》更是达 300 余字，但这两幅作品都没有题在画中，都是接纸题——因为太长了，也不可能题在画中。《四梅图》还接了两张纸，说明这两幅作品的题款与画面没有关系，更多的是记录性文字，甚至就是一幅书法作品。

赵孟頫对文人画诗书画印艺术形式的发展起到了极大的推动作用，使这一形式逐渐让大部分画家所认可，而且成为画界较为流行的艺术形式，尤其是双款与上款的使用，更是丰富了款识的内容与形式。那么赵孟頫的文人画诗书画印艺术形式是不是已经非常完善了呢？当然不是。如果以明清比较成熟的款识标准来看的话，赵孟頫的款识至少还存在以下三个方面的问题。

首先，赵孟頫存世真迹中的题款没有一幅题的是诗，都是文。脍炙人口的《秀石疏林图》是画家完成创作较长时间之后的重题，而且是题在拖尾上，与画面没有任何关系。

其次，题款的位置不佳。除穷款外，赵孟頫几乎所有较长一点的款识都题在画面的一侧，只有《鹊华秋色图》是题在画面上，但这个题款的位置实在不是太合理。我们之所以觉得毫无违和感，是因为画面上有四处乾隆皇帝的长题与众多红色的印章作为补充，使得画面在布局、视觉平衡上没有显示出来不协调。但如果将乾隆皇帝的题跋与众多印章去掉，那么这种不协调、不平衡的感觉就会极其明显。我们会觉得赵孟頫的题款过于低，离画面的地平线过近，有压迫感。如果能将题款上下高度压缩，离画面地平线稍远一点，再加大左右宽度，并移至画面的右上方，那画面效果会更佳。

最后，赵孟頫用印不多，而且比较大。他大部分作品中只有"赵氏子昂""松雪斋"二印或者仅有"赵氏子昂"一印。只有《人骑图》中钤了三枚印章，分别是"赵氏子昂""澄怀观道""松雪斋"。赵孟頫画中的印章相对于题款文字来讲比较大，一个印章超过了三四个字那么大，不太协调，当然这都是站在款识发展成熟的标准上观照赵孟頫款识的结果。我们也不必如此苛求赵孟頫，因为这些题款的问题即使到了明代中期也还或多或少地存在。

概而述之，赵孟頫的创新在于对表现性绘画的定义，并使之成为元代绘画的主流风格。具体来讲，在题材上确立了水墨粗笔兰、竹的基本绘画样式，在技法上使以书入画和文人画诗书画印艺术形式在元代画坛得到普遍推广，在功能上使绘画不再局限于再现、写实，更加强调了绘画的情感性与笔墨的表现力。虽然这些成就我们不能简单地都归功于赵孟頫，但在他的画中，这些都得到了较为普遍的呈现，而在他之前，却没有一位画家的作品有这样集中的表达。与此同时，我们也应该看到赵孟頫的局限性，那就是他没有突出的、鲜明的艺术风格，他的绘画风格比较多样，这再一次印证了他作为过渡性画家的身份。但他的影响力是巨大的，他的这些成功的尝试与探索为元代绘画指明了发展方向。

三、影响

赵孟頫是元代画坛的领袖人物，他的艺术造诣极高，绘画能力全面，人物画、山水画、花鸟画兼能，尤其是山水画与花鸟画在传统的基础上有新的突破，在技法与审美情趣上焕然一新。书法方面，真、草、篆、隶、行五体兼擅，其楷书流美风韵，遒健骨气，被誉为中国四大楷书家之一。其行书继承二王，蕴藉沉稳，秀雅文气，平整秀丽。艺术理论方面，他提出了著名的"古意论"与"以书入画"，对元代画坛以及明清绘画都产生了极大的影响。

赵孟頫为宋太祖第四子秦康惠王赵德芳的后裔，属于宋太祖的第十一代孙。[1] 他的宋室宗亲身份成为被元世祖征召、踏上仕途的重要砝码，而其过人的才华使他拥有了别人所不能比拟的优势，为他以后在书法、绘画等领域产生重要影响奠定了坚实的基础。

赵孟頫在元代画坛的影响极大，他影响的群体大概可以分为三类：

第一类是家族亲人，如妻子管道昇、儿子赵雍、孙子赵麟、外孙王蒙等都是著名的画家。

管道昇是一位非常有才华的女子，元人杨载称其"有才略，聪明过人，亦能书，为词章、作墨竹，笔意清绝"。[2] 管道昇的绘画受到了赵孟頫极大的影响，她在《修竹图》中自题云："墨竹，君子之所爱者。余虽在女流，窃甚好学。未

① 李永强：《赵孟頫家族书画谱系》，《中国美术》2017 年第 5 期。
② 钱伟强点校：《赵孟頫集》，第 525 页。

有师承，难穷三昧。及侍吾松雪十余秋，傍观下笔，始得一二。偶遇此卷闲置斋中，乃乘兴一挥，不觉盈轴，与余儿女辈玩之。仲姬识。"①句中"侍吾松雪十余秋，傍观下笔，始得一二"，可见管道昇的习画过程是由于经常看到赵孟頫画竹，经年累月，耳濡目染，于是提笔挥毫，再经过赵孟頫的指点，水平自然越来越高。现存世的《墨竹图》（图5.38）是《赵氏一门墨竹图卷》中的一段，我们可以从中领略到管氏墨竹的风采。管道昇亦是一位能书的女画家，明人董其昌十分肯定其书法："管夫人书牍行楷，与鸥波公殆不可辨同异，卫夫人后无俦。"②

赵雍是赵孟頫次子，字仲穆，曾任集贤待制、同知湖州路总管府事，是赵孟頫子女中艺术造诣最高的一位。元人夏文彦称赞他"画山水，师董源，尤善人马，书、篆俱精妙"。③赵雍的绘画能力全面，人物、山水、花鸟均擅，受其父影响较大，风格上亦显示出一致性。上海博物馆藏的《青影红心图》可谓其花鸟画的佳作，画中兰花、石头的用笔、造型与赵孟頫有不少相似性，整幅作品清新古雅，工整中透露着粗笔写意的气息。创作于至正二十年（1360）的《松溪钓艇图》（图5.39）是其晚年的精品，此作也更符合元代山水画的特征，算得上他去世前的精心之作。近处坡石之上，两棵苍松老干盘虬，树下一人于船上垂钓，湖面如镜，远处群山连绵起伏，愈远愈淡。此画笔墨粗放老辣，苍松行笔以书法为之，劲挺浑厚；近处山石用湿笔，略显力量不足，与赵孟頫《秀石疏林图》中山石的用笔有一定的差距；远处群山苍茫浑厚，较之赵孟頫的《水村图》粗放，但气息相似。赵雍擅画马，是继承家法，曾创作《春林散马图》《临李公麟人马图》《春郊游骑图》《挟弹游骑图》《人马图》等。现藏故宫博物院的《挟弹游骑图》气息古雅，颇有唐人风韵；画面疏朗，不做背景，一大一小两树掩映，树下一骑缓步悠然，马迈步前行，人回首张望，十分生动。画法十分工整，勾线染色，细致精巧。这种古朴雅致的画风正是赵孟頫倡导的"作画贵有古意"的体现。赵雍画马继承了其父的衣钵，且得到了时人的肯定，如凌云翰在题《赵仲穆画马》中云："吴兴自得曹韩法，父子丹青更一

① 张照等：《石渠宝笈》，引自《文渊阁四库全书》第825册，第397—398页。
② 孙岳颁等：《御定佩文斋书画谱》，引自《文渊阁四库全书》第820册，第552页。
③ 夏文彦：《图绘宝鉴》，第96页。

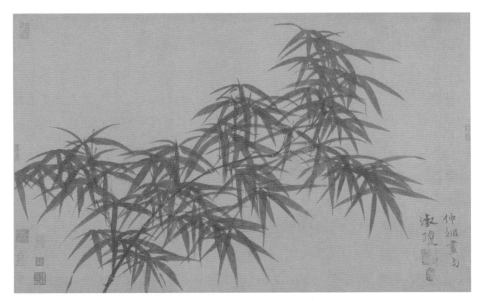

图 5.38 〔元〕 管道昇 墨竹图 34cm×57cm 故宫博物院藏

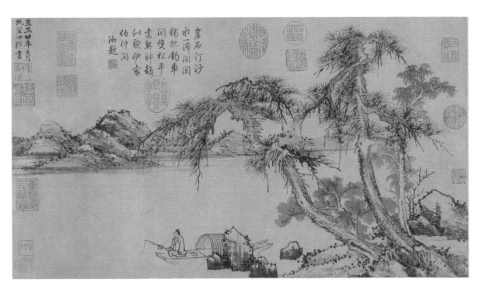

图 5.39 〔元〕 赵雍 松溪钓艇图 30cm×52.8cm 故宫博物院藏

家。神骏按图犹不识，空令天马涉流沙。"[1] 赵雍的书法也是全学其父，陶宗仪指出："工真行草篆，篆法二李而清劲有余，真行草法魏公。公尝为幻住庵僧写《金刚经》，未及半而薨，雍足成之，其联续处，人莫能辨，于此有以见得家传

[1] 凌云翰：《柘轩集》，引自《文渊阁四库全书》第 1227 册，第 756 页。

之秘也。"① 赵雍的传世书法有《杭城帖》《郡南八咏卷》《旆从帖》等，其中以《郡南八咏卷》为代表，此卷温润娴雅，婉转舒展，清丽秀美。徐邦达评价云："赵仲穆书全守家法，此卷可见一斑。"②

赵奕是赵雍的弟弟，亦能书画，陶宗仪称其"隐居不仕，日以诗酒自娱，工真行草书，其合作者可与魏公乱真"。③ 可惜赵奕的绘画作品不见传世，书迹有《跋赵孟頫〈人骑图〉》《跋赵孟頫〈前后赤壁赋卷〉》等，他的书法在笔法、结体、风格上也比较接近赵孟頫。

赵孟頫之孙辈中能书画者，有赵雍之子赵凤、赵麟，四女儿之子王蒙。

赵凤，字允文，赵雍长子，继承家法，擅画兰竹，"与乃父乱真。集贤每题作己画，以酬索者，故其名不显"。④ 可惜赵凤没有作品传世。

赵麟，字彦征，赵雍次子，擅画人马。赵麟是画马高手，明人王绂曾云"今世传子昂画马，半系彦征所仿"，⑤ 此言虽有夸张之嫌，但也说明赵麟画马水平之高。赵麟传世墨迹极少，较为可信的作品仅有美国大都会艺术博物馆藏《赵氏三世人马图》，此图分三段，第一段是赵孟頫所作，第二段为赵雍所作，第三段为赵麟之笔，题云："云间谢伯理氏旧藏。先大父魏国公所画《人马图》，装潢成卷，□□家君作于后，而亦以命余，窃惟伯理之□，岂欲侈吾家三世之所传欤？自非笃于□雅，不能用心若此也，遂不辞而承命。时至正己亥（1359）冬十月望日也，承事郎、江浙等处行中书省检校官赵麟识。"从赵氏三代的题跋可知，此卷是赵孟頫先作了第一段后，辗转被谢伯理收藏，随后谢氏拿着此画托韩介石找到赵雍，请赵雍也做一段《人马图》，赵雍完成后两三个月，谢氏又找到了赵麟，于是，三代画马高手之作汇集一卷，是为佳话。此三段中人物皆为红衣浓髯的奚官，是赵孟頫常表现的唐代奚官形象，马匹各具形态，赵孟頫所画马为四分之三侧，难度较高，亦可见赵氏的水平。赵雍、赵麟所绘皆为正侧面，不管是技法风格还是气韵意境，都与赵孟頫一脉相承。赵麟的书法

① 陶宗仪：《书史会要》，引自《中国书画全书》第 3 册，第 60 页。

② 徐邦达：《古书画过眼要录（元明清书法）》，故宫出版社 2015 年版，第 179 页。

③ 陶宗仪：《书史会要》，引自《中国书画全书》第 3 册，第 60 页。

④ 夏文彦：《图绘宝鉴》，第 96 页。

⑤ 王绂：《书画传习录》引自《中国书画全书》第 3 册，第 243 页。

目前仅能见到的真迹为故宫博物院藏的《衡唐帖》，此帖行笔灵动，潇洒自若，得赵孟𫖯书法之神。

王蒙是赵孟𫖯的外孙，字叔明，号香光居士、黄鹤山樵等，擅长山水画，他是赵孟𫖯家族中除赵孟𫖯以外艺术成就最高的一位。他画法远宗董源，近取赵孟𫖯，风格鲜明，别具一格。王蒙绘画源于家学，学画之初，无疑受到了外祖父赵孟𫖯、舅舅赵雍等人影响，但王蒙又能够摆脱赵孟𫖯的影响，兼学宋代诸家，最终他又打破了赵孟𫖯、董源、巨然画风的藩篱，树立自己的独特风格。董其昌云：

> 王叔明画从赵文敏风韵中来，故酷似其舅[1]，又泛滥唐宋诸名家，而以董源、王维为宗，故其纵逸多姿，又往往出文敏规格之外。若使叔明专门师文敏，未必不为文敏所掩也。[2]

第二类是学生，如黄公望、陈琳、王渊等。

黄公望是元四家之首，直接受过赵孟𫖯的指导，他曾在《题赵孟𫖯〈千字文〉卷后》中云："当年亲见公挥洒，松雪斋中小学生"，[3] 黄公望的朋友刘贯在题《天池石壁图》时也说黄公望是"吴兴室内大弟子"，我们从其《富春山居图》中也能感受到他对赵孟𫖯山水画的继承。王原祁一针见血地指出了黄公望绘画中的赵孟𫖯气息，他在《又仿大痴设色为轮美作》中指出："大痴画以平淡天真为主，有时傅彩粲烂，高华流丽，俨如松雪，所以达其浑厚之意、华滋之气也。"[4]

陈琳也是赵孟𫖯的弟子，兼善花鸟、山水，"俱师古人，无不臻妙。见画临摹，咄咄逼真。盖得赵魏公相与讲明，多所资益，故其画不俗"。[5] 正是有了赵孟𫖯的指导，陈琳的绘画才从南宋院体画风中走出来，脱离了"俗气"。赵孟𫖯曾专门指导他画《溪凫图》（图 5.40），并为之润色。对此，仇远在此作的诗塘中有所记载："大德五年（1301）辛丑秋，仲美访子昂学士于余英松雪斋。

① 董其昌错认为王蒙是赵孟𫖯的外甥。

② 董其昌：《画禅室随笔》，引自《中国书画全书》第 3 册，第 1020 页。

③ 张照等：《石渠宝笈》，引自《文渊阁四库全书》825 册，第 223 页。

④ 俞丰：《王原祁画论译注》，荣宝斋出版社 2012 年版，第 79 页。

⑤ 夏文彦：《图绘宝鉴》，第 98 页。

图 5.40 〔元〕 陈琳　溪凫图　35.7cm×47.5cm　台北故宫博物院藏

图 5.41 〔元〕王渊　牡丹图　37.7cm×61.6cm　故宫博物院藏

霜晴溪碧，作此如活，使崔艾复生，当让出一头。修饰润色，子昂有焉。昔人有以千金换能言鸭者，此虽不能言，亦非千金勿轻与。"此图中水墨淡彩的描绘，古雅清新的意境应该是赵孟頫对陈琳花鸟画指导的结果。

花鸟画家王渊，以水墨画花鸟，虽也精工细致，但完全脱尽鲜艳华丽的院体花鸟画形态，他的这种水墨花鸟画样式与赵孟頫的影响有着密切的关系。《图绘宝鉴》中记载王渊"幼习丹青，赵文敏多指教之，故所画皆师古人，无一笔院体"。[1]这在其《牡丹图》（图 5.41）等作品中可以窥得一二。

第三类是受赵孟頫影响的画家，比较有代表性的有倪瓒、吴镇、柯九思、朱德润、曹知白等。他们都深受赵孟頫以书入画理论的影响，或在艺术创作中践行这一理论，或也提出了类似的理论，他们对赵孟頫都有着很高的评价，如倪瓒云："赵荣禄高情散朗，殆似晋宋间人，故其文章翰墨，如珊瑚玉树，自足照映清时。虽寸缣尺楮，散落人间，莫不以为宝也。"[2]吴镇将赵孟頫与王维相提并论："摩诘诗兼画，斯图若比肩。江深烟浪接，山出晓云连。柳市疏钟断，

① 夏文彦:《图绘宝鉴》，第 102 页。
② 倪瓒:《清闷阁全集》，第 299 页。

花林青旆悬。鸥波风日好，瞻对使人怜。"① 柯九思亦云："国朝名画谁第一，只数吴兴赵翰林。高标雅韵化幽壤，断缣遗楮轻黄金。"② 从这些赞誉之词可见他们对赵孟頫绘画的推崇。从他们绘画中对董源、巨然的学习，画面中诗书画印的艺术形式、以书入画的艺术实践等，均可看出赵孟頫的影响。

朱德润年轻时游于大都，曾受到赵孟頫的推荐，并得到驸马太尉沈王等人的认可，获得官职。他早年学郭熙，晚年一改画风，取法董、巨，这种绘画风格的转换在一定程度上也是受到了赵孟頫的影响，这在其作品《秀野轩图》中可见一斑。

此外，赵孟頫的书法在当时也有极大的影响，他的朋友鲜于枢、邓文原等人都十分推崇赵孟頫的书法艺术，如鲜于枢在跋赵孟頫《过秦论》时云："子昂篆隶正行颠草俱为当代第一。"③ 类似记载在他的朋友、学生与传派的著作中俯拾皆是。他们在不同程度上均受到了赵孟頫书法思想的影响。

可以说元代大部分书法家都受到了赵孟頫的影响，比较著名的有柳贯、虞集、揭奚斯、黄溍、郭畀、张雨、杨瑀、康里巎巎、杨维桢、周伯琦、饶介、危素、俞和等，他们均在一定程度上学习过赵孟頫的书法。如柳贯自言在大都为官时曾得到赵孟頫亲自指导："往予在京师，从文敏最亲且久……犹记寒夕宿斋中，文敏谈余，试濡墨覆临颜柳徐李诸帖，既成，命取真迹一一覆校，不惟转折向背无不绝似，而精采发越有或过之。"④ 如虞集对于书法的认识与见解，几乎都是源自赵孟頫，他不仅全部接受而且万分推崇赵孟頫的理论：⑤

> 吴兴公书妙一世。赵松雪书笔既流利，学亦渊深。观其书得心应手，会意成文。楷法深得《洛神赋》而揽其标，行书诣《圣教序》而入其室。至于草书，饱《十七帖》而变其形，可谓书之兼学力、天资，精奥神化而不可及矣。⑥

① 吴镇：《梅花庵稿》，引自顾嗣立编：《元诗选二集（上）》，中华书局 1987 年版，第 720 页。

② 柯九思：《丹邱生集》卷三，息园光绪戊申年刊刻，第 7 页。

③ 卞永誉：《式古堂书画汇考》，引自《文渊阁四库全书》第 827 册，第 713 页。

④ 柳遵杰点校：《柳贯诗文集》，浙江古籍出版社 2004 年版，第 402 页。

⑤ 虞集：《道园学古录》，引自《文渊阁四库全书》第 1207 册，第 160 页。

⑥ 虞集：《子昂临智永千文》，引自李修生编：《全元文》第 26 册，第 393 页。

张雨初学书法时也曾受到赵孟頫的亲自指导，他说："仆曩时侍赵文敏公学书，暇日尝论《禊帖》定武本，佳者绝难得。"① 杨瑀在年幼时就受到赵孟頫指导，他自言："余幼侍坐于赵子昂学士席间。"② 康里巙巙也曾向赵孟頫学习书法，元末文士来复云："康里平章起燕族，貂帽狐裘面如玉。洒翰亲从魏国游，题遍宣麻数千幅。"③ 有些书家在学赵孟頫的基础上又能变化，有些则不出赵孟頫的风格，如俞和的书法学赵书达到了以假乱真的地步，徐一夔说，俞和"少时得见赵文敏公用笔之法，极力工书，书日益有名，篆楷行草各臻于妙，一纸出，戏用文敏公私印识之，人莫能辨其真赝"。④

总而言之，赵孟頫的艺术成就极高，绘画、书法、印章、音律、文学等方面均有建树，尤其是书画艺术造诣之高、理论见解之深，时人无能出其右。董其昌认为元代绘画"亦由赵文敏提醒品格，眼目皆正耳"。⑤ 清人顾复《平生壮观》云："赵文敏画人物、山水、鞍马、禽鱼、兰竹，超妙如神，开辟来一人而已。"⑥ 可见赵孟頫对于元代以及后世绘画的影响。由于赵孟頫宋室王孙的身份，以及他"用一品例，推恩三代"⑦"荣际五朝、名满四海"⑧ 的荣显际遇，使得他成为元代画坛振臂高呼、一呼百应的领袖式人物，他在书画领域的影响是毋庸置疑的，是巨大的。可以毫不夸张地说，整个元代稍有名气的书画家，大部分都和赵孟頫有关，他们与赵孟頫的关系或是亲属，或是朋友，或是弟子与传派，或是受其影响，等等，这些人都在不同程度上受到了赵孟頫艺术的影响，并将其艺术主张发扬光大。

① 汪砢玉：《珊瑚网》，引自《中国书画全书》第 5 册，第 78 页。
② 杨瑀：《山居新话》，引自《文渊阁四库全书》第 1040 册，第 352 页。
③ 来复：《蒲庵集》（禅门逸书初编第七册），明文书局 1981 年版，第 p17 页。
④ 徐一夔：《始丰稿》，引自《文渊阁四库全书》第 1229 册，第 358 页。
⑤ 董其昌：《画禅室随笔》，引自《中国书画全书》第 3 册，第 1023 页。
⑥ 顾复：《平生壮观》，第 26 页。
⑦ 钱伟强点校：《赵孟頫集》，第 522 页。
⑧ 夏文彦：《图绘宝鉴》，第 96 页。

第六章　宋元绘画品评标准的转捩

第一节　从"唯逼真而已"到"不求形似"

"观画之术，唯逼真而已"[①]是宋人韩琦品评绘画的标准。韩琦是宋代的政治家、文人，不是画家与评论家，但他在宋代政治与文学领域有着很高的地位，官至丞相，封魏国公，他去世后，宋神宗曾为他御撰"两朝顾命定策元勋"碑（《宋史》本传）。韩琦的观点应该代表了不少人的审美标准，在一定程度上也可以说是宋代绘画品评的主流观点。虽然当时也有苏轼、米芾、欧阳修等人提倡不求形似的观点，但那终究是文人画早期的呼唤，而并未被当时主流画坛所认可与接受。

韩琦提倡的"逼真论"应该与五代时期荆浩所提倡的"真"相似，这包含两个层面的含义，其一是内在神韵，其二是外在形体，合起来就是形神兼备。我们先来谈神韵。中国绘画产生伊始就十分重视神韵，视之为绘画品评的首要标准，早在《淮南子·说山训》中就有记载："画西施之面，美而不可说；规孟贲之目，大而不可畏；君形者亡焉。""君形者"指的就是神韵。随后，绘画理论中出现了不少关于神韵的表述，有东晋顾恺之的"传神论"、南朝宗炳的"畅神论"等，到了谢赫，他在"六法论"中更是将"气韵生动"定为绘画品评的第一标准。神韵在中国绘画品评中的首要位置，直到明末时期才被笔墨所代替。其次是"外在形体"，形似的问题似乎一直都不被画家与品论家所重视，在宋代之前罕见关于形似问题的专门论述，大多数情况下都是在谈"气韵""真"时的附带之笔，这可能是评论家觉得不需要讨论，因为绘画必须要形

① 韩琦:《稚圭论画》，引自俞剑华编著:《中国古代画论类编》，第41页。

似。西晋陆机云:"宣物莫大于言,存形莫善于画。"① 也的确是这样,绘画在唐代之前扮演着成教化、助人伦的教育功能,作品中的尧舜之像、桀纣之容必然要画得像,否则岂能让后人鉴古而明今。张彦远记载的曹植关于绘画功能的论述就说明了这一点:

> 观画者,见三皇五帝,莫不仰戴;见三季暴主,莫不悲惋;见篡臣贼嗣,莫不切齿;见高节妙士,莫不忘食;见忠节死难,莫不抗首;见忠(《御览》作"放")臣孝(《御览》作"斥")子,莫不叹息;见淫夫妒妇,莫不侧目;见令妃顺后,莫不嘉贵。是知存乎鉴者何如(《御览》作"图画")也。②

这段文字说明了绘画必须形似,否则不能起到"恶以戒世,善以示后"的作用。吴道子的《地狱变相图》如果刻画不逼真,如何能让屠夫渔父因杀生害怕入地狱而更换职业呢? 所以,唐宋时期的绘画都是形神兼备的,虽然在品评时重神韵、轻形似,那是因为形似是必须达到的起码要求,如果连形似都做不到,就不要谈神韵了。张彦远曾有一句话准确地概括了时人对神韵与形似关系的定位与理解:"以气韵求其画,则形似在其间矣。"③ 宋代画论中也有类似评述,如袁文云:

> 作画形易而神难。形者其形体也,神者其神采也。凡人之形体,学画者往往皆能,至于神采,自非胸中过人,有不能为者。④

他也指出,形似的问题基本上是学画的人都能解决的,相对比较容易,而神韵则是在形似问题之上的更高层次的追求。《宣和画谱》中有一段对画家赵邈齪的评价,颇能说明当时对"逼真"的追求:

① 见张彦远:《历代名画记》,引自《中国书画全书》第 1 册,第 120 页。
② 丁晏编:《曹集诠评》,商务印书馆 1933 年版,第 125 页。
③ 张彦远:《历代名画记》,引自《中国书画全书》第 1 册,第 124 页。
④ 袁文:《瓮牖闲评》,引自《文渊阁四库全书》第 852 册,第 455 页。

　　赵邈龊……善画虎，不惟得其形似，而气韵俱妙。盖气全而失形似，则虽有生意而往往有反类狗之状。形似备而乏气韵，则虽曰近是，奄奄特为九泉下物耳。夫善形似而气韵俱妙，能使近是而有生意者，唯邈龊一人而已。①

可见，要想达到有生意、传神、逼真的境界，必须做到形似与气韵俱佳。

　　宋代绘画的大多数作品都属于"逼真"的范畴，都是在追求形神兼备，这是由画坛主流的绘画品评与审美的标准决定的。以花鸟画为例，不管是北宋代表黄筌富贵画风的《写生珍禽图》、代表徐熙野逸画风的《雪竹图》、代表萧散荒寒画风的崔白《双喜图》（图6.1），还是写生一派赵昌的《杏花图》等，都无不显示出形神兼备的逼真。黄筌对知了那极薄且透明的翅膀的刻画、赵佶用生漆来画鸟的眼睛，使眼睛高出纸素、更具立体感与质感等，都充分诠释了逼真的概念。这种用笔极细极淡、几乎看不到墨迹的设色妍丽的绘画标准在当时画坛风靡一时，一直笼罩着北宋院体花鸟画，而且还使不在宫廷画院任职的"赵昌们"也都纷纷效仿，可见其影响力之大。南宋的花鸟画亦然，李迪《鸡雏待饲图》、李安忠《晴春蝶戏图》、马远《白蔷薇图》、马麟《绿橘图》、李嵩《花篮图》、陈容《墨龙图》、林椿《葡萄草虫图》、佚名《秋树鹦鹆图》《出水芙蓉图》等，所刻画花鸟鱼虫无不栩栩如生，即便是南宋的文人画家也有不少作品在追求这种形神兼备的艺术风格，如赵孟坚《水仙图》、扬无咎《四梅图》。两宋的山水画大体也是如此，虽然南宋山水画有所突破与改变，出现了犹如利剑一般的山峰与卧笔横扫的大斧劈皴法，但这些画家也有相对比较细腻写实风格的作品，如马远《水图》、夏圭《雪堂客话图》、马麟《芳春雨霁图》、赵黻《长江万里图》、朱锐《溪山行旅图》等。两宋人物画虽然在人物造型上与唐代迥异，但对形神兼备的追求没有改变，王居正《纺车图》、赵佶《听琴图》（图6.2）、李嵩《市担婴戏图》、苏汉臣《秋庭婴戏图》、佚名《却坐图》《折槛图》《卖浆图》等作品中，人物造型、神态以及画中的其他物象都刻画得十分细腻。

① 俞剑华注释：《宣和画谱》，第234页。

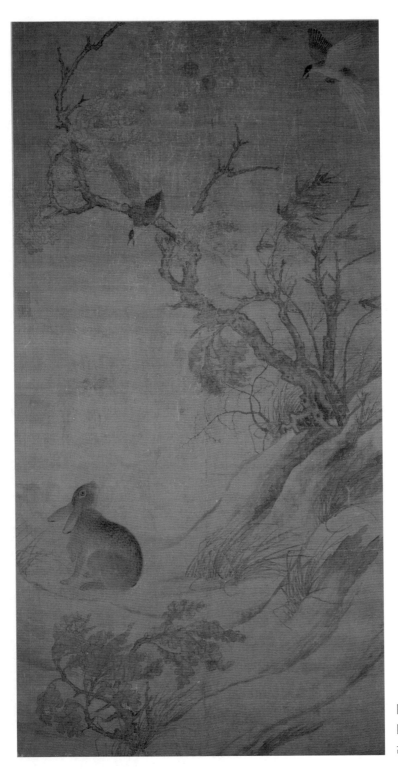

图 6.1 〔宋〕崔白 双喜
图　193.7cm×103.4cm　台北
故宫博物院藏

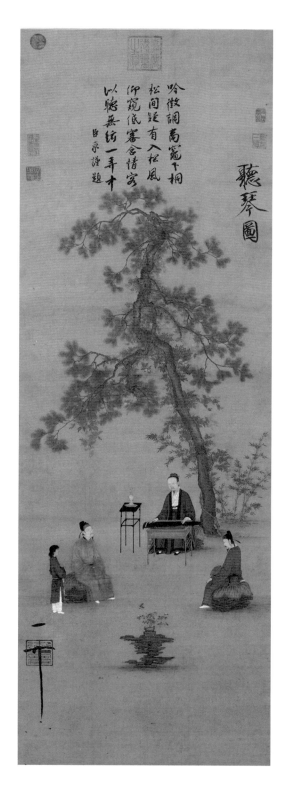

图 6.2　〔宋〕　赵佶　听琴图
147.2cm×51.3cm　故宫博物院藏

宋代画坛对"逼真"的推崇在画论中比较常见，如郭熙在《林泉高致》中将山水画分为可行、可望、可游、可居四个层次，并进一步指出可行、可望，不如可游、可居。如果山水画画得不写实，不逼真，如何实现让观者能够走进去游玩、居住的理想呢？董逌也认为好的作品应该"既索于形似，复求于理"。① 邓椿《画继》中记载宫廷画家作品中将垃圾都能画得清晰可辨：

> 画院界作最工，专以新意相尚。尝见一轴，甚可爱玩。画一殿廊，金碧焜耀，朱门半开，一宫女露半身于户外，以箕贮果皮作弃掷状。如鸭脚、荔枝、胡桃、榧、栗、榛、芡之属，一一可辨，各不相因。笔墨精微，有如此者！②

宋代画坛对形神兼备的"逼真"的推崇，在一些不屑于形似的文人画论中也能得到印证，如沈括云："书画之妙，当以神会，难可以形器求也。世之观画者，多能指谪其间形象、位置、彩色瑕疵而已，至于奥理冥造者，罕见其人。"③ 很显然，沈括是重神韵、轻形似的，他在强调神韵的重要时，也透露出宋代大部分人都还是推崇形神兼备的标准，只有少数人才能理解形似之外的奥理与神韵。也难怪为《益州名画录》做序言的李畋深有感触："大凡观画而神会者鲜矣，不过视其形似。"④ 此外，沈括在倡导重神韵、轻形似的同时，也对能画出中午时候花朵散开但色燥、猫眼睛眯成一条线的逼真效果赞叹不已。文人画家苏轼虽然倡导不求形似，但另一边也对吴道子"如灯取影，不差毫末"的写实风格十分佩服、推崇，不仅如此，他还曾指出黄筌画鸟足颈双展的造型不准的毛病，也曾依据画中人物因为"张嘴呼六"的造型而将其定为闽人。

到了元代，绘画的品评标准发生了改变，但这一改变并不是决裂性的，也不是断崖式的，而是慢慢地、悄悄地在变化。这符合中国画与中国文化发展的

① 董逌：《广川画跋》，引自《中国书画全书》第 1 册，第 822 页。
② 邓椿：《画继》，引自《中国书画全书》第 2 册，第 724 页。
③ 沈括：《梦溪笔谈》，第 179 页。
④ 李畋：《益州名画录序》，引自《中国书画全书》第 1 册，第 188 页。

规律，中国画从来都不像西方艺术一样，以一个新的思潮来反对，甚至是颠覆旧有的传统来实现中国画的革新与创造。元代画家们逐渐开始思考、探索脱离形似进而达到传神的绘画方式，因此，绘画品评的标准也开始从"唯逼真而已"转变为"不求形似"，当然这一转变的完成不是一蹴而就的，而是要一直持续到明代中叶。其实，"不求形似"的绘画品评标准早在宋代就已经提出，苏轼的"论画以形似，见与儿童邻"，[①] 欧阳修的"古画画意不画形"，[②] 晁补之的"大小惟意，而不在形"[③] 等都是主张绘画不求形似的早期呼声。可惜在强大的院体画面前，这些呼声几乎可以忽略不计。元代以后，参与绘画的文人越来越多，逐渐成为画坛的主流，他们进一步发扬了宋代文人画家的艺术理论与主张，"不求形似"的呼声在元代也越来越强烈，如汤垕认为：

> 俗人论画，不知笔法气韵神妙，但先指形似者。形似者，俗子之见也……今人看画，多取形似，不知古人最以形似为末节……今人看古迹必先求形似，次及傅染，次及事实，殊非赏鉴之法也。[④]

他多次提到不应该重视形似的问题，认为形似在绘画品评中不重要，是最末节的东西：

> 观画之法，先观气韵，次观笔意、骨法、位置、傅染，然后形似，此六法也。若观山水、墨竹、梅兰、枯木、奇石、墨花、墨禽等，游戏翰墨，高人胜士寄兴写意者，慎不可以形似求之。先观天真，次观意趣，相对忘笔墨之迹，方为得之。[⑤]

汤垕这段话有两层含义：其一，被郭若虚誉为"六法精论，万古不移"的

① 孔凡礼点校：《苏轼诗集》第 5 册，第 1525 页。
② 李逸安点校：《欧阳修全集》第 1 册，中华书局 2001 年版，第 99 页。
③ 晁补之：《鸡肋集》卷三三，《四部丛刊初编》第 1029 册，第 19 页。
④ 汤垕：《古今画鉴》，引自《中国书画全书》第 2 册，第 902 页。
⑤ 同上书，第 903 页。

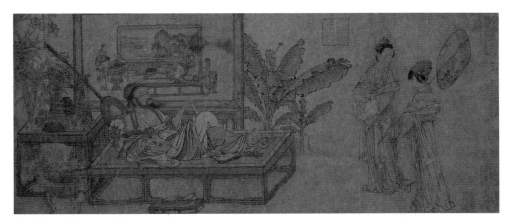

图 6.3 〔元〕 刘贯道 消夏图 29.3cm×71.2cm 美国纳尔逊·阿特金斯艺术博物馆藏

谢赫六法到了元代发生了改变，汤垕将第三法的"应物象形"移到了最后一位，这个变化与汤垕画论中多次提出的"不求形似"相一致；其二，绘画品评中面对山水画与花鸟画，绝对不能以形评之，这里他没有将人物画列入其中，其言外之意，人物画还要讲求形似。这说明"不求形似"在元代并不是品评一切绘画均提倡不求形似。元代人物画的创作也的确反映了这一现实，虽然元代人物画不多，但基本上还是与宋代人物画保持相对一致，形神兼备，这从赵孟頫《人骑图》、任仁发《张果见明皇》、刘贯道《消夏图》（图 6.3）、佚名《元世祖像》等作品中可以窥得一二。

元代绘画品评中对不求形似的推崇，在一定程度上推动了不求形似的粗笔写意画的发展，也影响了不少画家的艺术主张与创作。如倪瓒那经典的"不求形似""聊以自娱"的表述，正是对汤垕品评标准的回应，他笔下的那些极为概括简练的山水画等也在充分演绎着"不求形似"在元代的发展状态。此外，他笔下的竹画（《竹枝图》《竹梢图》《修竹图》）虽然没有如他所说看起来像麻、像芦，但若与宋代画家笔下的竹子对比，可以看出他在"不求形似"上迈出的巨大步伐。不仅是倪瓒，还有高克恭（《竹石图》）、赵孟頫（《墨竹》）均突破了竹叶的正侧俯仰的造型，摆脱了宋代绘画形神兼备的状态而走向了程式化、符号化与简笔化。另外，元代山水画中的皴法也开始符号化，逐渐失去了为造型服务进行写实性表达的功能，而趋于概括化、抽象化，这都是"不求形似"在画家艺术创作中不自觉的表露。

第二节　从"用笔新细"到"以书入画"

"用笔新细"是沈括对黄筌画风技法中用笔的概述，通过观察黄筌、黄居寀、赵估等人的作品，我们很容易理解其含义，那就是行笔精准细腻，因为要想将物象画得十分逼真，就必须弱化边缘线，弱化画中的粗线条，通过描、擦、设色等技法，使画中物象栩栩如生。从沈括《梦溪笔谈》中评价徐熙与黄筌的原文来看，他不喜欢黄筌画风，更喜欢徐熙野逸的画风①，但我们需要注意的是沈括的品评标准在宋代并不是主流，相反，他批评的对象才是宋代的主流画风，这也与《宣和画谱》中记载的黄筌、黄居寀画风是宫廷绘画机构评价绘画"去取优劣"的标准相一致。换言之，用笔新细、妙于傅色就是宋代画坛品评的主流标准之一。正是由于"用笔新细"的品评导向，才致使徐熙之孙徐崇嗣进一步发展了黄氏画风的这种技法，他觉得极细且墨淡的线条效果还不行，所以索性不用墨线，直接用色彩画。可见用笔用线在当时绘画创作中的状态以及画法的精细程度。沈括提出的"用笔新细"虽然具体指的是黄筌画风或者北宋院体花鸟画风的用笔，但其实也是对整个宋代绘画中用笔的一个侧面反映。

宋代之所以讲求用笔新细，是因为当时的技法还处于"画法"的阶段，而不像元代属于"写法"。在宋代也有一些画家、理论家注意到了绘画用笔的问题，但此时对用笔的认识还是围绕着如何造型、如何表现物象而展开，如韩拙的"笔以立其形质，墨以分其阴阳"。② 郭若虚在《图画见闻志》中也总结出画的三种毛病都是因为用笔不当：

画有三病，皆系用笔。所谓三者：一曰版，二曰刻，三曰结。版者腕弱

① 《梦溪笔谈·书画》云："国初，江南布衣徐熙、伪蜀翰林待诏黄筌，皆以善画著名，尤长于画花竹。蜀平，黄筌并二子居寀、居实、弟惟亮皆隶翰林图画院，擅名一时。其后江南平，徐熙至京师，送图画院品其画格，诸黄画花妙在赋色，用笔极新细，殆不见墨迹，但以轻色染成，谓之写生。徐熙以墨笔画之，殊草草，略施丹粉而已，神气迥出，别有生动之意。筌恶其轧己，言其画粗恶不入格，罢之。熙之子乃效诸黄之格，更不用墨笔，直以彩色图之，谓之没骨图，工与诸黄不相下。筌等不复能瑕疵，遂得齿院品，其气韵皆不及熙远甚。"
② 韩拙：《山水纯全集》，引自《中国书画全书》第 2 册，第 357 页。

笔痴，全亏取与，物状平褊，不能圆混也；刻者运笔中疑，心手相戾，勾画
之际，妄生圭角也；结者欲行不行，当散不散，似物凝碍，不能流畅也。①

这些都是在"画法"视域下对用笔问题的思考，在宋代还没有出现具有实际意
义上的以书法笔法入画的理论，顶多是提出"善书者善画""书画用笔相同"的
观点，但对于如何以书入画，是到了元代才有了具体的阐释。

元代以后，宋代用笔新细的品评标准逐渐被倡导粗笔写意的以书入画所代
替，赵孟頫、柯九思等先后发表了关于以书入画的理论观点，如果说赵孟頫
"石如飞白木如籀"的那首诗只是点明了石头与书法飞白、树干与篆籀在形象
上的相似性，并希望大家以此来进行绘画创作，那么柯九思就更加深入地阐释
了具体的操作技法："写竿用篆法，枝用草书法，写叶用八分法，或用鲁公撇笔
法，木石用金钗股、屋漏痕之遗意。"②赵孟頫与柯九思的影响很大，这些理论
主张或是品评标准直接影响了元代大部分绘画的走向，到了元末，杨维桢在给
《图绘宝鉴》写序言时，直接总结性地写道："书盛于晋，画盛于唐宋，书与画
一耳。士大夫工画者必工书，其画法即书法所在。"③在以书入画品评标准的影
响下，元代绘画发生了四个改变：其一是绘画中的书写性越来越强，越来越多；
其二是绘画中的用笔越来越明显，线的表现力越来越强；其三是水墨梅兰竹菊
题材的作品越来越多，精致细腻的工笔画越来越少；其四是绘画的主流朝着不
求形似的方向发展。

对比宋元两个时期的绘画作品，我们即能感觉到这种强烈的变化。以黄筌
画风为主的宋代花鸟画到了元代继承者已经不多了，花鸟画的主流变成了水墨
梅兰竹菊和相对工整的墨花墨禽。墨花墨禽虽然粗看起来还十分工整，甚至还
可以归为工笔画的范畴，但是书写性已经较为明显了，我们可以通过对某一物
象的对比来看看两个时期的不同，以传为赵佶《芙蓉锦鸡图》与元代边鲁《起
居平安图》中的锦鸡为例（图6.4）。赵佶的锦鸡刻画极其细腻，线几乎不太存
在，画家主要以色彩去染出造型，除了锦鸡嘴巴、眼睛、脚等地方有一些勾线，

① 郭若虚撰、俞剑华注释：《图画见闻志》，第26页。

② 徐显：《稗史集传》，商务印书馆1939年版，第5页。

③ 夏文彦：《图绘宝鉴》，第1页。

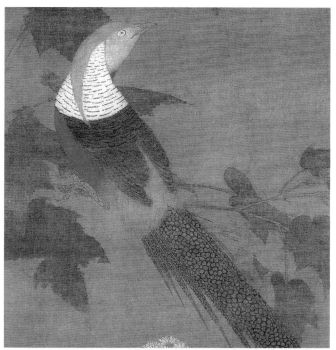

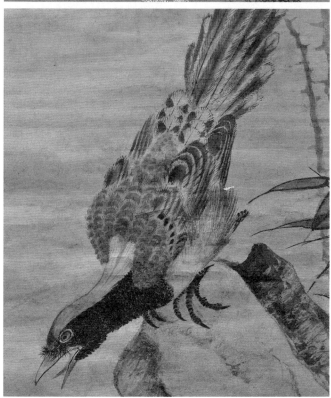

图 6.4 〔宋〕 赵佶《芙蓉锦鸡
图》（上）与〔元〕边鲁《起居
平安图》（下）中的锦鸡

图 6.5 〔宋〕李迪《红芙蓉图》(上) 与〔元〕张中《芙蓉鸳鸯图》(下) 中的芙蓉

其他地方完全靠染；边鲁的锦鸡虽然造型也很严谨，但书写性很强，严谨中透着书写的力量。对比赵佶《柳鸦芦雁图》与元代陈琳《溪凫图》中的野鸭，我们可以看出虽然陈琳画的野鸭也很写实，但画法比较见笔，用笔较为潇洒，有一定的书写性，尤其是鸭子尾部的线条不再是纤细轻描，而是粗线条书写。又如，南宋李迪《红芙蓉图》用极细的线勾勒芙蓉花与叶子，线细得几乎看不见，已经与花、叶子融为一体；元代张中《芙蓉鸳鸯图》中的芙蓉（图6.5）用较粗的线勾勒花朵，用笔沉稳有力，尤其是叶子的表现，更是突出了线的力量与美感，画家以淡墨画出叶子的形状，然后以浓墨勾出叶筋，这也为后世写意画法勾勒叶筋提供了典范。宋代佚名的《牡丹图》与元代王渊的《牡丹图》亦然，前者牡丹与叶子的勾线不仅细，而且还使用了色彩，目的是弱化线条，让线与花、叶融为一体；而王渊笔下的牡丹则突出了线的表现力，叶子与花的画法与张中的《芙蓉鸳鸯图》极其相似，花朵都是以线造型，叶子则以淡墨画出，然后以浓墨的线来勾勒，看来这种画法在元代花鸟画领域比较流行。

在以书入画品评标准的影响下，元代山水画也呈现出用线多、有力量、有书写性的特点。宋代山水画中线的运用比较少，画面主要是通过皴染来完成，线不追求力量感，画家在使用的时候仅仅是起到勾勒轮廓的作用，而且在不少时候，勾完线之后又通过大量的皴擦来掩盖线，以突出山石的整体性与写实性。郭熙《早春图》中的长线条不能说没有，但很少见，大部分山石的轮廓线都被浓密的皴染所掩盖，即使部分地方有轮廓线，那也是用湿笔画出来的，没有力量感，更不具有书写性。李唐《万壑松风图》中用线很细，而且又用浓重的刮铁皴相加，让我们几乎看不到线条的存在。南宋后山水画中线的使用有一点变化，但不大。马远《踏歌图》是他所有作品中用线最多的作品，湿笔勾勒，皴染结合，但还有很多如《寿松图》一样主要靠染、几乎连轮廓线都不见的作品。夏圭《溪山清远图》中也有不少线的使用，但他更多的是类似于《遥岑烟霭图》（图6.6）和《松崖客话图》等几乎连轮廓都不画出线条的作品。元代山水画在以书入画艺术观的影响下，强调线条的质量与书写性，这促使了非线条皴法的没落，宋代的雨点皴、刮铁皴、斧劈皴、卷云皴等逐渐减少或消失，披麻皴因为是具备书写性的线条皴法而成为元代山水画的主流。赵孟頫《鹊华秋色图》、黄公望《富春山居图》、倪瓒《六君子图》、王蒙《春山读书

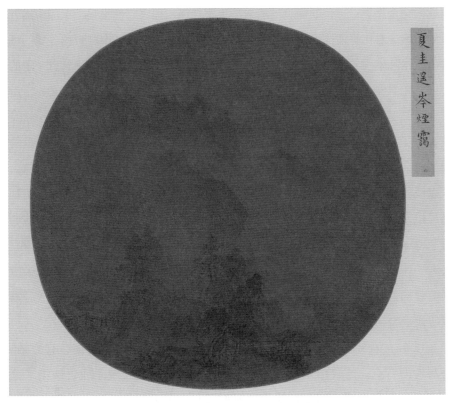

图 6.6 〔宋〕 夏圭　遥岑烟霭图　23.5cm×24.2cm　故宫博物院藏

图》、赵原《溪亭秋色图》、马琬《春山清霁图》等无不是以具有书写性的线作为画面技法的主体，线不仅勾勒轮廓，更重要的是线成了皴法，无数条或长或短的以书入画的线组成的画面，充分阐释了以书入画品评标准下绘画技法的变化。披麻皴本是董源所创，但董源的画中披麻皴不仅短，而且还辅助了很多点与染的元素。元代的披麻皴不仅是长线，而且浑厚苍润，具有力透纸背的效果，最典型的要属黄公望，他是元代将披麻皴用到极致的画家，其《富春山居图》中的长披麻皴（图 6.7），中锋用笔，遒劲有力，犹如行书，稳重洒脱。在元代山水画中，以书入画的线是塑造物象的主要技法，也是构成画面的主要元素，彰显着书法用笔的独特魅力，蕴含着文人中和萧散、外柔内刚的审美标准。

　　总而言之，由于文人参与绘画，并成为绘画的主流之后，绘画的品评标准从宋到元也发生了转变，主要体现在追求不求形似的写意性与倡导以书入画。

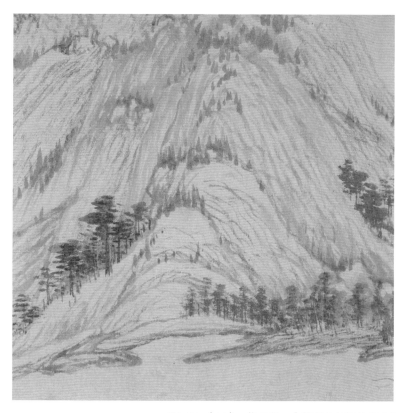

图 6.7 〔元〕 黄公望 《富春山居图》局部

对于这两个方面的转变，元人汤垕敏锐地发现并做了相当深入的总结：

> 画梅谓之写梅，画竹谓之写竹，画兰谓之写兰，何哉？盖花卉之至清，画者当以意写之，初不在形似耳。①

他一方面指出了元代文人画"书写性"的独特存在，另一方面指出了"以意写之"与"不求形似"的关键，这一总结直指元代文人画的核心。宋元绘画品评标准的嬗变反映出元代文人画与宋代宫廷绘画在审美标准上的差异性，更反映出两类画家人群对绘画本质理解的不同。

① 汤垕:《古今画鉴》，引自《中国书画全书》第 2 册，第 902 页。

后　记

　　"人生天地之间，若白驹过隙，忽然而已。"年轻的时候，读庄子这段话，没有什么感觉，如今再来回味，不说是百感交集，但至少也是感受颇深。步入中年，常叹岁月无情，人情冷漠；常叹生活有累，心力交瘁；常叹人生蹉跎过，书剑两无成。

　　步入中年的我，开始有了回忆。人一开始回忆，就说明老了。当年轻狂无知，如今心中不免懊悔与遗憾。回想读中学时，真是纵情娱乐，虚度光阴，除了玩还是玩，花在学习上的时间真的太少了，是老师眼中不折不扣的坏孩子，经常被班主任（语文老师）批评。人生往往具有戏剧性，也算是因果，年轻时不好好学习，后面就会让你天天学习。我以前语文考试800字的作文都写不够字数，如今却要靠文字来谋生，你说滑稽不滑稽？有时候就会瞎想，如果当年我是学习很努力的好孩子，现在我的人生会是什么样呢？

　　步入中年的我，很喜欢一个人待在书房，不画画，不看书，也不喝茶，就想那么静静地坐着，好像是在逃避什么？也可能不是。似乎在那里可以将繁杂的工作与生活的压力都屏蔽掉，但这种状态太短暂了，也太难得了，短暂清静之后依然得回归现实，扛起生活的重担与工作的责任，继续前行。顺便说说我的书房吧，它的第一个名字叫空文阁，是我在读研时起的，有人说这个名字还挺禅意，其实是因为我没有书，没有书房，是空空如也之意。那个时候我非常渴望拥有书房与图书，但现实是没有书房也没有书，每月用在外面兼职上课挣的钱去淘书。成都送仙桥古玩市场以及其他几个旧书市场（忘记名字了）是我经常去的地方，几年下来倒也积累了很多书。记得来广西艺术学院报到时，邮寄了十几箱，算是有了一些书。工作稳定后，我有了真正的书房，我给它起名痴宋斋，因为我硕士论文做宋代米芾，近些年研究重心也在宋元，而且很喜欢

宋代的画，故有此名。妻子说"痴宋斋"怎么读起来像"吃素斋"，好像街上的素餐厅啊！我一听，感觉也挺像，但不管它，因为是我心里所想，就这样用了十几年。如今我的书房又改名为静闲居，不是我又静又闲，而是太忙了，想求静求闲，还请了人物画家郑军里题了书房名，并装裱悬挂了起来，这才算是一个真正的书房了。以前没钱时，买的书基本都读了，哪怕是粗浅地读；如今，买的书越来越多，但读的书却越来越少，读书的速度远远赶不上买书的速度，不知道大家是不是和我一样。而且还出现了一个大问题，书房放不下，地上到处摆满了书，让书房显得杂乱而不优雅，想再买一个大点的书房，奈何囊中羞涩，于是只好每年清理，将一些对自己意义不大、价值不大的书送人，其实心中有一万个不愿意，但也无可奈何。

步入中年的我，力作开始越来越少，一方面是累于工作，压力越来越大，事情越来越多；另一方面是累于家庭，各种琐事，从不间断；再一方面是职称评完，有所松懈。有一次和长虹兄聊天说，感觉越来越写不动了，尤其是大论文、力作，这类文章需要安静下来，花时间花精力认真写才行，所以产出数量日趋下降。他也有同感，看来大家状态差不多，我也就放心了。力作写不出，只能写一些小文章，所以《荣宝斋》向阳兄一邀请，我便答应了在《荣宝斋》开设专栏的事，每期一篇二千字左右的小文章，写起来轻松，也有趣味。发发牢骚，写写评论，开始了另一种写作状态，倒也挺好！但我还是给自己定了一个目标，每年写一篇大论文，以此来督促自己，免得过早荒废了专业。

步入中年的我，开始锻炼身体了。长期久坐导致腰椎不好，以前陪妻子逛街都会累得腰疼。2019 年底由于疫情的原因，只能宅在家里，于是便开启了我的健身之旅，买了哑铃等器材，按照网络上的视频开始练了起来，经过一年多的锻炼，身体还真的好了很多。以前尿酸高的指标也降下来了，体重也下来了，肌肉也有力量了，引体向上我可以做到 14 个，俯卧撑可以单手做，感觉良好。对于健身我充满信心，尤其是看了史国良老师发的健身美照，很受鼓舞。他一个 65 岁的人都能把身体练得那么好，我也很有信心。美中不足的是眼疾与肩周炎一直未能痊愈，每天的工作、学习、科研离不开电脑，所以这两个顽疾可能永远要陪伴我了，只能是在一定程度上降低它的疼痛，它们也许是我永远的朋友。

啰里啰唆写了这么多，还没提到我这本书呢！这本书是国家社科基金艺术

学项目的成果，我觉得我做得很认真，也较有心得。当然别人看起来也可能不这么认为，其实也无所谓，主要还是做给自己看的，对得起自己的学术良心，就像带学生一样，是良心活，做到无愧于心就好。

我的后记没有像别人那样一一点名致谢，我觉得没有必要，需要感谢的人不写在这里，心中依旧充满感激。不需要感谢的人由于某种考量写在这里，心中也不一定感激。其实需要感谢的人太多了，一路走来，家人、朋友、老师、同事、领导等都对我非常好，给我支持、关怀，给我提供空间，这一切都默默地记下来，在现实生活中以可行的方式予以回报。

人生苦短，学术之路漫长，在经历了白日苦读黄卷之寂，夜半独享青灯之苦后，体味那份唯有个中人才能感到的愉悦，也是一种人生的境界。

<div style="text-align:right">2022 年 1 月 1 日记于静闲居</div>